普通高等教育"十一五"国家级规划教材

高等教育艺术设计精编教材

影视动画视听语言

姚桂萍　编　著

清华大学出版社

北　京

内 容 简 介

本书从多个角度全面、系统地讲述了动画视听语言的内容及框架。本书由九章组成,第一章细致讲解了电影视听语言的基本概念和特性,对动画视听语言的特性进行了分析。第二章着重讲解了景别的划分与作用、镜头拍摄方法等知识。第三章主要讲解轴线的相关概念与基本规则。第四章着重掌握场面调度的知识。第五章讲解光线的基本分类与特点,重点掌握色彩的基本理论知识。第六章主要讲解了动画画面的构图规律、技巧与方法。第七章细致讲解了动画声音基本元素、声音与画面的关系等基础知识。第八章的理论学习必须结合样片来反复地观看与分析,同时要求学生掌握剪辑的基本类型和技能。第九章主要讲解蒙太奇、长镜头的创作方法和技能。

本书可作为高等院校、职业院校动画、漫画、游戏及相关专业的教材使用,也可作为数字娱乐、动漫游戏爱好者及相关从业人员的参考书。

本书封面贴有清华大学出版社防伪标签,无标签者不得销售。
版权所有,侵权必究。举报: 010-62782989, beiqinquan@tup.tsinghua.edu.cn。

图书在版编目 CIP 数据

影视动画视听语言/姚桂萍编著. --北京:清华大学出版社,2015(2021.9重印)
高等教育艺术设计精编教材
ISBN 978-7-302-40806-2

Ⅰ. ①影… Ⅱ. ①姚… Ⅲ. ①动画片－电影语言－高等学校－教材 ②动画片－电视－语言学－高等学校－教材
Ⅳ. ①J954

中国版本图书馆 CIP 数据核字(2015)第 163056 号

责任编辑:张龙卿
封面设计:徐日强
责任校对:袁 芳
责任印制:朱雨萌

出版发行:清华大学出版社
　　网　　址:http://www.tup.com.cn, http://www.wqbook.com
　　地　　址:北京清华大学学研大厦 A 座　　邮　　编:100084
　　社 总 机:010-62770175　　邮　　购:010-62786544
　　投稿与读者服务:010-62776969, c-service@tup.tsinghua.edu.cn
　　质量反馈:010-62772015, zhiliang@tup.tsinghua.edu.cn
　　课件下载:http://www.tup.com.cn, 010-62795764
印 装 者:三河市铭诚印务有限公司
经　　销:全国新华书店
开　　本:210mm×285mm　　印　　张:15.5　　字　　数:447 千字
版　　次:2015 年 10 月第 1 版　　印　　次:2021 年 9 月第 8 次印刷
定　　价:69.80 元

产品编号:039009-02

前　言

"影视动画视听语言"是动画专业的必修课程，它是进行动画创作非常重要的理论基础。本书力求从各个角度为读者勾画出全面、系统的动画视听语言学的内容及整体框架，采用图文并茂的形式，有助于读者理解视听语言的观念和动画视听语言的基本概念，尽快掌握视听语言的基本构成元素以及视听语言在影视动画中的表现技法。

本书共分九章，主要内容有：动画镜头的运动及画面表现、轴线原则、场面调度、蒙太奇、光线与色彩、剪辑等视听元素，全书对这些知识点进行了全面的分析。同时本书还系统地讲解了视听语言在影视动画中的基础理论与动画视听语言的主要特点，以及常用的表现手法。本书将理论知识讲授与世界优秀经典范例紧密结合，内容生动翔实，通俗易懂，对深入理解影视动画视听语言的概念、表现方法和技巧具有重要的指导作用。

本书内容丰富，由浅入深，旨在通过对动画作品视听语言特征的研究，提高动画创作人员对动画视听规律本体特征的把握，进而提高动画作品的创作质量。本书可作为高等院校、职业院校动画、漫画、游戏及相关专业的教材使用，也可作为数字娱乐、动漫游戏爱好者及相关从业人员的参考书。

目前，国内对动画视听语言的个性化特征研究刚刚起步，编者认为本书在此方面的探索还是比较浅显的，对动画视听语言深层次的探索还有待进一步地深入。编者编写本书时做了大量的准备工作，参阅了许多相关的书籍与音像资料，对相关作者表示感谢。由于编者水平所限，本书难免有错误与不足之处，衷心希望广大读者多提宝贵意见并给予批评指正，编者将非常感谢！

编　者

2015 年 4 月

目 录

第一章　概述

第一节　影视动画视听语言概述 …… 1
一、动画起源与实拍电影 …… 1
二、电影视听语言的概念与特性 …… 4
三、动画视听语言的特性 …… 5
四、形成动画影像的基本元素 …… 7

第二章　镜头

第一节　景别 …… 10
一、景别的概念 …… 10
二、景别的类型及分析 …… 11
三、景别的划分 …… 20
四、景别的组接形式 …… 21
五、景别综合运用范例 …… 23

第二节　角度 …… 24
一、主角度 …… 25
二、平拍视角镜头 …… 26
三、垂直视角镜头 …… 28
四、主观角度镜头 …… 34
五、客观角度 …… 36

第三节　焦距与焦点 …… 37
一、焦距的基本概念 …… 37
二、不同焦距摄影镜头的表现功能与造型特点 …… 37

第四节　运动镜头 …… 42
一、推镜头 …… 43
二、拉镜头 …… 45
三、移动镜头 …… 48
四、摇镜头 …… 51

五、旋转镜头·················· 53
六、晃动镜头·················· 54
七、甩镜头···················· 54
八、经典镜头实例分析·········· 55

第三章　轴线

第一节　轴线的基本规则·········· 58
　一、轴线的基本概念············ 58
　二、三角形原理················ 59
　三、总视角···················· 59
　四、遵循轴线原则拍摄时机位调度方案·········· 60
第二节　轴线的分类·············· 64
　一、人物的关系轴系············ 65
　二、运动轴线·················· 72
　三、方向轴线·················· 76
　四、不存在轴线的情况·········· 77
第三节　合理越轴的方法·········· 77
　一、越轴的方法················ 77
　二、越轴中应注意的问题········ 82

第四章　动画场面调度

第一节　场面调度················ 83
　一、场面调度的概念············ 83
　二、动画场面调度的特点········ 84
　三、动画场面调度的内容········ 84
第二节　动画场面调度的类型······ 89
　一、平面式场面调度············ 89
　二、纵深式场面调度············ 90
　三、重复式场面调度············ 93

四、对比式场面调度 ································· 94
　　五、象征性场面调度 ································· 95
　　六、分切式调度 ····································· 95
　　七、移动式（运动摄影式）场面调度 ··················· 96
　　八、综合式场面调度 ································· 97
　　九、动画场面调度分析包括的元素 ····················· 97

第五章　动画画面造型

第一节　光线 ·· 99
　　一、光线在动画片中的意义 ··························· 99
　　二、光线的特性 ···································· 100
　　三、光线效果分类 ·································· 105
　　四、光线的基本功能 ································ 106
　　五、影调 ·· 111

第二节　色彩 ······································· 113
　　一、色彩概述 ······································ 114
　　二、动画色彩的基调特征 ···························· 115
　　三、色彩的表现与创意 ······························ 117

第六章　画面构图

第一节　画面构图的概念与特点 ······················· 121
　　一、动画画面构图的特点 ···························· 121
　　二、动画画面构图的基本要求 ························ 123

第二节　画面构图视觉元素分析 ······················· 124
　　一、画面主体 ······································ 124
　　二、画面陪体 ······································ 129
　　三、环境 ·· 130

第三节　画面的结构布局 ····························· 135
　　一、画面结构几种布局参考 ·························· 136

二、画面构图的均衡处理 · 141
第四节　动画画面构图形态 · 145
　　一、动画构图的四种主要形态 · 145
　　二、静态构图 · 145
　　三、动态构图 · 147
　　四、封闭式构图 · 151
　　五、开放式构图 · 151

第七章　电影声音

第一节　声音的构成 · 154
　　一、人声 · 155
　　二、音乐 · 157
　　三、音响 · 162
第二节　动画片的声画关系 · 166
　　一、动画片的声画关系类型 · 167
　　二、动画片中的声音创作手法 · 167

第八章　剪辑技巧

第一节　剪辑概论 · 171
　　一、剪辑的概念 · 171
　　二、动画创作中的剪辑意识 · 171
　　三、动画剪辑的一般方法 · 172
　　四、镜头组接技巧 · 173
第二节　动作剪辑中的基本原理 · 177
　　一、动作剪辑中的基本原理 · 178
　　二、动作剪接点 · 182
　　三、动作剪辑技巧 · 183
　　四、人物形体动作的剪接 · 187

第三节　镜头的衔接规律与方法 ················· 188
　一、镜头组接原则 ························· 189
　二、镜头的组接方法 ······················· 192
第四节　场景转换技巧 ························· 199
　一、技巧性转场方式（光学技巧转场剪辑）········· 199
　二、无技巧转场方式（直接切换）·············· 202
　三、镜头的组接要素 ······················· 208

第九章　蒙太奇

第一节　蒙太奇概论 ··························· 212
　一、蒙太奇的概念 ························· 212
　二、蒙太奇理论探讨 ······················· 214
第二节　蒙太奇的类型 ························· 216
　一、叙事蒙太奇 ··························· 216
　二、表现蒙太奇 ··························· 223
　三、蒙太奇的功能 ························· 229
第三节　长镜头 ······························· 230
　一、长镜头的概念 ························· 230
　二、长镜头的美学功能 ····················· 230
　三、《回忆三部曲》的《大炮之街》开篇长镜头分析········ 232
　四、蒙太奇与长镜头 ······················· 236

参考文献

参考片目

第一章 概述

学习目标：

掌握电影视听语言的概念；理解动画的起源与电影的渊源；掌握动画视听语言与电影视听语言的区别与联系；了解动画视听语言的特性。

学习重点：

理解动画视听语言与电影视听语言的区别与联系；掌握动画视听语言的特性。

第一节 影视动画视听语言概述

一、动画起源与实拍电影

动画的历史与电影的历史发展息息相关，这可以追溯到电影的原始时期。电影在雏形阶段就已运用了动画的一些技术手段，但随着电影技术渐渐成熟起来，真正意义上的动画才随之诞生。动画具备了电影最基本的条件（拍摄、洗印、放映），所以说动画是电影范畴内的一种类型，它与纪录片、科教片、故事片共同组成电影的四大片种。但它与广义上的电影又有一定的区别，它既属于电影但又不同于一般电影。

动画的发展历史很长，从人类有文明以来，透过各种形式图像的记录，已显示出人类潜意识中表现物体动作和时间过程的欲望。法国考古学家普度欧马在1962年的研究报告中指出，25000年前的石器时代洞穴画上就有系列的野牛奔跑分析图，是人类试图用笔（或石块）捕捉凝结动作的初步尝试。其他如埃及墓画、希腊古瓶上的连续动作分解图画，也是同类型的例子。在一张图上把不同时间发生的动作画在一起，这种"同时进行"性的概念间接显示了人类"动着"的欲望。达·芬奇有名的黄金比例人体几何图上的四只胳膊，就表示双手上下摆动的动作。16世纪西方首度出现"手翻书"的雏形，这和动画的概念也有相通之处。单纯的绘画只能记录动作的瞬间，不论是重叠性绘画或连续性绘画，都只是把不同瞬间的动作过程画在一起，只是表达了对运动过程记录的渴望，并没有真正地表现出事物运动的时间和空间形态，画面仍然是静止的。在不断的实践中，尤其是"手翻书"的发明，人们发现当一些画面快速连续或交替出现时，画面内绘画的物体会产生真正运动的感觉。

工业文明的发展和人们对人类视知觉的研究，是电影和动画诞生的先决条件。19世纪摄影术和机械设计的进步，为动画的发明提供了物质上的基础。1824年，英国科学家彼得·罗杰为动画的诞生提供了理论依据。他向英国皇家学会提交了一篇关于《移动物体的视觉暂留现象》的报告，在报告中，第一次指出人眼有"视觉暂留"

现象的特点。同年,法国人保罗·罗杰用一个玩具——西洋镜证实了这个原则,这个名词源于希腊语,意思是"魔术画片"。所谓"魔术画片"就是一个两面画着不同图画的硬纸盘,当硬纸盘快速连续翻转时,眼睛还保留着刚过去瞬间的画面,紧接着又有一幅画出现,因此我们不会看到单独的场景,而是组合在一起的正反两面图像互融的景象,如小鸟进笼,展示过程如下:提供一幅小鸟图片;再提供一幅笼子的图片,当两幅图片快速更换时,我们就可以看到小鸟进了笼子的效果,即看到了一个本不存在的画面。

罗杰的西洋镜清楚地证实了视觉持续性这一原则。1828 年,约瑟夫·普拉托发现,形象在视网膜的停留时间根据原始物象的强度、颜色、光度强弱和历史长短而变化。在物体表面照明亮度适中的情况下,形象在视网膜上的平均停留时间为 1/3 秒,确切地说是 34‰ 秒,这就是动画产生的理论基础,也是电影发明的理论基础。

回溯到 1832 年,比利时青年物理学家约瑟夫·普拉托和奥地利大学教授斯丹普弗尔利用"幻盘"游戏原理几乎同时发明了"诡盘"。这是一个有缝隙的"活动旋盘"。通过轮盘连续转动,借助人生理的视觉残留作用而填没了静止画面的间隙,造成一种连续的视觉印象;同时由于画面表现了某一运动的顺序过程,因而能够再现运动的幻象,产生逼真的动态感。按电影史学家乔治·萨杜尔的话,尽管发明诡盘的直接目的是为儿童开发的游戏,但它却"发现了影片放映所依据的原理"。这些动画的原始雏形,不断向更好地产生运动幻觉的方向前进(见图 1-1)。

诡盘　　　　　　　走马盘

🔸 图1-1　诡盘与走马盘

从 1851 年起,英国人阿歇尔、法国人杜波斯克等经过多次实验,又使"活动照片"的拍摄取得了成功,即在短时间内,将一个连续性的动作用逐张摄影的方法分解性地拍出来。1878 年,美国旧金山摄影师爱德华·幕布里奇用 24 架照相机连续摄影,拍出了一组骏马飞奔的栩栩如生的照片(见图 1-2)。

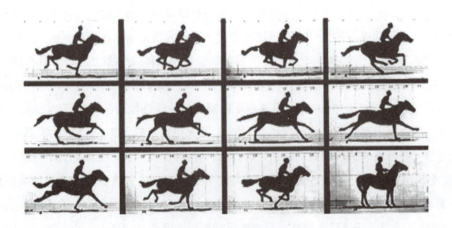

🔸 图1-2　人类早期获得的连续照片　摄影者:爱德华·幕布里奇(美)

在此基础上,法国人埃米尔·雷诺将幻灯与西洋镜结合,经幕后光源和镜片把活动景象投射到布幕上,发明了"光学影戏机",拍出了第一部动画影片《一杯可口的啤酒》(见图1-3)。

1877—1879年,爱德华·幕布里奇首先将一套马在奔跑的连续照片搬上幻透镜,随后又改良了埃米尔·雷诺的装置,发明了"变焦实用镜",被称为"第一架动态景象放映机"。

1888年,一部连续画片的记录仪器诞生于托马斯·爱迪生的实验室。原本爱迪生只是想为他新发明的留声机配上画面,但他并不是用投影的方式,而是先将图像在卡片上处理好,然后显示在"妙透镜"(mutoscope)上。妙透镜可以说是机器化的"手翻书",爱迪生以一套手摇杆和机械轴心,带动一盘册页,使图像或影像的长度延伸,产生丰富的视觉效果。爱迪生发明了35毫米的软质胶片和每次可供一个人观看的"电影视镜"。

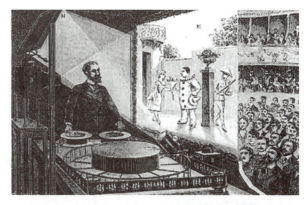

图1-3　法国人埃米尔·雷诺的"光学影戏机"

到1895年,法国的卢米·埃尔兄弟发明了电影机。当时放映了著名的《火车进站》和《水浇园丁》,标志着电影的正式诞生。电影技术的应用为以后动画的产生创造了物质条件。经过以后电影创作的先驱者们进一步的努力,到20世纪30年代又使电影这个"伟大的哑巴"开口"说话"了。至此人类终于获得了一个视觉图像和听觉声音兼备的交流传播工具。

在电影摄影机发明之前,动画的雏形已经具体而微,但是比起1895年电影的正式诞生,动画影片却延迟了将近十年才问世,英国的史都华·布雷克顿于1906年拍摄了在黑板上做的《滑稽脸的幽默相》,这种粉笔脱口秀被公认为是世界上第一部动画影片(见图1-4)。

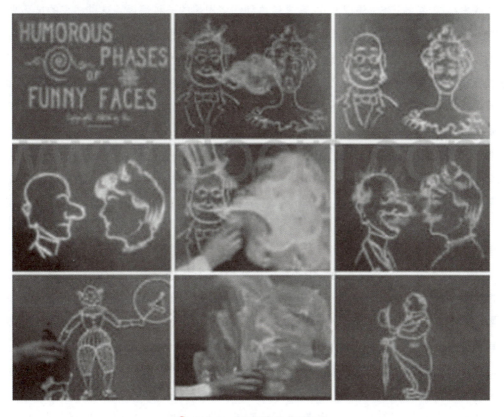

图1-4　《滑稽脸的幽默相》

1906年，法国人埃米尔·科尔运用摄影机上的停格技术拍摄了世界上第一部动画系列影片《幻影集》，片中表现了一系列影像之间神奇的转化，生动而有趣。它标志着动画电影的正式诞生。

动画与电影的发展，虽然在技法和机械的层面上有所交集，两者一样经过底片曝光，并且通常是投射在银幕上。但是动画的美学观其实与电影不同，甚至更为激进。动画片与一般电影一样同属视听艺术，来源于生活，又反映了生活。传统艺术一般可分为时间艺术和空间艺术，而动画片与电影却把这两点综合起来，这种综合促成了它们最大限度地吸收了文学、绘画、雕塑、建筑、音乐、戏剧等各门艺术的手段和技巧。它们都是依靠电影技术为手段，以画面和音响为媒介，在银幕上运动的时间和空间里创造形象，以时空运动来进行叙事，再现和反映生活的艺术形式。视觉构成、时空形式和蒙太奇语言是它们共同的基本规律，它们都逼真地还原了人通过感官（视觉和听觉）对生活的感知。

二、电影视听语言的概念与特性

法国著名的电影理论家马塞尔·马尔丹在其《电影语言》一书中这样阐述："由于电影拥有它自己的书法——它以风格的形式体现在每个导演身上——它便变成了语言，甚至也从而变成了一种交流手段，一种情报和宣传手段。"法国另一位早期电影理论家、导演亚历山大·阿尔诺认为："电影是一种画面语言，它有自己的单词、造句措辞、语形变化、省略、规律和文法。"

视听语言是利用视觉和听觉的双重刺激向受众传播某种信息的一种感性语言，是电影的艺术手段，是利用镜头与镜头之间的组合来表达特殊意义、讲述故事、表达内容与情感的方法，是一种电影创作者与观众沟通的符号系统。

电影最初只是一种电影演出或者是现实的再现，随着不断发展而逐渐演变成一种语言。这种独特的语言具有自身独特的叙事结构、编排方法、表现形式，它是传达创作者思想的一种途径。这种语言的技巧来自人们长期的视觉和听觉实践，可以说是完全符合人们的欣赏习惯。构成电影语言的基本元素，实质上也就是电影作为一种传播媒介，用以传达创作者信息的各种表现成分，以及这些成分所具有的各种传播功能。

视听语言包括狭义的视听语言和广义的视听语言，所谓狭义，就是镜头与镜头之间的组合；所谓广义，还要包含镜头里表现的内容——人物、行为、环境甚至是对白，即电影的剧作结构，又称蒙太奇思维。在广义上讲，所有的影视作品都是由视听语言书写而成的文章。

电影视听语言的概念可以概括为：①是一种思维方式，作为电影反映生活的艺术方法之一；形象思维的方法；②作为电影的基本结构手段、叙事方式、镜头、分镜头、场面段落的安排和组合；③作为电影剪辑的集体技巧和方法；电影视听语言课主要研究——思维方法，创作方法，基本语言，镜头内部运动、镜头分切、镜头组合、声画关系。

对视听语言的特性，电影符号学重要代表人物克里斯蒂安·麦茨认为："镜头就是视听语言的单位，而在文字语言中，语素是最小的单位，同时镜头与词汇中的单词不能相比，它更像一段完整的陈述（一句话或几句话），因为它已经是相当自由的组合的结果，是属于'语句'的组合，而一个单词则是约定俗成的一个音义段。"克里斯蒂安·麦茨强调视听语言中镜头是视听语言相对而言无法再细分的最小单位，当摄像机拍摄一个对象时，那么这个对象连同其周边景物便被摄入了镜头。一个镜头相当于一般语言中一段完整的陈述。正因为视听语言是对世界的再现，具有无限性，而视听语言的语法也是永远发展的。所以克里斯蒂安·麦茨认为："创造的作用在电影语言中比使用一般语言时更为重要；用一般语言'讲述'这就是使用语言；用电影语言'讲述'，这在一定程度上就是发明语言。讲话人无非是一批使用者，而导演则是创造者。相反，电影观众则是一批使用者。因此，电

影符号学往往主要是从观众的角度,而不是从导演角度看问题。"

爱因汉姆提出了关于视听思维要形象化的表现,即视听思维要求用视听影像来完成叙事,它们必须是具体的,而不能是抽象的。影像向观众扑面而来,让观众在瞬间就获得了鲜明生动的印象,而不需要观众经历把抽象符号转译成具体表现内容的过程。动画导演在创作动画影片时一定要脱离文字的思维惯性,多考虑用画面来表现我们的主旨或展开叙事。影像与声音是视听语言的语言元素,剪辑或蒙太奇是它的语法结构。

三、动画视听语言的特性

一部优秀的动画片,它的思想性、艺术和观赏性都是通过完美的视听语言技巧体现出来的。视听语言不仅是动画具有影视艺术品质的保证,更能使呈现出来的画面获得更新的意念和更深刻的内涵,并超越画面本身含义的特征而形成独特魅力。

动画电影视听语言作为电影视听语言的一个重要分支,与电影视听语言相比,有着明显的视听特性,随着现代电影摄制技术的发展,它在一定程度上大大丰富了电影视听语言体系。动画电影中的视听语言元素是一种独特的语言艺术形态,它包括镜头、镜头的拍摄、镜头的组接以及声音与图画关系在内的多个语言元素的组合体。

动画在1895年实拍电影出现之前就已经产生了,此时的动画仅是一种提供运动影像的视觉玩具而已。动画真正用于叙事表意则是在实拍电影的视听语言形成之后,动画从电影视听语言中汲取养分,动画的视听语言模式都是借用了电影艺术的视听语言模式。动画片作为电影艺术的重要门类,它具有独特的艺术特性。动画的本质特点是动画形式的影视艺术,在制作工艺与方法等方面都与其他的影视片类型存在着巨大的差异性。由于动画制作工艺的特殊性,决定了影视动画视听语言的特殊性及其艺术功能的差异性。随着现代科技的进步,影视动画的艺术特色也越来越明显,动画在不断发展中形成了自身特色化的视听语言,其视听语言既具备影视视听语言的一般特征规律,又呈现出动画作品自身的特有规律。正是这种个性化的视听语言,使得动画影片生机勃勃。与影视视听语言相对成熟、体系化的研究比较,动画视听语言自身特征性的研究尚待完善。

动画影片是以造型艺术为基础的特殊影视片形式,动画电影视听语言采取的是一种电影的思考方式,它利用电影的艺术形式和表现手法进行艺术构造,通过电影的蒙太奇手法表现动画形象;它是技术人员通过镜头的剪辑组接和声音的制作等过程,制作成一种富有表现力的电影符号编码系统,进而取得与观众的多向性交流。动画艺术是融合了美术和影视艺术的诸多共同之处,又具有其独特规律和表现特征的综合艺术。

动画视听语言的特点主要体现在以下两方面。

首先,高度的假定性是动画的根本特征之一。动画的高度假定性为创作者提供了无穷广阔的想象空间和创作的自由。动画片的场景与角色多依赖于动画作品创造者的灵感以及想象,更依赖于作品当中的视听语言。高度假定性使影视动画自由的特点突出而鲜明,由于影视动画"非实拍"的制作原理,它主要依靠创作者的想象力和创造力来完成。实拍电影与动画片一样都有假定性,实拍电影的假定性与动画电影的假定性其最终的目的有本质的不同:故事电影无论通过什么手段,用实拍的制景、化妆或纯属虚构的故事情节,它的终极目的就是要观众看来像真的一样,它的目的是造成真实的幻觉;而动画电影的假定性正是出于它的非真实的制作手段。动画电影是通过自身的感染力令观众明知是假的仍然为之感动。因此它所付出的努力并不是为了亦幻亦真地制造现实,而是通过其特有的夸张和渲染来超越现实,展现一个与现实完全不同的梦幻世界。

电影的创作与拍摄很大程度上受物理现实的制约。而动画却凭借其"假"的特性,可以随心所欲地发挥人们的想象力。由于三维技术的不断发展,假定性体现在镜头的自由运动上。普通影视作品的场面调度是在拍摄

阶段通过演员与摄影机的空间调度来实现；而动画片的场面调度则是创造者在制作阶段于二维或三维虚拟空间内完成的。虚拟空间的创作手法使得动画的场面调度不再受制于现实空间的种种物理因素，表现出极度的自由性，动画片摄影机运动方式、幅度、时间得以无限解放。在动画片中，从浩瀚的外太空连续推入直至细胞内部结构这样的大跨度镜头运动已经成为现实。大友克洋《回忆三部曲》的最后一部《大炮之街》中，20分钟的影片通过巧妙的镜头运动及场景转换技巧，连续展现了一天时间内一家人在不同空间的生存状态，通片观感似为一个连续运动镜头拍摄而成，运动镜头技巧增强了观影的趣味性。数字虚拟摄影机的运用，则是在三维虚拟场景中建立虚拟摄影机以决定要被渲染的视点。与真实的摄影机不同，虚拟摄影机的运动不会被任何物理设备或结构所限制，我们可以拥有无限的虚拟摄影机机位，并可以随意移动机位、改变视角，进行大胆的尝试，完全不必担心现实中存在的许多问题，许多富有想象力的拍摄效果只需要在软件中调整摄影机的参数即可达到。

动画影片的假定性使其创作者的视点更为多样与自由，从客观视点到主观视点，从全知的上帝视点到微小的生命视点的影像。实拍影片受制作技术特点的影响，无法实现这种自由。影视动画当中的视听语言应符合假定性特征，并能够迎合观众的观赏心理，以便能够有效提升影视动画所具有的感染力以及表现力。动画因其艺术语言和影视的同构而拥有了类似的外部形态，但又因其在制作技巧和观赏心理上高度的假定性以及技术手段的优越性为原来固有的各个影视视听元素增添了新的意义。

其次，动画视听语言另外一个重要的特征就是分镜头台本的重要性，动画片的镜头画面设计最终是以银幕为载体出现的。一部优秀的动画作品的产生离不开很多因素的支撑，比如好的剧本、好的人物设计、场景设计、剪辑和特效的熟练制作、优秀的配音和分镜头脚本的设计。在一部动画剧本创作完成之后，导演就会开始着手分镜头脚本的设计，分镜头脚本的设计会直接影响和制约着后面其他因素的发展。

分镜头脚本是动画剧本的图画式语言的表达方式，简单地说，就是运用图片的方法讲述剧本故事，直接把剧本镜头形象化。分镜头脚本是导演根据文学剧本提供的艺术形象和情节结构，运用电影手法把它表现出来的。具体地说，就是对剧本进行二度创作，按电影逻辑把它分切成连接的镜头。每个镜头要依次编号，写出内容和处理手法。画面分镜头是把文学分镜头加以形象化，画出每个镜头的画面。它是动画里可以直接传达导演意图和剧本拍摄构思的一种语言，人物、场景的设计、逐帧的制作，以及后期的剪辑、配音等工作都是根据分镜头脚本来完成的。因此，我们可以把分镜头脚本称为动画作品的预设和蓝本，它在动画作品的创作中是非常重要的。由于动画片中的镜头语言是通过前期策划出来的，因此所有的景别、角度、光线等也都是在形成镜头前就确定下来的。

与传统实拍电影不同的是，动画片无法使用摄像机或者其他拍摄器械去进行影片的机位运动及调度。在传统电影中，其主要的拍摄方式有推、拉、摇、移、升、降、跟、俯、仰、甩、切等。这些方法都是为了更好地辅助电影，让电影更加生动，从不同的角度来表达不同的语言。然而，在动画这个特殊的电影中，它更多的是通过故事版的绘画来表达想要表达的镜头语言。这是一种特殊的镜头语言，是一种新的镜头语言媒介。

在普通影视片拍摄过程中，画面分镜头本扮演的角色并不突出，而对动画片而言，却是至关重要的。画面分镜头作为控制全片艺术水准和创作质量的第一重要环节，要十分重视。因为普通影视片会受许多方面的客观实际条件的限制约束，普遍影视片摄制过程中，各种人为因素间及客观条件上会相互制约，所以和导演的执导要求互动性很强。即便普通影视片设计了画面分镜头本，在实际拍摄过程中有的也无法达到，有的则要服从客观条件而进行调整，无法起到真正控制局面的作用。而动画片画面分镜头设计却可以几乎不受限制地调控动画影视片的全部内容：如人物表演、镜别角度、画面构图、气氛色调、场景道具……通常，好的画面分镜头设计在影片完成的最后，几乎可以控制影片的各项内容而不需要做太多调整，就可以出片了。介于画面分镜头的重要性，要求导演在创作动画时具有预想视听语言最终效果的能力。

动画片要达到叙事、表意与抒情的目的必须遵循视听语言的语法，通过镜头诸元素（景别、焦距、运动、角度）的结合运用形成镜头感，从而达到目的。在一部动画片的创作过程中，最小单位是镜头，若干个镜头连接在一起形成的镜头序列叫作段落。每个段落都具有某个相对独立的和完整的意思，如表现一个动作过程，表现一种相关关系，表现一种含义等。它是电影中一个完整的叙事层次，就像戏剧中的幕、小说中的章节一样，一个个段落连接在一起，就形成了完整的影片。而对艺术表现风格的追求，对具体动画技巧和电影技巧的实现等，都必须借助于具有绘画性质的造型手段，并融入具体绘画的过程之中，融入对画面的视觉审美之中。正是这一幅幅画稿所呈现出来的在造型上、构图上、色彩上的种种特征，决定着一部动画片的视觉风格。

动画这种独特的艺术形式，使我们明晰了动画视听语言在传统影视视听语言基础上的演进，进一步感受了动画视听语言的独特表述魅力。我们通过对国内外著名动画影片的分析，探究动画影片用于叙述、表意的视听语言中与传统影视作品不同之处，归纳出动画视听语言发展的新特征。在数字媒体艺术高度发展的今天，研究动画艺术自身的特色语言特征，对提高动画作品的创作质量具有重要意义。

二维动画片的视觉元素全部都是平面的造型，在二维屏幕上营造立体的空间效果。三维动画影片同样也是如此，其视觉元素都是计算机生成的立体造型。材料动画影片的视觉符号更有特殊的质感。这些分类都是依据影片的视觉语言属性来划分的。但是平面动画也好，立体动画也罢，都只是一个对动画大体的分类，还不能以这些分类来决定动画影片的艺术风格。动画的艺术风格应该是指在艺术作品中形成的相对稳定的艺术风貌、特色、作风、格调，并统一于整部作品的内容与形式、思想与艺术之中。

从这个层面上说，动画影片的艺术风格是突破了表象的类型限制的，是每部动画影片作为一个总的艺术门类所具有的风格样式，是作品内容与形式的和谐统一中展现出的总的思想倾向和艺术特色；集中体现在主题的提炼、题材的选择、形象的塑造、体裁的驾驭、艺术语言和艺术手法的运用等方面。因此，动画视听语言的运用在一定程度上是形成影片艺术风格的主要因素。

四、形成动画影像的基本元素

美国电影理论家李·R.波布克在《电影的元素》中指出电影艺术是两组截然不同的元素的成功结合：制作影片的技术元素（摄影机、照明、录音和剪辑），把工艺变成艺术的美学元素。具体涉及形成影像的各个元素时，它又分成胶片、构图、照明、色彩四个方面。我们从形成影像的各种主要元素出发来分析影像，进而解读动画影视作品的视听语言，是一种行之有效的学习与研究的方法。这里所指的"形成影像的元素"并非严格的划分，只是为了便于操作，在创作或解读动画影视作品的影像时，主要从以下各方面进行构思或分析。

(1) 虚拟机位：任何镜头开始时，虚拟摄影机的位置。

(2) 画框：最终观看到的影像的边缘。

(3) 构图：画面的结构、布局。

(4) 景别：画面范围大小的不同、距离的远近。

(5) 角度：虚拟摄影机与被摄物体的水平与垂直夹角。

(6) 焦距：从镜头之镜片中心点到光线能清晰聚焦的那一点之间的距离。

(7) 虚拟摄影机的运动：虚拟摄影机在拍摄时的位置或角度改变。

(8) 虚拟照明：场景中的光效。

(9) 色彩：画面色彩表现。

(10) 场面调度：对场景中各个元素的综合调度。

以上各元素并不是各自独立的,最终促成影像形成的是各种元素的综合。各元素互相影响、联系,构成影像的叙事、抒情、表意。我们在分析某一镜头的影像时,不能孤立地看某一元素。

思考与练习
动画视听语言的特性有哪些?

第二章 镜　头

学习目标：

掌握镜头景别的划分与作用、镜头拍摄方法等知识，并运用镜头角度等的变化来丰富画面影像；掌握运动镜头的造型艺术；理解镜头焦距的表现功能与造型特点等知识。

学习重点：

掌握对景别的运用、运动镜头的造型艺术及表现手段、镜头焦距的运用。

镜头是影片结构组成的基本单位，是影视动画造型语言的基本元素。对动画片来讲，则是用摄影机或扫描仪逐格拍摄或扫描的一幅幅逐渐变化着的动态画面的片段。

这里探讨的不是光学意义上的镜头，而是构成画面的镜头。镜头作为电影的基本元素，就是从不同的角度、以不同的焦距、用不同的时间一次拍摄下来，并经过不同处理的一段胶片。对摄影师来讲，镜头的另外一种理解就是画面或机位。而动画的"镜头"却必须要逐个设计画出，这要求动画分镜头的绘制者在设计每个镜头的画面时要想得更充分和确定。因此我们由"镜头"又衍生出"画面"的概念。每一个镜头就有一个机位，同时体现了摄影师或导演对每一个画面的设计。从视点上分析，镜头代表了导演的艺术视点和创作观点；从空间上分析，镜头代表了空间中的位置和对空间的表达。从人物上分析，镜头形成了与人物的对应交流和人物形象形体的展示；从风格上分析，镜头充分体现了叙事的视觉风格样式；从构图上分析，镜头还是构图的画面形式。

动画片属于影视艺术，并且在动画片的发展过程中不断地从电影艺术中吸取表现手法。在传统的二维动画影片中，动画的画面在影视片中称为镜头，镜头是由分镜头台本、背景设定、人物设定、设计稿、原画动画、后期编辑、音乐音效等环节制作完成的。就镜头来说，导演在进行分镜头设计时，头脑中就有一部虚拟的摄像机在工作，以实拍电影的镜头效果作为动画镜头的参考。一部影片由很多不同元素组成，不仅包括情节，还包括给人留下连贯视觉印象的画面和动作。为了达到镜头和镜头之间的连贯效果，首先需要了解电影的规则与语言，因而必须熟练地掌握电影语言中镜头的运用。

由于动画的假定性特点，加上技术的发展，动画在镜头的表现上更具有优势。尤其是三维动画的镜头调度。许多实拍电影中无法达到的表现效果，如复杂的结构场景的拍摄、不断运动的大场景的拍摄等，在三维动画中都可以实现。现在许多实拍电影都借助三维技术去完成高难度的镜头，所以动画片的镜头借鉴运用实拍电影又超越实拍电影。动画片的镜头表现内容可以不受现实的限制，完全以创作人员的创意理念为主。在镜头的表达上可以比实拍更自由。但基本的镜头运用仍然借助实拍镜头的原理。每位动画导演的头脑中必须有一架虚拟的摄影机存在，所以我们要了解各种镜头的表现形式与内涵意义，从而进一步理解动画镜头的表意性与功能。

影视动画视听语言

把镜头作为一种"语言",就要充分利用镜头语言来叙述故事。所以必须善于运用镜头语言讲故事,本章对动画片中镜头的各种表现形式与作用进行探讨。

第一节 景 别

景别,即被摄主体在画面中呈现的范围。动画片是以画面中主体的大小来模拟实拍电影中摄影机与被摄对象的距离的,也叫作视距。早期的动画片多是舞台式景别构图(以全景及大全景为主的景别),后来逐渐选用不同景别改变了原来单镜头视角、固定机位视角拍摄的方法,逐渐向多视点和近景、特写的运用转移。当今动画片领域的景别的运用已经没有那么多限制了,导演往往根据影片的类型和风格以及剧情来选择景别,以便更好地表达角色的喜怒哀乐。

电影为了适应人们在观察某种事物或现象时心理上、视觉上的需要,可以随时改变镜头的不同景别,就如我们在实际生活中,常常根据当时心理需要或趋身近看,或翘首远望,或浏览整个场面,或凝视事物主体乃至某个局部。这样,映现于银幕的画面形象,就会发生或大或小的变化;在镜头拍摄上,也就产生了远景、全景、中景、近景、特写等景别的变化。

一、景别的概念

景别就是摄影机在距被摄对象的不同距离或用变焦镜头摄成的不同范围的画面。决定一个画面景别大小的因素有两个方面。

一是摄像机和被摄体之间的实际距离,距离缩近则图像变大景别变小,距离拉远则图像缩小景别变大。

二是摄像机所使用镜头的焦距长短,通常是镜头焦距越长,画面景别越小;镜头焦距越短,画面景别越大。这种由画面上景物大小的变化所引起的取景范围不同即构成景别的变化。

镜头画面中景别的处理,是导演艺术创作的重要组成部分。从视觉原理分析,镜头画面的景别,是影片风格和摄影风格的最重要体现,镜头画面的景别单独存在、前后排列、段落组合和运用能形成极强烈的造型效果和视觉效果。

景别是摄影师在创作中组织、构造画面,引导观众视线,规范画内空间,暗示画外空间,决定让观众看什么,以什么方式看,看到什么程度的一种极有效的造型手段。

景别是画面空间的表达形式,是表达画面内容所采取的一种视觉结构。镜头画面景别的变化,从宏观角度决定着画面视觉与造型变化。景别的存在形式、变化方式和排列规律,构成影片独特的叙事方式、表达方式。镜头画面景别在影视创作中有其自身的特点,排列是有意识的、有序的。摄影师或动画导演,必须研究分析景别的特点及处理方法。动画镜头的景别也是动画创作者根据实拍的景别效果进行设计的,虽然是画出来的景别效果,但它的内涵和实拍是一致的。

观众在观看动画画面时,可以很直观地感受到画面所要表达的情感——或抒情,或紧张……这些在很大程度上都是创作者通过景别的变化加以表现的。单个画面根据作品的需要绘制相应的景别来表达创作者的思想,或者大远景,或者是特写,从而表达出不同的创作意图。而当一组连续的画面相互衔接时,表达的内容则更加丰富多彩,创作者可以通过景别的变化实现画面节奏的变化,引导观众紧紧跟随创作者的思维,使动画内容更具吸引力。景别画面叙事表现的多样性、多元性和丰富性使得画面景别的处理成为重要且具有决定意义的因素。

二、景别的类型及分析

不同的景别会产生不同的艺术效果。我国古代绘画有曰"近取其神,远取其势"。一部电影的影像就是这些能够产生不同艺术效果的景别组合在一起所呈现的结果。在动画电影的创作中,导演运用各种不同的景别,可以使动画影片的叙述、人物思想感情的表达、人物关系的处理更具有表现力,从而增强动画影片的艺术感染力。

1. 大远景

大远景是景别中视距最远、表现空间范围最大的一种景别,一般是用来展示环境全貌,充分表现人物及周围大的空间环境,可以作为气氛性和情绪性的渲染手法,也可以用来介绍大环境。

大远景的造型特点如下。

大远景是用来表现广阔场面的画面。它包括的景物范围大,适宜表现辽阔深远的背景和广袤的自然景观,如浩瀚海洋、连绵群山、茫茫沙漠、无垠草原等。远景画面结构简单、清晰,常展现出宏大、形体优美的外轮廓线条。在远景中,人物与环境形成点与面的关系,情景交融,人与环境常用色彩对比和动静对比的方法,以吸引观众注意。

(1) 大远景呈现出极其开阔的空间和壮观的场面。

在《小马王》中,用大远景展现了美国西部的壮观场景,雄壮的气势,给观众震撼的视觉效果(见图2-1)。

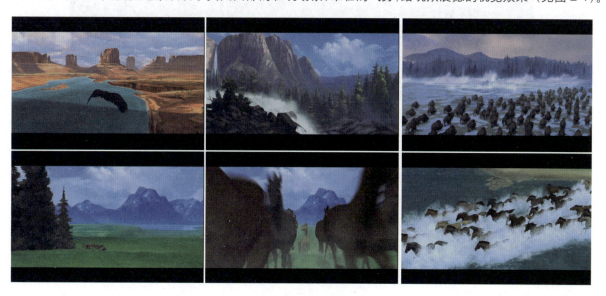

图2-1 大远景镜头(1),选自美国动画影片《小马王》

(2) 大远景镜头,着重用来介绍剧情赖以展开的大环境,主要景点间的相互关系、地理位置、主要事件发生的交通路线等,介绍典型人物所处的典型环境,或创造某种特定的气氛等,大远景常用于开篇或结尾。

如动画影片《小马王》运用了一组远景镜头设计,富有张力的画面与音乐的结合展现了美国西部的自然风光,表现了获得自由的小马王奔驰在大草原上,那种渴望回家的强烈愿望(见图2-2)。

(3) 大远景以景物为主,借景抒情。人物在画面中所占的比例很小,以景抒情,着重于画面情调的渲染,多富有诗情画意。在《埃及王子》中,摩西知道了身世的真相后,感到迷茫失望和在命运面前的无力感,影片运用了一组大远景镜头来表现摩西漫无目的的流浪。用大远景来衬托人物的境遇与心情,起到了借景抒情的作用(见图2-3)。

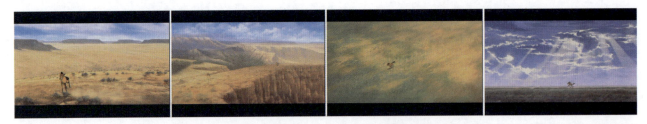

图 2-2　大远景镜头（2），选自美国动画影片《小马王》

图 2-3　大远景镜头（3），选自美国动画影片《埃及王子》

(4) 大远景常被作为过渡镜头使用；也可用在某个段落的开场，表明这个段落故事中发生的时间、地域。《幽灵公主》中阿席达卡为救部落的人不被邪魔攻击，出手杀死邪魔而被诅咒，为了寻求破解之法，趁着夜色向东方出发。画面随着主人公的跋涉转到了新的场景，通过一系列的大远景开始了新的段落（见图 2-4）。

图 2-4　大远景镜头（4），选自日本动画影片《幽灵公主》

远景画面注重对景物和事件的宏观表现，力求在一个画面内尽可能多地提供景物和事件的空间、规模、气势、场面等方面的整体视觉信息；讲究"远取其势"，中国古诗中两种常见的景别：一类是近景；另一类就是远景。例如，"孤舟蓑笠翁，独钓寒江雪。""大漠孤烟直，长河落日圆。"

大远景镜头应注意以下几点。

(1) 大远景画面容量大，包括景物多，为看清画面内容，时间上要有一定长度。

(2) 大远景画面地平线突出，应注意水平。

(3) 大远景画面设计运动镜头时，镜头的运动不易太快。

大远景和远景的画面构图一般不用前景，而注重通过深远的景物和开阔的视野将观众的视线引向远方，体现在文字表述上其意可理解为"远眺""眺望"等，注意画面远处的景物线条透视和影调明暗，避免画面如平板一块，单调乏味。

2．远景

远景与大远景的变化区别并没有明显的界限。比之大远景的景别关系，远景中主要被摄对象在画幅中的比例略为增大。人物在画面中的比例大约是画幅高度的 1/2。画面中仍然以远处景物为主。在画面的构成上，主体与画面环境之间的关系改变了，主体的视觉重要性增强了。但是，画面究竟是人物作主体，还是景物作主体，则完全取决于我们的构图方式。

远景景别表现重点：如果是人物，则应展现人物所处的具体环境空间、动作方向等。远景景别并不像大远景那样较强调环境画面的独立性，而是强调环境与人物的依存性、相关性。

远景镜头应注意以下几点。

（1）远景更注重表现环境的全貌和空间的具体关系。静态画面需要构图的突出和必要的人物运动引导；动态构图画面则需要运用镜头运动来突出画面主体。

（2）远景描绘了场景中的规模、范围，表现人物所在位置、动作过程及范围、位置变化的关系，这样可以给观众建立空间概念。

（3）远景景别所形成的画面效果本身对观众的生理、心理影响较大，既要考虑前后镜头产生的景别变化带来的心理距离变化，又要考虑画面视觉变化及产生的运动节奏。

3．全景

"全"，是相对于被摄主体或某一具体场景而言。全景是表现人物全身形象或某一被摄对象全貌的画面，并包含一定的环境和活动空间，能充分表现人与环境以及人与人之间的关系，这是一种表现力很强的常用景别。

全景的造型特点如下。

全景视野较为广阔，但又有一定的范围，能展示比较完整的场景，可以展示人物动作、人物与环境的关系。全景更贴近人物活动有关的空间，重视某一特定环境和特定事物外沿轮廓的流畅和清晰。如一个院落、一个房间、一个广场等的全景，都有特定的范围，这称为场面全景。

（1）利用全景可完整地再现被摄体和场景的全貌，使观众对画面中所表现的事物、场景有一个完整的视觉感知，所以全景画面在介绍、记录和表现上都充当了重要的角色。全景特别好地发挥了主体与环境间的相互作用，运用全景，强调的是主体和环境两者并重。《千与千寻》中，千寻的父母误入神界时，还以为是个废弃的公园，影片中用一系列的全景交代了人物的动作与所处的空间环境（见图2-5）。

🔶 图2-5　全景镜头（1），选自日本动画影片《千与千寻》

（2）通过形体动作揭示人物内心：全景画面能够完整地表现人物的形体动作，可以通过对人物形体动作的表现来反映人物内心情感和心理状态。在《玩具总动员2》中胡迪他们的牛仔组合即将动身去日本，这组镜头用全景展现胡迪扮演警长的搞笑动作，表现了他们轻松的状态（见图2-6）。

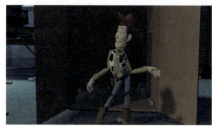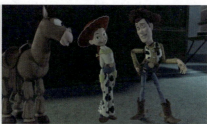

🔶 图2-6　全景镜头（2），选自美国动画影片《玩具总动员2》

（3）表现特定环境下的特定人物：全景将被摄主体人物及其所处的环境空间在一个画面中同时进行表现，

可以通过典型环境和特定场景表现特定的人物。环境对人物有说明、解释、烘托、陪衬的作用。在《超人总动员》中衣夫人向超人鲍勃介绍了设计上披风的坏处，这场戏运用了几个全景充分表现人与环境的关系，恰当地体现了设计师的预测，也为影片最后大反派——辛德瑞穿着带有披风的服装被卷进飞机的引擎埋下了伏笔（见图2-7）。

图2-7　全景镜头（3），选自美国动画影片《超人总动员》

（4）利用全景可确定人物、事物的空间关系，因此全景又称为"定位镜头"，即全景画面具有确定被摄人物或物体在实际空间的方位的作用。全景往往是拍摄一场戏的总角度，制约着整场戏中分切镜头的光线、影调、色调，人物方向、位置及运动，并使之衔接。在《幽灵公主》的结尾处，阿西达卡与幽灵公主告别，就先采用了一个大全景镜头作为定位镜头，下面的叙事镜头再对全景镜头内的人物进行分切（见图2-8）。

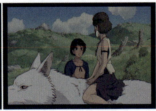

图2-8　全景镜头（4），选自日本动画影片《幽灵公主》

全景镜头应注意：运用全景时，应确保主体形象的完整；应突出主体，防止喧宾夺主；一般来说，全景画面是集纳构图造型元素最多的景别，因此设计时应注意各元素之间的调配关系，以免喧宾夺主。全景往往是一个场面中的总角度，制约着该场面镜头切换中的光线、影调、人物运动及位置。此外，该场景其他小景别画面的色调和影调应以全景画面为基础，并注意所有画面总体光效的一致和轴线关系的一致。

4．中景

中景主要表现一个或几个人物角色膝盖以上大半个身体的画面，中景既可以表现人物的动作，也能够表现人物角色的表情。较之全景而言，中景画面中人物的整体形象和空间环境降至次要位置，它更重视具体动作和情节。中景使观众看到人物膝部以上的形体动作和情绪交流，有利于交代人与人、人与物之间的关系。中景画面中人物的视线、人物的动作线、人和人及人与物之间的关系线等，都反映出较强的画面结构线和人物交流区域。

中景的造型特点如下。

中景是一个恰到好处的景别，中景画面看起来很舒服，因为它符合人们在正常情况下观看事物的习惯，重要的人物关系、动作情节在中景中都能得到完整清楚的交代。

（1）利用中景可展示人物动作和情绪，中景将空间和整体轮廓降到次要地位，重视情节和动作，因此，它特别强调画面中主体的形体语言。因此拍摄中景画面时要重点表现人与人、人与视点的情节交流线，即人与人之间、人与物之间视线、手的动作、相互的朝向。视线和行为的交流区域和线形结构，是中景画面的主要线形结构。中景能很好地表现人物间的感情交流，当中景表现人物间的交谈时，画面结构的中心不是人物间的空间位置，而是

人物视线的相交点和情绪上的交流线；当表现人与物之间的关系时，画面以人与物的连接线为结构线。

日本动画影片《魔女宅急便》中，小魔女琪琪要做个真正的女巫，在和亲人告别的一场戏中，第一个画面表现妈妈把自己曾用过的扫帚与琪琪交换，保障琪琪的飞行顺利。这个中景的使用，使观众看到了妈妈与琪琪的形体动作和情绪交流，交代人与人之间的关系，既给人物以形体动作和情绪交流的活动空间，又不与周围气氛、环境脱节。第二个画面表现琪琪在起飞后，由于兴奋紧张飞得极不稳定，撞了树枝，使得风铃丁零作响，大家紧张关切地注视着飞行中的琪琪。这个中景的使用，恰当地揭示了人物的情绪与人物之间的相互关系（见图2-9）。

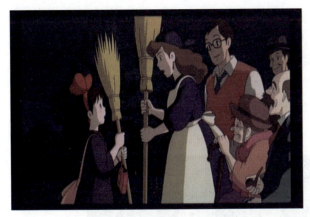
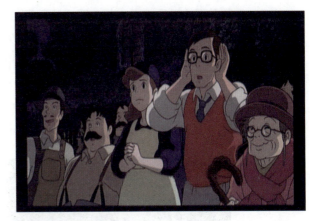

图2-9　中景镜头，选自日本动画影片《魔女宅急便》

（2）在有情节的场景中，中景常用作叙事性描写，它是一个叙事性很强的景别。因为中景既能展现人物形体动作和情绪交流活动的空间，又不与周围的环境、气氛脱节，可以揭示人物的情绪、身份、相互关系及动作和目的。

中景镜头应注意：必须要注意设计具有本质特征的现象、表情和动作，使人物和镜头都富于变化；特别是当所表现的人物上半身或人物之间情绪的交流、联系处于运动状态中时，这种情节中心点的不断转换要求画面构图随其变化而变化，要始终将情节的中心点处理在画面结构的中心位置。在一部影片中，中景使用较多，往往占较大分量，所以，对中景处理得好坏，在一定程度上成为一部影视作品成败的影响因素之一。

5．近景

近景表现人物角色胸部以上或者物体的局部，能比较清楚地看清人物角色的表情和讲话神态。近景与中景相比，近景画面表现的空间范围进一步缩小，画面内容更趋单一，环境和背景的作用进一步降低，吸引观众注意力的是画面中占主导地位的人物形象或被摄主体。

近景的造型特点如下。

近景是表现人物面部神态和情绪、刻画人物性格的主要景别。因此，近景是将人物或被摄主体推向观众眼前的一种景别。近景画面中被摄人物面部肌肉的颤动、目光的流转、眉毛的挑皱等都能给观众留下深刻的印象，人物内心波动所反映到脸上的微妙变化无任何隐藏之处，人物的表情变化给观众的视觉刺激远大于大景别画面。

（1）近景画面是表现人物面部神态、刻画人物性格的主要景别；人物处于近景画面时，眼睛成为重要的形象元素。

在《超人总动员》中，儿子的老师怀疑就是这个调皮的男孩子给他凳子上放了钉子，并以录像为证，影片以近景表现老师的气愤的面部表情，非常夸张有张力（见图2-10）。

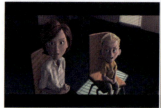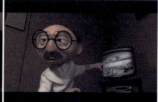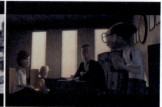

图 2-10　近景镜头（1），选自美国动画影片《超人总动员》

（2）近景画面拉近了被摄人物与观众的距离，容易产生一种交流感。用视觉交流带动观众与被摄人物的交流，并缩小与画中人的心理距离，是电视画面吸引观众并将观众带进特定情节或现场的一种有效手段。

日本动画影片《魔女宅急便》中，在小魔女琪琪即将起飞和小伙伴们告别的一场戏中，小伙伴们兴奋地问长问短。这一近景的使用，细致地表现了影片人物的面部神态和此时兴奋的情绪。因此，这里近景的使用将人物推向了观众眼前，用视觉交流带动观众与被摄人物的交流，并缩小与画中人的心理距离，拉近与观众的距离，产生了一种交流（见图 2-11）。

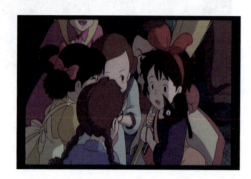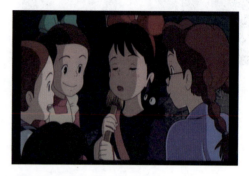

图 2-11　近景镜头（2），选自日本动画影片《魔女宅急便》

（3）近景画面由于其画面空间的近距离和画面范围的指向性，可以近距离地表现物体富有意义的局部；观众在影视画面的有限空间中通过大景别画面看不清楚的局部动作和细节，能够在近景画面中得到展现。在《飞屋环游记》中，气球带着小屋要飞上天，影片用了几个房屋脱离地面的细节镜头，近距离交代了小屋起飞的瞬间（见图 2-12）。

图 2-12　近景镜头（3），选自美国动画影片《飞屋环游记》

近景镜头应注意：由于近景画面中地平线已基本消失，空间透视的差别很难看出，观众有与画中人物同处一个空间之感，应利用这一特点充分调动观众的参与感和现场感。近景画面中主体周围环境的特征已不明显，背

景的作用大大降低,画面应力求简洁,色调统一,避免杂乱背景喧宾夺主,让主体人物始终处于画面结构的主导位置。

6．特写

特写是展示人物角色双肩以上的头像以及物体的细部的景别。它通过强调人物细微的面部表情,展现人物的生活背景和经历。常用来从细微之处揭示被摄对象的内部特征及本质内容。

特写的造型特点如下。

利用特写可将人物细致的表情和某一瞬间的心灵信息传达给观众。通过特写,可以细致描写人的头部、眼睛、手部、身体上或服饰上的特殊标志、手持的特殊物件及细微的动作变化,这是刻画人物、描写细节的独特表现手段。画面集中而单纯,能很清楚地表现人物的表情或各种物体的质地、形态、特征等细节。

（1）突出细部特征,揭示事物本质。细节描写是文学创作中的重要手法,也是动画影片表现生活、刻画人物的重要方法。特写画面将触角伸向事物的内部,注重从细微之处来揭示事物的本质特征。在《超人总动员》中通过手指、地面、踮脚动作的特写镜头,表现出了老板对鲍勃的轻蔑,镜头接了一个表现鲍勃在老板的威胁下,放开了门把手的特写画面,通过变形的门把手,反映了鲍勃内心的愤怒情绪（见图2-13）。

✪ 图2-13　特写镜头（1）,选自美国动画影片《超人总动员》

（2）特写画面在表现人物面部时,展示出人物复杂多样的心灵世界。在有情节的叙事性动画片中,人物面部表情和眼神变化所反映出的思想活动和意念,在表现某些特殊场面时有着无限的可能性,将画面内的情绪强烈地传达给观众。

马尔丹在他的《电影语言》中说:"特写镜头一般都具有一种明确的心理内容,而不仅仅是在起描写作用。""最能有力地展示一部影片的心理和戏剧含义的是人脸的特写镜头。"导演今敏是深谙此道的。镜头以蓝天碧海为背景,缓慢地移动,最后落在千代子脸上,只见她用手指将钥匙提在自己的眼前,钥匙随着轮船轻微地晃动,并在太阳的照耀下闪耀着光辉。千代子忘我陶醉在憧憬中的表情和占据画面2/3的蓝天碧海相互映衬,恰当地表现出了千代子对纯真爱情的无限向往,而钥匙在她心目中的重要地位也显露无遗（见图2-14）。

✪ 图2-14　特写镜头（2）,选自日本动画影片《千年女优》

如《红辣椒》中用于治疗精神疾病的 DC-MINI 的科学产品还在试验中便被人偷窃,医学院理事长担心有人通过"微型 DC"进入人们的意识从而控制人们的行为,而千叶敦子却认为:我们追求的是患者更深层次的共感。理事长生气地说:"偷走它的恐怖分子可不会这么想。"说完后镜头连续用了三个特写交代每个人的反应,把不安的气愤传达给观众(见图 2-15)。

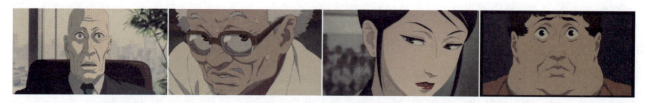

图 2-15　特写镜头(3),选自日本动画影片《红辣椒》

(3)表现物体的质感。与远景注重"量"的表现相比,特写更讲究物体"质"的表现。特写展现事物的关键部分。在表现景物时,可把近距离才能看清的极微小的世界放大呈现出来,并且表现出物体的质感,可以调动观众的触觉经验,加强画面的感染力。在《超人总动员》中弹力女超人无意中发现丈夫鲍勃的衣服被修补过,于是怀疑超人丈夫重操旧业了。在此运用了一组特写镜头表现这一超人衣服织补的细节(见图 2-16)。

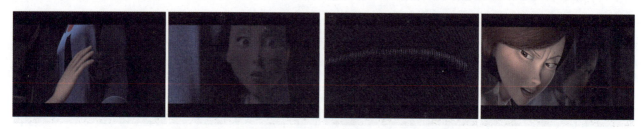

图 2-16　特写镜头(4),选自美国动画影片《超人总动员》

(4)可以创造悬念。《龙猫》中,姐妹俩在雨中等爸爸时,利用伞的遮挡效果,采用几个特写镜头,增强了龙猫这个神秘的精灵出现的悬念(见图 2-17)。

图 2-17　特写镜头(5),选自日本动画影片《龙猫》

(5)常被用作转场镜头。由于特写分割了被摄体与周围环境的空间联系,常被用作转场镜头。利用特写画面空间表现不确定和空间方位不明确的特点,在场景转换时,将镜头由特写打开至新场景,观众不会觉得突然和跳跃。

如《红辣椒》中用于治疗精神疾病的 DC-MINI 的科学产品还在试验中便被人偷窃,为了查出真相,时田进入了冰室的梦境,但却发现冰室的梦不完全是他自己的,而是综合了他人的梦。当千叶和岛发现时田同样也沉睡

不醒时,觉得事情不妙,千叶涉险化作红辣椒进入了冰室的梦境,试图解救时田。这段现实与梦境的剪辑就是利用了特写转场的方式,将镜头打开至新的梦境场景(见图2-18)。

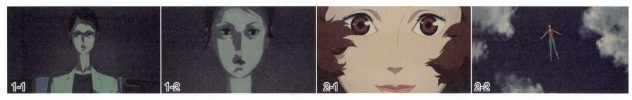

转　场

图2-18　特写镜头(6),选自日本动画影片《红辣椒》

又如《红辣椒》中,红辣椒在冰室的梦中,她果然发现了盗窃"微型DC"的另外两人,这两人正是她的上司,研究所理事长和他的助手小山内,惊恐地从梦中惊醒,看着岛(特写),后接飞驰而去的汽车,通过特写进行了转场(见图2-19)。

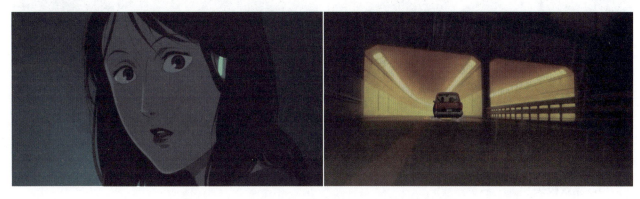

图2-19　特写镜头(7),选自日本动画影片《红辣椒》

(6)特写镜头强化了细节与特征,能够增强画面的视觉冲击力,在一组镜头中,特写常用来表现重点。在影片《幽灵公主》的结尾处,山兽神牺牲了自己,把生的希望还给了人类。阿席达卡说:"山兽神没有死,是它掌管着我们的生与死,是它让我们活下去。"阿席达卡说完接了一个他手部的特写,曾经被诅咒腐烂的手恢复了健康,但却没有消除印记。导演通过这个含义深远的特写镜头,预示着人与自然的矛盾仍未得到解决。这也是宫崎骏导演想表达的一种无奈(见图2-20)。

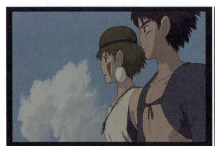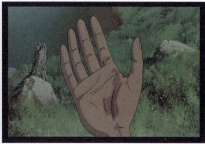

图2-20　特写镜头(8),选自日本动画影片《幽灵公主》

总之,特写画面在动画片中如同诗歌中的"诗眼",音乐中的"重音符",语言文字中的"惊叹号",由于其空间关系的独立性,可以很自然地成为画面语言连接的纽带和重心,是要着力表现的一个景别。

特写镜头应注意:构图力求饱满,对形象的处理宁大勿小,空间范围宁小勿空。另外,在设计时不要滥用特写,如使用过于频繁或停留时间过长,反而导致观众降低了对特写形象的视觉和心理关注程度。

7. 大特写

大特写的画面表现的完全是人物或景物的局部画面或细部画面。这种景别的主要功能是要表现人物的某一局部，如一只手、一双眼睛等。

（1）重点表现人物形体、动作的细微动作点。

（2）大特写在视觉上更具有强制性、专一性，表现力也较强，可以直观地告诉观众，在一系列的镜头画面中哪一个是叙述的重点。可以将特写镜头中已经表现出的激烈情感推到巅峰，震撼观众。在《小马王》中，中尉以为小马王已被驯服，正在得意之际，小马王奋力反击，从马背上将中尉甩下。运用了一个小马王的眼睛中映出中尉吃惊的面孔的大特写，非常令人震撼（见图2-21）。

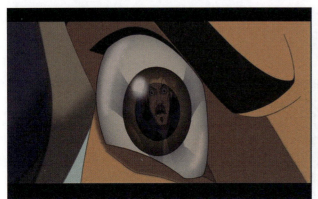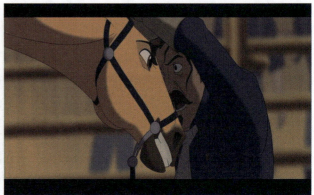

✟ 图2-21　大特写镜头，选自美国动画影片《小马王》

8. 满景镜头

满景镜头有别于其他几个景别关系而独立存在。满景镜头一般泛指对镜头画面中被摄主体的判断标准不是以人物为出发点，而是以景物为出发点。此时被摄主体的体积占据全部或绝大部分画面的空间镜头。无论被摄主体的体积大或小，如杯子或一辆车等都以它们的体积占满画面为标准。这类镜头常在空镜头中使用。

满景镜头的造型特点：近似全景，但不表现空间环境；近似特写，但保持形象的完整。在若干镜头画面的排列组接中，满景镜头具有强调突出的作用。

景别运用是否恰当，取决于作者的主题思想是否明确，思路是否清晰，以及对景物各部分的表现力的理解是否深刻。景别越大，画面包括的范围就越大，使观众只能看整体而看不清局部。而景别越小，观众注意力就会都集中到某个局部。这样导演利用景别大小的变化对观众心理的影响，再根据剧情发展和对剧情的理解，起到表达感情的作用。

具体景别主要的功能有：①决定包括景物范围及适应表现对象的多寡。②决定表现对象比例的大小，即决定其"看清"还是"看细"的程度。③决定空间深度的表现。④决定被摄对象在幅面的主次的地位。⑤是导演、摄影重要的取舍手段。⑥是诱导、控制观众注意力的手段。⑦是表现戏剧重点的处理手段。⑧是创造节奏的手段。⑨是处理上变化多样的方法。

三、景别的划分

在景别的创作中，相关的景别在画面构成上有很大的相似性。因此，现将所有具有近似的造型风格的镜头画面景别分为两大类：全景系列景别和近景系列景别。全景系列景别包括：大远景、远景、大全景、全景。近景系

列景别包括：中近景、近景、特写、大特写。

1. 全景系列景别

全景系列景别镜头在实际设计中，可以称为场景主镜头、交代镜头、空间定位镜头、贯穿镜头或整体镜头，也称作关系镜头。交代场景中的时间、环境、地点、人物、事件、人物关系及规模、气氛，表现人与环境关系，人物大面积位移，人物动作过程及结果。同时，全景系列景别还可以造成视觉舒缓，强调环境的意境。在镜头排列中，同时可以强调景物的造型效果，场景的写意功能，造成视觉的停顿、节奏的间歇。全景系列景别的画面由于景别的缘故，注意其绘画性，构图要十分注重空间表达及点、线、面的关系；光影的利用，色彩的突出，要力求表达出画面的写意功能。

具体从造型意义上分析，环境对画面的塑造十分重要，以环境中的造型元素为主，人物是其造型元素中的一个部分。这一系列画面构图气氛、光线气氛要浓郁。使画面产生强烈的感染力，让人产生联想。远景取其势，势就是我们画面中所追求的气势。以势夺人，以景引人，以画面的整体效果感染人。使画面折射出一种主观的意念。全景系列景别在全片镜头中的比例一旦超过5%～10%，就会使影片的叙事风格、视觉风格发生变化，使影片的视觉节奏舒缓下来，而且更具有表意功能。

2. 近景系列景别

近景系列景别镜头可称为局部镜头、小关系镜头、叙事镜头。与全景系列景别正好相反，近景系列景别镜头的作用和任务，主要是表现人物表情、对话、反应，再现、强调人物动作及动作过程、动作细节、动作方式、动作结果等，表现具体交流者之间的位置关系。近景系列景别镜头由于景别的缘故和对人物动作的表达而在视觉上具有可看性，因此人物表现对画面更重要，这一类镜头以表现人物动作为主。在这一系列的景别构图中，叙事是第一位的。近景取其质，就是在画面中追求人物形象、气质感等视觉效果，近景系列景别画面有限，环境不能表现太多，而以突出人物的形象来体现画面质量。

在景别创作中，对近景系列景别镜头的设计，要更多地从人物的对话、表情、动作这三点出发，因为叙事与风格的简单表现和复杂表现的根本差异，就在于对这三点的表现。创作中，这类镜头是我们的叙事重点、视觉核心，如果设计不好，会影响到影片的效果。

3. 中景

中景不属于任何景别系列，它兼具全景系列景别和近景系列景别的创作特点，但又不完全如此。中景是一种过渡景别。在镜头画面设计中，是全景系列景别、近景系列景别的桥梁，因为从全景系列直接切换至近景系列，会造成一种画面视觉上的空间跳跃。

所以在动画的创作中，由于景别存在的形式不同，画面所包含的范围也不同，要求创作者要在结构、设计画面时采用不同的方法，充分发挥每一个景别的功能。不但要考虑单一镜头画面的景别，还要从宏观的角度分析类似景别创作中的问题。按照景别系列画面的规律设计镜头，使其有所侧重，完成动画画面创作。

四、景别的组接形式

动画画面是通过分切镜头组接叙事的，在镜头组接时，不同景别的镜头的组接方法对视觉形象的表现和叙事结果的表达都有重要的意义。

组接有以下两种类型：逐步式组接和跳跃式组接。

逐步式组接是递进形式的，基本分为两种类型。

远离式：由近及远——特写、近景、中景、全景、远景。

接近式：由远及近——远景、全景、中景、近景、特写。

这种排列组合变化方式是一种比较有规律的处理方式，或者是多数处理方式。它是以人眼通常观察事物的视觉习惯作为依据的。我们又可以把前者称作"前进式句子"，而后者称作"后退式句子"。但它并不说明在进行任何镜头组接时都要构成这种关系，而只表明一种基本镜头景别的变化方式或风格。

跳跃式组接是跳跃式的，它可以是由远景直接接中景再接特写、远景直接接近景或者特写的跳跃，也可以是由特写接中景再接远景、特写或者近景直接接远景的跳跃，也可以是由别的并非相邻的景别接续形成。这种跳跃式的方式在艺术创作中运用较多，也正是由于景别跳跃式的方式符合空间关系和心理关系，因而更具有视觉变化特征。同时，景别的这种变化受多方面因素的影响，很难在创作上有统一的划分或有规律可循。

如美国动画影片《花木兰》非常注重节奏的把握。在情节缓慢的段落，为了不使节奏变得拖沓，人为地制造了一些紧张情节：如木兰的奶奶捂眼过马路的段落中，就用了几个连续的特写镜头（慌张的人脸特写、急刹的马蹄特写等）跳接全景镜头。利用两极景别的组接强调了跳跃感，体现出了一定的紧张气氛。景别的组接达到了剧情的要求（见图2-22）。

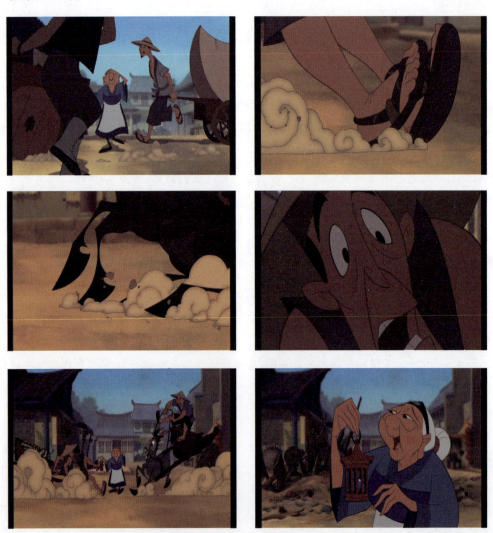

⬆ 图2-22 《花木兰》中的镜头，选自美国动画影片《花木兰》

景别的跳跃式方法组接镜头时,不同幅度的景别跳跃变化将会对片子节奏、视觉效果产生影响,同时这种跳跃的幅度变化的大小,也决定了片子的整体风格、导演风格、对环境和空间的表现以及叙事风格。同时这样的景别表现可以使镜头组接的视觉效果和视觉悬念富有生动性,不至于像逐步式组接那样让观众能够预先感知下面的镜头将是什么样的形式。

一般情况下,不能把既不改变景别又不改变角度的同一对象的画面(三同镜头)组接在一起,否则会产生视觉跳动。组接同一被摄对象画面时,通常在景别上要至少保证一个变化幅度(如近景到中景或者中景到远景),或者拍摄角度变化15°以上,才能避免这种视觉上的跳动。如果在素材当中没有合适的镜头进行组接,可以在后期中使用一些淡入淡出效果,或者在这样的镜头中间增加白场等方法来组接。

五、景别综合运用范例

日本动画影片《千与千寻》白龙救千寻的一场戏(见图2-23和图2-24)。

全景、俯视。描述两位主人公的具体动作

特写、平视。白龙给千寻的腿施魔法,帮助千寻站起来

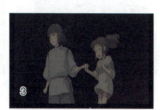
中景、仰视。白龙将千寻拉起,从左飞跑出画面

中景、平视、向右跟移镜头。白龙拉着千寻飞速地奔跑着

远景、俯视、下移镜头。他们穿过窄巷,向前奔去

全景、俯视。镜头正面表现他们奔跑的神态,白龙举起右手,似乎要推开障碍物

全景、平视、纵深跟移镜头。白龙、千寻向大门处奔跑的主观镜头

全景、平视。他们推开门朝着镜头跑来

全景、仰视、平视、斜摇镜头。他们从楼梯上跑下

图2-23 选自日本动画影片《千与千寻》(1)

全景、平视、水平跟移。继续向前跑去　　　全景、平视。人物向纵深运动　　　全景、平视、镜头跟移。他们穿过猪圈飞速奔跑

图 2-23（续）

近景、仰视。奔跑中千寻吃惊地看着　　　中景、俯视、镜头跟移。千寻的主观镜头

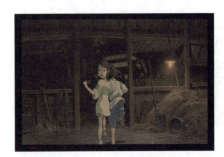

全景、平视。人物纵深运动，正面跑入画面

远景、仰视、镜头斜下方移动

图2-24　选自日本动画影片《千与千寻》（2）

第二节　角　度

镜头角度在影片叙事结构中是一种处理技巧，最终会帮助影片的视觉形式、视觉风格的形成。在实际的拍摄过程中，摄影角度对影片的摄影创作和整部影片的影响相当大，直接影响着影片其他的创作因素，比如，光线处理、构图、演员表演、声音处理、画面剪接等。

动画影片中的镜头，也要充分运用镜头角度的变化来丰富画面的构图，并通过对场面的调度加强画面的纵深

感。但不管镜头角度如何变化,最重要的是,镜头角度的变化必须是依据剧情的发展来选择合适的镜头变化,而不是单纯为了变化而变化的,否则,往往适得其反,在这种情况下,强有力的视觉感常常妨碍故事的叙述而使观众一直感觉到是导演在玩弄镜头角度的变化。取镜的角度不仅影响观众对剧情的感受,同样也影响场景的变化。场景的调度和变化因镜头角度的变化而不同。

电影画面能够从许多有利的角度来观察具有重要意义的行动的能力,才使得电影成为独特和富有吸引力的艺术。镜头角度的变化是电影艺术在表现方法上区别于其他艺术形式的重要因素。在日常生活中,人们观察事物的角度各不相同,必然会产生不同的印象,影片中每个被绘制的主体都有他本身独特的形象特征,只有运用最适当、最有表现力的镜头角度,才能充分展现被绘制对象的本质特点和形象重点。

镜头角度的划分有:水平方向上,以被摄主体规定的正面为基准,分为正面角度、斜侧角度、正侧角度、逆角度(背面角度);垂直方向上可分为俯拍角度、平拍角度、仰拍角度;同时,由于角度心理依据的不同又分为主观角度和客观角度;根据创作习惯,还有一个就是主角度。

看上去并不复杂的几种镜头角度,却对电影镜头画面构成和影片叙事、场面调度、人物塑造有着至关重要的作用。镜头角度不仅仅完成了画面表现,而且交代了空间透视关系,体现了人物位置关系、塑造了人物形象,是导演对影片、对具体的戏的视觉处理形式。而这些角度正是观众最希望看到的影片的空间表现形式,也是创作者最想从内容上和形式上来打动观众的叙事形式。

动画电影镜头的组接和镜头的运动,都是通过变换不同的镜头角度,有选择地突出被绘制对象,以达到艺术上的特定目的。导演对镜头角度的选择,最终追求的就是通过所选择的角度,表现他们对被绘制对象的态度和思想感情。画分镜头画面台本时利用角度的选择,最大限度地凝练生活,概括现实,利用角度净化或强化现实,表达创作者的态度。

对镜头角度,我们根据影视创作的习惯做了如下的分类。

一、主角度

主角度,拍摄中又称为总方向,是为了使场景空间关系准确表达、使各镜头之间相互统一的全景拍摄角度。实质上是任何一个场景拍摄中景别最全、角度最佳、空间关系最明确、光线效果最鲜明、人物场面调度最清楚的最佳拍摄角度。主角度带有创作者很强的倾向性,它是能做出画面最佳气氛的角度,是为了保证景物空间关系的统一和正确表达场面所确定的全景角度。

当我们确定了一个主角度,在这个主角度的限制下,我们就获得了分切镜头的角度依据和光线处理的依据,同时也就确定了这场戏的轴线。

日本动画影片《魔女宅急便》中的小魔女来到陌生的城市后,到一家旅馆询问住宿的镜头中,镜头1为这场戏的主角度,当确定了这个主角度,在这个主角度的限制下,镜头2至镜头4就获得了分切镜头的角度依据和光线处理的依据,同时也就确定了这场戏的轴线(见图2-25)。

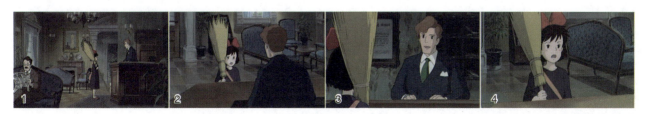

图2-25　选自日本动画影片《魔女宅急便》

二、平拍视角镜头

平拍视角镜头是一种导演经常使用的视角,水平视角就是摄像机与人的眼睛在同一水平上,用水平视角设计人物时,无论被摄对象是坐着还是站着,摄像机都要平行于人物的眼睛拍摄。这样,观众会感受到同剧本人物处在一个同等的地位上,观众也好像处于镜头中人物中间看他们在活动。听他们讲话,有一种参与感和亲切感。

由于平视角度接近人眼的平视,因而画面往往产生一种较平稳的感觉。但如始终使用,却容易产生缺乏变化的感觉。水平视角的镜头画面体现了镜头的客观性,有时也代表一个人的主观视线,没有较大的戏剧性。平拍角度会把处于同一水平线的不同距离的前后景物,相对重叠在一起,不利于表现空间透视效果,不利于交代环境层次。

日本动画影片《起风了》是宫崎骏导演的一部传记片,这是一部选择了一个非常安全的视角拍摄的写实动画片,全片固定机位、水平视角镜头多。整部片子的画面构图平实、自然、流畅,非常符合这样题材的动画影片(见图2-26)。

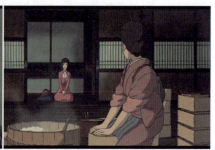

图2-26 水平视角镜头,选自日本动画影片《起风了》

水平视角的造型特点:水平视角提供给观众的是一个很容易被人接受的视点。一般来说,平角度拍摄的景物对象不易变形,使人感到客观、公正、平等、冷静;又由于它与人们日常生活中大部分的视觉经验相似,水平视角画面也使观众感到特别亲切。所以,它是设计人物近景和一般场景的最佳选择;用平角度表现环境和物体,垂直线条不会会聚,墙壁和建筑物边缘线条不会失真。

水平视角的画面平稳、安定。在处理水平视角画面构图时,地平线是一项重要的考虑因素。一般来说,应避免地平线分割画框的构图形式,否则,画面中地平线处于画面中央,容易造成画面分割的感觉,使画面显得呆板、单调。拦腰而置的横向线条,也扼杀了画面的美感。如果地平线处于正中的位置,就要采用适当的前景或其他景物,以冲破横向呆板的线条。

水平拍摄镜头,以被摄主体规定的正面为基准,可以分为以下几种。

1. 正面角度镜头

镜头中正面角度镜头处于被摄主体的正面方向,这个正面方向是指生活中人们认可的人物的正面,物体的正面,角色的形象特征得到充分的展示,以及场景中确立了主角度后,所产生的场景的正面方向,如主要表现被摄对象的正面特征。正面角度拍摄获得的画面,均衡稳重,左右容易产生对称效果。从构图上讲,正面镜头易表现景物对称端庄,给人以肃穆庄严的美感,这样的构图也易显呆板。如日本动画影片《千年女优》中的正面角度镜头设计(见图2-27)。

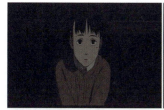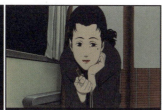

图2-27　正面角度镜头，选自日本动画影片《千年女优》

2．侧面角度镜头

镜头中被摄主体的侧面方向为侧面角度镜头，表现被摄对象的侧面特征。侧面镜头以第三方的视角来看角色的行为动作，勾画被摄体侧面的轮廓形态，具有独特的艺术魅力。它表现场景环境时，和主角度呈水平方向90°关系的设计角度，使被表现的同一场景有不同的画面角度，便于镜头衔接，同时使观众的欣赏角度尽量不重复。如影片《埃及王子》中的侧面角度镜头设计，表现一种权利的传承（见图2-28）。

图2-28　侧面角度镜头，选自美国动画影片《埃及王子》

3．前侧面角度镜头

镜头中被摄主体的正面和侧面之间的位置为前侧面角度镜头，既表现被摄对象的正面特征，又表现被摄对象的侧面部分特征，可造成鲜明的立体感和较好的透视效果。

前侧面镜头表现场景时，画面中斜线增多，构图生动。配合镜头中的主体、陪体，前后景错落搭配，可以产生强烈的透视感，增加景物的层次，使画面富有生气。动画影片《幽灵公主》中阿西达卡与幽灵公主初次见面时，就采用了前侧面角度镜头设计（见图2-29）。

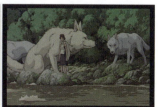

图2-29　前侧面角度镜头，选自日本动画影片《幽灵公主》

4．后侧面角度镜头

后侧面角度就是表现被摄主体的背面和侧面之间的位置为后侧面角度镜头。即摄影机镜头处于被摄主体的背面至侧面之间的某点上进行拍摄。

后侧面角度镜头表现类似前侧面的两个面——背面和侧面，具有表现立体感强、方向性和透视感明显的特

点。后侧面角度镜头是以角色后侧面作为前景来展示环境和背景的（见图2-30）。

前侧面、后侧面镜头可以统称为斜侧面镜头。斜侧面镜头能表现角色、景物空间的立体感、纵深感，又能够使画面构图活泼，是动画片中常用的镜头。它也是表现角色交流时的首选镜头角度，因为这类镜头中角色会有一定的方向性，这样的方向性用在表现角色交流的分切镜头中能够构成完整的镜头空间。

5．背面角度镜头

镜头中摄影机的角度处于被摄体的背面方向，表现被摄对象的背面特征，有助于表现被摄对象的多面性和立体形态。

🔶 图2-30 后侧面角度镜头，选自美国动画影片《埃及王子》

以背面表现角色时，观众无法直面角色的表情，角色的轮廓成为表现的主体，这一姿态成为表现角色内心情感的载体。角色的背影有时就是一个视觉符号，可以传达出比正面更多的精神内涵。观众无法直接感受角色的情绪，反而更能引发观众思考，这类镜头思想性会更强。表现场景时，是和主角度相对的拍摄角度，可以使观众看到环境的完整性。

背面角度拍摄的画面和正面角度拍摄的画面同时出现在一组镜头里，可以形成鲜明的对比，强化或渲染画面气氛和节奏。如动画影片《花木兰》中的背面角度镜头设计。花木兰准备替父从军，削短头发后，换上戎装。这一换装的镜头一直采用背面角度拍摄，造成一种悬念，直到最后亮剑时才以正面角度示人（见图2-31）。

🔶 图2-31 背面角度镜头，选自美国动画影片《花木兰》

三、垂直视角镜头

1．平视角度镜头

平视角度镜头是指摄像机镜头处于与被摄对象相当的高度上进行拍摄。如果需要表现带有地平线的景物，此时地平线与视平线应处于同一水平高度。在这种关系下，画面中不会产生强烈的透视效果。但画面符合人们的视觉习惯，具有亲切感，画面中的人物和景物不变形，具有真实感。此镜头善于表现景物的十字上下对称构图，如平拍人物或景物在水面上的倒影等，富有结合感，镜头对表现对象基本是忠实的再现，平视角度镜头中，一般不会产生强烈的戏剧化效果。

平视角度镜头的不足是通常把处于同一高度上的前后景物相对地压缩在一起，使其缺乏空间透视的效果，不利于表现前后景物图的相互关系，不过这种手法也可以用来表现剧情中的特殊效果（见图2-32）。

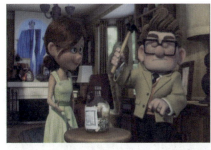

图2-32　平视角度镜头，选自美国动画影片《飞屋环游记》

2．俯拍角度镜头

影视实拍中，俯角度拍摄是指摄像机镜头视轴偏向视平线下方的拍摄方式，主要用于表现视平线以下的景物。俯角度拍摄得到的是一种自上而下、由高向低的俯视效果。分镜头台本设计俯视镜头时，要体现观众从高处往下看，地平线被置于画面边缘或画面之外的效果。设计俯拍低处景物时，近处景物的地面位置在画面底部、远处景物在上部，而分布在地平面上的远近景物清晰可见，能展示景物的空间位置，造成空间纵深感。俯视常被用来描述环境特色，表现群众场面时可以产生壮观宏伟的气势。

俯拍角度的造型特点如下。

（1）交代环境，展示景物空间关系：表现整体气氛、交代环境是视觉表达的最基本环节，运用俯角度拍摄低处景物时，能交代环境，表现景物的层次、数量、规模、气势、地势，很容易交代和展示现场气氛，具有纪实表现的特点。俯视镜头对画面的主体表达有一种俯瞰、客观、强调的效果，显示一种规范、形式、象征的气氛，也给观众造成一定的视觉新鲜感。动画影片《花木兰》中就运用俯视拉镜头展示了皇宫的宏伟（见图2-33）。

图2-33　俯视角度镜头（1），选自美国动画影片《花木兰》

设计人物时，俯角度画面能较好地展示群景中人物的方位、阵势等，表现整体气氛。场景的地平线在画面中处于上端或由上端出画，能使地面上的景物在画面中充分展开，近处景物的地面位置在画面底部，远处景物在上部，分布在地平面上的景物清晰可见，能很好地展现景物明确的空间位置与层次关系。

（2）交代和展示图案造型：俯角度拍摄常能很好地表现景物的图案造型美。在大型团体操表演中，俯视的画面会给观众展示丰富多彩的整体队形的图案变化，在表现梯田、欧式园林造型等的镜头中，俯角度也是比较好的拍摄角度。动画影片《蒸汽男孩》中蒸汽城爆炸后巨大的能量形成了冰花，此时运用俯视镜头展示了其壮观的图案（见图2-34）。

图2-34　俯视角度镜头（2），选自日本动画影片《蒸汽男孩》

（3）造成空间深度感与透视感，以及简化背景的作用：使纵向线条得以充分展示，给人以深远辽阔的视觉感受，被摄景物伸向远方的竖直线条有向画面上方透视集中的趋势。在动画影片《埃及王子》中，摩西带领着希伯来人出埃及的戏中，导演运用一些俯视镜头作了交代，带给观众浩浩荡荡的视觉感受（见图2-35）。

🖸 图 2-35　俯视角度镜头（3），选自美国动画影片《埃及王子》

（4）从视点上，俯视镜头中显示不出人物的高大，反而由于景别的关系，使人物显得弱小，削弱了人物自身的力量。俯角度不适合表现人物的神情和人们之间细腻的情感交流，俯角度拍摄的画面比较压抑，有时具有贬义，常使被摄人物显得低矮、渺小，在对比中常处于孤独或劣势的心理地位。

3．仰拍角度镜头

仰角度拍摄是摄像机镜头视轴偏向视平线上方的拍摄方式。仰角镜头相当于使人们扬起头来看被摄物体，常用于强调被摄景物的高度，也常赋予被摄景物某些象征意义，使用大仰角拍摄人物能产生较为新鲜的视觉感受。

在制作仰视镜头时，要体现观众从低处抬头往上看景物的感觉，仰拍地上景物时，近处景物高耸于地平线上，十分突出，尔后景物被前景物挡住。画面中竖直的线条向上方透视集中，从而增加景物的高大感和气势。仰视镜头在画面上，可以突出机位与主体之间的特殊的空间关系，用以增强人物与环境空间关系。

仰视镜头的画面造型特点如下。

（1）净化画面背景，突出、强调主体：仰视镜头的画面可降低地平线，使地平线处于画面下端或从下端出画，并除去所有背景特征。仰视镜头通常会出现以天空或某种特定景物为背景的画面，可以净化背景，达到突出主体的效果。

日本动画影片《千年女优》中千代子扮演的角色在空袭之后，发现残垣断壁上有她的画像后，又燃起希望，镜头1与镜头4运用了仰视镜头呈现主人公，略去了杂乱的背景，突出了千代子的情绪表现（见图2-36）。

🖸 图 2-36　仰视角度镜头（1），选自日本动画影片《千年女优》

（2）强调景物高度，带给观众特殊的视觉感受：仰拍具有夸张感，能夸张被设计物体的高度。画面中竖向的线条有向上方透视集中的趋势，能将垂直方向伸展的被摄对象在画面上较为充分地展开，有利于强调高度和气势，比如设计高大的建筑物、高大的树木等。可以夸张运动对象的腾空、跳跃等动作，具有很强的视觉冲击力，并产生比实际生活更强烈的感受。仰视镜头由于视点的原因，景物在画面视线上方会聚，形成高耸而压迫人们的视觉效果，如《超人总动员》中的仰视镜头（见图2-37）。

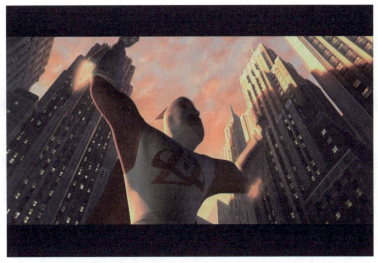

图 2-37 仰视角度镜头（2），选自美国动画影片《超人总动员》

（3）赋予象征意义：仰视镜头可以客观地模拟人物视线，表现人在仰视时的主观视像。仰视镜头画面中的主体都因被强调其重要性，而显得高大挺拔、具有权威性，形成高大、强壮的形象，具有力量感、雄伟感。在画面形象语言表达上，具有褒义感，赋予画面赞颂、敬仰、自豪、骄傲等感情色彩，表示出赞颂、强调、崇高、庄严、伟大等意义，这种视觉新鲜感，使得主体被赋予了一种象征意义。如《埃及王子》中，最后的仰视镜头赋予了画面中的摩西赞颂与敬仰的感情（见图2-38）。

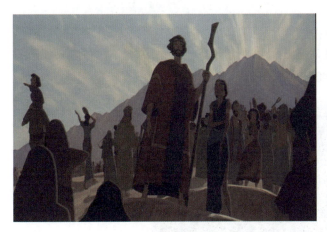

图 2-38　仰视角度镜头（3），选自美国动画影片《埃及王子》

4．仰俯角度结合拍摄

实际中，仰俯角度结合使用是比较常见的，有仰有俯，相辅相成。运用仰俯角度结合拍摄，一方面可以客观地反映人的视线关系；另一方面可以反映创作者的主观意念，通过对比，使观众获得不同的心理感受，如褒/贬等。

动画镜头的制作中，导演若采用大仰大俯的角度设计景物，能给观众带来更加新鲜的视角，产生特殊的心理感受，夸张、强烈的对比效果，给观众带来了前所未有的观察视角，产生了特别新鲜的视觉感受。动画影片《铁巨人》中的铁巨人为救小镇居民决定与豪加告别的一场戏，镜头采用了俯仰角度相结合的镜头设计，表现高度不同的交流者的主观镜头与感受。此时运用仰视镜头，既表现了豪加的主观仰视，又充分体现了对铁巨人赞颂的画面寓意（见图2-39）。

图2-39　仰俯角度镜头，选自美国动画影片《铁巨人》

创作构图中需要注意的一个重要因素就是画面中的空间深度，而角度又对画面空间深度有一定的影响，与平拍角度和正面角度相比较，俯拍角度、仰拍角度和侧面角度更利于夸张前后景大小的对比，而且画面中的线条产生会聚感，从而使画面中的空间关系更明确，增强了空间深度感。

5．倾斜镜头

倾斜镜头是一种特殊的镜头表现方式，镜头中的元素都是歪斜的，充满不稳定和不确定性。倾斜镜头具有相当强的主观意向，这种主观意向显示为无所适从、迷乱和茫然。倾斜镜头是充满心理动感的镜头，这种镜头的心理运动方向是下滑的。也就是说，倾斜镜头预示着更坏的局面、即将来到的危机等。

倾斜镜头使观众感觉焦虑、紧张并希望能够采取某种心理动作稳定下来，但观众又明白采取任何心理动作都是徒劳的，因为无法弄清所要面对局势的复杂程度。倾斜镜头会激发起观众暂时的绝望感，但又让观众同时拥有一种侥幸心理。倾斜镜头也会为观众显示出多种何去何从的可能性，让观众得以喘息，但同时又显示出所有方向都隐藏着莫名的威胁。

倾斜镜头的画面造型特点如下。

（1）倾斜镜头强调表现主体的威胁性和压迫感。在动画影片《僵尸新娘》中，新娘从地下出来的一瞬间，采用倾斜镜头处理，增强了对男主人公的压迫感（见图2-40）。

图2-40　倾斜镜头（1），选自美国动画影片《僵尸新娘》

（2）倾斜镜头展现主体所处环境的倾斜，表现所处环境的危机感。在动画影片《幽灵公主》中邪神攻击阿西达卡所在的村落，阿西达卡阻止邪魔这场戏中运用倾斜镜头处理，预示着危险的来临（见图2-41）。

（3）倾斜镜头也可展现不安的气氛。日本动画影片《千年女优》中，千代子在满洲坐火车去寻找钥匙的主人，火车遇上了袭击，火车燃烧即将爆炸，千代子走到车门前奋力要拉开车门。此时运用了倾斜镜头，表现了此刻紧张危险的处境（见图2-42）。

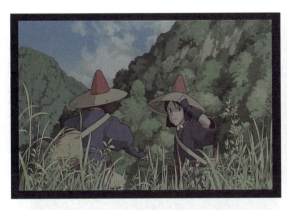 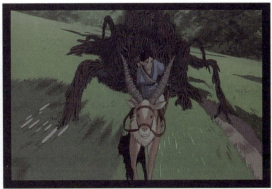

🔼 图 2-41　倾斜镜头（2），选自日本动画影片《幽灵公主》

 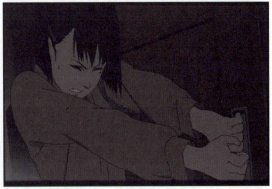

🔼 图 2-42　倾斜镜头（3），选自日本动画影片《千年女优》

（4）倾斜镜头表现角色内心的不平衡。在动画影片《花木兰》中花木兰换上戎装准备替父从军，打开马棚时运用了一个倾斜镜头，表现当时内心的不平静与决心（见图 4-43）。

🔼 图 2-43　倾斜镜头（4），选自美国动画影片《花木兰》

6．顶摄

顶摄是摄像机垂直向下拍摄所构成的画面，能表现物体顶部的全部线条和轮廓，展现拍摄的景物、人物，有利于强调它们之间的相互关系，画面具有特殊的布局和图案变化，并以大线条表达景物的宏伟气魄。

在日本动画影片《阿基拉》的开篇中，1988 年原子弹爆炸摧毁了整个东京，经过重建，2019 年的东京以顶摄的手法展开叙事（见图 2-44）。

又如《魔女宅急便》中琪琪骑着魔扫帚去送快递的顶摄镜头（见图 2-45）。

在一部动画影片制作前，作为导演要对镜头角度的选择，要以每类角度镜头的特点与导演表现意图为依据，只有各种角度镜头的综合使用才能完整表达意图。

图 2-44　顶摄镜头（1），选自日本动画影片《阿基拉》

图 2-45　顶摄镜头（2），选自日本动画影片《魔女宅急便》

导演需要对整部影片的画面处理形式和方法进行全面细致的设计、思考，这些设计思考通过各种造型元素得以实现，形成了影片的最终视觉形式和视觉效果，这些思考设计所体现的画面视觉特征形成了影片的镜头语言。

导演对具体影片镜头的设计，首先取决于影片所反映的题材，也就是内容决定形式，整部影片和具体场景的镜头角度的设计，是导演首先需要考虑的。确定了镜头角度，也就确定了相应的画面处理形式和方法。镜头角度有一定的暗示功能，会表达画面的潜在内容，能够调动观众的情绪，产生思想感染力。在故事中，很少的画面角度只具备严格的客观再现，大多数画面选择的镜头角度，都带有创作者个人的、特定的、结合剧情的观点。

镜头角度的选择，带有导演对画面中被绘制对象的态度和观点。如果镜头角度比较正常、普遍，这种角度绘制的画面里是观众经常会看到的东西，也就是用这种镜头角度去表现具体的画面内容，仅仅是一种客观叙事的功能。一般来讲，平拍角度、正面角度往往显得比较中立、客观。如果镜头角度形成的视觉效果新颖、特别，就会表明导演的态度倾向。因为这种角度有了设计。不同的镜头角度设计，都会有特定的暗示，甚至有人说，在电影中暗示就是原则。通常情况下，俯拍角度、仰拍角度所带来的情绪色彩就多一些，暗示作用明显一些。最简单的例子，画面中仰拍角度绘制的人物就比俯拍角度绘制的人物更具有赞赏含义，通常表现人物的伟岸、高大和正义感，这种感受是创作者自身的感受，同时也是创作者希望观众清晰获得的心理暗示。但是，正面角度和平拍角度很容易被处理成主观角度，就又带有了导演的观点了，因为大多数情况下，主观镜头的角度都带有特定的情绪气氛，有强烈的暗示作用。

四、主观角度镜头

摄影机模拟影片中特定的人物或假想人物的视线角度来拍摄所获得的画面角度，使观众容易获得特定人物在情节中的心理情绪。如果主观角度镜头所依据的特定人物在运动过程中，就会使主观镜头的运动方式、方向和速度有了情节依据。

还有一些电影中，主观镜头角度的依据不是特定人物或假想人物，而是特定的动物或道具，使镜头角度更加新颖。这些主观角度一般来说是观众平时无法看到的，所以满足了观众的好奇心，使影片的画面形式富于变化。

美国动画影片《功夫熊猫》中，一开始，阿宝为了观看比武大会费尽九牛二虎之力。当它带着一身的脂肪终于征服1888级台阶时，比武大会刚好过了入场时间，"嘣"的一声把阿宝关在大门外，阿宝想尽一切办法试图进入比武现场，从门缝窥探、爬墙、用树枝做弹簧等，无所不用其极。这场戏运用了主观角度镜头，来表现这一幽默情节（见图2-46）。

图2-46　主观镜头，选自美国动画影片《功夫熊猫》

动画短片《苍蝇》模拟苍蝇的主观飞行视点，从树林到室内，直至最终被消灭的过程中，第一人称的主观广角视点将观众熟悉的场景陌生化，带来了新颖的视觉体验（见图2-47）。

图2-47　动画短片《苍蝇》的主观视点

五、客观角度

导演设计镜头角度的选取,不依据影片中的任何人物或假想人物以及画面中的任何物品的视线,完全是导演根据造型需要来处理的拍摄角度。客观角度的镜头设计,是以创作者的设计来强制观众接受,使观众以旁观者的立场来感受影片情节的发展。

日本动画影片《千与千寻》中,千寻误闯入油屋,比较好奇,正四处观望时遇到了白龙。白龙极力劝阻千寻离开。说话间天已晚了,白龙推千寻下了台阶。在这场戏中,导演以客观角度的镜头来展开剧情(见图2-48)。

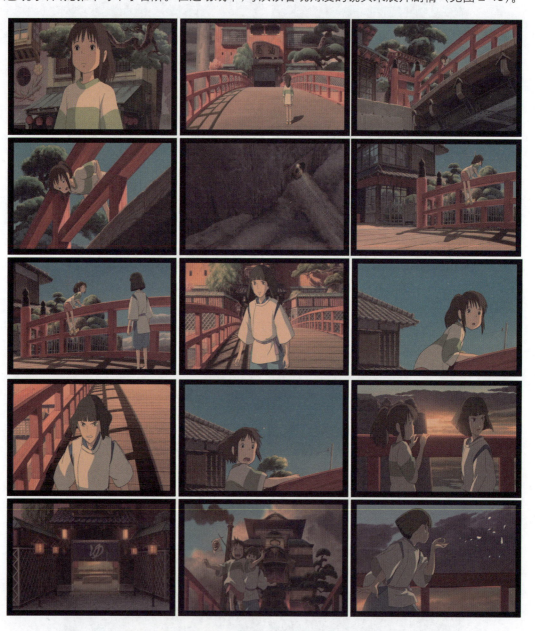

图2-48　客观镜头,选自日本动画影片《千与千寻》

有些动作性强的影片,镜头角度就会丰富多变,经常用到极端的角度,因为影片要求导演在绘制画面时,能够充分展示人物动作的幅度、动作的速度、动作的细节、动作的变化过程以及人物之间的动作关系。极端的角度,比如大的俯拍或大的仰拍角度,不是作为主观角度出现时,可以夸张动作的幅度与速度,产生比较刺激的画面效果,营造画面的视觉冲击与流畅,容易感染观众,让观众激动。

第三节　焦距与焦点

在三维动画影片的制作中,需要模拟真实的光学镜头以便形成与实拍电影摄影镜头逼真的画面效果,三维设计师运用计算机软件来模仿电影摄影机镜头原理来制作影片镜头。二维动画影片中,也经常用到模拟焦点和景深的原理达到画面的主次虚实变化,焦距、焦点、景深的问题在动画片的制作中被广泛地使用,所以我们必须了解各种光线镜头的造型特点与表现功能等知识,这样才能在设计动画镜头时运用各种光学镜头的特点进行动画画面的艺术创作,达到真实的影像效果。

一、焦距的基本概念

焦点由于摄影机镜头的光学透镜而形成。摄影机或放映机的金属桶容纳了一组两边或一边有弧度(凹或凸)的透镜,组成一个综合镜头。从物体不同部分射出的光线,通过镜头聚集在底片的一个点上,使影像具有清晰的轮廓与真实的质感,这个点就是焦点。焦距正是从镜头的镜片中间点到光线能清晰聚焦的那一点之间的距离。焦距是镜头性能的主要标志,它决定了镜头的视角大小、拍摄范围、透视程度和景深范围。

焦距固定的镜头称为主要镜头,主要镜头分为三种：短焦距镜头（又称为广角镜头）、标准镜头、长焦距镜头。具有多重焦距的镜头则称为变焦镜头。

镜头焦距的长短不同,又构成了长焦镜头与短焦镜头的区别。

（1）长焦镜头是指焦距大于画幅对角线的光学镜头。

（2）短焦镜头又称广角镜头,是指焦距小于画幅对角线的光学镜头。

（3）标准镜头是指焦距等于画幅对角线的光学镜头。不同画幅尺寸的摄影机其标准镜头的焦距不同。如35mm 摄影机把焦距40mm 或50mm 作为标准镜头,而16mm 的摄影机把焦距25mm 作为标准镜头。

无论是长焦镜头还是短焦镜头,往往都展现了一种人为的、主观的影像风格。相反,标准镜头与人眼的视觉效果相似,其视野介于广角与长焦之间,它不会人为地压缩或拉伸景深空间,而是客观地呈现空间中一切事物。

二、不同焦距摄影镜头的表现功能与造型特点

1. 长焦距摄影镜头

（1）由于长焦距镜头视角较窄,并有"望远"的效果,即使在远距离拍摄主体时也能够拍摄出被摄主体的小景别画面,可将相当小或远的东西收入景框内,从而突出地表现被摄主体或是展示细节,常用于表现较远处的物体。小景别画面如眼睛、戒指的特写或某一细节等。利用其远摄功能,在拍摄实践中,调拍距离较远的拍摄对象,追求真实自然的艺术效果（见图 2-49）。

（2）因为长焦距摄影镜头的景深小,除主体以外,前后景都处于模糊状态,可以把不可回避的杂乱背景处理成虚像,以减少杂乱背景的干扰,达到突出主体的目的。如动画影片《玩具总动员2》中,镜头中除了主体人物以外,背景都极度虚化,有力地突出了主体人物（见图 2-50）。

另外,用长焦距摄影镜头远距离摇摄快速运动的物体,造成跟拍效果,不仅突出了主体,同时也增强了被摄体的动感。

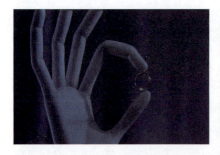

图 2-49　长焦距镜头（1），选自美国动画影片《僵尸新娘》

图 2-50　长焦距镜头（2），选自美国动画影片《玩具总动员2》

（3）长焦距镜头压缩了现实的纵向空间，画面的纵深感和空间感弱，使镜头前纵深方向上的景物与景物之间的距离减小，多层次景物有远近相聚、前后重叠在一起的感觉。压缩纵向空间是长焦距镜头的一个重要造型功能。把多层景物和人物压缩在一起，产生了一种在一个小的空间中拥挤着较多形象的效果，加强了画面拥挤、堵塞和紧张的感觉，直接调动了观众注意画面形象的兴趣。

如动画影片《小马王》中，小马王被抓入军营，看到军营中被驯服的马匹列队训练的镜头。镜头模拟长焦距镜头拍摄，正是由于长焦距镜头压缩了纵向空间，才能够形成这种相互叠在一起的画面效果，使整个画面丰满而富有紧张的气氛，给观众留下了深刻的印象（见图 2-51）。

图 2-51　长焦距镜头（3），选自美国动画影片《小马王》

用长焦距摄影镜头在外反拍角度拍摄两个人物对话的场面，在景别不变的情况下，可比标准摄影镜头更拉近两个人物之间的空间距离，用来表现两个人物之间的亲密关系。

（4）长焦距镜头在表现运动主体时，对横向运动表现动感强，对纵向运动表现动感弱，利用不同焦距的摄影镜头还可以把握画面的视觉节奏。长焦距摄影镜头拍摄横向运动的物体时，前后景在画面中变化快且虚，横向跟拍运动物体，可以获得横向跟移的效果，增强画面的视觉节奏感，表现了紧张、不安和欢快等情绪。

在动画影片《汽车总动员》中拍摄赛车的横向镜头运用了长焦距镜头。运动主体快速地出画、入画，表现出了强烈的速度感，制造了你追我赶的紧张局面（见图 2-52）。

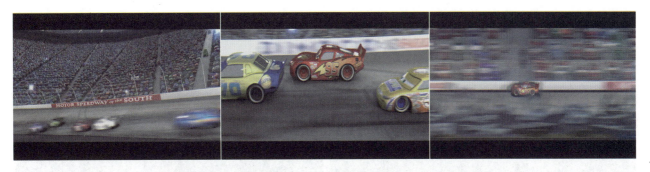

图 2-52　长焦距镜头（4），选自美国动画影片《汽车总动员》

长焦距镜头对迎着摄像机镜头方向而来，或背着摄像机镜头方向而去的运动物体表现出一种动感减速的效果。由于长焦距镜头压缩了景物的纵向空间，一段"漫长"的道路被挤压在一起，减缓了物体由远而近或由近而远的运动所应引起的自身形象的急剧变大或变小的变化速度，使人觉得该物体运动速度缓慢，好像位移变化不大，总是处在一个位置似的。

今敏在《千年女优》中表现的跑往往是受"压抑"的。在景别的选择上，今敏大量运用近景和特写镜头来表现奔跑，环境因素被减弱，人物渴望而又无望的复杂表情被放大，这时观众不是在看奔跑，而是参与了奔跑，被千代子的无助所感染。今敏大量采用正面跟拍来削弱奔跑的动势，人物似乎背负着巨大的压力，怎么努力也难以向前，沉重的气氛便在镜头之间缓缓弥漫。模拟长焦距摄影镜头纵向拍摄主人公奔跑的场景，虽然视觉节奏好似减缓了，却使观众感受到了更加紧张的情绪（见图 2-53）。

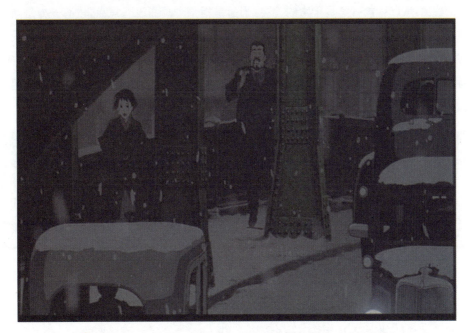

图 2-53　长焦距镜头（5），选自日本动画影片《千年女优》

（5）用长焦距镜头拍摄可完成焦点转换。焦点转换又称动态焦点，就是在同一个镜头里面根据表现内容，前后变动焦点，以达到调度、转移观众视觉重点的目的。利用长焦距镜头景深范围小的特点，通过调整镜头焦点完成画面形象的转换，完成同角度、不同景物或不同景别的场面调度。比如拍摄甲、乙二人的对话，甲离镜头较近，而乙较远，当甲说话时，把焦点调在甲上，此时甲是清晰的，而乙是模糊的，相反当乙说话时，把焦点调在乙上，此时，乙清晰而甲是模糊的。这种通过焦点来改变景深区段的方法常被用在不动机位和角度的情况下完成场面调度。它能够决定画面上具体哪个形象清晰、哪个形象模糊，是拍摄者调动观众视线、通过形象和情节的转换，组织

观众思维的重要手段。

动画影片《花木兰》中表现花木兰替父从军深夜离家的一场戏中，就使用了这种技巧：镜头开始焦点在花木兰的身上，先让观众看清木兰离家时复杂的心情，再利用焦点移动，将焦点移到父母的房门前，这时花木兰的影像模糊，观众只能看清父母的房门。这种技巧很容易让观众联想到创作者的用意，表现出花木兰的牵挂和与父母诀别时的心情（见图2-54）。

图2-54　长焦距镜头（6），选自美国动画影片《花木兰》

（6）画面中的景物焦点有虚有实是正常的，虚焦画面是指整个画面没有焦点，没有一处是清晰的，从技术上讲是废品。但从艺术上讲，焦点不只是成像的技术手段，而且已经成为营造画面形象的造型手段，利用这种"模糊语言"进行表情达意。如病人刚去掉眼睛上的绷带，视觉还没有恢复，呈现画面全部虚化的效果。全部虚化的影像也是一种抽象的表现，它可以形成梦幻般的感觉。在动画影片《起风了》中，主人公刚睡醒没戴眼镜时，就使用了两个虚焦的画面（见图2-55）。

图2-55　长焦距镜头（7），选自日本动画影片《起风了》

长焦距镜头产生的虚化画面可分虚出、虚入两种。画面形象由实到虚的叫虚出，由虚到实的叫虚入。当把虚出运用在上一个镜头的结尾，把虚入运用在下一个镜头的开始时，两个镜头的转换就有一个形象从实到虚又从虚到实的过程。这种画面的效果比较接近淡出淡入的画面效果，用于镜头转换处使得画面转换流畅而不跳跃，并由于虚出虚入本身所占用一定的时间，给人一种时空转换的感觉。

（7）长焦距摄影镜头常常用于拍摄人物肖像，故又称作"人像镜头"。长焦距镜头没有短焦距镜头容易产生几何畸变现象，能够较为准确而客观地还原出物体水平线条和垂直线条。长焦距摄影镜头拍摄的画面则不会变形，能正确还原人物的本来面貌和正常的透视关系（见图2-56）。

图 2-56　长焦距镜头（8），选自美国动画影片《超人总动员》

2．短焦距（广角）摄影镜头

（1）由于短焦距摄影镜头的造型特点是视角大，具有表现开阔空间和宏大场面的有利条件，所以，它适合拍摄具有多层景物的远景和全景画面，它能将近距离和远距离的景物和人物更多地收进画面，表现出一种集纳四面八方景物于一体的效果。

短焦距摄影镜头有利于表现宏大的群众场面、辽阔的田野、雄伟的建筑以及复杂的纵深调度等多层景物的场景。但由于它的影像放大率较小，一般不用作拍摄近景和特写（见图 2-57）。

图 2-57　广角镜头（1），选自美国动画影片《星银岛》

（2）利用短焦距摄影镜头透视效果强的造型特点进行拍摄是摄影师进行艺术创作必不可少的。当用外反拍角度拍摄两个人物的对话镜头时，在景别不变的情况下，用短焦镜头可比标准摄影镜头更能拉开两个人物间的空间距离，进而表现出两个人物心理上的隔阂。

（3）利用短焦距镜头线条透视的夸张变形效果形成某种特殊的表现意义。短焦距镜头改变景物空间透视关系的能力不仅反映在画面的深度空间上，也反映在画面的纵横两度空间上。在纵向空间，它的夸张效果使景物显得更加高大、雄伟，并以一种对客观景物变形和夸张的造型效果撞击着观众的审美心境，赋予了画面以某种特殊意义。

短焦距镜头独特的变形与夸张效果既有褒义又有贬义，当用短焦距摄影镜头近距离拍摄人物肖像时，五官比例的改变及位置的"移动"使之面目全非，产生了特殊的透视变形效果，进而表现人物不同的心态、情绪。如动画影片《超人总动员》中老师的形象，儿子捉弄了老师，在讲台的凳子上放了钉子，老师感觉是他，可又拿不出更有力的证据，眼看就让他溜走了，气急败坏，这时模拟短焦距摄影镜头近距离拍摄，使人物的鼻子变大，耳朵变小，使靠近镜头的一只眼睛变得过大，充分表达了影片中人物气愤的心理状态与情绪（见图 2-58）。

（4）广角镜头和长焦镜头相比较，拍摄同一景别的画面，既能显示环境特点，又能突出主体人物，说明人物身份、刻画人物性格、交代人物动作。因此用广角镜头拍摄人物近景，既能看清人物的面部表情，又能交代人物所处的环境，从而达到以环境烘托人物、说明事件内容的目的，同时说明人物和其所处的环境之间的关系能增加事件的真实性。

图2-58　鱼眼镜头，选自美国动画影片《超人总动员》

（5）利用广角摄影镜头景深大、透视效果强的特点，用于表现纵深空间效果。画面中运用景深镜头（整个画面全是清晰的实像）可以把一个更大范围的深远空间保持在画面的焦点上，使前后景物都处在清楚的视域区内。在经营画面时，充分利用镜头前的景物空间：前景、中景、背景，使画面呈现出立体的、多层的、多义性的造型效果。

（6）由于广角镜头对纵向运动的被摄对象的速度有夸张作用，因此可以利用这种特性强化纵深运动的速度感，比如：用于拍摄汽车和人的前后追逐等场面时，用来加强速度感并渲染惊险气氛。如动画影片《汽车总动员》中拍摄赛车的纵向镜头，采用了广角镜头，强调了纵深运动的速度感（见图2-59）。

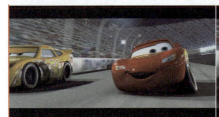

图2-59　广角镜头（2），选自美国动画影片《汽车总动员》

第四节　运 动 镜 头

动画创作中镜头的绘制与产生是与摄影机运动息息相关的，一组镜头绘制完成是在摄影机的配合下才能走到"动"画的领域，从这个意义上来说，模拟摄影机的运动是动画成为影视作品的关键。

利用摄影机进行拍摄是实现影视作品的一种手段。在动画制作上，导演往往把故事情节分切成许多不同的视距镜头（如远景、全景、中景、近景、特写等），经过逐个镜头的绘制、拍摄，最后将众多镜头剪辑成动画片。导演需要根据剧情和艺术表现力的要求，对不同视距的每个镜头，采用固定视距和在运动中改变视距的两种不同处理方法。推拉镜头，就是运用摄影机与拍摄对象（人物和景物）在同一个镜头内视距远近变换的手法，改变观众对画面视野的感受。

运动镜头是影视艺术区别于其他造型艺术的独特表现手段，也是视听语言的独特的表现方式。影片中为了充分展示自然景色、渲染某种气氛或抒发感情，导演就会采用运动镜头的技术手段来实现。运动镜头是利用其独特的表现方式，以运动画面来表现时间的变化、空间的转换，从而达到与客观的时空变换相吻合的目的。这样，可以更好地突破固定画面的界限，扩展视野，增强画面的运动感和空间感，丰富画面的造型形式；有助于表现事物

在时空转换中的因果关系和对比关系,加强逼真性;有利于表现人物在动态中的精神面貌。同样,运动镜头的运用也为角色动作的连贯性创造了有利条件,由于运动镜头的运用而产生的时间和空间上的内在联系,在动画片中可创造出寓意、对比、强调、联想、反衬等多种不同的艺术效果。运动镜头有方向、力度、速度等不同的节奏,会产生一种有活力的、急促的、激动的不同感觉。所以运动镜头给电影艺术带来了丰富的美学内涵,它不仅扩大了镜头的视野,赋予画面强烈的动态感受,而且影响着叙述的节奏与速度,使画面获得相应的感情色彩。

运动镜头的分类:纵向运动——推镜头、拉镜头、跟镜头;横向运动——摇镜头、移镜头;垂直运动——升降镜头。

动画片运用传统工艺拍摄时,摄影机在立式摄影台上,所拍摄的景物是画在纸上的。如果要达到与实拍电影那样的逼真效果,还要注意的是必须把背景设计加宽加长。这样在拍摄时,将所画背景固定在摄影台的移动轨道上,通过逐格变换位置来取得移动镜头的效果,进而顺利地达到"移动背景"的效果。

一、推镜头

推镜头是摄像机向被摄主体方向推进,或者变动镜头焦距使画面框架由远而近向被摄主体不断接近的拍摄方法。用这种方式拍摄的运动画面,称为推镜头。推镜头得到的画面效果就是由同一对象由远至近的变化,观众视线向前移动,有一种走近对象看到更具体的东西的感觉。

在动画片中,就是指摄影机镜头与画面逐段靠近,画面内的景物逐渐放大,使观众视线从整体到某一局部,在画纸上就是从大画框推进到小画框,这就是推镜头。这样,观众就可以在同一个镜头内了解到整体与局部的关系,主体物后景与环境的关系,引导观众看清某一个局部的具体形象和动作。

1. 推镜头的画面特征

(1) 推镜头形成视觉前移效果。
(2) 推镜头具有明确的主体目标。
(3) 推镜头使被摄主体由小变大,周围环境由大变小。

2. 推镜头的作用

(1) 突出主体人物,突出重点形象。

在动画影片《僵尸新娘》中维多利亚的父母走到女儿的肖像画前商讨女儿的婚事,这时镜头推向了画中的维多利亚,强调了叙述的重点。随后镜头迭出同一姿势表情的维多利亚,紧接着一个拉镜头,表现了女主人公所处的环境。这组镜头巧妙地利用了推镜头,既强调了主体人物又自然流畅地进行了转场(见图2-60)。

图 2-60　推镜头(1),选自美国动画影片《僵尸新娘》

(2) 在一个镜头中介绍整体与局部、客观环境与主体人物的关系。

如动画影片《僵尸新娘》中,邪恶的男爵娶了维多利亚后,庆典家宴中运用了一个长的推镜头,介绍了环境、

客人与主体人物的关系（见图2-61）。

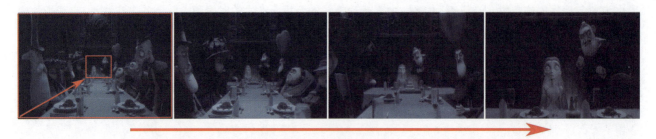

图2-61 推镜头（2），选自美国动画影片《僵尸新娘》

（3）推镜头推进速度的快慢可以影响和调整画面节奏，从而产生外化的情绪力量。

（4）推镜头可以通过突出一个重要的戏剧元素来表达特定的主题和含义或突出重要的情节因素。

（5）推镜头可以用来表现进入了人的内心世界，或者是进入了一个观众所未知的神秘世界。

如动画影片《埃及王子》中的推镜头设计，当摩西无意中得知了身世的秘密后，他不知所措地来到殿堂中，非常惶恐。他闭上眼睛，镜头一直慢推，对闭着的眼睛进行了特写，之后，眼睛变成壁画的风格，随后而来的是一个"戏中戏"的独立段落。影片运用了推镜头，巧妙地揭示了摩西的内心世界，进入了主观想象、幻觉的状态，运用得非常有创意（见图2-62）。

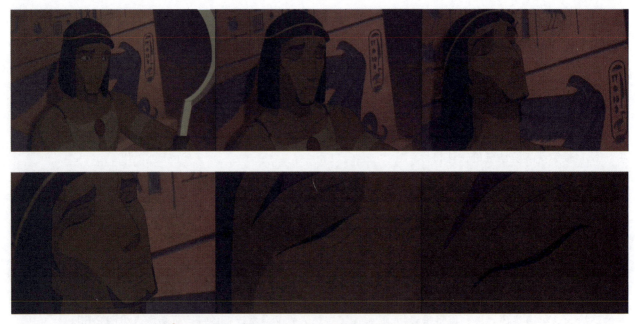

图2-62 推镜头（3），选自美国动画影片《埃及王子》

（6）表现一个人从远处向目标走近的人的视线。如动画影片《阿基拉》中金田在开着摩托艇冲出下水管道时，就使用推镜头表现金田的视线（见图2-63）。

3．制作推镜头时应注意

（1）推镜头形成的镜头向前运动是对观众视觉空间的一种改变和调整，景别由大到小对观众的视觉空间既是一种改变也是一种引导。推镜头应有其明确的表现意义，在起幅、推进、落幅三个部分中，落幅画面是造型表现上的重点。

（2）推镜头的起幅和落幅都是静态结构，因而画面构图要规范、严谨、完整。

🔸 图 2-63　推镜头（4），选自日本动画影片《阿基拉》

（3）推镜头在推进的过程中，画面构图应始终注意保持主体在画面结构中心的位置。

（4）推镜头的推进速度要与画面内的情绪和节奏相一致。

二、拉镜头

拉镜头和推镜头正好相反，就是说摄影机沿光轴方向向后移动拍摄，使画面产生从局部逐渐变为更大范围的整体，观众视点有向后移动的感觉。

在动画影片中，摄影机镜头与画面逐渐变远，画面逐渐放大，而景物随之逐渐变小，能使观众从原来一个局部逐渐看到整体，在画面上就是从小画框拉到大画框，这就是拉镜头。拉镜头使观众逐渐扩展视野范围，并在同一个镜头内，逐渐了解到局部与整体的关系。

1．拉摄镜头的画面特点

（1）拉镜头形成视觉后移效果。

（2）拉镜头使被摄主体由大变小，周围环境由小变大。

2．拉镜头的作用

（1）拉镜头有利于表现主体和主体与所处环境的关系，拉镜头画面的取景范围和表现空间是从小到大不断扩展的，使得画面构图形成多结构变化。美国动画影片《埃及王子》中的一个拉镜头设计段落，表现了摩西与哥哥参加会议时迟到的情景，他们本以为可以偷偷溜进去，没想到却暴露在了大庭广众之下。镜头运用快节奏的急拉，表现了主体和主体与所处环境的意外关系（见图 2-64）。

🔸 图 2-64　拉镜头（1），选自美国动画影片《埃及王子》

（2）拉镜头是一种纵向空间变化的画面形式，它可以通过纵向空间和纵向方位上的画面形象形成对比、反衬或比喻等效果。在动画影片《玩具总动员2》中，巴斯光年在超市中发现了许许多多的巴斯光年玩具，露出了惊异的神色，这段戏运用了一个拉镜头，体现一定的幽默感（见图2-65）。

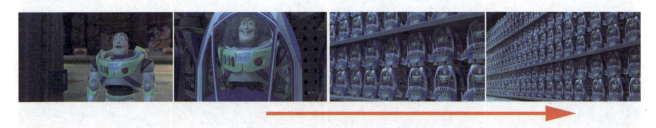

⬆ 图2-65　拉镜头（2），选自美国动画影片《玩具总动员2》

（3）一些拉镜头以不易推测出整体形象的局部为起幅，有利于调动观众对整体形象逐渐出现直至呈现完整形象的想象和猜测。

如动画影片《僵尸新娘》维克多与男爵决斗的戏中（见图2-66），男爵处于上风用刀刺向维克多，这时镜头运用了一组特写镜头（镜头2～镜头6）表现每个人物的反应。男爵刺完后露出吃惊的表情（镜头7），接艾米莉的特写（镜头8～镜头8-3），镜头拉出后观众才恍然大悟，在危急时刻艾米莉用身体挡住了男爵刺来的刀。这组镜头很好地运用了特写制造了悬念，同时利用起幅拉镜头，呈现出了出人意料的结果，很好地调动了观众的情绪。

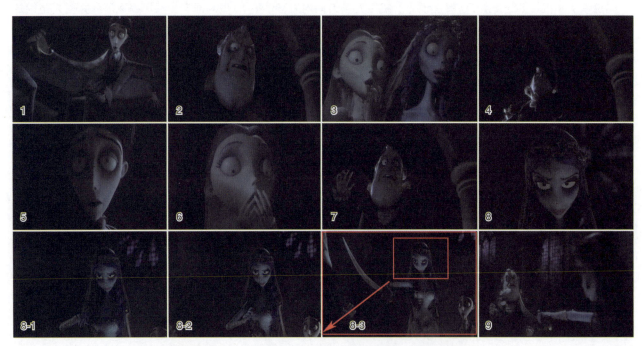

⬆ 图2-66　拉镜头（3），选自美国动画影片《僵尸新娘》

（4）拉镜头在一个镜头中景别连续变化，保持了画面表现空间的完整和连贯。

如动画影片《僵尸新娘》婚礼排练的一场戏中，以下移的镜头开始，移至主教、维克多、维多利亚的近景后，镜头向后拉至大全景，交代了双方父母。景别的连续变化使空间完整又连贯（见图2-67）。

（5）拉镜头内部节奏由紧到松，与推镜头相比，较能发挥感情上的余韵，产生许多微妙的感情色彩。

在动画影片《美丽密语》中罗武从幻境跌落到了现实生活中，镜头运用了一个非常缓慢的拉镜头——拉出了灯塔，展现了罗武懵懂地望着灯塔，似真似幻的场景（见图2-68）。

图 2-67 拉镜头（4），选自美国动画影片《僵尸新娘》

图 2-68 拉镜头（5），选自韩国动画影片《美丽密语》

（6）拉镜头常被用作结束性和结论性的镜头。

在动画影片《僵尸新娘》的结尾处，僵尸新娘艾米莉毅然决定成全维克多，让他与他真正爱的女人结婚，而她自己却黯然退场，在这个凄美的结局中，艾米莉走出教堂的大门，镜头退到了艾米莉的脸部后，俯视后拉，在柔美月光下艾米莉翩然化蝶，以最美丽的姿态为这次人鬼相恋画上了句点（见图2-69）。

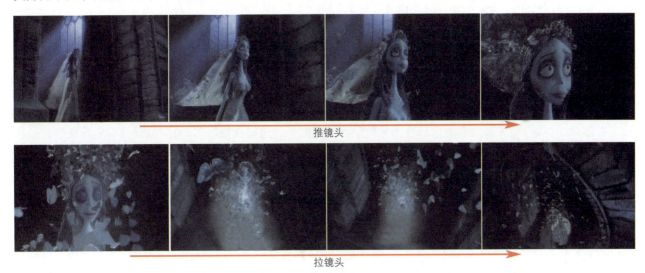

图 2-69 拉镜头（6），选自美国动画影片《僵尸新娘》

（7）利用拉镜头来作为转场镜头。

如动画影片《僵尸新娘》中艾米莉从维多利亚身边夺走维克多，运用了一个长拉镜头结合黑屏进行了转场（见图2-70）。

↑ 图 2-70　拉镜头（7），选自美国动画影片《僵尸新娘》

3．制作拉镜头时应注意

拉镜头的设计镜头运动的方向与推镜头正相反，但它们有基本一致的创作规律和要求。不同的是，推镜头要以落幅为重点，拉镜头应以起幅为核心。

三、移动镜头

当今的计算机技术发展非常快，已经完全实现了无纸化动画片的制作，但这也是建立在原来基本理论基础上的技术进步，在艺术创新上还需要继续沿承运动镜头的理论，动画的镜头综合运用已超越了现实中的影视拍摄技巧，所以运动机位的设计与运动也就越加显得重要了。

在动画影片当中也可称为"移动背景"。它是指镜头视距不变，画面上的景物向左右或者上下移动位置。在动画影片中，为了表现起伏的群山、茂密的森林、广阔的草原，都会使用摇镜头来展示广阔的景色。比如草原奔驰的群兽、高速路上飞驰的汽车以及奇思妙想中那些运动的角色等，往往采用这种移动镜头的拍摄方式来解决。

动画影片运用传统工艺拍摄时，摄影机放在立式摄影台上，所拍摄的景物是画在纸上的。如果要达到与实拍电影效果那样逼真，还要注意的是必须把背景设计加宽加长。这样在拍摄时，将所画背景固定在摄影台的移动轨道上，通过逐格变换位置来取得移动镜头的效果，就可以顺利地达到"移动背景"的效果，修补的部分相对较少。

摄影机沿着水平面作各种方向移动的镜头，能更好地展示环境，表现人物动态，可以起到丰富画面效果的作用。在动画影片中，动画导演为了表现剧情中出现的群山，大海，人物角色的奔跑、走路，各种车辆和马匹的奔驰，就可采取移动背景的拍摄方法，达到移动镜头的效果。按移动背景的方向，大致可以分为横向移动和纵深移动两种。横向移动是指景物画定位器与摄影机镜头呈平行方向的左右移动，故称为横移镜头。纵深移动是指景物画面定位器与摄影机镜头呈垂直方向的上下移动，这种镜头称为纵深移动镜头。斜移动是指景物画面定位器与摄影机呈倾斜角度方向的移动，这种镜头称为斜移镜头。弧移动是指景物画面定位器与摄影机镜头呈弧形角度的移动，这种镜头称为弧移动镜头。

按移动方式可分为跟移和摇移。背景朝着人和物前进的相反方向移动，无论是左或右，也无论是上或下。在

移动过程中,摄影机的位置与画面视距固定不变,这种跟移效果既可以突出运动的主体,又能交代物体的运动方向、速度、体态及其与环境的关系,使物体的运动保持连贯。

动画背景的移动镜头,有时导演为了达到某种特殊的艺术效果,可以不用静止的背景,采用动画设计出的动画背景,可以有远近透视、角度变化的移动效果。特别是那种具有纵深透视效果的背景移动,更需要采用动画背景来完成,使画面有更强烈的动感。如人物向前正面走来或走进画面,采用动画背景向纵深移动或向前移动,就会获得很好的动态效果。

1. 移动镜头的画面特征

(1)摄像机的运动使得画面框架始终处于运动之中,画面内的物体不论是处于运动状态还是静止状态,都会呈现出位置不断移动的态势。

(2)摄像机的运动,直接调动了观众生活中运动的视觉感受,唤起了人们在各种交通工具上及行走时的视觉体验,使观众产生一种身临其境之感。

(3)移动镜头表现的画面空间是完整而连贯的,不停地运动,每时每刻都在改变观众的视点,在一个镜头中构成了一种多景别多构图的造型效果。

2. 移动镜头的作用

(1)移动镜头通过摄像机的移动开拓了画面的造型空间,创造出了独特的视觉艺术效果,进行了全景式的展开描述。

在动画影片《幽灵公主》中,山兽神牺牲自己把生机还给了大地,镜头运用了一个长移的镜头设计,表现了这一生机盎然的情节。长移的镜头设计开拓了画面的造型空间,创造出了独特的视觉艺术效果,同时也进行了全景式的展开描述(见图2-71)。

图2-71 移动镜头的设计(1),选自日本动画影片《幽灵公主》

(2)移动镜头在表现大场面、大纵深、多景物、多层次的复杂场景时具有气势恢宏的造型效果。法国动画影片《美丽城三重奏》中,运用了一组长的竖移镜头,通过镜头不停地移动,不断改变观众的视点,在一个镜头中构成一种多景别多构图的造型效果,达到了表现美丽城的气势恢宏、繁华与拥堵的造型效果(见图2-72)。

(3)移动画面可以表现某种主观倾向,通过有强烈主观色彩的镜头,表现出更为自然生动的真实感(见图2-73)。

动画影片《幽灵公主》中,山兽神牺牲自己把生机还给了大地,影片的最后一个镜头运用了一个下移的长镜头设计,在镜头的落幅中出现了象征森林生机的小精灵,寓意深远。

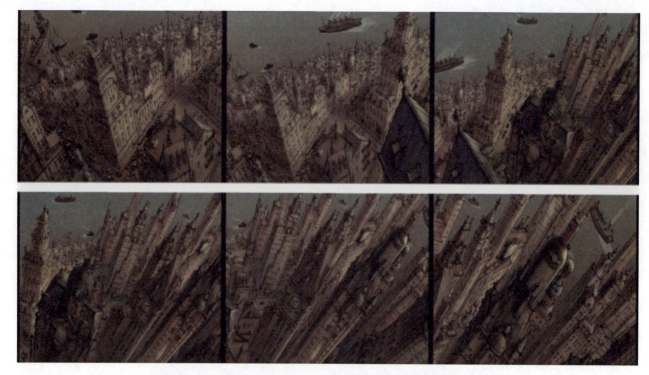

图 2-72　移动镜头的设计（2），选自法国动画影片《美丽城三重奏》

图 2-73　移动镜头的设计（3），选自日本动画影片《千与千寻》

四、摇镜头

摄影机在原地不动,只是做上下、左右、旋转等拍摄,画面都是表现动态的构图。但在摇镜头的开始和最后,是两个静止的画面。动画导演通过对人物动作和背景移动180°,可以达到与摄影机摇镜头同样的视觉效果。摇镜头可以逐一展示,逐渐扩展景物,达到介绍环境情况及环境规模的艺术效果,表现某种特殊的气氛或宣泄角色的情感,可以用来揭示动态中人物的精神面貌和内心世界,烘托情绪和气氛。如一个人故地重游或回到自己的故乡,先表现这个人走到故乡,按捺不住激动的心情,仔细地看着前面原来熟悉的景物,然后再用一个摇镜头摇过前面的景物,好似这个人的目光在扫视前面的熟悉的景物,也能烘托出人物的内心情感。

1．摇镜头的画面特点

（1）摇镜头犹如人们转动头部环顾四周或将视线由一点移向另一点的视觉效果。

（2）一个完整的摇镜头包括：起幅、摇动、落幅三个相互连贯的部分。

（3）一个摇镜头从起幅到落幅的运动过程,迫使观众不断调整自己的视觉注意力。

2．摇镜头的作用

（1）展示空间,扩大视野。

（2）有利于通过小景别画面包容更多的视觉信息。

（3）能够介绍、交代同一场景中两个主体的内在联系。

如动画影片《超人总动员》中盛怒之下的超人鲍勃把上司扔出了办公室,运用了一个摇镜头,把鲍勃与上司的关系做了交代,利用纵深镜头表现了超人的能量（见图2-74）。

图2-74　摇镜头设计（1）,选自美国动画影片《超人总动员》

（4）利用性质、意义相反或相近的两个主体,通过摇镜头把它们连接起来表示某种暗喻、对比、并列、因果关系。

（5）在表现三个或三个以上主体或主体之间的联系时,镜头摇过时或做减速、或做停顿,以构成一种间歇摇。

（6）在一个稳定的起幅画面后利用极快的摇速使画面中的形象全部虚化,以形成具有特殊表现力的甩镜头。

（7）便于表现运动主体的动态、动势、运动方向和运动轨迹。

动画影片《魔女宅急便》中,运用了一组摇镜头,通过镜头不停地摇动,不断表现主体的动态与运动方向（见图2-75）。

（8）对一组相同或相似的画面主体用摇的方式让它们逐个出现,可形成一种积累的效果。

（9）可以用摇镜头摇出意外之象,制造悬念,在一个镜头内形成视觉注意力的起伏。法国动画影片《美丽城三重奏》中,运用了一组摇镜头,通过镜头的摇动,摇出了一个非常诙谐意外的画面效果（见图2-76）。

（10）利用摇镜头表现一种主观性镜头。

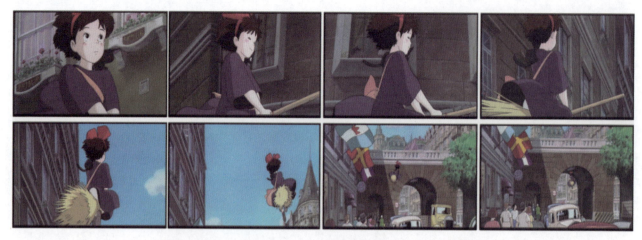

图 2-75 摇镜头设计（2），选自日本动画影片《魔女宅急便》

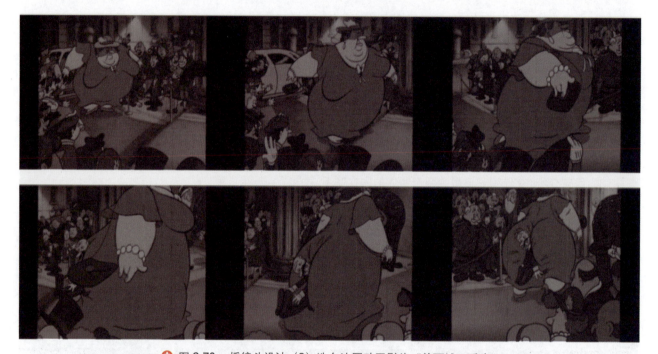

图 2-76 摇镜头设计（3），选自法国动画影片《美丽城三重奏》

（11）利用非水平的倾斜摇、旋转摇表现一种特定的情绪和气氛（见图 2-77）。

图 2-77 摇镜头设计（4），选自美国动画影片《花木兰》

（12）摇镜头也是画面转场的有效手法之一。

3．设计绘制摇镜头时应注意事项

（1）摇镜头必须有明确的目的性。

(2) 摇镜头的速度会引起观众视觉感受上的微妙变化。

(3) 摇镜头要讲求整个摇动过程的完整与和谐。

五、旋转镜头

镜头围着人物角色或景物作360°的大围转，会产生更强烈的运动感，也是一种情感达到高潮时的宣泄方式。动画导演采用人物的背景转动或画面的移动的处理手法，达到人物和景物360°的大旋转效果．甚至有一种直升机航拍的效果，使画面更有气势。

现在由于计算机动画的广泛应用，很多难以处理的技术问题都能轻松解决，而且镜头在处理各种角度变化，高难度的纵深推拉摇移方面都能运用自如。这种高难度处理，使画面加强了纵深感，使动画片的艺术性、可看性也更强了。因此，导演应根据剧情的需要，充分发挥高科技的技术手段，使动画影片获得更好的视觉效果和艺术效果。

如日本动画影片《听见涛声》中，小拓与里伽子分别多年后，在车站偶然邂逅。由于小拓对里伽子的思念一刻也没有停止过，所以这场邂逅尤为重要。影片为了很好地表现出邂逅的意外与喜悦，运用了旋转镜头，既表现了小拓的情感也展现了空间场景，同时旋转镜头的合理运用也加强了该镜头的艺术性（见图2-78）。

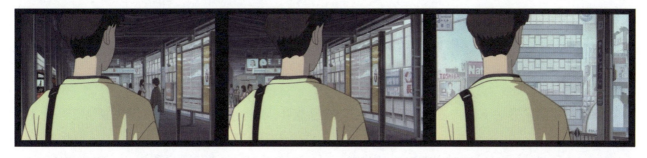
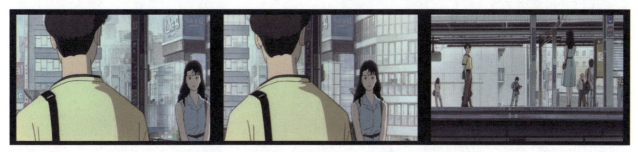

☆ 图2-78 旋转镜头（1），选自日本动画影片《听见涛声》

美国动画影片《超人总动员》中，当超人接受了政府的秘密使命后，这时镜头运用了180°的旋转镜头，转到了主人公的背后，以挂满鲍勃各种奖状的荣誉墙为表现主体，表现超人似乎要重回辉煌时代（见图2-79）。

图 2-79 旋转镜头（2），选自美国动画影片《超人总动员》

六、晃动镜头

晃动镜头是指拍摄过程中摄影机机身做上下、左右、前后摇摆的拍摄。它常用作主观镜头，如用于表现醉酒、恍惚的精神状态、乘车摇晃等，能取得特定的艺术效果。

七、甩镜头

甩镜头又称"闪摇镜头"，是指速度极快的摇摄镜头。摇摄中间的画面影像产生的是模糊一片的效果。甩镜头有多种闪摇的形式：从一个景物闪摇到另一个景物；有起幅无落幅的闪摇；从左闪摇到右，又从右闪摇到左；上下闪摇等。这种拍摄技巧用以说明内容突然过渡到同一时间内在不同场景所发生的并列情景，还可以代替人物主观视线，表现人物眼前眩晕的视觉效果。

动画电影是运动的艺术，运动在镜头语言中就显得至关重要。运动不仅是画面中被表现对象的运动，也是镜头的运动和剪辑的运动。运动是叙述故事的动力，也是导演传达感情、表明自身态度的重要方式。因此，运动是影视语言的一个基本的表达元素。动画影片《美丽密语》中罗武来到了幻境，正在四处寻找出路突然听到了响动，此时运用了甩镜头来体现罗武猛地回头看的动作，增加了悬念感（见图2-80）。

图2-80 甩镜头，选自韩国动画影片《美丽密语》

画面"运动"元素的功能作用从画面的表现来看,可以把镜头的运动归纳为以下七种情况。

(1) 设计出跟随处于运动中的人或物的镜头。

(2) 使静物产生运动的幻觉。

(3) 描绘具有单义或单一戏剧内容的空间或剧情,这种描绘只起描述性作用,就是说画面台本中设计的摄影机的运动并无特定目的,只是为了让观众看得更清楚,才出现了运动。

(4) 确定两个戏剧元素的空间联系,可以是一种简单的空间共存关系,也可以是有意识制造悬念并引起观众反应情绪的空间安排。

(5) 突出将要在以后的剧情中起重要作用的人或物。

(6) 表现一个活动人物的主观视点。

(7) 由其他景别最后落到特写以表现人物的心情。

以上具有"戏剧性"的价值,因为导演是为了某种特定目的才让摄影机运动起来的,目的就是通过这次运动突出在剧情发展中必然要起作用的事件或人物。

拍摄动画时摄影机通常是安装在传统的摄影台立式机机架上,通过机架上摄影机的上升(拉)和下降(推)的运动,来改变镜头与画面的距离,起到画面扩大或缩小的作用。绘制和拍摄动画镜头,都必须按照动画规格板上标明的各种尺寸大小的标准,不能有差错。拍摄推镜头时,摄影机自上向下降,规格框就由大变小。相反,拍摄拉镜头时,摄影机就是自下向上提升,规格框就由小变大,由此产生推拉的银幕效果。

八、经典镜头实例分析

今敏导演的《千年女优》以独特的叙事和极具个人风格的镜头剪切堪称经典。影片中,导演描绘了一个现实与回忆交错的精彩故事。导演用他无与伦比的剪切让它变得清晰顺畅,各条线索华丽地穿插其中,最终有机地结合在一起,非常精彩。影片中千代子奔跑追赶火车的段落,尽管只是奔跑的动作,但导演处理的画面一气呵成,紧张刺激。从这组镜头可以看出,无论是镜头动画面不动、画面动而镜头不动,还是画面镜头都在运动,他都处理得浑然天成,镜头运用得十分娴熟,恰到好处,最终造就了如此流畅而有紧迫感的场面。

今敏在《千年女优》中表现的跑往往是受"压抑"的。一是景别的选择上,今敏大量运用近景和特写镜头来表现奔跑,环境因素被减弱,人物渴望而又无望的复杂表情被放大,这时观众不是在看奔跑,而是参与了奔跑,被千代子的无助所感染。二是镜头拍摄方式,导演大量采用正面跟拍来削弱奔跑的动势,人物似乎背负着巨大的压力,怎么努力也难以向前、难以逃出宿命的藩篱,沉重的气氛便在镜头之间缓缓弥漫,激起观众对主人公境遇的怜惜之情(见图2-81)。

千代子在雪地奔跑的腿部近景

千代子前侧面近景。在雪中奔跑

仰拍风雪迎面的主观镜头

图2-81 选自日本动画影片《千年女优》

全景、侧面跟镜头。千代子在车水马龙的街上奔跑

正面中景。跑过马路时险些被撞倒

全景。千代子在桥上飞奔

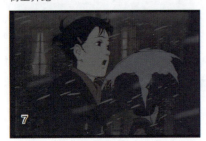
45°头部近景。雪中奔跑

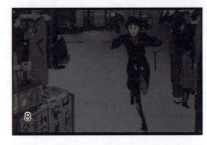
移镜头。千代子从画面左侧跑出并拐弯时在下一镜头中摔倒

摔倒的低视角侧面特写。千代子爬起来后跑出画面

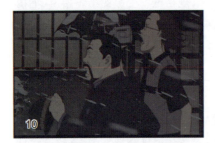
侧面跟镜头。两人奔跑近景

全景。两个人寻找千代子,千代子坐车驶过的画面

正面推镜头。交代车中的千代子与车顶的两个人

千代子下车的脚部低角度特写。奔向车站

背面全景仰视。千代子跑上台阶

侧面中景。千代子跑出月台

45°近景。被追的男主角上车后,火车开走

侧面近景。千代子在熙熙攘攘的人群中追赶

侧面中景。后面跟随的两个人也气喘吁吁地跑上月台

图 2-81（续）

第二章 镜头

正面中景跟镜头。千代子追赶火车,差点被人撞倒

侧面中景跟镜头。追赶火车

侧面近景。千代子突然摔倒

侧面全景。千代子趴在月台上,火车已开走

千代子伤心的近景

千代子伤心的全景背影镜头

图 2-81(续)

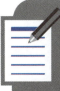

思考与练习

1. 景别如何划分?画面大体有几种景别?
2. 景别的造型功能包括哪些方面?
3. 不同镜头的角度造型特点和表现功能有哪些?举例说明。
4. 运动镜头的应用与作用有哪些?
5. 运动镜头的目的与意义是什么?
6. 不同焦距的镜头对动画电影、电视画面构成有何意义?

第三章 轴 线

学习目标：

掌握轴线的相关概念与基本规则；学会如何在动画创作中准确、流畅地运用轴线规则进行创作。

学习重点：

轴线的原则和运用技巧，越轴的方法。

第一节 轴线的基本规则

一、轴线的基本概念

在电影、动画影片中展示人物角色之间及人物和道具之间的空间关系时，都会碰到一个问题，那就是轴线。而轴线在动画影片中甚至所有影视片中，都必须遵守轴线规则。轴线的规则是在动画导演绘制分镜头时就需要遵循的规则。分镜头是由不同视角的镜头组成，每一个镜头在绘制之前都要对机位进行设计，并把运动的变化和机位的变化进行结合，这样动态影像的画面效果就会更加丰富。在进行镜头创作时要想掌握好机位的架设，把握好轴线规则是至关重要的。

轴线：轴线又叫作关系线、方向线或180°线，它是指被摄对象的视线方向、运动方向和不同对象的位置关系之间所形成的一条假想的直线。在镜头转换中，它是制约视角变换范围的界线。

轴线规则：在实际拍摄过程中，为了保证被摄对象在画面空间中处于正确的位置，确保运动方向的统一，摄像机要在轴线一侧180°范围之内的区域设置机位、安排角度、调度景别，这就是我们在处理镜头调度时必须遵守的轴线规则。这样，观众看到的画面将会始终保持正确的位置和统一的方向，才能不至于因为视点方向变化而引起景物方向混乱和对象位置错误的印象。

轴线决定了画面内容的方向关系和背景变化，根据这条轴线我们来确定两人画面所需要的拍摄机位。在一场戏的镜头调度中，摄像机位置的变动范围，相邻镜头的拍摄角度，都受轴线的制约。如果不遵守轴线规则会给后期剪辑工作造成困难（见图3-1）。

轴线原则是形成画面统一空间感，镜头间接续时对观众在视觉上的连贯性、一致性的必要保障。只有保证在一个场景中拍摄时机位始终在关系轴线的一侧，那么无论摄像机高低仰俯如何变化，镜头运动如何复杂，不管拍摄镜头数量如何，从画面来看，被摄主体的位置关系及运动方向等总是一致的。

比如，拍摄一组最简单的两人对话镜头，在进行机位设计时，连接两人位置之间的一条虚拟的直线，就是这个场景中的轴线。先在轴线一侧设定拍摄的总角度画面的机位，然后其他的机位就设立在和总角度机位相对于轴线来讲的同一侧，这样无论画面怎么变化，观众看到的画面方向始终是保持一致的（见图3-2）。

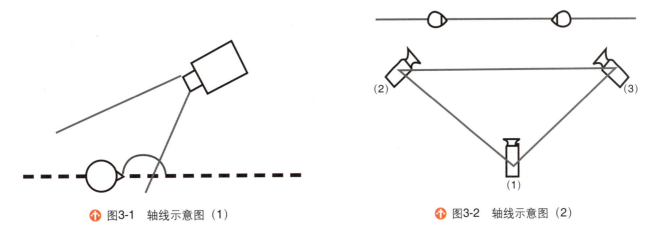

图3-1　轴线示意图（1）　　　　　　　图3-2　轴线示意图（2）

二、三角形原理

两人对话中，我们确定好了一条关系轴线，并且也根据需要选择好了其中一侧的180°的位置放置所有的摄像机，那么我们至少可以找到3个基本角度，分布在几个顶端位置。将3个机位相互连接起来，就形成了一个三角关系，3个不同顶端的机位的组合形成了最基础的镜头组接模式（见图3-3）。

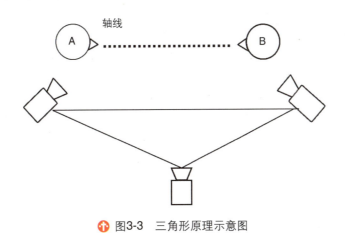

图3-3　三角形原理示意图

三、总视角

保持空间关系的统一完整所规定的全景拍摄角度称为总视角。在选择视角时需要充分考虑以下因素并尽量发挥其表现优势。首先要充分体现场景设计的特点，每个场景在前期都有特定的气氛设定，而选择的总视角应本着追求这一情节段落情境的目的充分利用好场景的空间关系，我们可以用"三角形原理"，就是与关系轴线平行的三角形，并始终保持在轴线的一侧，而摄影机就摆放在三角形的三个顶点上。动画导演在创作时，就要在头脑中，很清楚有一个三角形摄影机摆放准则。这样，画面中的人物角色都处在自己的位置上，随着景别和角度的变化，人物角色始终在自己位置上，不会随着景物和角度的变化而乱套。

在按照轴线的方法拍摄人物对话时,一般有以下 9 个典型的机位变化。给设计的机位编一个号码,以便讲解和拍摄时进行控制,见图 3-4。

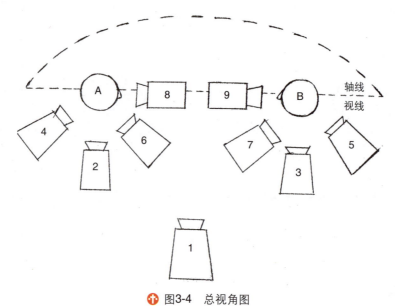

图3-4　总视角图

图中 A 与 B 之间形成一条假想虚线,这条线既是 A 与 B 的交流视线,又是人物之间的关系线——轴线,并以这条假想线为准,将空间分为上方和下方。

图上方:我们称这一空间为背景空间、表现空间、现实空间。因为这个空间在九个镜头的任何一个镜头中都会拍到,无论是整体的还是局部的。

图下方:我们称这一空间为调度空间、想象空间、暗示空间。因为这个空间要用来设定若干镜头并进行调度。这个空间如果镜头不反过来拍,永远不会具体化和画面化,永远是让人去想象的。这个空间只要不在镜头中表现,拍摄的就是不具体的画外空间关系。

就图 3-4 而言,在实际拍摄中,除非场景的不可能性,这两个空间是互换的,也就是说镜头时而在下方向上方拍,时而在上方向下方拍,让镜头构成空间的完整,让空间十分具体,从而也就构成了镜头调度的可能性和必要性。如果在分镜头画面台本的创作中,设计的镜头只在一个空间中调度,画面只表现一个空间,另一个空间不出现,则只会产生想象和暗示,画面就缺少了一定的丰富性。

四、遵循轴线原则拍摄时机位调度方案

图 3-5 是典型的基本镜头规律图,所有其他镜头形式都是从这个基本规律图演变来的,让我们对图 3-4 中的九个镜头做一个具体分析。

1. 1 号镜头

1 号机位:是一场戏的主机位、主角度、交代整体关系、叙事镜头,它与轴线是垂直关系,一般架设在远离拍摄主体的位置并在两人的中间。它主要拍摄全景、大全景、远景等景别。该机位拍摄的视频时间一般在全片的使用率占 10% ~ 15%(超过会影响影片风格)。1 号机位的主要任务是定场景和主要人物关系、定两人轴线、定空间位置、定对话方向、定人物调度、定观众视线。

影片要充分体现场景设计的特点,每个场景在前期都有特定的气氛设定,而选择的总视角应本着追求这一情节段落情境的目的充分利用好场景的空间关系,场景中1号镜头应该力图表达出空间的最大范围,并在画面中为镜头的调度提供视觉依据。1号镜头为关系镜头,因为镜头的位置决定了画面人物的轴线关系,决定了画面人物位置(A在画左,B在画右),决定了背景关系,决定了光线,决定了空间,也决定了镜头调度。所有其他的镜头,都是以这一镜头为依据演变而来的(见图3-5)。

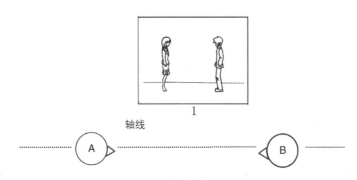

🔻 图3-5　主角度机位与画面效果

2. 外反拍角度

戏中最先拍的场景要考虑到所拍摄到的所有人和物,便于引导观众了解发生的内容及空间环境。

4号、5号机位:称外反拍机位(外侧正反拍摄),机器架设在两人间距以外的位置,DV视线向内,也叫过肩镜头、人物关系镜头、正打反打镜头(两个对应机位交替拍摄),可以拍摄两人或单人画面。主要拍摄的景别有全景、中景、近景、特写、大特写。一般拍摄的画面占全片使用率的40%～50%。4号、5号机位拍摄要重点考虑构图对应与变化、光源的位置、焦点的虚实、角度呼应等问题,是拍摄两人交谈镜头的主要机位。

4号、5号镜头处在镜头平面图的最底边外侧,我们称为外反拍镜头,又称为过肩镜头、局部关系镜头。

4号、5号镜头的特点是在轴线一侧的两个人物后背的角度位置。镜头是双人画,人物在画幅中的位置在两个镜头中是永远不变的,即A在左,B在右,并在镜头中维持这种关系。人物在镜头中是一前一后,4号镜头A在前景,B在后景,5号镜头A在后景,B在前景,两个人物可以互为前景或后景。人物视线在镜头中由于朝向的不同,视线是内向的,而且是对应的。

在动画片制作后期时,可以通过后期的作用,使前景人物设计为虚影像,后景人物是实影像。人物表达也由于镜头作用,面对镜头的人物处于主导地位,表演是开放的,形体也是开放的;而背对镜头的人物则处于次要地位,表演是封闭的,形体也是封闭的。镜头中的位置关系,会使所设计的画面空间产生实质性变化。镜头对应角度拍摄,表达的是两个不同的背景空间关系。

4号、5号镜头更显示出轴线对镜头的约束作用,更强化了人物之间的位置关系、交流关系。因为在各自镜

头中，我们可以清楚地看到人物、位置、环境、视线四者之间的关系。所以说4号、5号镜头在设计中是表现局部关系的镜头，最具交流效果，使用频率也最高（见图3-6）。

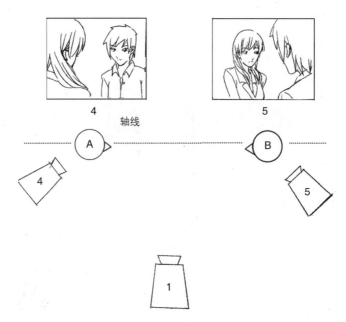

图3-6 外反拍角度机位与画面效果

3．内反拍角度

6号、7号机位：我们又叫内反拍机位，机器架设在两人间距以内的位置，DV视线向外，是单人画面机位，是正打反打镜头，主要拍摄中景、近景、特写、大特写。两个机位所拍摄的镜头跨越的角度在120°~150°。6号与7号机位拍摄的画面背景、方向、人物、光线有变化。它们的拍摄视线是外向的，交代了一定的外部景物，扰乱了两人相对封闭的关系氛围。这两个机位主要拍摄对话镜头、反应镜头、人物动作细节，不强调人物关系，强调反应。双人交流镜头中，向两个不同空间背景拍摄的一方为正打，另一方则为反打。先拍为正，后拍为反。

6号、7号镜头的特点体现在轴线一侧的两个人物之间处于对应角度位置。镜头都是单人画面，拍摄时各居画面一侧。由于是单人画面，主体更为清晰，视线向外。6号、7号镜头剪接在一起，视线互逆而且对应，形成交流关系。从视觉效果上分析，6号、7号镜头设计时越接近轴线，画面人物越有交流感、参与感和渗透感。而镜头越远离轴线，画面人物越体现不出交流感。

这种对镜头画面的单人处理，实际上是镜头的强调。所以，6号、7号镜头是导演完成叙事重点、突出人物、塑造人物形象的重要镜头。此时画面外的空间、距离、位置、人物等完全要靠我们去想象、去丰富，并在上下镜头的联系中得以证实。6号、7号镜头在创作中使用频繁，设计时在角度、构图、景别、视线、背景、前景等元素的组合上都有较高的要求，需要较合理的设计（见图3-7）。

4．齐轴角度

2号、3号机位：同1号机位视轴平行，在与两人基本对应的位置，比一号机位离人物近，是单人镜头，是对应架设的机位，主要拍摄全景、中景、近景等景别。这两个机位拍摄的画面占全片的5%，所拍的画面同1号机位拍摄的背景不变，距离不同，画面透视不同，人物的朝向相同。2号、3号机位拍摄的画面是最没有魅力的景别，强调单个人物的画面效果，是对1号机位的细化和分解，是拍摄叙事、对话与交流镜头的机位。

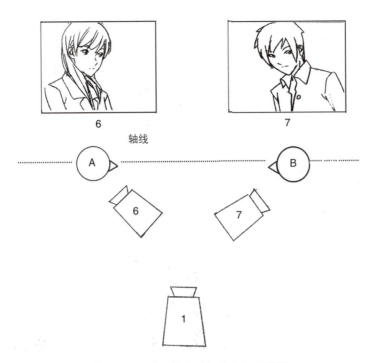

图3-7 内反拍角度机位与画面效果

2号、3号镜头与1号镜头在视轴方向上基本是同步的（平行的），所以称这类镜头更多的是人物的中景、中近景、近景，人物是单人画面、视线向外。从画面形式上分析，2号、3号镜头在画面效果上只是与1号镜头的景别不同、距离不同、人物数量不同，但是在背景关系、视线关系和拍摄方向上都十分接近，加之人物面孔的基本一致。在镜头连接后会给人产生原地跳接的感觉。

设计2号、3号镜头的问题是：2号、3号镜头设计出的画面与1号镜头相比，由于背景没变，人物面孔没变，所以画面内在效果上没有发生根本的变化（见图3-8）。

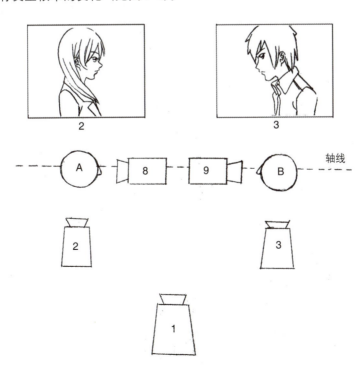

图3-8 齐轴角度机位与画面效果（1）

8号、9号机位：又叫作齐轴机位,机器架设在两人之间,DV视线与轴线对应重合。拍摄正打反打镜头、主观镜头、单人镜头、交流镜头。以拍摄近景、特写、大特写景别为主。是所有机位拍摄的镜头中最有诱惑和交流感的镜头。8号、9号机位拍摄时受空间限制,与人物形体、距离有关（拥抱镜头在电影实际拍摄时无法架设6号、7号、8号、9号机位,但在动画片制作中就会比较容易实现）。

以前面的9个机位为基础,利用轴线关系再对应产生9个机位,其中8号、9号机位是重复的。这样我们对一场简单的两人关系拍摄就获得了16个可拍摄的机位。在这个基础上再根据具体的要求进行机位间的运动,以获得画面丰富的机位运动拍摄效果。

8号、9号镜头比较特殊,它们的镜头视轴方向与人物轴线方向基本平行或重合,我们又称为骑轴镜头、视轴镜头。

由于视轴与轴线的平行,人物视线不是看左看右,而是看中。视觉上是在与观众交流,设计上是在与摄影机交流,因此我们又称为中性镜头。8号、9号镜头由于人物位置远近不同,会产生出各种不同的景别,但常规的景别是中近景、近景特写、大特写。

由于视线看中的关系,使画面上产生了剧中人主观视点的镜头效果,极具交流感和参与感。画面构图往往处理在画幅中间。8号、9号镜头的使用也是镜头的强调,成为完成叙事、刻画人物、表现人物表演的重要镜头（见图3-9）。

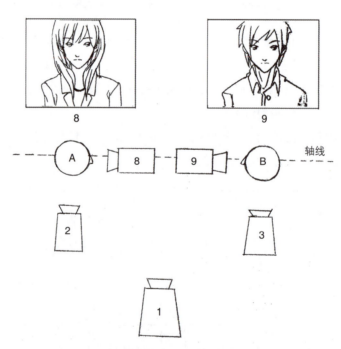

图3-9 齐轴角度机位与画面效果（2）

第二节 轴线的分类

轴线是画面中人物角色的视线方向、运动方向和人物之间关系所形成的一条假定的直线。轴线直接影响着镜头高度。在日常生活中,观众对自然形态事物的观察往往是连续不断的,所以获得的观感是统一的。但在拍摄影视片时,由于分镜头是把一个动作分解开来设计的,要使这些不同角度拍摄的人物或物体动作的连续性不被打乱,就必须注意构成的法则。因此,动画导演在设计场面调度,在相同场景中画一组相连镜头时,就必须把人物角

色放在统一的画面空间中。镜头的位置和方向必须在轴线一侧180°之内,拍摄人物角色的活动,只有这样,才是构成画面空间统一感的基本条件。

当然,有时为了能达到某特殊的效果和导演对戏的需要,也可以通过变轴,就是越轴来解决。当然,穿过轴线也有一定的方法,不是随意地穿越。一般来讲,轴线包含三类。

①关系轴线:以人物的相互交流构成。②方向轴线:以人物的视线方向为准。③运动轴线:以人物的相互交流构成。

一、人物的关系轴系

动画片中人物角色的视线和关系形成的轴线就叫作人物的关系轴系。人物之间的相互视线的走向就是关系轴线的基础。母女之间的相互对视,小孩与小狗之间的对话,妈妈在看电视,等等。这些都要应用关系轴线来处理。在动画片中或在所有影视片中,关系轴线是使用最多的,特别是人物之间的对话,但也最为复杂。如果只是面对面对话,只要在两者视线之间画一条关系线就行了。但有时两人对话不是面对面,而是平行或相反方向,甚至躺着、走动、斜躺等,那么就很难划定关系轴线,就必须到人物的头部,即"头部原理"的规划,因为头部是人说话的位置,而眼睛则是方向指示器,因此,身体不是关键问题,主要是由头部和眼睛的视线决定关系轴线(见图3-10)。

轴线和人物的关系: 只有存在关系才能产生轴线,人与被观察事物间也能产生轴线; 因为轴线是关系产生的,所以轴线的出现也能暗示人物关系。

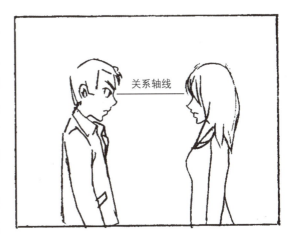

图3-10 关系轴系示例图

1. 双人对话场面

动画电影场景中设计最多、最基本的人物形式是双人对话,由此而形成了场景人物、镜头空间分布图,通常的人物表达都是依据这九个基本镜头来完成叙事的。

日本动画影片《魔女宅急便》中,琪琪第一次飞行时,在空中遇到了另一位骄傲的小女巫,她们在空中交谈的一场戏就遵循了轴线原则,没有越轴处理(见图3-11)。

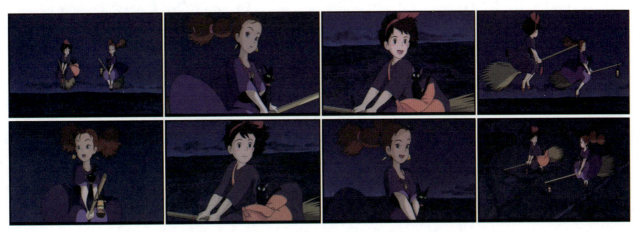

图3-11 轴线运用,选自日本动画影片《魔女宅急便》

2．三人或三人以上对话的摄像角度的处理方式

对话或是多人对话，都可以被简化成双人对话的形式，就是画面中的三人或多人，当一个人站在一侧，其他人在另一侧，这三人或多人之间的交流只有一条线，所以处理办法和双人对话是一致的。那么对话就能把全体人物与中心人物从视线上表现出来，单人双人对话的效果，导演就可以设想两个基本的镜头，一个是人群景，另一个是主要角色的近景。然后对这两个具有同一视轴的镜头进行相互交替剪辑，就不会造成人物角色位置的混乱。

当三个人物呈三角形排列时会形成多条轴线。处理多条轴线时可以采用内／外反拍的方法，先利用一个外围镜头表现出三个人之间的位置关系，然后将摄影机放在三个人的中心位置依次拍摄三个人的单人镜头，这样就能够清晰地表现对话者之间的相互关系（见图3-12～图3-15）。

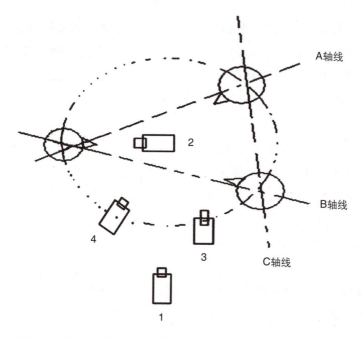

图3-12　三人对话镜头设计，图中1号机位拍摄三人的全景，图中的2号、3号、4号机位拍摄其中一个人物的单独镜头

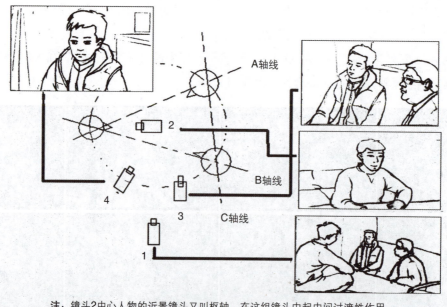

注：镜头2中心人物的近景镜头又叫枢轴，在这组镜头中起中间过渡性作用。

图3-13　三人对话镜头设计示意图（1）

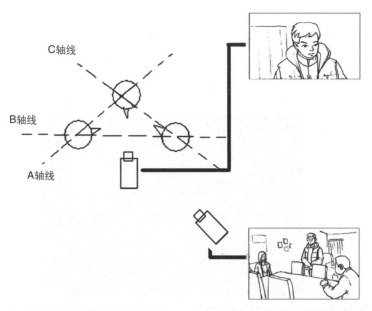

↑ 图3-14 三人对话镜头设计示意图（2）

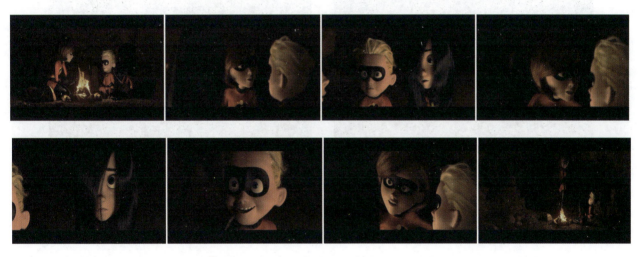

↑ 图3-15 《超人总动员》中的三人对话镜头

3．多人场面的摄像角度的处理方式

（1）以主要人物为画面构图的中心，用全景的外反拍角度拍摄次要人物与主要人物和环境的关系，展示全貌。

（2）沿全景镜头的镜头视轴，跳近拍摄主要人物，这个近景或特写镜头，可作为枢轴镜头处理。

（3）拍摄其他人物时，要注意他们的视向必须与画外的主要人物的视向相对应。

（4）拍摄人物众多的大场面，还可以分区进行，但必须有一位人物贯穿，以他作为枢轴演员，利用他的视点的转动，来拍摄所对应的人物。

（5）如果要反拍人物的全景，注意这个拍摄角度大致与正面拍摄的总角度相对应，可以借用前一个镜头人物的转身出画，或者插入一个次要人物的反应镜头，自然过渡到反打镜头的角度上。

总之多人场面的摄像角度的安排与处理，要遵循三人以上人物关系轴线的规则，和利用枢轴演员的方法，才能保证各种人物在画面中位置、方向上的统一，不至于造成镜头衔接上的混乱。

通常双人轴线不能适用于多人交流的场面。但有时当多人形成对立的双方时，可以简化地将一方看作一个

人，这样双人轴线就可以运用了。如果人数众多时，如《虫虫特工队》中蚱蜢霸王与蚂蚁们对峙，他说话的对象有时是蚂蚁个体有时是蚂蚁全体。这样的情况下，要先寻找这个群体当中的"主要人物"，然后将轴线同这一"主要人物"相连。影片中的这个"主要人物"是蚂蚁女皇所在的位置。轴线正是通过这个位置建立的。如果群体中没有这样的人物，则可以简单地将轴线与群体的中心位置相联系（见图3-16）。

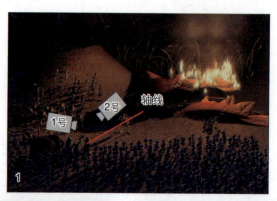

1号机位

2号机位

图3-16 《虫虫特工队》中多人对话镜头

4. 正打与反打的运用

在两个人或多人进行对话或其他活动时，导演往往会运用正打与反打的处理手法。正打与反打就是在双人对话场面，除去双人关系镜头外的那人镜头之间的对切。正打与反打运用的关键不是在单人镜头的变化，它展示的是双人关系的变化，或者展示的是这一对人（其实多人对话可以化简为双人对话来构成，包括把某几个人当一个人，某几个人当另外一个人，也可以在多人对话场面中拆分出几组双人对话来）和他们所处空间的关系。它能有效地抓住观众的注意力，并能进一步加强角色在讲话和进行其他活动时的节奏感。同时，角色之间的互动性也能得到充分的表现。运用正打与反打，还能加强屏幕形象的视觉间歇，间歇更能造成观众对屏幕的注意力和注意高峰。

作为导演在绘制分镜头画面台本时，要充分注意到正打与反打的镜头运用。因为两人或多人在对话时，当一个人在讲话，随着剧情的展开，观众都非常迫切想知道说话人与对方的反应。所以，这时对方的反应表情常常要比讲话人的脸部更有表现力，从对方对说话的反应中，可以进一步说明说话内容是否能与对方产生共鸣。因此，选择的正打与反打又是合乎情理的，观众不会感到单调和乏味。

单人正打反打镜头会随着"戏"改变镜头的景别：中近—特写—大特写等。在正打与反打的镜头中，双人关系镜头何时给观众呢？一般来说一开始就把双人的空间关系给确立。但是也可以利用这个做悬念或者做节奏变化的基础。

正反打中人物在画面中的位置如何处理，也是个重要的细节。要建立最佳交流位置，当然是对称布局加上视线缝合，也就一个在画面的左边，一个在画面的右边，例如，不在一个空间内的打电话场面都会严格遵守这一点（见图3-17）。

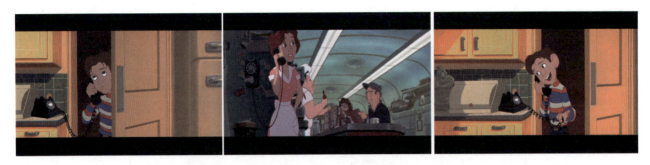

🕆 图3-17　打电话场面，选自美国动画影片《铁巨人》

人物在画面如果向对方一方倾斜或者退缩，自然是人物亲疏的表现，同样在画面位置上的变化也有很好的例子。双人在画面的位置绝对的重合，加强了双人的对立。过肩拍摄正反打时，过肩本身是强调双人在空间上的联属性，过肩不过肩和焦距的改变可以和戏的发展搭配使用，把两个人从空间中拉开，并且从环境中孤立出来。过肩的问题，可以演变为正反打的变体，用双人镜头正反打或者单人对双人镜头的正反打。

如美国动画影片《埃及王子》中，当摩西作为上帝的使者，肩负解放希伯来人的使命又一次踏上埃及的土地，来到了王宫。此时身为法老的兰姆西斯非常热情真挚地欢迎摩西的归来，并赦免摩西的罪，恢复他埃及王子的身份。面对兰姆西斯的亲情，摩西陷入两难的境地。他只能在大义与亲情面前做出选择。他不得不告诉兰姆西斯："我一向当你是兄长，但现在大家的处境都不同了……上帝命令放他的人民走……"兰姆西斯非常震惊……这段复杂的情感冲突与对话运用了正反打处理，通过剧情的发展配合镜头的景别切换，单人镜头与双人过肩镜头的切换，恰当地表现了当时两人的情绪（见图3-18）。

🕆 图3-18　正反打镜头，选自美国动画影片《埃及王子》

以上内容基本上是电影中的一些双人正反打镜头的变化。在设计画面台本时,要明确一切变化的依据都应该是戏,要用镜头去说戏。但要注意的是,不管怎样正打与反打,要注意一个轴线关系,镜头必须要设在轴线的一边,千万不能越轴,否则会造成任务角色方位的紊乱。有时双人正反打镜头的越轴现象,主要用于交流不是完全达成的状况。

5. 人物构图的四种基本形式

动画片中,经常设计的双人对话场景,是人物在画面中经常遇到的一种形式关系,大概有以下四种形式。

(1) 1/3与2/3法:画面中,将面对镜头的人物,在纵向三等分的画幅中占据2/3的画幅面积,而背对镜头的人物,则占1/3的画幅面积(见图3-19)。

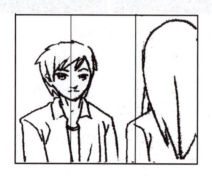 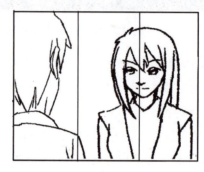

🔺 图3-19　1/3与2/3法图例

(2) 1/2与1/2法:画面中,将面对镜头的人物,在纵向二等分的画幅中占据1/2的画幅面积,背对镜头的人物占另外1/2的画幅面积,这样处理有平分秋色之感(见图3-20)。

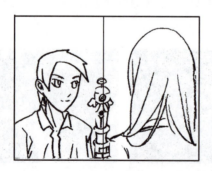 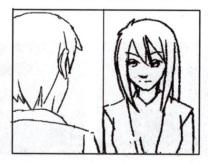

🔺 图3-20　1/2与1/2法图例

(3) 反1/3与2/3法:在画面处理中,完全与(1)作相反处理,面对镜头的人物,在纵向三等分的画幅中只占据1/3的画幅面积,而背对镜头的人物则占据2/3的画幅面积。这样处理会产生前景较大的效果(见图3-21)。

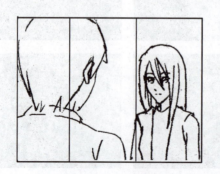 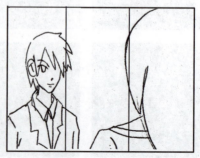

🔺 图3-21　反1/3与2/3法图例

（4）中间法：在画面处理中，面对镜头的人物在纵向三等分画幅中，永远占据画幅的中间部分，背对镜头的人物只占据1/3画幅面积的前景，这样在画幅中，总有1/3的空间没有填满。这个1/3画幅面积则是用来构成场景其他造型元素，以形成调度与景深关系之用（见图3-22）。

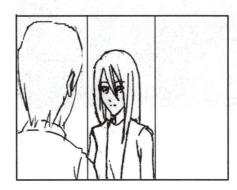

图3-22　中间法图例

从这四种人物在画面中的基本形式来分析，我们可以总结如下。

（1）人物占据画幅中的面积有大小之分。应该说场景中的主要人物占据较大的面积。

（2）人物位置关系在正反镜头中是保持不变的，居左的永远居左，居右的永远居右。如果关系变了，一定是机位调度的轴线关系变了，否则会造成视觉混乱。

（3）人物占据画幅中的面积比例，在正反打镜头中是不变的。正面人物是1/3就是1/3，背面人物也将保持这种关系。

（4）改变任何一方人物在画幅中所占的面积，则会改变叙事重点。

如图3-23所示，画中的女人无论是正面还是背面，都只占1/3的画幅面积，而男人却占2/3，说明男人是叙事重点和表现重点。

图3-23　改变人物在画幅中所占面积

如美国动画影片《埃及王子》中的两个镜头，兰姆西斯无论是正面还是背面，都占2/3的画幅面积，显然他是这场戏的叙事重点（见图3-24）。

导演在绘制分镜头台本进行人物构图时，要顾及全片人物位置的处理风格，还要顾及前后镜头人物位置的统一，只有这样，才能在根本上保证人物构图形式的连贯性。画面中需处理两个以上的人物时，应注意在画面布局上体现出多人物中的主要人物，而对其他人物则要注意其方向、位置的变化以及他和主要人物之间的相互关系。对没有重点表现的众多人物画面，也要有意识地在画面中组织视觉重点。要寻找一定的视觉形式，可以考虑其对称、对比均衡关系，使其富有造型表现力。

图3-24 选自美国动画影片《埃及王子》

二、运动轴线

运动轴线是运动着的人物角色和这角色目标之间的假设的线,这是由运动前的人物角色运动方向所引出的轴线。为了保持运动人物角色能保持其运动的连续性,动画导演在选定画面构图时,人物角色必须始终在运动轴线的一侧,否则就会造成人物角色运动的方向混乱。当然,运动轴线不是不可超越,有时改变轴线可以产生一种特殊和更意想不到的效果。但是,改变方向必须要有过程,要让观众明确是在改变运动方向,而不至于弄得莫名其妙,造成运动方向混乱(见图3-25)。

1. 不同方向的拍摄方法

不同方向的拍摄方法如图3-26所示。

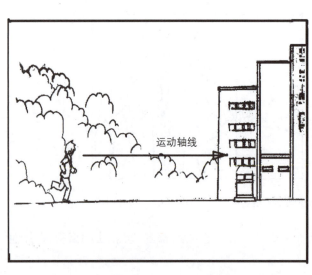

图3-25 运动轴线示例图

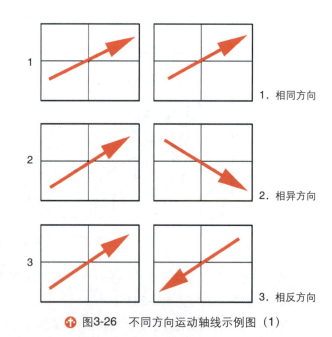

图3-26 不同方向运动轴线示例图(1)

(1)想要达到人或物运动方向的完全相同,摄像机要设置在轴线的一边,用共同视轴的角度和平行的角度来拍摄(见图3-27)。

(2)想要拍摄运动的相异方向,摄像机应设置在轴线的一侧,选用两个互为对应的角度拍摄(见图3-28)。

(3)想要拍摄运动的相反方向,用越轴的方法,亦可产生戏剧效果(见图3-29)。

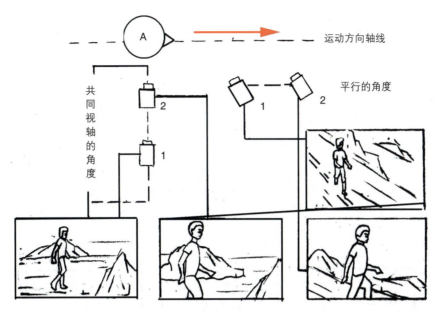

图3-27 不同方向运动轴线示例图（2）

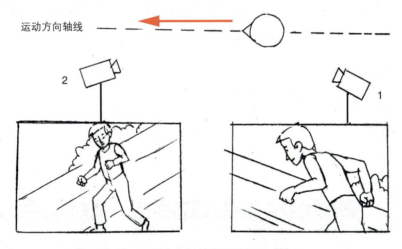

图3-28 不同方向运动轴线示例图（3）

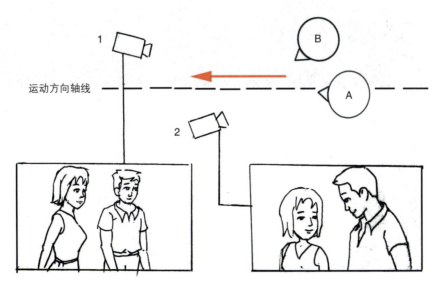

图3-29 不同方向运动轴线示例图（4）

（4）双轴线的摄像角度。两人边走边聊天等谈话场景中，会出现双轴线，即运动方向轴线和人物关系轴线（见图3-30）。

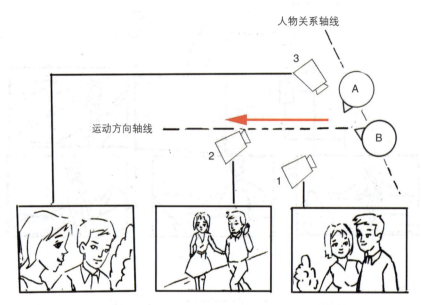

⬆ 图3-30　双轴线的摄像角度示例图

2．人物运动的镜头分切

利用运动轴线的原理，我们可以把一个连贯的动作分成几个镜头，但同时又保持这个动作的连贯性，而且往往比用一个镜头完整表现一个运动显得更生动，更有力度，也更有趣味。但是必须要注意一点，所有分切镜头选定的摄影位置必须都在运动轴线的同一侧。在同一视轴下，为了避免动画镜头语言的单调，可以用不同的景别来表现一个动作（见图3-31）。

 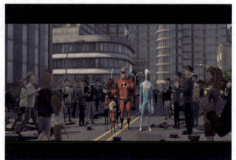 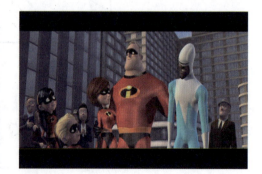

⬆ 图3-31　同一视轴上分切示例图

从相反的方向分切，相反的方向能够带来不同的背景环境，这样的切分方法有助于提高动作的节奏。在表现人物的走或者跑时，经常运用两个相反的外反拍镜头，构成人物向镜头走来或走开的镜头（见图3-32）。

在制作分切的镜头时必须要考虑分切的数量，必须与运动时间的长短相联系。如果镜头分切的数量太少，那么角色的运动过程就不能充分表现。如镜头分切的数量太多，则往往会影响角色运动的连贯性，并造成动作拖拉，显不出节奏和力度。

同时为了使角色运动在分切后仍然保持动作顺畅，就要认真找到运动镜头分切的分切点，如这个镜头、角色向前走，并从画面右边走出画，而下一个镜头角色从左边入画。这样角色的运动就会很流畅（见图3-33）。

第三章 轴线

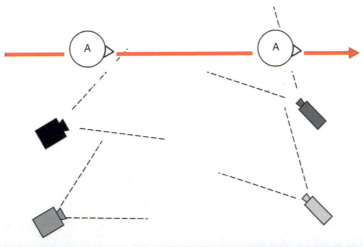

图3-32 从相反的方向分切示例图

右出画　　　　　　　　　　　左入画

图3-33 镜头的连贯运用，选自日本动画影片《魔女宅急便》

当然，要做到角色动作在镜头切换时保持连贯，必须要注意三点。

（1）相同的位置：在一个角色运动，需要分切镜头时，如果想在不同的镜头之间仍然保持视觉的流畅，就必须使角色在两个相连接的镜头之间处在同一位置上，这在固定镜头中更为重要。角色位置的相同，不仅表现在角色的形体上，也包括他们的动作，如手臂等细节，甚至于他们的服饰、发型等都要相同。

（2）动作的连贯：不管镜头怎样切换，景别如何变化，在镜头中的人物动作必须始终是连贯的。千万不能出现重复和倒退，否则镜头连接后，必定造成动作不连贯。

（3）运动方向：角色的运动方向必须要明确，如两人相对运动，在画面上两人的运动方向是相反的，一人始终向右走，另一人始终向左走，这两重相反的方向镜头交替出现，直到两人走到一起为止。相对运动是冲突的基础。

75

三、方向轴线

1. 视线方向轴线

如人物不动时,他所观看的背景中的某支点或周围某物体与人物视向构成一条轴线,即方向轴线(见图3-34)。

2. 轴线中的方向性

场景中一个人物的视线方向或运动方向,属于方向性轴线。在实际操作中,由于这两种轴线不像关系轴线那样明确,就会在组接分切的镜头时,出现画面上的方向性跳轴,而给观众一种视觉上的跳动感。以一个进行定向运动的物体为例,假设一个人物向前运动,相连的两个镜头将产生四种方向关系。

(1)两个镜头拍摄的人物运动画面中,摄影机的视轴都与轴线垂直,画面上人物的运动方向是由左向右,两个镜头运动方向的组接是恰当的(见图3-35)。

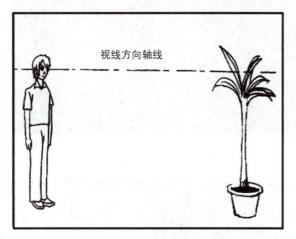

图3-34 视线方向轴线示例图

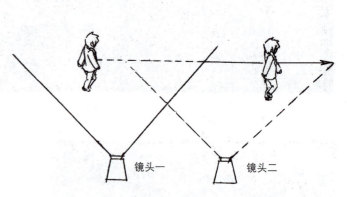

图3-35 轴线的方向性示例图(1)

(2)在人物运动轴线的一侧,设置两个互为反拍的角度。镜头一中的画面是人物斜后背影,镜头二中的画面是人物的斜前正面,而人物运动方向是一致的,两个镜头的运动方向的组接也是恰当的(见图3-36)。

(3)在人物运动轴线的两侧各设置一个机位,组接起来的两个镜头中人物运动方向相反:前一个镜头的画面中人物由左向右运动,后一个镜头的画面中人物的运动方向改为由右向左了,结果造成跳轴。它只能在必要时才使用(见图3-37)。

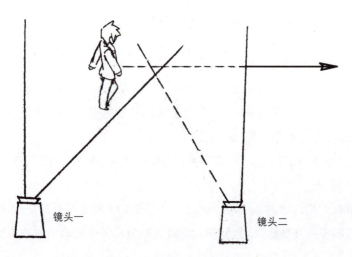

图3-36 轴线的方向性示例图(2)

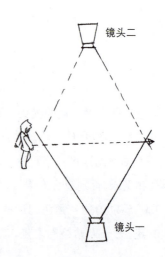

图3-37 轴线的方向性示例图(3)

（4）两个镜头设计的机位都在人物的运动轴线上,镜头的视轴与运动轴线重合,由此而造成画面没有左右方向的变化,只有沿镜头视轴远近的变化,因此它被称为中性镜头,可以用作跳轴时的过渡镜头（见图3-38）。

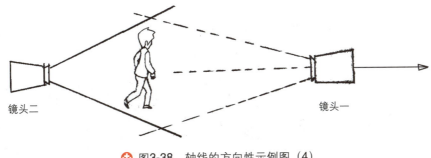

图3-38　轴线的方向性示例图（4）

四、不存在轴线的情况

虽然轴线规律是保证画面组接连贯流畅的重要因素之一,但也不是拍摄、编辑所有画面时都要考虑轴线问题。轴线涉及的是一个方向问题,因此它只在拍摄、编辑方向性较强的人或物的画面时客观存在。如果在拍摄、编辑方向性不强的人或物的画画时,往往可以忽略轴线问题。

（1）静止的物体：例如,花、草、树、木。大到建筑物,小到室内陈设,不存在运动的物体,就不涉及方向性,也就不涉及越轴。

（2）不存在交流的人物：例如,睡觉的人,静止的不交流的、与周围不相干的人,无感情表达、与外界精神上隔绝的人。

（3）处于较小范围或环境的人：在空间较小,或环境简单的场景内,如汽车里、坑道内、窑洞中、井下,以及人物看书、谈话,只要全景镜头交代了整体环境,后期镜头进行组接时,就可以忽略轴线因素。

（4）环形的场面：例如,圆桌会议,围成一个圆形的集会；集体舞、广场上的文艺演出等圆心（舞台）四周布满观众的环形场面可以忽略轴线。

（5）同一个场景内的单个具有方向性的镜头：越轴只存在于两个镜头连接时,如果一个场景只用一个镜头表示,则不存在越轴。

第三节　合理越轴的方法

有时导演为了获得角色更强烈的动作感的画面构图和更好的角度,而采取越轴处理,就会避免始终保持在运动线的同一侧而产生的局限性。采用一个切出空景镜头或采用一种中性运动线,或利用角色的活动明确表明方向的变换或出现使方向相反的运动出现在画面的同一区域内,都能较好地越轴。

一、越轴的方法

1. 空景的使用

利用空景的插入,往往可以使观众很自然地忘记角色运动的方向。如一个小孩在路上自左向右高兴地走着,

可分切中景、近景等。但始终是自左向右。这时,导演可以插入一些天空中飞过的小鸟、地上的鲜花等空景。再回到小孩走着的画面,就可以跨过轴线从另侧表现小孩高兴地走着。画面上出现的小孩是从左向右走,而观众不会察觉有什么不连贯和方向的问题,也不会由于变换角色运动方向而感到不自然。这也是由于观众一般只注意故事情节和发展,而对视觉的记忆力就变得很弱,也不可能花更多的时间去注意角色运动的方向。所以一旦插入一些空景,而造成方向的改变,观众往往感觉不到,仍然感到这是很自然的事(见图3-39)。

⬆ 图3-39 空景的使用示例图

镜头中的书和镜头中的花瓶这些空景的运用,与人物无轴向关系,这样变换角色的方向,观众就会感到自然。

2．骑轴镜头的使用

由于中性方向的镜头,也就是骑轴镜头没有明确的方向感,这是解决越轴运动方向的一个方法。骑轴镜头可以使观众忘记原来运动的方向,以后变换了运动方向,观众就不会感到不自然(见图3-40)。

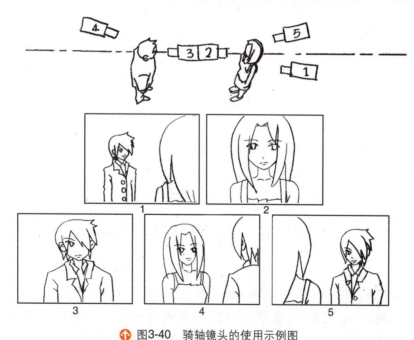

⬆ 图3-40 骑轴镜头的使用示例图

3．用人物视线带动机位跳轴

用人物视线带动机位跳轴如图3-41所示。

4．利用第三方跳轴

利用第三方跳轴如图3-42所示。

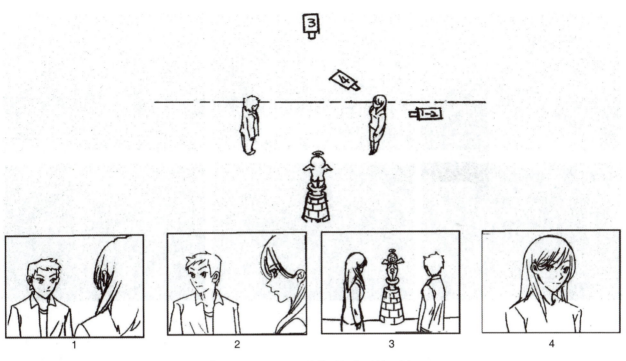

图3-41 人物视线带动机位跳轴示例图

图3-42 第三方跳轴示例图

5．利用人物的运动完成跳轴

利用人物的运动完成跳轴如图3-43所示。

 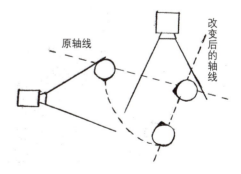

图3-43 人物的运动完成跳轴示例图

如动画影片《僵尸新娘》中艾米莉用刀指向邪恶的男爵，男爵绕着艾米莉走到桌前，通过人物的位移完成了越轴（见图3-44）。

🔺 图3-44 《僵尸新娘》中利用人物的运动完成了越轴

6．利用摄影机的运动越过轴线

利用摄影机的运动越过轴线在动画片中是比较罕见的，因为动画片中人物的对话相对较少，在对话中似乎没有必要使用这种方法。在二维动画中人物的绘制有一定的困难。如果没有前层景或前层人物，就必须用绘画的方法来表现转面（见图3-45）。

7．场面调度中双轴线的处理

场面调度中存在双轴线，摄影机可以只越过一条轴线，而由另一条轴线来保持空间的统一。这种越轴较隐蔽，给观众的视觉跳跃感不很强，使画面富有表现力（见图3-46）。

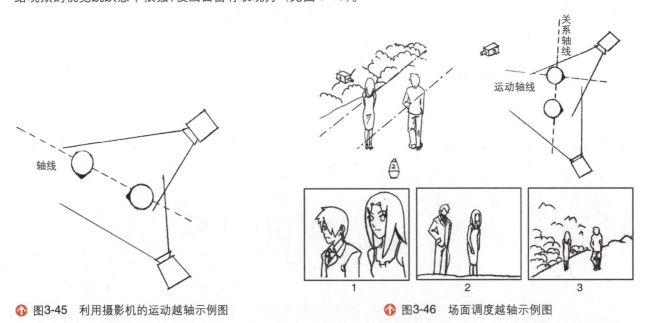

🔺 图3-45 利用摄影机的运动越轴示例图　　🔺 图3-46 场面调度越轴示例图

8．角色调度的处理

导演可利用角色的调度来改变轴线，利用角色的走动越过轴线，从而改变运动方向。但导演在处理这种镜头

时,往往加一两个描写角色细节的镜头,以便有所缓冲和过渡,这样会使画面更自然一些。例如,有一骑自行车的人,自左向右骑着,路边有一个人等着,看到自行车过来跟他打招呼叫他停下,等着的人走过自行车头,骑车人下车,把车让给他,等车人用手刹刹车这是细节,接着等车人骑车走,这时车自右向左骑走,运动方向已改变了,但观众没有感觉不自然。

9．运动方向的自然改变

有时为了使角色动作显得更活泼也更有力,导演可以安排一些让运动方向自然改变的镜头。如一人自左向右走来,在画面中,掉头向左走了。这样,人物在镜头中完成了方向的改变,观众看得很清楚,就不会造成方向的混乱了(见图3-47)。

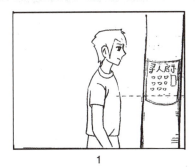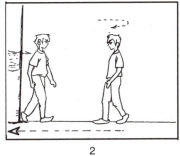

⬆ 图3-47 运动方向的自然改变越轴示例图(1)

10．利用中性镜头越过轴线

利用中性镜头越过轴线最为常见。凡是没有表现出明确方向感的镜头都可以算作中性镜头。另外通过其他物品的镜头也可以达到跨越轴线的目的,因为某一物品的镜头往往也是没有明确方向的,但这一物品要与剧情有关。例如动画影片《千年女优》中刚开始采访女主人公时,突然发生了地震。这场戏就是利用中性镜头中的物品与人物进行越轴的(见图3-48)。

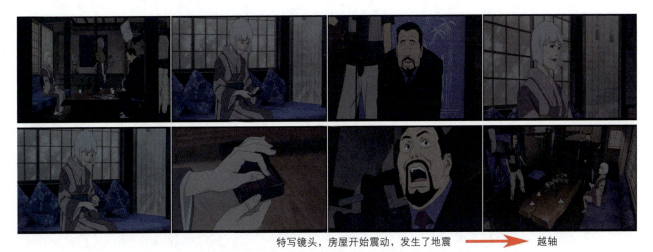

特写镜头,房屋开始震动,发生了地震 ➡ 越轴

⬆ 图3-48 运动方向的自然改变越轴示例图(2)

11．利用反打镜头

利用与总角度相对应的反打镜头,来越过轴线。要注意必须在观众对所展示的环境、人物关系,有了一个较详细的了解后,再安排反打镜头。

日本动画影片《蒸汽男孩》中的越轴镜头处理,为了表现一家"财团"的来人急切地想得到蒸汽球,当来人猛扑向蒸汽球时,镜头 2 通过动作衔接进行了跳轴处理,镜头 3 又切回轴线的一侧。这段跳轴处理突出了情节重点、人物重点,具有突出的戏剧效果(见图 3-49)。

图3-49　日本动画影片《蒸汽男孩》中的越轴镜

二、越轴中应注意的问题

越轴作为一种手段是可以运用的,其目的是在电影场面调度中的镜头调度,为了突出人物重点、情节重点、空间关系、戏剧效果,有意识地进行机位调度处理。处理中要注意下列几个问题。

越轴处理是一种导演处理镜头的手段,也可以是一种风格。如《红辣椒》中当丢失的"微型 DC"控制了研究的负责人岛时,岛出现了疯狂的举动,他在走廊上狂奔了起来,为了表现这一反常的举动,导演在镜头 2 后直接接一个越轴的镜头 3,用空间的不衔接表现人物思维的混乱,运用得非常恰当(见图 3-50)。

图3-50　日本动画影片《红辣椒》中的越轴镜头

同时越轴也不可乱用,否则会使人有一种无目的的感觉。越轴镜头最好是双人镜头,最好是全景画面。这样使人们能看清人物关系、场景关系。单人镜头、近景画面越轴,会引起不必要的叙事麻烦和情节误解。

在一个场景之中,越轴是任意的。根据一场戏的镜头数量,可以有多次越轴。但是,要考虑镜头排列的合理性,不要造成不必要的视觉阻断。如果在一场戏中有两次以上越轴,那么越轴的方式不要重复。在一场戏节奏、镜头总数允许的情况下,最好采用机位越轴方式,以便于场景空间进行更好的表达。

思考与练习

1. 导演在制作动画影片时为什么需要轴线?
2. 轴线的分类有哪些?
3. 合理越轴的方法有哪些?
4. 中性镜头为什么可以在跨越轴线时使用?

第四章 动画场面调度

学习目标：

掌握场面调度的概念与分类；理解动画片场面调度的特点；掌握场面调度的基本类型和技能。

学习重点：

掌握场面调度的基本类型和技能。

第一节 场面调度

在电影镜头中的场面调度将依据什么来调度？这种调度应该包含哪些因素？这是任何一个动画导演在制作动画时必须考虑的问题。当一个虚拟的机位被导演确定之后，那么导演应该知道在这个角度拍摄的画面，要让观众注意什么，或吸引观众的是什么东西，然后是表现拍摄对象的影调是怎样的，是冷色调还是暖色调，对比是否强烈；拍摄的距离是远是近，多大的景别，以什么样的角度拍摄（平视拍摄？仰拍？俯拍？），色彩也是其考虑的内容，影片的整体基调色是什么；构图设计是否考虑到一种深的关系及隐喻的象征作用；另外各种镜头组合及画面中人物与人物之间的位置关系等。当然，大多数人在看动画电影时，顾不上从这些方面去看场面调度中的每个镜头。但是，当你试图按照上述内容对一部影片或一组画面进行分析时，将会发现任何图像材料，包括服装和场景的分析，通常都属于场面调度。

导演在制作动画分镜头时，会注重镜头、构图、造型，因为这些元素决定着电影的画面影像，而镜头、构图、造型元素对导演来说，是通过场面调度来完成的。所以场面调度对动画影片画面有着决定性的重要影响。

一、场面调度的概念

场面调度这个术语来源于戏剧术语，它的本意是"摆放在适当的位置"，指的是在戏剧（尤其指舞台剧）中"将演员置于舞台上合适的位置"。意思是舞台导演对演员在舞台上表演活动的安排。即导演根据剧本提供的情节和人物的性格、情绪组织安排演员在舞台上的位置、上场下场、行动路线、交流姿态等。这些演员动作的总和构成戏剧的场面调度。场面调度被引用到电影艺术创作中来，其内容和性质与舞台上的含义不同，它不仅关系到演员的调度，而且还涉及摄影机调度（或称镜头调度）。镜头调度指镜头画框内的创作实践（对事物的安排）。

在电影艺术中，调度包括演员调度和摄影机调度两个方面。构思和运用电影场面调度，必须以电影剧本，即

剧本提供的剧情和人物性格、人物关系为依据。导演、演员、摄影师等必须在剧本提供的人物动作、场景视觉角度等基础上，结合实际拍摄条件，进行场面调度的设计。场面调度决定着如何表现、安排和拍摄视觉素材。

二、动画场面调度的特点

在实拍电影中，由于摄影机的加入，则意味着导演在电影拍摄现场根据一定的动机和原则，对摄影机、演员、环境进行合理的设置和安排。而动画片虽然是"画"出来的电影，但也要遵循电影的艺术规律去创作。动画调度与其他场面调度（电影、戏剧）相比，动画调度有高度的假定性，可以运用夸张等艺术手法突出剧情、主题，所以有巨大的表现空间和更为丰富的表现力。

动画是由虚拟镜头代替观众的眼睛把制作的立体空间在二维的银幕上展现出来，作为动画镜头中的虚拟摄影机，机位当然也是虚拟的，在绘制时，就要以实拍的效果去结构画面的场面调度，虽然摄影机、演员、场景都是虚拟的、绘制的，但作为动画导演脑海里要有这样的画面与镜头设计。场面调度体现了导演对视觉素材的理解、安排、表现和阐释。动画由于虚拟镜头视角的多变、剪接技巧的运用，它的场面调度突破了真实空间的限制，海阔天空任驰骋。

动画场面调度是以虚拟的现实环境为角色的活动场所，不必受真实空间的限制，角色应该在什么场合出现，就在什么场合出现。虚拟镜头代替了观众的视野，使观众不仅可以看到事件的全貌，也可以观察到细部。等于使观众置身于事件之中，置身于角色之中，可以听到耳语，看到眼神。当虚拟镜头接近角色时，要求它的动作、表情要含蓄、细腻、生活化，当虚拟镜头远离角色时，形成远景、大远景时则要求角色动作夸张。所以动画场面调度更具有逼真性。破坏了这个逼真性，就破坏了动画的艺术表现力。

动画的场面调度带有较大的强制性。由于导演和动画师可以运用不同景别的画面，把观众视线局限到一只眼睛、一张嘴巴的范围，画框里展现什么，观众才能看到什么，展现多大的范围，观众才能观赏多大的范围，观众没有自己选择的自由。这就要求动画导演和动画师在处理场面调度上要具备较高的艺术和技巧水平，通过明确、贴切、精彩的角色与镜头调度，向观众传达影片的内容，展现角色的风采。

动画场面调度在其各个元素上都有着比其他场面调度更大的艺术表现潜力，有着更多的变化空间。

三、动画场面调度的内容

动画场面调度以人物场面调度为基础，然而还得依靠一些电影特有的视觉手段。镜头调度指导演运用摄影机方位的变化，如推、拉、摇、移、升、降等各种运动方法，俯、仰、平、斜等各种视角和远、全、中、近、特等各种景别的变换，获得不同角度、不同视距的镜头画面，展示人物关系和环境气氛的变化。人物调度与镜头调度的结合构成了动画的场面调度。

画面内某些特定的部位能表达象征性的意思。导演将一件道具或一个演员置于画面内某一特殊位置，便可对该物或该人做出完全不同的解释，画面上的每一重要部分如中央、顶部、底部以及边缘皆能制造出象征性的效果。银幕中央部位通常留给人最重要的视觉形象，这个部位自然被多数人认为是注意的中心。我们"期待"在那里看到具有支配意义的形象。恰恰是由于这种期待的心情，使处于中央部位的人或物反而显得平淡无奇了。当剧情确实引起观众兴趣时，以中央作为支配部位则一般是受欢迎的，现实主义导演喜欢采用中央部位支配法，因为这个位置画面在形式上是最平易近人的。这样，观众便不会因偏离中央部位的形象而分心，可以集中注意力于主题，即使形式主义者也在常规的阐述性镜头上使用银幕中央部位作为支配部位。

靠近画面顶部的位置可以表现权力、威望和雄心壮志。安置在这里的人好像控制了下面的一切。正因为如此，表现权威人物常按此种布局拍摄，在表现某种精神的形象时，画面顶部常被用来显示神圣的气氛。这种庄严巍峨亦可借助于一座宫殿或山峰来表达。倘若一个缺乏吸引力的人物，摆在靠近银幕顶部的位置，这个人物便会显得可怕、危险，超出画面中其他人物。不过，以上所概括的情形只是在其他人物在形体上与支配人物大小相近或较小时才会发生。画面顶部并非总是作为象征性手法来应用。在某些例子中，这个地方是一个摆放物体的最敏感之处。例如，在一个中景里，人物头部自然而然会靠近银幕顶部，显然，这类画面并没有什么象征意义，只是顺理成章，因为在中景里，画面顶部正是我们"认为"人头应出现的地方。的确，场面调度实质上是全景镜头和大全景镜头的一种艺术。因为，当剧情在较近的镜头中得到细致描绘时，导演对人物在域面内的分布很少有选择余地。

画面底部与顶部的意思相反，具有从属、弱小和无力的特性。摆在这个地方的人或物，似乎有可能完全滑出画面。因此，这一区域时常用来象征性地表现危险，当画面内有两个或两个以上的人物，大小又很接近时，处于银幕底部的人就像受到上面那个人的控制。

画面左、右两侧边缘地带，由于远离银幕中央而显得不重要。处于边缘的人和物事实上的确靠近画面外的暗处。许多导演利用这种黑暗来显示种种象征性思想，如不可知、不可见、惶恐等。在某些情况下，画面外的黑暗可喻为忘却或者死亡。对影片中那些希望不被注意的人们，导演有时故意将他们安放在远离中央的地方，靠近那"无足轻重的"银幕边缘，但有时导演也会把重要的视觉因素完全置于画面之外。有的虽然出现在画中，却不给予正面的表现。这种做法带来的效果是具有较强的象征性的。

在场面调度中，如何安排人与人之间的空间关系、演员与镜头的空间关系，将揭示完全不同的人物关系和人物心理。画面台本设计时，在考虑镜头表现对象时，通常有5种位置可以选择。

（1）全正面——表现对象正对镜头。

（2）3/4正面——镜头与被表现对象之间存在一个不明显的角度。

（3）侧面——被表现对象左面或者右面对着镜头。

（4）1/4正面——对象基本背对镜头。

（5）全背面——对象完全背对镜头。

观众的视线相当于摄影机的镜头，所以，画面让观众看到被表现对象越多，他对观众来说就越清晰、越亲近、越明朗；相反，则越疏远、越神秘、越生硬。镜头的角度决定着观众与画面信息的情感关系。

1．演员调度的具体内容

动画演员调度是指动画导演按照剧本的要求，合理地设计角色的运动轨迹，以及各个角色之间交流的位置等，揭示动画角色的心理状态、情绪特征、人物关系等内在表现，并在叙述故事内容的同时形成镜头画面内部不同景别变化的、具有风格的构图形式。

动画的演员调度需要场景设计师预先设计好场景空间造型的不同角度，使得导演对角色的场面调度构想成为可能。如依照角色的活动路线，导演事先画出详细的平面图（见图4-1）。

（1）人物以怎样的方式从哪个地方出场，出场人物与环境的关系。

人物的每次出场都应该是有意义的，特别是初次出场是建立他和观众关系的关键一步，如同第一印象，应该有所讲究的，是偷偷摸摸出现，还是一脸正气出现，是出现在一个阳光灿烂的地方，还是出现在一个阴森恐怖的环境里，都有其中的深意，都是对刻画人物有着关键作用的。如美国动画影片《怪物史瑞克》中史瑞克的出场，非常诙谐。

🔼 图4-1　日本动画影片《千与千寻》角色调度平面图

（2）当有多个出场人物时，对各个人物的主次、相互关系的调度。

一出戏的人物往往不只一个，在多个人物出现时就需要做更精心的调度设计，以使得主次分明而又恰当体现人物关系。这种情况下便涉及多个人物的行动路线的处理。这种处理影响构图，比如我们常说的平衡画面因新的对象的出现转成非平衡画面，或者是多个人物均匀地分布在场景中运动。这一调度是暗示人物关系非常重要的一环。

（3）人物的行动空间及对在该空间的行动路线的调度。

人物从哪里来，到哪里去，中途有什么行为动作，在哪里停下来，最后以怎样的方式从画面中离开，这些在影片中都需要做出精心的安排。因为对这些因素的调度直接表现人物的动作行为、情绪思想等。同时直接关系到构图造型及光影的处理。就是说对人物的行动路线的安排应该是有意义的，不是无目的地走动或停顿，而是有其内在的逻辑性、目的性的一个表现的过程。这一过程可以通过几个不同景别和机位的镜头组接而成，也可以以长镜头的方式表现出来。

（4）人物在镜头里的运动轨迹以及调度方式，主要有以下几种。

① 横向调度，表现人物或活动主体的运动与空间的关系，在虚拟摄像机前，人物由左向右，或由右向左运动。

镜头拍摄形态或全景俯拍或横向跟移（见图4-2）。

🔼 图4-2　横向/平面调度示例图

这种横向调度方式，既能展示空间场面/环境的长度、宽度，展现场景空间全貌与容量，又利于展现活动主体在其空间场面中的相互关系及运动方式、运动的速度与节奏。

② 纵向、纵深调度。当表现人物或活动主体在空间场面里的运动速度与节奏变化时,常常用纵向的调度方式。镜头在表现空间内的主体纵向运动时,镜头拍摄形态一般均以固定机位或跟摇加固定画面的拍摄方法。

这一纵向调度,往往是展示人物或活动主体由远而近或由近至远的动作行为,形成镜头内部的景别急速变化,从远景到中、全景再到近景,或相反。这种景别的递变,造成镜内的蒙太奇节奏与主体动作的高速运行态势。

注意:这种调度与横向调度不同的是,横向调度无景别变化,而纵向调度由于演员走近镜头或远离镜头,则会造成景别的变化(见图4-3)。

③ 斜向调度,这是纵深调度的斜向变化,斜向调度一般是单指向的,对角线调度是双指向的,往往是两个行为主体同时逆向斜向运行,以纵深调度的斜向方式调度。

在虚拟摄像机前,人物由左后向右前,或由左前向右后运动,变换方向和位置。这一调度图式,与纵向调度的区别在于:它是同时表现两个行为主体的运动,是双方的逆向调度,利于展示双方的对立冲突关系,在空间展现上比纵向调度要开阔,空间容量大,兼顾了横向调度在空间展示上的某些优势,又不失去纵向调度的速度感。

斜向/对角线调度镜头表现形式常用到俯拍或仰拍,同时镜头跟摇(见图4-4)。

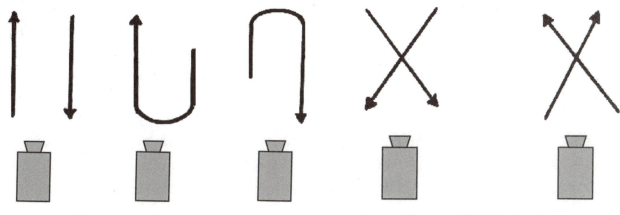

图4-3 纵向/纵深调度示例图　　　图4-4 斜向/对角线调度示例图

④ 上下、高低调度。在虚拟摄像机前,人物由高处向低处,或由低处向高处运动,变换方向和位置。此种调度多利用楼梯、台阶、山坡等立体多层空间作为演员调度的根据,表现空间高度与空间的结构变化,使人物或活动主体在其中的动作行为的展示富于变化性、节奏感,常见于动画片中的楼梯,空旷高大的厂房,电梯,直升机的追击场面,打斗场面的调度中。

斜上、斜下调度,即演员在画面上方或下方沿与镜头垂线呈夹角的线路向反方向运动。

例如,在日本动画影片《龙猫》中妹妹和姐姐来到新居时兴奋地来回跑,除了横向、纵向调度外,导演借助楼梯对姐妹俩进行了调度,使运动的层次变化丰富,同时给空间环境营造了立体感(见图4-5)。

⑤ 环形、螺旋形调度。在虚拟摄像机前,人物做环形运动,变换方向和位置,或是虚拟摄像机在环形轨道上拍摄,以一轴心为支点做圆形旋转的拍摄形成的场面调度。这一调度是以摄像机为中心展开的360°全方位的调度处理,是一种用作镜头展示的方法。这种调度比较特殊,常常含有一种隐喻。

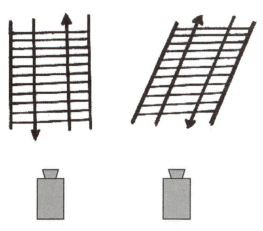

图4-5 上下/高低调度示例图

在动画片中,表现舞会场面、群众集会场面,有时也以环形拍摄展示空间场面的气氛及人物在这一场面中的态度行为,模拟人物在这一场面中的心态,或寻找、或躲避、或沉浸、或在旋转跟拍中不断变换表现主体人物。环形调度不限影片样式,在拍摄舞会场面、法庭场面、广场集会场面、战争场面或表现人物极度情绪状态时,常以这种调度方式展示(见图4-6)。

⑥ 不规则形调度。在虚拟摄像机前,人物的运动呈不规则的状态,方向和位置的变化亦无规则可循,如S形态等(见图4-7)。

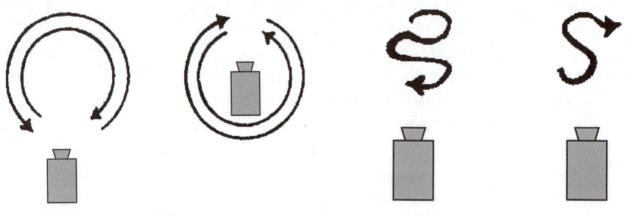

🔺 图4-6　环形、螺旋形调度示例图　　　　　　　🔺 图4-7　不规则的S形调度示例图

(5) 综合调度。

综合调度是将上述两种以上的调度形式综合于一个镜头之内,或汇集各类场面调度特点于一身的场面调度法。在一个镜头画面或一场戏中既可表现静止对象,又可表现运动对象,既可静止,又可运动地表现处于各种状态中的对象。因此,它既有分切拍摄场面调度、纵深空间场面调度的优点,又有运动场面调度的长处。如果这种调度形式能与表现对象的动、静状态相适应,并融入生活流程之中,就可创造出十分自然、可信的视觉效果。它与综合构图相对应,是使用长镜头的最具代表性的表现形式。

以上所举的几种调度形式,都是指在一个镜头之内的人物调度。而每个单独镜头之内的人物调度,都应和整体的场面调度统一起来考虑,局部应服从整体。导演设计演员调度形式的着眼点,不只在于保持演员和他所处环境的空间关系在构图上完美,更主要在于反映人物性格,遵循人物在特定情境下必然要进行的动作逻辑。

我们在进行影视场面调度时应着眼于全局,关注整体的调度设计,不可偏爱局部。假如从单个镜头内来看是新颖别致的,若是放到整体中去权衡,即和上下镜头的调度联系起来看,如果不协调、不统一,则是不可取的,遇到这种情况,就应当调整或改变单个镜头中的人物调度,以适应整体的需要,保持整体的完美与统一。

2. 虚拟摄影机调度

因为动画片是从电影中分离出来的一门艺术形式,所以,在镜头的运用形式上有着与电影摄影机调度类似的手法。摄影机调度的形式即摄影机拍摄过程中的运动形式,如推、拉、摇、跟、移、升、降等;根据镜头位置可分为正(顺)拍、反(逆)拍、侧拍、正(顺)侧拍、反(逆)侧拍等;根据镜头角度分为平拍、仰拍、俯拍、旋转拍等。

随着动画制作水平的不断提高,先手绘后用摄影机拍摄的手法已被逐渐淘汰。计算机软件的运用大大节省了动画片制作的时间和费用。在拍摄技术上,用计算机制作出虚拟镜头来代替真实摄影机拍摄的手法,已成为主流。虚拟镜头由于不受环境、光线、光学镜头焦距等因素的限制,可以制作出许多用摄影机拍摄所达不到的镜头、

画面效果。例如镜头可以无限地拉远、推近,制作出不受环境制约的流畅的长镜头画面。

镜头调度的具体内容:镜头的调度实际上可以分两个层面:一是对单个镜头的调度;二是对整场戏的整体调度。调度内容包括以下两个方面。

(1)调度固定镜头,首先要确定拍摄机位:包括拍摄的角度、景别、视点等方面。拍摄机位需要与剧中人物的运动轨迹密切配合,设计最佳的表现人物行为、情绪及环境氛围,空间特征的虚拟拍摄方位。机位的确定是镜头调度的重要一环。

(2)模拟运用合适的焦距:广角和长焦的表现力是明显不同的。广角适合表现大环境大场景,介绍空间关系。而长焦则可借助它在景深上的特点而突出主体或者强化画面物体之间的距离关系。

调度固定镜头是调度的基础,在此基础上运动镜头的调度,需要选择一种合适的运动镜头的方式。一般镜头运动需要与剧中人物的运动轨迹密切配合,而在较多人物的情况下,必须把视点锁定在主要表现对象上。许多衔接镜头,用同一种运动方式拍摄,会给人流畅的感觉,拍摄运动镜头,需要注意避免无意义的运动。因为运动镜头是某种有意义的表达形式。并且,从追求画面稳定的角度考虑,除非寻求某种特定的表达效果,一般固定镜头应比运动镜头优先考虑。当然,"动静结合"是最理想的镜语。

第二节 动画场面调度的类型

动画片的场面调度是演员调度与摄影机调度的有机结合,两种调度相辅相成,都以剧情发展和人物性格、人物关系所决定的人物行为逻辑为依据。动画场面调度形式是多种多样的,不应让人们去遵循固定模式。但应该遵守一个基本原则:即角色的场面调度应由角色在生活中用来表现自己思想感情的基本动作所组成;虚拟镜头的调度应以角色在生活中观察和理解一切事物的心理活动为依据,角色调度是它的核心。为了使电影形象的造型具有更强烈的艺术感染力,在处理动画场面调度时,可以从剧情的需要出发,将两种调度结合,同时,动画场面调度要符合动画艺术表现形式要求,角色的动作既要符合生活逻辑,又要适合于制作。

动画中常见的场面调度形式有:平面式、纵深式、重复式、对比式、象征性场面调度、分切式、移动式、综合式等多种形式。比较常见的调度方式有以下几种。

一、平面式场面调度

表现人物或活动主体的运动与空间的关系,在摄像机前,人物由左向右,或由右向左运动,常横向变换方向和位置。这种调度方式,既能展示空间场面环境的长度、宽度,浏览拍摄的场景空间全貌与容量,又利于展现活动主体在其空间场面中的相互关系与运动方式以及运动的速度与节奏。

平面式场面调度常常与摄影机的横移拍摄镜头或横摇移镜头、全景俯拍结合起来使用。动画片中以角色的平面移动或者以背景的反方向移动构成平面式场面调度。

我们常常看到战争片在表现战争的场面,西部片、爱情片中的追逐场面,言情片里漫步场面时,常用到这类横向调度方式。

平面式场面调度也以主观镜头的方式出现,以镜头的平移运动调度表现人物观看场景。在动画影片《花木兰》中就有这样的镜头,当单于从雪崩后的雪堆了爬出,死里逃生后,镜头用了一个大特写表现单于"看",后接了一个平移的主观长镜头,表现在这场战争中他的军队全军覆没的惨状(见图4-8)。

图 4-8　平面式调度（1），选自美国动画影片《花木兰》

在动画影片《幽灵公主》中，以背景的反方向移动构成了平面式场面调度。男主人公阿西达卡为了躲避邪神的追赶，在森林中疾驰。镜头中的人物是在原地运动，通过不断后移的景物表现人物的运动。平面式场面调度展示空间场面环境的长度、宽度，浏览拍摄的场景空间全貌与容量（见图4-9）。

图 4-9　平面式调度（2），选自日本动画影片《幽灵公主》

二、纵深式场面调度

虚拟镜头机位固定，以纵深关系安排角色的位置、行动路线，使前后景均清晰可见，或以纵深调度改变画面景别大小，均为纵深式场面调度。即在多层次的空间中，充分运用角色调度的多种形式，使演员的运动在透视关系上具有或近或远的动态感，或在多层次的空间中配合富于变化的角色调度，充分运用摄影机调度的多种运动形式，使镜头位置作纵深方向（推或拉）的运动。

纵深式场面调度有利于表现多层景物，增强画面的立体感和空间感，丰富造型形式。动画电影中可形成纵深调度的方法很多，虚拟摄影机位视点固定，以纵深关系安排人物的位置、行动路线，使前后景均清晰可见；或以纵深调度改变画面景别大小，利用大景深调度人物；以及利用光线明暗控制画面景别的变化；或摄影师可以利用小景深，借助调节光学镜头焦点的前后位置，改变观众视觉注意中心；变焦距问世以后，镜头焦距又参与了纵深的调度，摄影师通过焦距长短的变化，既可以伴随演员纵深位置的改变而改变焦距，也可以在演员位置不变的情况下通过改变景别等形成纵深场面调度。

所有这些都可以称为纵深式场面调度，也都可以形成内部蒙太奇效果。这样可以不经过摄影机的运动和镜头外部组织，在同一镜头中既可以在近景中揭示演员的细腻表情，又可以在全景中观赏演员的形体动作。纵深调度使画面具有鲜明的透视感和时空的真实感。

纵深式场面调度也可以将摄影机摆在十字路口中心，拍演员从北街由远而近向镜头跑来，然后又拐向西街由近而远背向镜头跑去的镜头；这种调度可以利用透视关系的多样变化，使人物和景物的形态获得强烈的造型表现力，加强电影形象的三维空间感。在动画影片《花木兰》中，花木兰夜晚骑马离开家，决定替父从军，虚拟摄影机的视点几乎与地面平行，用仰视的镜头表现了花木兰从家中出来，骑着马由远而近向镜头跑来，然后拐向另一个方向疾驰而去，使人物和景物的形态获得强烈的造型表现力（见图4-10）。

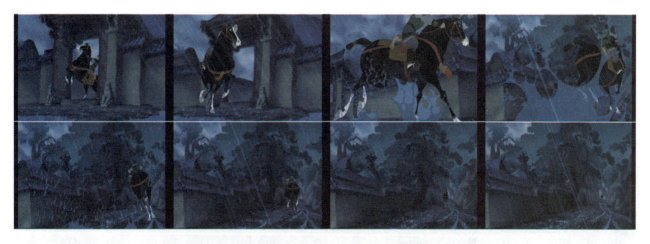

图4-10　摇镜头中的纵深调度，选自美国动画影片《花木兰》

利用大景深使前后景清晰可见，在镜头视角范围内对角色进行纵深调度，靠角色位置前后的变换形成画面景别变化，画面时而呈近景，时而呈中景或全景，镜头中间不被切断，在同一画面中可使观众看到不同景别。

在动画影片《冰河世纪》里固定镜头中对角色的纵深调度。小松鼠抱着松果在雪地中寻找埋藏地点的镜头，景别从大远景快速变为全景，表现了人物的诙谐逗趣，纵深式场面调度使镜头具有强烈的表现力（见图4-11）。

图4-11　大景深镜头中的纵深调度，选自美国动画影片《冰河世纪》

又如美国动画影片《埃及王子》开篇的蒙太奇段落在景深关系、色调层次、细节真实、造型个性以及三维场景运用等方面都非常精彩。镜头的角度、运动方式、运动速度以及前后景关系都衔接得天衣无缝，镜头间顺畅的连接来自物体在不同景深层次出现，通过出入画产生新的前景物体，揭示画外空间的存在，又将原来的前景变成后景，使视觉中心不断转移，如监工的头或一把锄头突然右入画，使画面的景深关系突变；大全景中法老的头像移动，镜头下摇，出现新的前景，奴隶们横向穿过镜头，随后一个老头左入画倒地，他又成为新的前景，镜头就这样不断丰富着景深层次。背景建筑宏大雄伟且始终处于暖色亮光中，而前景的人物渺小又处于暗部，形成独特的场景造型特征。大仰角、广角镜头、全景深的设计加深了这种对比，形成了强烈的视觉节奏（见图4-12）。

摄影师可以利用小景深，借助调节光学镜头焦点的前后位置，改变观众视觉注意中心。如美国动画影片《玩具总动员2》中前一个镜头的焦点在胡迪身上，表现他想离开这里。随着胡迪的扭头动作，镜头的焦点落在了女牛仔翠丝的身上，表现她说服不了胡迪留下的沮丧心情。因为胡迪走后她又不得不回到黑暗的纸箱中。随着镜头焦点的变换，自然地引导了观众的视线，推动了剧情的发展，体现了人物的心理状态（见图4-13）。

虚拟的摄影机位固定，以纵深关系安排人物的位置、行动路线，使前后景均清晰可见，镜头不动利用演员在前、中、后的运动区分人物不同景别的变化。如日本动画影片《幽灵公主》的固定镜头中对角色的纵深调度，阿西达卡从画外走向画面远处，景别从羚羊足的大特写逐渐变为人物的远景，通过不同景别的变换，表现了阿西达卡奔波在旅途中，增强了镜头的立体感和空间感（见图4-14）。

🔼 图4-12　全景深镜头中的纵深调度，选自美国动画影片《埃及王子》

🔼 图4-13　变换焦点的纵深调度，选自美国动画影片《玩具总动员2》

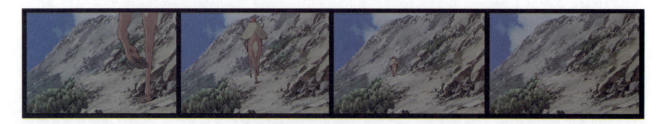

🔼 图4-14　固定镜头中角色运动构成的纵深调度，选自日本动画影片《幽灵公主》

　　演员基本上在原处表演，主要利用移动镜头在纵深上运动，分别表现各个景区，各个人物在不同位置上的活动。这时移动镜头如同人的眼睛具有主观上的效果。交代人物之间和人物与环境的关系。如图4-15所示是日

本动画影片《蒸汽男孩》一组精彩的镜头组合,当蒸汽球爆炸后,强大的蒸汽爆发,迅速弥漫在天空,形成壮观的景色。为了表现蒸汽球无比巨大的威力,通过移动镜头在纵深上进行画面调度,形成了人物不同景别的组合,结合画面内蒸汽的运动形态,用快速的剪接手段完成了这组镜头的设计,给观众的视觉冲击是非常强烈的。移动镜头跟随人物在纵深上运动的同时,交代人物活动的环境。

纵深场面调度的运用标志着人们对二维空间的银幕具有表现思维空间现实的能力,在认识上产生了飞跃(见图4-15)。

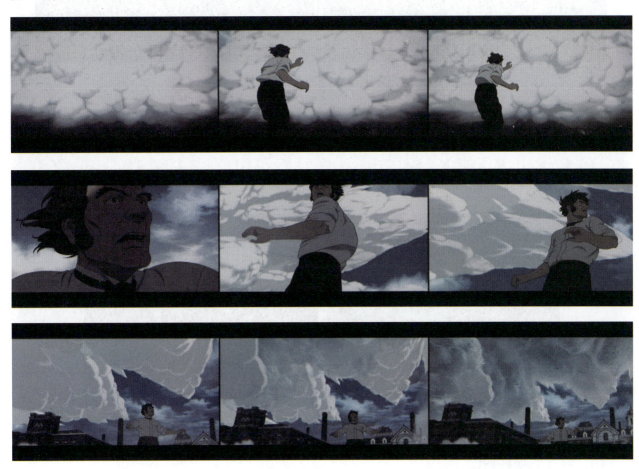

↑ 图4-15 移动镜头中角色运动构成的纵深调度,选自日本动画影片《蒸汽男孩》

三、重复式场面调度

动画片将角色调度和镜头调度以相同或相似的形式重复出现两次或数次为重复式场面调度。它可以起到强调、突出某事件的特殊作用,使观众由此产生推理、联想、深入思考,使他们在比较之中,领会出其中内在的联系和含义,从而增强剧情的感人力量,在认识和情绪上起到一个升华的作用。

比如《埃及王子》中摩西的母亲为了逃避埃及人的杀戮,忍痛将还是婴儿的摩西放入筐中,随尼罗河水飘走。这时伴着母亲唱的忧伤的摇篮曲,画面接了一个母亲流泪的特写,镜头中头发、头巾、泪水在飞舞。这个飞舞的镜头特写在姐姐碰到成年的摩西时,被重复使用。姐姐想与摩西相认,可摩西极力否认,伤心的姐姐又唱起当年母亲唱的摇篮曲时,镜头同样以特写再现当年的景象,重复同样的流动感与舞蹈感。正是这种相同的景象唤起摩西尘封的记忆。这种特写的前后对比在刻画人物、揭示心理、推动情节等方面比故事更有力。观众第二次看到时,也势必会联想到第一次出现的情境,从而有更深的感受(见图4-16)。

图 4-16 重复调度（1），选自美国动画影片《埃及王子》

在动画影片《美丽城三重奏》中相同的景别机位也被重复使用。影片开始以一个全景镜头表现男主人公查宾与奶奶坐在桌前看电视，相依为命。在影片结尾时，以同样的机位与景别表现被奶奶从美丽都救回的查宾已经老了，他仍坐在他的位置上，却回答了奶奶在开始镜头中的问话。这种相同的镜头调度重复出现，引发了观众的联想，从而也增强了剧情中伤感的力量。两个镜头首尾呼应，也使影片非常得完整（见图4-17）。

图 4-17 重复调度（2），选自法国动画影片《美丽城三重奏》

四、对比式场面调度

在演员调度和镜头调度的具体处理上，可以运用各种对比形式，如动与静、快与慢的强烈对比。若再配以音响上强与弱的对比，或造型处理上明与暗、冷色与暖色、黑与白、前景与后景的对比，则艺术效果会更加丰富多彩。如动画影片《花木兰》《美丽城三重奏》中对比调度（见图4-18）。

(a) 选自美国动画影片《花木兰》　　　　(b) 选自法国动画影片《美丽城三重奏》

图4-18　对比调度

五、象征性场面调度

导演运用象征性场面调度,主要是为了寄托一种喻意,象征某种事物内涵的意蕴,把深邃的思想隐藏在浮露的形象之下,将一些不便直说的情理转化成婉转含蓄的形象,让观众去感知、去思索,犹如留下一些"空白"和"余地",让观众凭借自己的生活经验和审美知觉去联想和填充,从而达到象征的目的,如日本动画影片《幽灵公主》结尾时的镜头(见图4-19)。

六、分切式调度

根据演员动作、位置,虚拟镜头分别在不同的视点上以固定方式制作不同景别、不同角度的镜头,然后组接起来,叫分切场面调度。利用这种形式的调度,在拍一场戏时,一般要有起定向作用的全景镜头,使观众明确情节、事件发生的时间、地点以及人物和环境的基本关系。这个全景镜头的角度叫总角度即定向角度。这个起定向作用的全景镜头不一定放在第一个镜头,可放在一组镜头的任何部分,由剧情内容和组接技巧而定。

分切式调度,演员位置的转换大多在中景或全景中进行。以表现台词和面部表情为主时多拍中近景,表现细部多拍特写;也有个别场面,不拍全景,只拍中、近、特,通过这些镜头的组接,给观众一场戏的完整环境概念。这种方法重点在于交代情节、表现人物,重台词,而不重表现环境。

图4-19 象征性调度,选自日本动画影片《幽灵公主》

分切调度对时空的表现有更大的自由,利用不同景别画面的互相交替,省略不必要的动作过程以造成鲜明节奏。突出事件重点,在画面构图处理上以静态构图为主,利于借鉴绘画艺术的构图法则。如《埃及王子》中的这场戏,事件发生的环境、角色关系的变化、事件的进展等都交代得十分清楚,层次分明(见图4-20)。

图4-20 分切式调度,选自美国动画影片《埃及王子》

20世纪90年代以前,受技术条件和蒙太奇学派影响,动画一般采用分切式场面调度,如动画影片《美女与野兽》《哪吒闹海》《龙猫》等,全片只有为数极少的运动镜头,而且任何时候镜头也不随角色的活动而位移,每幅画面构图都十分严谨,角色无论活动到什么位置动画师都要考虑到画面的均衡。20世纪90年代以后,不少动画师在分切式镜头中开始注意运用不完整构图,开放性构图,以突出动画造型的特点。

七、移动式(运动摄影式)场面调度

虚拟镜头随着事件的发展,伴随角色的运动而运动,始终把观众的注意力集中在重要事件和主要角色上,这就是移动式场面调度。它有助于突破画框的限制、摆脱戏剧模式的束缚;有利于角色动作的连贯,创造不同的结构和艺术气氛;因为前后景也随着虚拟镜头机位的变化而变化,又自然地交代了角色所处的环境,明确交代事件发展的实际时间和空间,增强真实感。随着技术条件的不断改善,现在在动画中采用移动式场面调度的手法越来越常见。

移动式场面调度的设计都以机随人动、自然流畅为好,要求摄影师善于巧妙构思,并具有驾驭摄影机运动的高超技术和提高大面积采光、用光的能力。

如《功夫熊猫》在镜头表现力上,影片更是借助于动画的便利,发挥出无所不能的功效,动作场景中上天入地、飞旋环绕的镜头颇多。基于表现内容的不同,《功夫熊猫》的机位与视角富于变化,将空间感与方位感都传神地展现给观众。当镜头在场景空间如羚羊挂角般飞腾时,银幕画面似乎具有了更为辽阔的景深,仿佛要把观众整个吸进去。其中"虎妞"和其他"四侠"私下前去迎敌时的场景,镜头时而追踪,时而又环绕反拍,时而又拉成远景,时而又从众侠身下贴体穿过,极富动感。那种令人激动的节奏,让我想起《卧虎藏龙》中"屋顶追逐"一段,有如痴如醉的快感。这些都要求动画师要具有驾驭虚拟镜头运动的高超本领和高超的动画技术水平(见图4-21)。

图4-21 移动式调度,选自美国动画影片《功夫熊猫》

图 4-21（续）

八、综合式场面调度

在动画创作实践中，常常是几种场面调度的综合运用，有时很难说它是属于哪一种形式。这在许多动画片中都可以见到。动画导演应在艺术实践中不断探索新的手法，创造出适合于表现内容的表现形式。

在动画电影的场面调度中，不仅包含了静态的空间关系的处理，而且也包含了运动的空间关系的处理。如虚拟镜头的运动、演员的运动、物体的运动以及虚拟镜头和演员的同时运动，等等。这种空间动态关系的变化，既改变着画面的构成也改变着画面的意义。

九、动画场面调度分析包括的元素

根据场面调度的这些不同手段，美国电影学者贾内梯对场面调度的系统分析列出了以下内容，我们在动画创作中可以借鉴。

(1) 主体：首先引起我们注意的是什么？为什么？

(2) 光调：高调？低调？对比是否强烈？

(3) 镜头与虚拟拍摄的距离模式：如何取景？摄影机距现场有多远？

(4) 镜头角度：对拍摄对象是仰视或俯视，或者虚拟摄影机是平视的吗（即放在视平线上）？

(5) 色彩的含义：画面的主体颜色是什么？是否有反差衬托？是否有色彩象征手法？

(6) 构图：二度空间如何分割和组织？何谓潜在的设计？

(7) 形态：是开放还是封闭？影响是否像一扇窗那样将场面中部分人或物任意隔断，或者像一个舞台前部

的拱形台口,其中视觉部分经细心安排并取得平衡?

 (8) 画框:是密还是疏?人物在里面是否能自由移动?

 (9) 景深:背景或前景是否因某种原因而影响中景?

 (10) 人物定位:人物占据画面空间的什么部位?中央、顶部、底部或是边缘?为什么?

 (11) 表演位置:哪个方向使演员看上去与镜头正面相对?

 (12) 角色距离:角色之间留有多大空间?

 (13) 人与物的运动:画面中人物和物体运动的运动方向、速度如何?

 (14) 镜头运动:镜头如何运动?镜头运动与人物运动、物体运动的关系如何?

 (15) 场景设置:场景与人物的关系如何处理?

 (16) 动与静:场面中动态与静态景物保持何种关系?

 (17) 蒙太奇关系:本镜头与前后镜头之间的关系如何?

思考与练习

1. 什么是场面调度?
2. 场面调度的几种主要形式和各自的表达功能是什么?

第五章 动画画面造型

学习目标:

掌握光线的基本分类与特点;了解影调的运用与光线的艺术表现作用;掌握色彩的基本理论知识;掌握好色调与色彩艺术的表现作用。

学习重点:

熟练运用光线;掌握色彩的艺术表现作用。

第一节 光 线

光是所有视觉艺术中最重要的元素,是一种画面造型语言。在电影摄影中有着极为重要的地位,具有其他造型手段无法替代的造型作用和艺术表现力。光在摄像艺术中作为一种造型手段是指创作者有意识地用光来描绘被摄对象,来完成电视画面的造型任务和艺术表现任务。所谓影视光线处理,就是导演等人根据作品主题思想(或内容)的要求,运用光线的表现手法塑造人物形象或景物形象,使之达到作品内容所要求的艺术效果,即要完成造型的任务和表现戏剧气氛等表象和表意的任务。故事片中的那些难以忘记的画面,很多都在光线处理上有着摄影才可以带来的美。这也许就是电影的魅力所在。

一、光线在动画片中的意义

影视动画借鉴于传统的影视造型艺术,是对传统造型艺术之上的发展和延伸,对光线的借鉴也是如此。在动画片中镜头画面光影的运用也是很有讲究的。在设计过程中,设计者要假设一些光源,不同角度的光源照射到物体上会产生不同的效果。以人物头像为例,在头顶光线照射下,脸部这一平面上任何凸出凹陷的部位都将导致阴影;眼睛在头盖骨上是下陷(或凹陷)的,前额在眼睛上就有投影,这种光影把人物的眼睛隐藏了,给人以神秘的感觉;同样作为光源来自人物下方,总会给人产生一种不祥的、阴险的感觉;还有一种两边光源同时照在人物脸上,人物脸部被隐藏在阴影中,让人感到有明显的邪恶感。人物头像如此,人物造型、场景也都如此。

动画片的光线影调是人为制造的明暗而非真实记录的光影,因而具备更强的主观情绪性。动画片的光线处理着力于烘托场景气氛和刻画人物性格。影调的硬朗、自然、柔和的设定,取决于创造者对角色、场景表意效果的考虑。动画场景中,照明的合理性因素被减弱,光线的来源不必具备物理意义上的真实性,光线的改变显得随意,

而影视作品一般则需要一个合理的理由来改变。

　　由于计算机动画的飞速发展，展现出的视觉影像也越来越追求真实自然，由于技术的发展，在光线的运用中也不断借鉴影视艺术中光线的造型作用，使得三维计算机动画呈现了以往二维动画不具备的立体效果，通过光线的变化可以塑造角色性格特点、心理变化；表现物体的体积感、形式感、空间关系以及质感。光还能使二维空间的画面具有三维空间效果，利用光的分布和明暗对比表现画面空间，为影片的画面塑造增添了效果。因此光线的功能成为动画影视艺术中非常重要的表现手段。

　　由于风格不同，各种动画片对光线的处理也不完全一样。中国的动画片讲究的是平面的装饰性，在对人物造型和场景上，都是做平面的艺术处理。而对光源（特别是阴影）的处理就相对较弱，而美国动画片由于早年受美国漫画影响较深，对光线的运用一直比较频繁。在《神奇宝贝》中，小火龙出场前先是家族首领出场，一个仰视镜头，明亮的色调，身体散发着耀眼的光芒，形成一个顶天立地、充满正义感的象征。家族首领的出现是在天柱下一个阴影的角落里，天庭中少有光线的地方，天柱的阴影把小火龙隐藏在其中，周围空无一人，整个画面采用冷调处理，只有图的下方几朵云彩的亮色作为对比。小火龙的出场调动了各种镜头画面中的元素，构图、色调、机位在光影的运用上也很到位，对两大角色的光线上不同的处理为以后剧情的发展做了充分的铺垫。

二、光线的特性

1．光线形态

　　光源性质的不同，可以形成不同的光线形态。自然界的光线基本上是以三种形态出现的，即直射光线、散射光线、混合光线。

（1）直射光线（又称为硬光）

　　直射光线（硬光）是指光源与被摄对象之间没有中间介质的遮挡，景物和物体表面有明显的受光面和背光面，并在被摄物体上产生清晰投影的光线。光线具有明显的入射角。晴朗天气下，没有云雾或灰尘等空气中介质遮挡的阳光，以及人工聚光灯照明都属于直射光线。

　　直射光的造型特点：有明显的投射方向；能在被摄体上面构成明亮的受光部分、背光的阴影部分以及投影；从而形成画面的明暗反差，也可增强物体的立体感；能显示出被摄体的外部形状、轮廓形式、表面结构和表面质感；能显示时间性，如晨昏、中午等。光源投向集中，在运用聚光灯照明时，易于加以限制和控制，可以比较容易地限定物体的被照位置。直射光造型感强，能构成画面中的多种影调形式，利于确定画面中的阴暗配置，一般多用作主光或轮廓光。

　　在动画片中也有运用聚光灯照明的直射光线效果，达到表现主体渲染画面戏剧效果的作用。如《埃及王子》中摩西与埃及法师斗法的片段采用了聚光灯效果（见图5-1）。

图5-1　光线突出主体，选自美国动画影片《埃及王子》

（2）散射光线（又称为软光）

散射光线（软光）是指光源与被摄对象之间有一定的中间介质遮挡，光线间接地投射到被摄体上，在被摄体上不产生明显投影的光线。

散射光线的特点有：光线柔和，照明均匀；没有明显的投射方向，物体受光面、阴影面及投影的区分不明显，容易表现出物体细腻的层次；物体表面受光均匀，亮暗反差缩小，影调接近。《玩具总动员3》中结尾片段，用散射光线营造了柔和的光线效果，非常温馨（见图5-2）。

图5-2　散射光线，选自美国动画影片《玩具总动员3》

（3）混合光线

混合光线是指照明光线中既包含直射光又包含散射光的混合照明光线，或者是人工光和自然光并用的照明光线，同时也需要做到亮度平衡以调整画面的明暗反差。混合光兼备直射光和散射光两种光线的造型特点，通常直射光线作为主光，散射光线作为辅助光，两种光线配合使用，可以使画面形象更加自然、细腻，层次分明（见图5-3）。

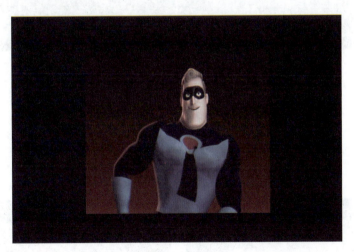

图5-3　混合光线，选自美国动画影片《超人总动员》

2．光线方向

光线方向是指光源位置与拍摄方向之间所形成的光线照射角度。光线照射到被摄对象形成的方向是相对于摄影机的拍摄方向而言的，如果拍摄及拍摄方向或光源位置两者中有一项发生变化，那么画面中呈现的光线方向就发生了变化。

在影视摄影中，光线照射方向的确定是以光源位置与拍摄机拍摄方向来确定的，与被摄对象的朝向无关。当拍摄方向固定不变，而光源位置变化时，画面中被摄体所承受光线的照射方向就发生了变化，被摄体在画面中呈现的影像也会出现不同的视觉效果。当光源位置和被摄对象之间的位置关系不变，而摄影机拍摄方向改变时，画面中被摄体所承受光线的照射方向也一样发生变化。

确立一下光线照射方向的种类：假设摄影机拍摄方向与被摄对象方位固定不变，以被摄对象为中心的水平360°内布置光源，这时可以发现，有三种主要的光线照射方向：顺光、侧光、逆光，如果在这三种主要光线之间再细分，还可以分为顺侧光（前侧光）和侧逆光（后侧光）两种。运动摄影还形成了视点的连续变化，但无论怎样变化，光线照射方向在画面中始终呈现为顺光、侧光、逆光三种基本光效。

在动画影片的创作中，模拟设计光源投射的方位、强度时，便可以获得不同的视觉效果。光线照明方向是指光源、拍摄对象和摄影角度（方向）三者之间的关系。因此照明方向是随着拍摄角度方向而变化的，它和被摄对象的朝向变化无关。根据光源投射方向和摄像机光轴之间的夹角分为顺光、顺侧光、侧光、侧逆光、逆光、顶光和脚光七种。不同方向的照明光线具有不同的造型特点和功能。

(1) 顺光照明

顺光照明又称平光照明，是指光源和摄像机镜头基本在同一高度并和摄像机光轴同向的照明。

顺光的特点是：对象的朝机面接受同等照度，对象各部分均得到同等程度的描绘，人物正面比较均匀地受光，脸上基本没有背光面和阴影、皮肤质感比较柔和，只能看到对象的受光面，看不到背光面和投影。画面色调和影调的形成只靠对象自身色阶区分，画面层次平淡，缺乏光影变化。立体、特征、透视感的表现较弱，光线层次较为平坦。但亮的对象具有暗的轮廓形式；画面色彩缺乏明度变化，如要表现景物色彩的艳丽多彩，这是最好的形式。《超人总动员》中的顺光照明下的人物造型（见图5-4）。

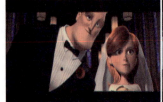

⬆ 图5-4 顺光照明，选自美国动画影片《超人总动员》

(2) 顺侧光照明

顺侧光又称正侧光，是指光源方向和摄像机光轴成45°左右的光线照明，是摄影、摄像常用的主光形式。这种照明形式能使对象产生明多暗少的明暗变化，能较好地表现被摄对象的立体感和质感，能比较好地表现出画面的层次。《超人总动员》中的顺侧光照明下的人物造型（见图5-5）。

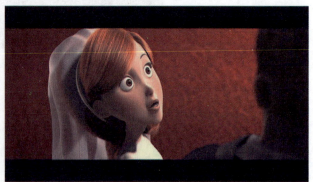

⬆ 图5-5 顺侧光照明，选自美国动画影片《超人总动员》

(3) 侧光照明

侧光照明是指光源方向和摄像机光轴成90°的照明形式。其照明特点是被照明对象明暗各半。五种调子明显：高光、亮、暗、次暗及明暗交界线。画面层次丰富，立体感强。使用侧光要注意光比，光比不能太大，照明人物，

避免阴阳脸,表现有个性的人物常用侧光,比如《飞屋环游记》中主人公大多用侧光照明(见图5-6)。

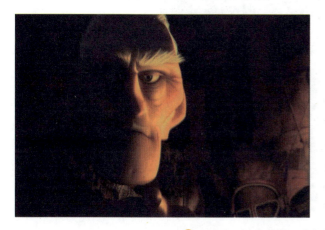

图5-6　侧光照明,选自美国动画影片《飞屋环游记》

(4)侧逆光照明

侧逆光又称后侧光、反侧光,是指光源方向和摄像机光轴成130°左右的照明形式。其特点是被照明对象呈明少暗多的照明效果。被照对象的一侧有一条状的亮斑,能很好地表现被摄对象的立体感,侧逆光使人物面部产生明显的轮廓线,立体形态非常鲜明,使人物与陪体、背景的亮度间距加大,光线层次比较丰富,具有很强的空间感,画面调子丰富,生动活泼(见图5-7)。

图5-7　侧逆光照明,选自美国动画影片《料理鼠王》

(5)逆光照明

光源方向基本上对着摄像机的照明称逆光照明。逆光照明看不到对象的受光面,只能看到对象的亮轮廓,所以也称为轮廓光。在摄像造型中,逆光能使主体和背景分离,处于逆光中的主体人物正面是背光面,人物成为剪影和半剪影,与整个环境构成明显的明暗反差,逆光拍摄具有特殊的艺术效果。

如《超人总动员》中的人物逆光照明,以表现人物的形态美,表现环境的层次。《超人总动员》中的逆光照明下的人物造型如图5-8所示。

图5-8　逆光照明(1),选自美国动画影片《超人总动员》

在环境造型中可以加大空气透视效果,使空间感加强。逆光表现反面角色,会加强其危险性,如《僵尸新娘》中的艾米莉发怒时的逆光处理(见图5-9)。

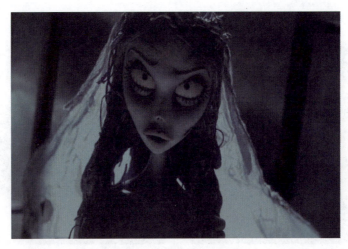

图 5-9 逆光照明（2），选自美国动画影片《僵尸新娘》

（6）顶光照明

来自被摄对象顶部的照明，称顶光照明。顶光照明景物水平面亮于垂直面。在顶光下拍摄人物近景特写会得到反常的照明效果：人物前额亮，眼窝黑，鼻梁亮，颧骨突出，两腮有阴影呈骷髅状。传统用光一般不用顶光拍近景，特写有时运用顶光照明起到丑化形象的效果，如《虫虫特工队》中蚱蜢刚一出场的顶光照明（见图 5-10）。

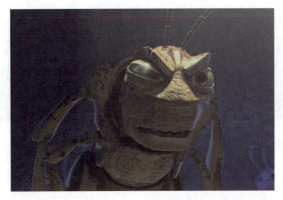 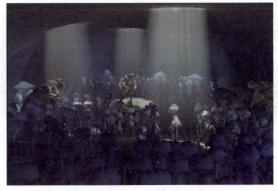

图5-10 顶光照明，选自美国动画影片《虫虫特工队》

（7）脚光照明

光源低于人的头部，由下往上照明人物称为脚光照明。在人物前面称前脚光，投影朝上，和顶光一样产生不正常的造型效果。《埃及王子》中摩西得到了上帝的指引到埃及解救希伯来人，在埃及宫殿与法老的法师斗法，运用了不常规的脚光照明，体现了印度教的神秘性（见图 5-11）。

图 5-11 脚光照明（1），选自美国动画影片《埃及王子》

在动画影视中,常用此来表现画面中特定的光源效果如台灯、篝火效果等。有时也用来刻画特殊情绪的人物形象或丑化人物形象。《超人总动员》中的篝火效果人物造型,如图 5-12 所示。

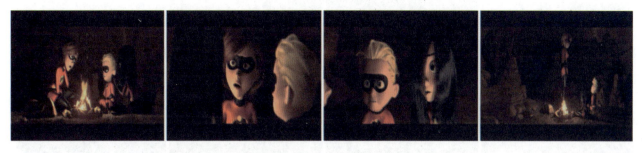

◆ 图 5-12　脚光照明(2),选自美国动画影片《超人总动员》

三、光线效果分类

按影视用光观念和效果可分为戏剧光效和自然光效两种。

戏剧光效是一种用光方法,也是一种用光观念。这种用光方法强调人物形象的塑造,环境气氛的渲染,注重用光揭示人物的内心情绪以及用光来抒发作者的情感,是运用光线手段,实现特定的戏剧、绘画造型意图的用光方法。它是由舞台照明演变而来,它的美学标准是以戏剧美、绘画美为尺度。戏剧光效用光的风格化不拘泥于光线是否真实合理,十分注意光的造型效果和对人物的美化,追求画面的锐目感(见图 5-13)。

◆ 图5-13　戏剧光效,选自美国动画影片《玩具总动员3》

自然光效是指在动画片的画面中模拟自然光照的效果。它指的是一种带有纪实美的用光方法,其实质是增强用光的真实感。根据剧情要求的日、夜、黄昏、黎明、晴天等时间,设计再现真实自然的光线效果。自然光效是真实自然的用光方法,这种方法光效逼真,符合人们在生活中看到的光线效果,如油灯像油灯、电灯像电灯。室内自然光符合自身的照明规律;自然光效的运用使得画面更加真实质朴,一切显得真实可信。《飞屋环游记》中模拟自然光效,使得故事可信(见图 5-14)。

图5-14 自然光效,选自美国动画影片《飞屋环游记》

四、光线的基本功能

光线作为动画影片叙事和表意的视觉化语言,它传递着影片的信息、气氛、形象、情绪和意义。利用光线明、暗、投影及阴影可使对象或显或隐于出没、隐现中,在同一场面或者同一个镜头画面内达到被摄对象主、次位置转换。光线明暗、光影虚实构成的轻重感是构图的重要因素,它常对画面起平衡、呼应作用。镜头在连接、过渡、转场中,光线处理可创造出连续、过渡、对比、呼应、反复甚至引起联想的艺术作用。光线的基本功能有以下几个方面。

1. 视觉基调

影视画面中统一协调的光线风格确定了整部影片的视觉基调。画面的光线基调实质上构成了视觉基调主流,它对画面的表现方式具有强烈的渗透效应,也对观者心理起着暗示的作用。这种基调主要分为亮调(高调)、中间调(明暗调)和暗调(低调)。画面的影调就是在画面中一系列不同等级的黑、白、灰的表现。它是构成摄影可视形象的基本要素,也是处理造型、构图及烘托气氛、表达感情的重要手段。通常一部动画影视作品都存在一种主体调子。

美国动画影片《僵尸新娘》的暗调处理,体现了基姆波顿的黑色风格,这种基调很好地展现了影片的主题。又如韩国动画影片《美丽密语》所呈现的高调、明快的视觉基调,使观者有清新愉悦之感(见图5-15)。

图5-15 视觉基调,选自韩国动画影片《美丽密语》

2. 塑造人物形象、刻画人物的性格

人物形象是故事叙事的主体,是活动的视觉化形象。人物形象不是一成不变的,如何模拟真实用光塑造动画影视叙事中运动变化的人物形象,就是对人物造型光的整体设计。人物光的整体设计既需要统一,也需要变化,要符合导演的要求和影片整体,在局部处理上,浪漫的、写实的、戏剧的或其他的用光方法都可以,重要的是与叙

事情节相切合。它也可以对不同的人物设计一种造型光效,光效可以成为人物塑造的标志。在影片《白雪公主》中,对白雪公主的光线处理就是一个很好的例子,她的出现始终伴随着明快的光线基调,而皇后的画面是暗的光线和冷光源。相反,同样的人物用不同的光线照明可以产生不同的造型效果。用光塑造、刻画人物就是根据剧情发展的需要,人物性格的变化,发挥光线对人物的描绘作用。根据不同的人物性格采用不同的光线处理,以表明创作者对人物的理解和态度。

光线可以刻画出人物的气质和性格,并呈现出人物内心世界的矛盾与冲突,而这正是推动故事发展的内在依据和动力。人物性格的体现是从影片叙事出发的,而要刻画人物性格就要从用光开始,他是外向性、泼辣性还是悬疑片中的不定性,在用光上都将要反映出来,人物性格的变化将决定光线的变化。

动画影片《虫虫特工队》中的反派蚱蜢霸王一出场的设计,就充分利用了被踩漏的蚂蚁洞的顶光辅以侧光表现。这样的照明方式在他的脸上形成强烈的光感和明暗对比,额头的亮度很高,眼睛则在阴影中,表现了这一角色的凶狠(见图5-16)。

图 5-16　用光线表现人物的情绪(1),选自美国动画影片《虫虫特工队》

3. 表现人物情绪

用光来揭示剧中人物情绪。人物的悲欢离合、喜怒哀乐是构成故事发展和起伏的重要环节,不管是从喜到悲,还是从离到最后的合,离开了光线是无法表现这些场景的。影片中有了光线可以进一步烘托、渲染故事情节。影片《埃及王子》,上帝惩罚埃及,天降十灾,整个埃及处于水深火热之中。在光线处理上发生了很大的变化,法老非常得愤怒,不愿屈服,这段戏中运用了大量的光线效果。法老的面部有强烈的光影效果,或把脸部置于半明半暗之中,强化了人物心中的愤怒。光线很好地展示了主要人物的情绪,强烈地传递了创作者情感意图,有力刻画了身处正义惩罚下的残暴君主,简洁并富有特点,抓住了重点,从而很准确地传达出了人物情感,提示了人物此时此刻的痛苦心境,人物情感在这里得到充分展示。光线的处理不仅在画面上吸引人,更在思想、情感上打动了人。要做到充分展示人物情感,离开光线的塑造是不可能实现的(见图5-17)。

图 5-17　用光线表现人物的情绪(2),选自美国动画影片《埃及王子》

4．突出主体

动画片画面利用光线营造画面的明暗对比。引导观众将视觉焦点放在画面主体上，来达到突出画面主体的目的，能更清晰地展现画面内容。如图 5-18 所示《飞屋环游记》《料理鼠王》中的镜头运用光线使画面中央的部分亮，周围暗，这样就很好地突出了主体。画面中的主体的部分以光线设计来突出，使观众的视线集中到了画面主要表现的部分上。

（a）选自美国动画影片《飞屋环游记》

（b）选自美国动画影片《料理鼠王》

图5-18　光线突出主体

5．光线对场景气氛的渲染

环境气氛是指画面整体形象给人的一种精神上的强烈感觉，是给观众的一种情绪反应。白天、黑夜、阴天、晴天、黎明、黄昏等不同时段，具有不同的光线性质，表现出来的气氛也不同，不同光线气氛可以给人以不同的心理感受甚至影响人的情绪。白天的阳光会使人心情开阔，阴天乌云滚动的天空会使人感到凄凉，皎洁的明月又会使人心旷神怡，这些都是用光渲染气氛，烘托人物情绪的心理依据。

场景光线气氛效果是导演对场景处理的重要语言，环境气氛是观众理解画面内容的重要条件。不同的光线气氛表现了导演的不同艺术风格。观者可以从场景的光线气氛中领悟到导演的创作意图。

《飞屋环游记》中主人公夫妇年轻时与年老时用了同一个场景，这两个场景画面的"机位"完全一样，但是反差是很大的：第一场景中场景光线气氛非常明媚晴朗，正如年轻的夫妇。而第二场景夕阳西下，日薄西山，画面光线是金黄的色调，暗寓主人公夫妇年迈。一个是活泼的艾丽跑在前面等着丈夫，一个是垂垂老矣的艾丽踟蹰不前，最终令人心碎的一跌。这里既是一种抒情，又承接这下面的剧情——艾丽身体渐渐衰弱最后去世。相同的场景，在不同的光线照明下可形成不同的气氛。这种特定的气氛可影响人的心理情绪（见图 5-19）。

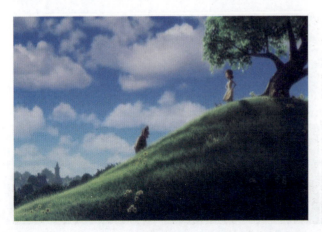 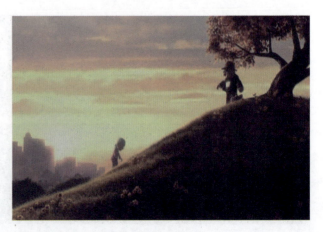

图 5-19　光线对气氛的渲染（1），选自美国动画影片《飞屋环游记》

一部动画影片中虚拟的环境光线处理得好坏,直接影响整部影片的气氛和空间气氛的渲染、环境空间的变化。场景是否能够模拟真实、是否具有艺术性、是否加强故事的叙事,都受到光线的影响,光线的运用已经成为一种主观性很强的场景气氛营造手段。无论是表现抒情的、神秘的画面,还是阴郁的画面,都要通过光线的渲染和营造。动画影片环境光线的处理将决定影片的定位,为故事的展开发展服务。影片的一个场景需要抒情、浪漫、悬疑、舒缓影片节奏和推向高潮,它的光线处理也随之变化。光线跟着故事去营造渲染环境气氛,使动画影片在原来的基础上多了一个叙述空间、美学空间,让观众从环境气氛中意识和领悟到其中的意味。

在影片《僵尸新娘》中为了塑造环境气氛的神秘和恐怖,运用了大量的侧逆光以及灰暗的光线,让观众感到压抑。这种气氛完全是由光线营造出来的,从而烘托了环境(见图5-20)。

图 5-20　光线对气氛的渲染(2),选自美国动画影片《僵尸新娘》

6．表达时空和画面空间

环境光线能表达一定的视觉艺术。这种视觉艺术是用语言无法表达的。环境光线让观众意识到鲜明独特的视觉效果,不仅要表现出环境的真实感、艺术感,而且可以使具有二维空间的画面表现出三维空间效果。利用光的分布和明暗对比表现时空,利用大气透视表现画面空间深度关系都离不开光的作用。动画电影中光线的变化就是形成时空的重要依据。而一部仅仅90分钟的影片可以跨越很长的时空。时空是电影叙事的基本载体,光线的复合、组织和构成呈现出电影的时空运动,表达出电影的时空特征、情绪、氛围、象征和意义。

一个场景就是一个空间。在有限的空间中又能展现无限的天地,如一望无际的大海,刺破青天的高山,无际的地平线。同一场景不同光线的位置、角度、强弱、色彩、投影方向都可以表现时空(见图5-21)。

图5-21　光线对气氛的渲染具有特定作用,选自美国动画影片《埃及王子》

画内空间也可以表现非真实的空间,如想象中的空间,梦幻中的空间,例如在影片《怪物公司》中的怪物世界,现实中是没有的,这是想象中的空间。该空间通过光线的作用,使画面的纵深感和透视感很强,营造出了一个画面空间,没有光线是不可能制作出这样的画面的(见图5-22)。

7．帮助构图

光线还是构图的重要因素,光线照明产生的明暗效果可以突出主体、掩盖次体,充分而合理地运用光线所产生的投影,可以丰富画面构图,均衡画面。有时利用光的投影平衡构图,增加画面构图的美感。如《秒速五厘米》

中的光线是导演新海诚一直重视的画面元素,他很擅长研究光影的美,细腻的光线应用,使得每一个场景的构图都离不开明暗对比,我们在影片中可以看到大量眩光的效果。拥有大眩光和大对比度的场景中,能整体提升观众的视觉享受,也能增加一定真实感(见图 5-23)。

⬆ 图5-22　选自美国动画影片《怪物公司》中的光线

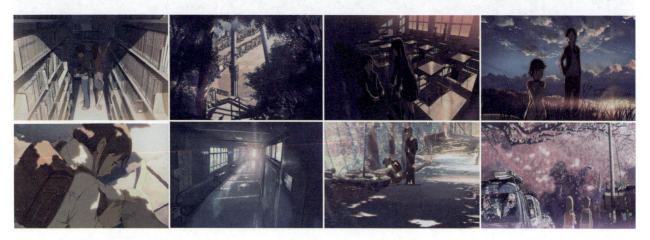

⬆ 图5-23　光线构图(1),选自日本动画影片《秒速五厘米》中的光线效果

8. 光线处理和影片风格

一部动画电影中导演对人物、环境、故事情节的理解和表现手法就形成了导演风格、画面风格。这些风格的形成离不开光线,因为光线可以用来刻画人物、表现环境气氛、叙事。所以每个人物、每个场景在叙事中使用什么光线处理都是导演风格的展现。导演在影片中无论采取何种形式用光,如戏剧、自然、写意、主观等都将体现他们的风格。作为导演要在全片总体构思下对光线进行设计、明确的光线风格会增加影片的造型效果,光线处理要明确、鲜活、突出,有一个统一的效果,从而明确影片风格。

新海诚自《秒速五厘米》开始,便特别注重作品中对真实场景作画的还原度,几乎所有的场景都是实景取材,成画甚至可以与高清晰摄影媲美,之所以能达到这个程度,认真且细腻的取材工作是不可缺少的。影片中出现的种子岛风景,鹿儿岛私立种子高等学校,东京市夜景,全部取材于真实场景。画面的光线却是越加细腻,并有所突破。他很擅长研究光影的美,并且为己所用。新海诚的作品中有大量炫光的效果,大炫光和大对比度的场景中,这样的效果能整体提升动画的视觉冲击力,也能增加一定真实感,特别是以现实场景作为依据的场景中的真实感,认同感和视觉冲击力更强。细腻的光线的应用也是新海诚作品的一大亮点。新海诚作品中,每一个场景的构图都离不开明暗对比,例如火车经过时车站扶手反光的变化,下雨天水滴落入积水中,波纹会反光,可以说新海诚把光的应用做到了极致。这部片子整体的光线处理大胆,形成了很鲜明的影片风格,叙事的形式如同散文一般。在电影美学层面,光线所形成的风格更多的是对造型和影像形式感的强调,是一种对影片风格的明显强化(见图 5-24)。

图5-24 光线构图（2），选自日本动画影片《秒速五厘米》中的光线效果

五、影调

光线及其造成的阴影能够突出强调被摄物的造型特点、营造具体场景的气氛效果。统一协调的光线风格还确定了整部影片的视觉基调，这种基调主要分为亮调（高调）、中间调（明暗调）和暗调（低调）。画面的影调就是在画面中一系列不同等级的黑、白、灰的表现。它是构成摄影可视形象的基本要素，也是处理造型、构图及烘托气氛、表达感情的重要手段。画面影调的类型有：硬调、软调、中间调、高调、低调等。

影调的处理上，影阶的主观化应用也是动画作品的一个特点，创作者经常根据表意需要将角色场景的亮度中间层次做人为地简化，甚至在同一画面内多种影阶构成并存，以增强画面的视觉效果。

硬调的特点：两个相邻硬调之间反差大，明暗对比强烈。硬调给人以明快、粗犷的感觉，但质感不好。

如《虫虫特工队》蚂蚁与蚱蜢对决的戏中，利用燃烧的火光形成的硬调来衬托正义与邪恶的斗争（见图5-25）。

图5-25 硬调，选自美国动画影片《虫虫特工队》

软调的特点：画面主要由黑白之间的过渡层组成，在画面中只有较少的黑白影调，明暗对比弱，反差小，给人以柔和、细腻、含蓄的感觉。《风之谷》中童年的回忆似梦境，与现实空间从影调上进行区别。这段回忆梦境运用黄色软调来区别现实时空（见图5-26）。

中间调的特点：没有硬调的明暗对比度强，也没有软调的明暗反差那么小，影调明暗对比、反应适中，影调浓淡相间，配置适当。《飞屋环游记》主人公与妻子年轻时的快乐时光，用中间调来表现，给观众安稳、平实的感觉（见图5-27）。

高调的特点：大量运用白色和灰色影调，只有少部分的暗影调，给人以轻松、明快、纯洁的感觉，如韩国动画影片《美丽密语》（见图5-28）。

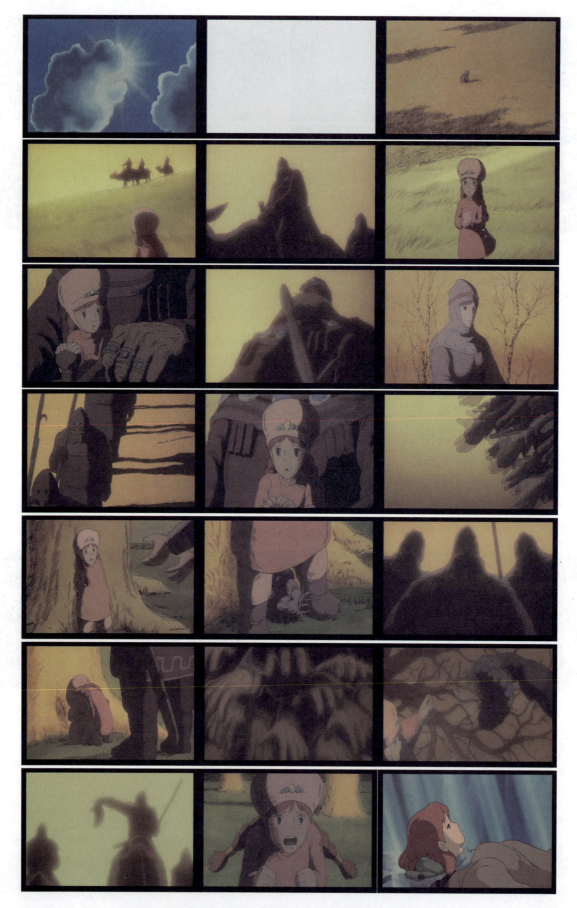

图5-26 软调,选自日本动画影片《风之谷》

图5-27　中间调，选自美国动画影片《飞屋环游记》

图5-28　高调，选自韩国动画影片《美丽密语》

低调的特点：大量利用黑色和灰色影调，只有少许亮影调，给人以肃穆、凝重、神秘的感觉，如美国动画影片《僵尸新娘》（见图5-29）。

图5-29　低调，选自美国动画影片《僵尸新娘》

动画影片运用光线的表现手法，塑造的人物形象或景物形象，达到了作品内容所要求的艺术效果，既完成了动画造型的任务和表现戏剧气氛等表象和表意的任务，又把光线融合到影片风格、导演风格里去，也是形成一部电影的重要环节。作为动画导演要在全片总体构思下通过软件对模拟光线进行设计。明确的光线风格会增加影片的造型效果。在电影美学层面，光线所形成的风格更多的是对造型和影像形式感的强调，是一种明显地对影片主体气氛的强化。

第二节　色　彩

色彩是人类思想的载体，能够传达人类情感。色彩作为电影的语言，也是电影的灵魂和精髓。色彩是进入人的视觉的第一感受，能产生极具冲击力的视觉效果。伊顿在《色彩艺术》中指出："色彩效果不仅在视觉上，而且在心理上应该有体会和理解。它能把崇拜者的梦想转化到一个精神境界中去。"在动画影片中，色彩语言是电影用来叙事的一种无声的视觉语言，参与影片的叙事，为影片的主题、基调、故事内容、人物造型、环境造型、增强视觉形象等服务。色彩的运用是从绘画、摄影等平面艺术中借鉴过来的。一部电影色彩的选择、提炼、组合与配置都是至关重要的。我们必须要有色彩构成意识和色彩表现意识，因为在有限的影视框架中，必须对所容纳的形象和色彩加以选择、调整和组合，才会形成和谐的色彩美感，才能形成影视的色彩美。

一、色彩概述

对色彩的感觉和理解与人类的社会生活相关,与不同地区的民族文化特点是紧密联系的。不同文化背景的人对色彩的理解也是不同的。人类面对不同色彩会产生不同的心理感受,而不同的心理感受又决定了人们的情绪的不同变化和内容。于是色彩使人们的联想在艺术作品中,便成为人们情感语言内容的词汇和辞海。色彩在某种程度上影响着所有人的情感,即使在我们没有充分意识到的情况下,周围的色彩也会影响我们的情绪,甚至影响我们的工作状况。下面是对几种主要色彩的分析。

(1) 红色是一种较为纯正的色彩。有红色的地方总有一种不可抗拒的力量感和兴奋感。这可能是红色同阳光、火有联系的缘故。在中国传统的习惯中,女穿红是青春朝气的表示,结婚礼仪场合是一种男女情爱的表示,商店开张之喜,农民盖房、丰收,红色又是一种吉庆的象征……在某种特定的场合,如"文化大革命"中的"红海洋",红色具主导地位,则有好斗的热情表现。红色同蓝、白并置或掺和,有时能产生出邪恶凶险的幻象感,同黑结合则能辐射出或守旧、传统感。红色的不透明性和其他色融合产生变调的各种可能,总使红色处于主导位置,其艺术价值无所不在。西方人对红色在电影艺术作品中多用于战争、鲜血迸飞的场合,让人感到恐惧、危险,或感到精神不正常……

(2) 黄色是色彩中最明亮最能发光的色彩。我国汉代已在官场中使用黄色,尤其是皇帝的黄锦袍,上绣团龙,威严无比。在我国古代黄色被视为至尊无比的天子色。这是因为黄色能以其亮光的力量显示出物质的最高纯化,用在皇族身上,成为最高政治权势的象征。另外,黄色缺少透明性,似乎没有重量感,因此古今中外,金黄便成为述说光明、神圣、来世、天国等的"色语",如拜占庭的殿宇、日本的神庙、玉皇大帝的宝殿、孙悟空识辨人妖的火眼金睛等。黄色用于现代时装,表现出人的聪明、才智和青春;用于武士,黄色又是勇敢与无畏的代言。

(3) 蓝色同红色的凝重热烈相比,是一种轻质冷凉的色彩。蓝能使人的视野扩展到晴空、冰川、大海和神秘而又无垠的广阔宇宙,故画家和电影艺术家往往用蓝色表现人类幻象的另一世界、西方宗教敬仰之"天堂"、东方人畏惧之"地府"。当然,蓝也具有多义性质,蓝与亮光为伍时,多呈现出积极向上的意境;蓝与昏暗结合时,则有恐惧、痛苦和毁灭的意味。

(4) 绿色是蓝黄融合色彩,是大自然生命的象征。阳光下的绿,有一种朝气蓬勃的青春气息,使人类精神振奋,具有希望和欢乐的价值与意义。人类生活中用绿色,是和平之意的具体运用;当绿色暗化时,其主要表现特征是沉稳,静逸。

(5) 紫色同绿色相对较为单一的价值和意义比,紫色显得极富多义性,明亮时,高贵、虔诚,是智慧才智的象征;深暗时,有一种威胁压迫的感受,又是迷信、蒙昧的体现;蓝紫有时表现出孤独和死亡,红紫有时又能表现神圣和兴奋……

色彩受民族、地域、历史、时代、文化等因素制约,其表现意义大不相同,象征、隐喻的内容也有很大差异。一般来讲,所有明亮的淡色都代表人类生活中轻松、活泼、幸福、光明的方面,而暗化的重色则是黑暗、丑恶、灾难的内容。同一种色彩,有时有正反两面含义,而加大不同色彩的含义对比,色彩的情感语言则更具力量感,更有冲击力。这一点与动听悦耳的音乐作品有着奇妙而惊人的相似之处,电影色彩中的亮色犹如音乐作品中的高音部,能奏出跳跃、愉快、节奏感强的旋律,引入人们的感情和心灵之中;暗色则如乐曲中的低音区,抒发、呐喊的颤动将人们引向电影人物的灵魂深处的内心世界之中。

二、动画色彩的基调特征

每一部动画影视作品都有一个与主题相对应的情绪基调和情感倾向,如浪漫的、沉闷的、欢快的、悲伤的,等等。而表现在具体的画面时,很重要的就是把情绪基调和情感倾向落实到画面的色彩上,所以要了解色彩对人的心理暗示作用。简单地说,在高兴、喜庆的场景中,就应该用明快、亮丽的色彩;而在悲伤、忧虑的场景中,应该用沉闷、阴暗的色彩。所谓色彩基调是指一组色彩关系在一幅画面、一场戏、一个段落乃至全篇中形成的色彩倾向,展示色彩的总体特征。当不同颜色的色彩在画面中构成统一、和谐的色彩倾向并统一于某一色彩之下,那么这种颜色便是画面的色彩基调,简称色调。

在动画影视作品中,创作者经常是根据电影的特定主题来确定影片的色彩基调。银幕上不同的色彩基调,会使人无意识中就变得主动或被动,激情澎湃或感伤缠绵。理解了色彩的这种生理效应,就能通过变换色彩的使用方式将故事和导演希望传达给观众的情感因素呈现出来。动画创作者都很少从一个镜头来考虑色调的处理,而是从一场戏(即一组镜头),从场与场之间色调的形成与转换来设计和安排色调,色调体现在场景空间结构中。动画片色彩的设定服从于创作者的角色表现意图,借助于直观的生理和心理作用。色彩对动画作品视觉质感和情感的形成至关重要,与传统影视作品比较,动画的色彩设定体现更强的主观化特点。《埃及王子》中耶稣降难埃及的段落,创作者对身处同一物理空间的摩西和雷明斯使用截然相反的冷暖色彩和镜头表现角度。在同一画面中,矛盾的色彩和镜头表现角度违反了生活的真实,却强烈地传递了创作者情感意图,有力刻画了身处正义惩罚下的残暴君主和借助天力捍卫尊严的卫权者形象。

创造的色调可以通过背景设计、人物造型服装道具设计等色彩配置来展现。它可以是黄色调、红色调、蓝色调等,可以是暖色调、冷色调,可以是淡彩色调,也可以是浓彩色调,也可以由彩色转化为黑白和黑白转化为彩色等多种表现形式。

暗调和幽蓝是《僵尸新娘》这部电影的主色调,这也是蒂姆·波顿风格在形式上的一种体现,用对比强烈的色调来直接表现其内心最直接的想法。电影的整体色调给电影本身增加了一种"硬度",使电影给人的感觉坚定而且充满希望。世界上的真爱不是存在于这个多彩的世界,反而存在于那个冰冷的城堡。阴阳之间的色调在本片中出现了错位,阴间色彩斑斓而又欢歌笑语,人们都很会玩乐,死人们通宵狂欢、享受着不停歇的音乐、不间断的啤酒,他们的世界显得明亮,光怪陆离的地狱反比黑白冷漠的人间更显缤纷温暖。阳间黑白单调而至情绪压抑,死气沉沉、循规蹈矩,直接让人嗅到了蒂姆·波顿对现实社会的讥讽。因此在活人的世界里,所有的人反而如同行尸走肉,没有感情,反而在地底下,那些可爱的骷髅却让观影者感受到了温暖(见图5-30)。

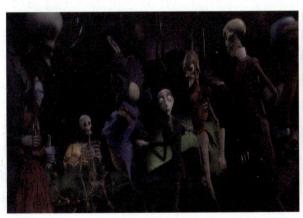
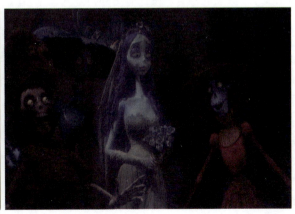

图5-30 选自美国动画影片《僵尸新娘》中的色调运用

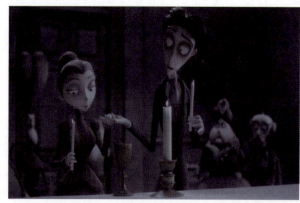

图 5-30（续）

　　法国动画影片《美丽城三重奏》在静怡的小城与繁华的美丽都设计了不同的色彩基调，对动画片画面来说，色彩起着重要的作用。小城朴素而着重于自然风光，色彩运用亦刻意配合片中的 20 世纪 50 年代怀旧背景主题，在为了体现浓郁的怀旧气息，影片贯穿始终采用了黄绿色的色彩基调，钢笔水彩画为电影蒙上了唯美的浪漫气息。鲜明的色彩和奔放的笔调艺术化地勾勒出一个梦幻般的鲜明世界，带着久远的、法国的乡愁。画面转到高楼林立、有着自由女神像、充满各色肥胖人的"美丽都"时，色调变成了亮黄色，显得这个城市富足美丽，一片繁荣，恰恰反衬出了掩藏在这片虚假繁荣之后的肮脏和罪恶。色彩斑斓的街面和下层旅店一带的阴冷气氛展现了美丽城的光怪陆离。这些纯粹而富有情绪化的色彩烘托出动画人物的情感，极富感染力（见图 5-31）。

图5-31　选自法国动画影片《美丽城三重奏》中的色调运用

　　当设计者根据文学故事的情节来设定基调时，冷暖色调的对比是渲染气氛、烘托环境的最佳方法。比如美国动画影片《狮子王》中，用木法沙统治时代的荣耀石和土狼成群时的荣耀石进行对比，影片设计者把暖色调、冷色调分别设计在同一块荣耀石中，留给观众的是两种完全不同的心理感受：前者给人以宏伟、振奋的感觉；后者给人以破落、颓废的感觉。设计者另外再加入音乐、音效等一系列元素来烘托，对比就更加强烈了（见图3-32）。

图5-32　选自美国动画影片《狮子王》中的色调运用

色调也是人们利用的一种造型手段,在影视作品中起着传达信息,表达情绪,烘托气氛,刻画人物性格和心理变化,展现不同的空间、时间、地域感和时代感等作用,有时也具有象征的含义。同一场景,不同的时间、不同的气氛要求色调也不同。色调是动画导演和背景师在理解作品内容的基础上,对每场戏所作艺术处理的重要组成部分。它影响着影视作品基调的形成、影片风格的展现,与作品基调形成对立统一的关系,与其他造型手段结合共同展现了影视作品的节奏和旋律。色调的选择与设计也体现了导演的审美情趣和艺术素养。

三、色彩的表现与创意

1. 色彩有烘托影片气氛、表达感情的作用

色彩在电影中更像是一位"情感的演说家",它作为人类情感的载体,连接着"编剧""导演""电影""观众"。这种连接是一种情感沟通的互动交流,在电影的产生过程中,巧妙地运用色彩的情感表现规律,充分发挥色彩的各种心理暗示作用。如影片《海底总动员》中尼姆和爸爸到海底学校的一组镜头,用各种绚丽的橘红色、粉紫色、大红色、草绿色、鹅黄色、粉红色、宝蓝色等色彩来装点画面,营造出一种美妙、斑斓、安全、和谐、活跃的气氛;而当尼姆不听从爸爸的劝告执意要离开大家去那艘大船边冒险的时候,画面一下子变成以深蓝色为主的大面积海水,这其中掩映着尼姆那娇小的朱红色身躯,形成冷色(深蓝色)与暖色(朱红色)在色性上与面积上的强烈对比,使观众的心为之收紧,那一片深蓝色的水域和远处灰黑色的模糊的大船底部预示了一种莫名的危险。在这组镜头中色彩对剧情的推动作用是显而易见的,从开始的兴奋、喜悦到后来的恐惧、紧张,除了故事本身的情节以外,色彩心理学上的作用也是不可忽视的。可见动画片中色彩的运用对调节观众情绪和增进剧情的发展起了不可小视的作用(见图5-33)。

⬆ 图5-33　选自美国动画影片《海底总动员》中的色调运用

《萤火虫之墓》开篇中用了红色的基调向观众传达了人物心中的躁动,红色包含着导演想传达给观众的情绪。影片红色的色调表达了深刻的喻意,对推动故事发展,刻画人物性格都起到了烘托作用(见图5-34)。

⬆ 图5-34　选自日本动画影片《萤火虫之墓》中的色调运用

还可以表现人物的心理活动。如《埃及王子》中法老莱摩西斯的儿子被夺去了生命,悲痛万分的莱摩西斯抚摸着儿子的遗体,这时的场景被处理成黑白效果,用以表现莱摩西斯的痛苦(见图3-35)。

图5-35 选自美国动画影片《埃及王子》中的色调运用

2．色彩的角色特征表现

色彩能塑造人物的形象，是表现角色内心世界的一种手段。用色彩展现人物内心世界的方法被很多电影创作者们成功地应用在其作品当中。在动画影视作品里，色彩造型主要体现在对人物形象的塑造上。导演往往根据人物的不同性格特征、不同的生活背景和命运来设计人物的服装色彩。

在《美丽城三重奏》中，黑帮打手的服装设计为肩部水平且宽大夸张的块状结构。黑色的设计带有嘲讽意味地表现了邪恶力量的强大与制度化（见图5-36）。

图5-36 色彩的角色特征表现，选自法国动画影片《美丽城三重奏》

3．色彩的时空特征表现

运用冷暖色彩表现时空，是动画艺术中常见的手法，比如暖色调红色、橙色以及偏红色等色彩时常被用来描述现在与过去时空，使人产生拉近距离的感觉；而冷色调蓝色、青色等经常被用来比喻未来时间与纵深的空间，与人之间的距离是拉开的。

例如，《埃及王子》的开篇采用的整体色调是比较暗的赭黄色，配以人物造型和宏大的奴隶修建金字塔的场景，使得观众的时空思绪迅速跳跃到了古代埃及尼罗河流域的农业文明时期。而影片中冷暖色彩交织的反复运用，也鲜活地再现了古埃及艺术特有的粗犷和质朴（见图5-37）。

图5-37 色彩的时空特征表现（1），选自美国动画影片《埃及王子》

另外,动画片中常常在全片中用色彩和黑白的变化来表现戏剧情节的不同时空。《美丽城三重奏》中唯一两处黑白色彩便是小狗 Bruno 的梦境,由于 Bruno 的梦原本就是沉重而不美丽的,因此处理成黑白色。或者用彩色片表现现在,用黑白片表现过去;或者反过来。总之,运用不同色彩可以容易区别不同时空(见图 5-38)。

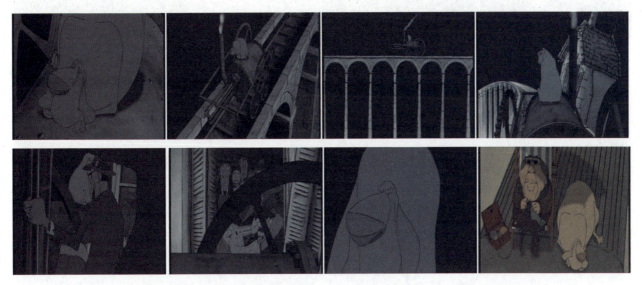

图 5-38　色彩的时空特征表现(2),选自法国动画影片《美丽城三重奏》

4. 色彩的寓意特征表现

在动画艺术中色彩与光线配合来营造各种场景气氛,以向观众传递其中深层寓意。如《狮子王》的开篇,画面上所有的物体笼罩在刚刚升起的太阳中,呈现出一片暖色调,展示着动物王国欣欣向荣的景象;在大象的坟场以土灰色调为主,强调死亡和危险;在刀疤筹划各种阴谋时,采用了惨绿色的灯光效果,来营造刀疤阴险的人物特质,暗示悲剧的到来(见图 5-39)。

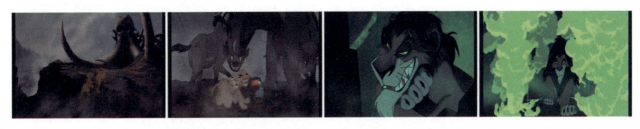

图5-39　色彩的寓意特征表现,选自美国动画影片《狮子王》

5. 突出镜头画面中的主要对象和主要细节

在画面色彩的选择上就根据主题需要设计主体、陪体和背景的色彩,达到既突出主体和细节又能进行表情达意、表现主题思想的目的。通过主体色与背景色之间对比和映衬关系,主次有了对比呼应,突出了画面的主体和主要细节。主体和背景之间的对比关系主要是各原色间的对比和互补色的对比。如原色中的红与绿的对比是强烈的对比关系,或者蓝和黄的互补色对比关系。黑、白和灰与红、橙、黄、绿、青、蓝和紫的对比关系叫弱对比关系,白与彩色的对比显得活泼轻盈,黑与彩色的对比则显得端庄凝重,而灰则介于黑和白之间。

在《萤火虫之墓》中,哥哥为节子抓萤火虫,描绘了无限美好的画面,通过长镜头的缓慢移动,萤火虫光芒的微弱闪烁,一种莫名的伤感情绪油然心上。在色彩处理上,色调灰暗,充满了悲凉无奈的气氛。漫天萤火的美丽更加反衬出战争的残酷以及战争带给人类身体和心灵上的伤害(见图 5-40)。

图5-40 测试突出主要人物，选自日本动画影片《萤火虫之墓》

正确运用画面的色彩还可以创造色彩和光线效果，加强或减弱戏剧情节的节奏。此外，色彩在动画画面中，还和构图等其他元素共同渲染气氛。在某些时候，构图中需要将某些物体进行加强或削弱处理，就可以运用色彩的变化来达到需要的效果。

综上所述，色彩的运用与心理和文化结合，成为自觉自由的创作元素，从而更合乎艺术创作的规律。动画片中色彩的运用不应是客观世界的复制，而应该是有助于深刻表达作品思想内容、塑造人物形象、刻画环境、交代细节、渲染气氛的重要手段。

思考与练习

1. 光线在动画片中的作用。
2. 色彩在动画片中的作用。

第六章 画面构图

学习目标：

了解画面构图的目的与特点；熟练掌握画面构图的基本要求和规律。

学习重点：

掌握画面构图的规律和技能，并对画面构图的视觉元素有一定的认识。

第一节 画面构图的概念与特点

构图一词是英语 composition 的译音，为造型艺术的术语。它的含义是：把各部分组成、结合、配置并整理出一个艺术性较高的画面。狭义地讲构图指一幅画面的布局和构成，就是根据主题和内容的要求，有意识地把要表现的对象安排在画幅之内，把作者的意图表达出来。构图具体包括图片给人总的视觉感受，主体与陪体、环境的处理，被摄对象之间相互关系的处理，空间关系处理，影像的虚实控制以及光线、影调、色调的配置，气氛的渲染，等等。

电影构图是将被拍摄对象（动态和静态的）和摄影造型要素，按照时间顺序和空间位置有重点地分布、组织在一系列活动的电影画面中，形成的统一的画面形式。动画片在设计分镜头台本的镜头时，对画面要有总体的构思。在绘制画面分镜头时，构图要在无限空间中寻找具有视觉价值的美点，以形、光、色的方式将美点汇集于画面之中，以表达创作者的情感，使观众情感由视觉快感上升为心理快感。从被绘制的主体身上以及其存在的空间中找出线条、色调、形体、光影、质感、透视、视点、幅式，并按视觉美感的方式加以组合，这就是构图的全部内容。

动画电影的构图与实拍电影构图一样，不以一个镜头画面为单位，而是以完整表情达意的"场"或"段落"为单位，因此，构图必须在总体把握作品内容、样式、风格的基础上进行构图处理。如表现镜头运动，景别、方位、角度变化，幅面位置安排，色阶、光影配置及变换使其具有更强的表意作用。综合考虑构图元素既能使主体表情的情意性突出，提高其情感感人价值，也能转意，甚至能传达完全新的、更深蕴的哲理含义。

一、动画画面构图的特点

动画电影的运动特性，影响了镜头画面的构图特性。动画画面构图主要有以下特点。

1. 画面的可变性

运动是动画片最重要的特性,动画片本身是以24格/秒运动,逐格播放的,表现为镜头与镜头之间存在着连续的关系。影片在播放中,由于画面中主体的运动和运动镜头的运动,会不断改变画面构图的结构,改变构图形式,改变画面中的叙事主体,改变人物与景物的位置,等等。

除了主体对象运动外,还有体现一定观察方式(表现试点)的拍摄运动,这些都将给镜头画面空间处理带来在时间中的进展、变化和转换。一部动画片是由无数个单帧画面构成的,有的画面一闪而过,有的画面会停留相对长一些时间。在一组连续的镜头中,每一个单帧画面并不一定十分完美,而一组画面所构成的完整性才是重要的。要注意起幅与落幅的画面,以及相对停留时间较长的镜头画面,因为这时观者的注意力会从情节部分转换至画面构图的立体空间关系。

在运动的画面中,所有的造型元素都在变化,动画影片在绘制分镜头台本时要保证每一个镜头画面构图的完整,把握住一连串运动构图的内在联系。

2. 画面组接后的整体性

影视在一定放映时间内,是通过视听的蒙太奇因素、镜头画面、句子、场面、段落合乎逻辑并且条理贯通地组接在一起,交替出现在银屏上的连续形象来表情达意的。一般来讲,一部90分钟的动画片通常由1000个镜头画面组成。构图的完整是通过一组镜头、一场戏来体现的。动画片的一个镜头段落,可能是由一系列镜头构图组成的。所以画面构图应具有前后连贯的关系,每一个构图都是上一个构图的继续,又是下一个构图的铺垫。

影视构图是以一场戏、一个段落为单位进行的,不要求把每幅画处理得十分完整。如果过分追求每个画面自身构图完整,就会影响整体构思,就会使一部完整作品的画面变成一幅幅孤立的相互缺乏联系的风景画或肖像画,便会失去电视画面的表现力。

构图讲究的动画作品并不追求每个画面都十分完整。比如把主体处理在画面的边角位置,或处理在背景深处,使主体在画面中占得很小比例,或主体被陪体或前景挡住甚至把主体处理成虚影,有时不给观众的视线前方留有空间等。由于动画画面具有单独分切设计,组接连续叙述的特点,构图处理必须有整体性。这样单独拿出一个镜头画面来看可能其空间安排、构图不符合美的规律,甚而单独的视觉效果也是不舒服的,然而一旦和上下镜头画面组接起来,就有审美价值。动画画面构图的完整性是通过组接形成的。

3. 画面的多视点

影片的构图可以在空间的任何位置上,视点上表现主体的造型关系,而不是单一视点的平面表达。动画构图时,要把握这一特点,目的是为了用灵活变化的角度去设计一场戏,善于利用景别的变化,角度的变化来表现特定内容。影视构图视点多,有多少镜头就有多少视点。如像电影那样采用运动摄影拍摄,在一个镜头里不只一个视点,其方位、角度、景别会不断发生变化。视点的多变,给画面构图带来无穷的变化,即视点变构图变。

如《红辣椒》中的一个例子,所长岛的一句话使警长粉川想起儿时的梦想和现实中的困境,他在驾车途中突然感到恐惧不安、陷入意识障碍之中。这个镜头视点多变,景别渐进式地表现了警长粉川的内心变化(见图6-1)。

4. 画面的时空限制

电影画面是通过银屏放映,动画电影亦如此,观赏方式受时间制约,每个镜头画面,不管是长镜头还是短镜头,展现的时间都是有限的。由于时间的局限,决定了画面的容量必须少而精。

🔺 图6-1　多视点图例，选自日本动画影片《红辣椒》

画面构图是在有限的空间中展示现实的无限空间，这种展现有时间上的限制。如果画面内容面面俱到，不能精练集中，观众就会看不清、看不全。这就要求我们在设计画面构图时力求简洁、明确，使观众看后一目了然，从构图形式进入实质。

二、动画画面构图的基本要求

1. 画面简洁

由于影视画面的时限性，决定了动画画面构图不能容纳许多内容，内容必须少而精。所以无论在何种场景，被设计的主体在画面构图中应当简洁、明确、突出，而处理背景关系也要有相应的措施，在视觉上不能喧宾夺主，应力图用最简单的元素，解决最复杂的问题。

2. 突出主体

影视画面的时限性要求画面构图必须主体单一，不能有两个以上的主体同时出现在画面里。尤其近景特写，如果同时有两个或两个以上的主体在活动，就会分散观众的注意力。设计双人镜头，两人均为侧面，看似例外，其实不然，当一个人物在某一时间内说话或有一种重要动作，他就居视觉优势，这个占视觉优势的人物就是画面主体。画面中要突出一个主体，并不意味着在前景后景中不能有其他人物同时存在，不意味着画面中不允许有几个人或上百人同时出现，而是要有主次。主次分明、重点突出是构图的基本要求。

3. 构图要有连贯性

根据画面组接后的整体性的特点，画面对事件的叙述，对情感的表达要通过一系列具有承上启下关系的画面组接来完成。为此画面构图应注意画面组接后的视觉流畅性。

构图时，要在上下镜头的关系中，利用视觉规律实现视觉的连贯性和保持画面上的构图兴趣点的相对位置不变。为求得视觉连贯，相连的镜头画面兴趣点的位置不宜跳动过大，应在上一镜头结束时的落幅画面和下一镜头开始时的起幅画面上保持主体位置的一致，以形成这种构图连贯的搭配关系（见图6-2）。

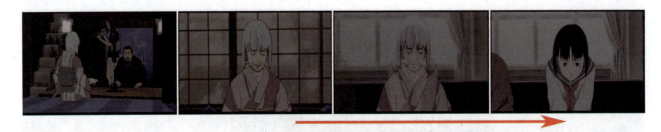

图6-2　构图连贯性图例，选自日本动画影片《千年女优》

第二节　画面构图视觉元素分析

动画画面构图与绘画构图的不同点，主要在于欣赏方式不同。欣赏绘画不受时间限制，在一幅绘画面前可以长时间观摩、研究。如果一时看不明白，也可以暂时放下，有时间再去观看。动画影片的观赏就没有这种条件，如果我们观看时没看清楚，想重看一遍是不可能的。动画画面与电影一样具有观赏的一次性。一个镜头在屏幕上只有短暂的几秒钟停留时间，在这样短的时间里，必须让观众看到应该看到的东西，也就是说电视动画画面构图要求主体突出。因此主体必须是单一的，不能有两个或两个以上主体同时在一幅画面里出现。这不是说在屏幕上不允许同时间存在着两个或两个以上的人物，在多人物的画面里，特别是影像大小相同时，在同一个瞬间里，主次必须分明。在经常出现的双人对话镜头中两人都处于侧面，这不是两个视觉重点吗？其实不然，两个人其中一个人在讲话或有动作，他（她）就是视觉重点，就是画面主体。

构图处理的首要任务是突出陪体、主体与环境的关系，善于设计拍摄方向与拍摄高度，确定画面范围，准确配置形、光、色、线条等造型因素。最终获得尽可能完美的形式与内容高度统一的画面。由于每一部动画影片的题材、内容、风格、样式的不同，导演立意与关注点不同，所创造的构图形式与构图手法也不尽相同。

一、画面主体

1. 画面的主体

当你在设计一个动画画面时，必须有一个想法，在画面中你要着重表现什么，然后通过光线、色彩、运动、角度、景别等造型手段尽量突出这个着重表现的对象，这个着重表现的对象（人物或景物）表现在画面上就是画面主体。对具体一个场景，一个镜头而言，画面主体就是主要表现对象。

主体是表达画面内容的主要对象，画面若没有主体，内容就无法表现。主体又是结构画面的中心。主体可以是人也可以是物，可以是单人（物），也可以是多人（物）。在影视作品中，从总体上讲主体就是主角，演主角的演员称主要演员，但对具体一个镜头画面来讲，主体可以是主角也可以是配角。影视画面主体，往往处于变化之中。在一个画面里，可以始终表现一个主体，也可以通过人物的活动、焦点的虚实变化、摄像机的运动等不断改变主体形象。这是和照片不同的地方。

主体在画面中的作用，如果从主题来讲，它是画面表达内容的中心；从构图来讲，它是画面结构的中心；从观众视觉心理角度来讲，它是画面的趣味中心，是引导观众欣赏画面的兴趣所在。

2. 主体的位置

主体放在什么地方，才能最突出、最能集中观众的注意力呢？主体在画面中的不同位置具有不同的表意性

质,传统的封闭式构图安排主体的位置大致有以下几种方法。

（1）几何中心法

几何中心就是画幅的正中心。把左右上下四边的中点用两条直线连起来相交于一点,这点就是几何中心（见图6-3）。

🔺 图6-3　几何中心示例图（1）

这个点的位置居于画面中央,是不以人的主观意志和感觉而定的客观中心点。几何中心点位置,能使视线集中,画面产生对称、均衡、庄重、形式感。主体置于几何中心最能集中观众注意力,能令观众产生稳定、庄重的感觉（见图6-4）。

🔺 图6-4　几何中心示例图（2）,选自韩国动画影片《美丽密语》

（2）视觉中心法

我国很早就有所谓"九宫格"的幅面分割法,西方据说也有"三分法",这两种分法结果完全一致。所谓"九宫格""三分法"就是将画面横竖都分成三个等份,用直线把这些对应的点连起来,画面中就构成一个井字,画面面积分成"九宫格",井字的四个交叉点就是趣味中心,这种"三分法"就形成了"九宫格"。

幅面内两线有四个相交点,如果说画面四个边缘形成视觉可容范围,那幅面内相交四点就构成了视觉清晰范围。就是"视觉中心",也就是在幅面中处理主体的另一种空间范围。它大于几何中心,并包括几何中心,在这个范围内处理主要对象,不仅易于吸引观众注意力,而且也较灵活、便当。画幅中四个点的存在,使每一幅构图对被摄主体可以进行不同的处理,由此而产生视觉上的运动与变化。四个点具有不定向性、方向性,也具有活泼性、暗示性和不对称性、不均衡性。视觉中心的利用,在全景系列构图中效果最为明显,它能产生位置上的空间感和对比感。把主体放在趣味中心附近,是最常用的方法。主体置于这范围不仅突出而且灵活,不像几何中心那样缺乏变化。

由于位置可变化而产生生动有趣的艺术效果。这是造型艺术最为常用的一种幅面范围。影视由于画幅比例固定，更常采用这种幅面范围，来打破画幅比例的死板与局限。趣味中心在心理上是最佳的视野范围，在艺术上也是最佳表现幅面。用这个视野范围观察事物是正常心理反应，用这个幅面表现对象也属客观、正常的反映与表现（见图6-5）。

 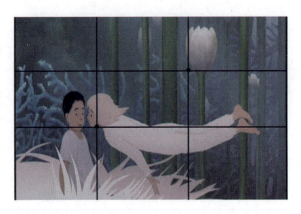

图6-5　视觉中心示例图，选自韩国动画影片《美丽密语》

（3）边角构图法

在画面构图处理中画面的边角一般是处理陪体、前景的部位。把画面主体放在画面的边角进而得到一种反常的视觉效果，表现了画面形象以外的丰富含义，这是开放式构图常用的方法（见图6-6）。

（4）特意中心法

除了几何中心、趣味中心、边角之外的任何部位都可称为特意中心。特意中心，指表现特殊意义的部位。它的显著特点是主体安置部位异常。它和边角一样具有特殊的表意作用（见图6-7）。

图6-6　边角构图法示例图，选自日本动画影片《千与千寻》

图6-7　特意中心示例图，选自美国动画影片《僵尸新娘》

（5）黄金分割法

黄金分割又称"黄金律""黄金段"，是指事物各部分之间的一定的数学比例关系即1∶1.618，接近四六开。中国传统绘画也有类似黄金分割的论述，中国《画论》中叫作三七停，即将画面横竖各分成10份，取3∶7的点，基本上也是处于黄金分割线的位置，主体可以处于黄金分割线的任意一点上。中国画中常讲的"井"字构图就是例证。这种比例自古希腊至19世纪一直被认为是最佳比例。它被欧洲中世纪的建筑师和画家以及古典派雕塑家广泛应用于其创作中，它认为是最合适的比例分割。

黄金分割运用于分镜头画面构图,首先表现在画幅比例中,如135胶片的边比就是2∶3的比例,电影、电视的画幅比例也是接近黄金分割的。黄金分割更体现在对画面内部结构的处理上,如画面的分割、主体形象所处的位置,地平线、水平线、天际线所处的位置等在造型上具有审美价值。按这个比例安排主体在画面中的位置最为醒目和突出,不仅如此,按此比例安排主体,画面最美,最容易被人接受(见图6-8)。

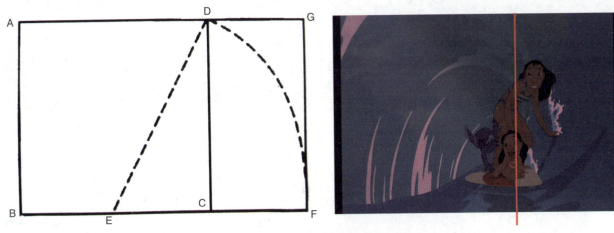

↑ 图6-8 黄金分割图,选自美国动画影片《星际宝贝》

3. 突出主体的方法

(1) 对比法:对比是突出主体的有效方法。可以说没有对比就没有图像。

常用的对比方法有大小对比、色彩冷暖对比、虚实对比、动静对比、方向对比等。在主体处理的过程中,将主体形象和其他形象塑造出对比关系,可以突出主体。如利用明暗对比,突出主题,或以明衬暗,或以暗显明。这是用光造成的效果。这种突出主题的方法是和环境光效处理、人物光线处理及光效变化相联系的(见图6-9)。

↑ 图6-9 突出主体示例图(1),选自日本动画影片《攻壳机动队》和美国动画影片《埃及王子》

(2) 利用线条指引突出主体,如有线条可以利用,可把主体放在透视中心利用线条的指引突出主体,用线条透视法将观众视线引向主要表现对象。镜头也可从正面向纵深拍摄或对角线拍摄,都会形成远处聚集效果。如设计机位顺拍马路两旁的电线杆、路沿、室内的墙壁等,向远处延伸而又相聚,其中线条将起引导视线的作用。

(3) 利用形象的完整性突出主体,画面中有两个以上的人物,形象全的人物比不全的显得突出(见图6-10)。

(4) 利用人物面部朝向突出主体。画面中如有两个以上的人物,面部朝向镜头的人物比背向或侧向镜头的人物要突出(见图6-11)。

(5) 利用声音和动作突出主体。两人都是侧面的对话镜头,其中一人讲话并有动作,他(她)就有视觉优势,进而得到突出。

(6) 用视线指引突出主体。通过非主体人物的视线指引突出主体,经常用在静态构图之中(见图6-12)。

图 6-10　突出主体示例图（2），选自日本动画影片《幽灵公主》

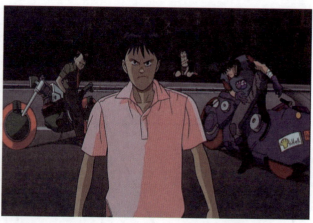

图 6-11　突出主体示例图（3），选自日本动画影片《阿基拉》

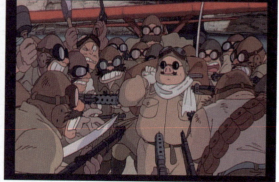

图 6-12　突出主体示例图（4），选自日本动画影片《红猪》

（7）焦点转移法。利用焦点前后移动，可以突出主体而且可以改变主体形象（见图 6-13）。

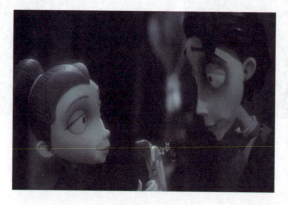

图 6-13　突出主体示例图（5），选自美国动画影片《僵尸新娘》

（8）利用景别、角度和幅式的变化都可将主体突出（见图 6-14）。

（9）利用运动镜头突出主体，设计运动镜头或伴随摇摄，主体对象始终在幅面内，次要对象和周围环境一闪而过，主体对象也能成为构图中心。

（10）用几何透视的远近法，即用对象比例不同或必要时改变比例的方法，使观众注意主体。如主要表现对象距摄影机近，其景别大于其他陪体；或在设计推镜头移近主要表现对象及其表情细节；加大主体景别，将无须表现的次要表现对象移出幅面外，也可使主体突出。

《僵尸新娘》

《千年女优》

《红辣椒》

图6-14 突出主体示例图（6）

（11）主要表现对象在场景和镜头画面中所占的戏剧时间（或银幕时间）必须长于其他对象。重场戏的重要行为动作受到突出的表现就能给人留下深刻的印象。对象固定时,用推拉镜头表现对象运动,或设计摇摄与移动,都能使主要表现对象占据更长的银幕时间。

（12）位置法：将幅面的主要位置给主要表现对象可以得到突出,可用几何中心或趣味中心进行突出（见图 6-15）。

《阿基拉》

《蒸汽男孩》

图6-15 位置法示例图

（13）动静配合是造成构图中心的重要方法之一。在动荡环境中主要表现对象的相对静止,或在相对静止环境中主要对象运动,静动衬映,也能使主体对象醒目。

（14）用色彩阶调的对比突出主体,突出构图中心。这和场面的色彩结构,基调处理有关。在寒暖差别上,在阶调深浅、浓淡对比上,在质地粗糙、光滑不同的结构上使主体和周围环境有区别。

二、画面陪体

陪体也称宾体、客体,是和主体有情节联系的次要表现对象,帮助表达主体的特征和内涵的对象。组织到画面上来的对象有的是处于陪体地位,它们与主体组成情节,对深化主体内涵,帮助说明主体的特征起着重要作用。画面上由于有陪体存在,视觉语言会更加准确生动。

1. 陪体的作用

（1）陪衬主体,帮助主体体现画面内容,使画面内容表达更加明确、充分,深化主体的内涵。

（2）均衡画面,美化画面。若把主体比作花朵,陪体就是枝叶,红花依靠绿叶陪衬才能丰富多彩。

（3）对情节发展、事件的进展起推动作用。

2．对陪体的处理

一般来讲，陪体影像不能强于主体，必须以不削弱主体为原则。切忌喧宾夺主，或平分秋色。陪体在画面中所占面积多少，色调的安排，线条的走向，人物的神情动作，都要与主体紧密配合，不能游离于主体之外。由于画面布局有轻重主次之分，为此，陪体的形象常常处理成不完整的状态。同时在景别、光线、色彩、色彩和构图等方面陪体都不能过多抢夺观众视线。

从整体上来讲，陪体在屏幕上占据时间要相对短于主体。陪体的处理也有直接和间接处理，有时陪体不直接见诸于画的情况，我们说陪体虽是与主体构成情节的对象，但有一些画面与主体构成情节的对象不在画面之中，而在画面之外。画面上主体的动作神情是与画面以外的某一对象有联系，这对象虽然没有表现在画面之上，却一定会出现在观赏者的想象之中，这种表现我们叫作陪体的间接表现。陪体的间接处理，重点在于必须巧妙地安排好引导想象的媒介。

陪体的间接处理是结构画面的一种艺术手法，它可以扩大画面的生活容量，创造画外之画，让观赏者的想象来参加画意的创造，引起欣赏的兴趣和留给观念回味的余地。所以结构画面要做到像外见意，画外有画，画幅有限，画意无限。一些经典画例给我们以范例，如《深山藏古寺》，只画了小和尚下山溪边挑水；《踏花归去马蹄香》，马蹄的香不在画面之内，画面只见蝴蝶飞扑在马蹄之上，留给观众想象的空间。绘画中的这些艺术构思很值得我们在立意和组织画面结构时借鉴。在选取素材，经营画面时，要考虑抒情性、哲理性及含蓄的审美要求，要学会利用间接处理陪体的手法，加强动画画面的表现力和感染力。

当然并不是所有画面都有陪体，特写镜头就没有陪体。运动镜头画面主体和陪体是可以相互转换的，有时主体先出现在画面里，后出现陪体，有时先出现陪体，随着镜头的运动后出现主体。有时在复杂的运动镜头里很难辨别谁是主体，谁是陪体，这是和照片构图不同的地方。影视构图是以段落为单位进行的，所以每个镜头里主角不一定出现，但每个镜头都应有其主要表现对象（即主体）（见图6-16）。

《攻壳机动队》

《红猪》

图6-16　对陪体应用示例图

三、环境

在动画画面里，除了人物之外的一切景物均可称作环境。环境包括自然环境和社会环境，这里主要指自然环境。环境包括前景、后景和背景三个部分。环境是构图重要的表现元素之一。

1．环境的作用

环境在画面构图中的作用有以下几点。

（1）帮助观众了解事件或故事发生的时间、地点、时代背景、民族特色、区域特色等。比如影片《铁巨人》，运用画面语言形象地展示了1957年美国洛克威尔小镇的环境。

（2）通过对环境的展现，帮助观众了解人物的身份、职业特点以及人物的性格爱好、文化素养等。

（3）创造气氛，表达情绪：同一环境不同的造型处理可以得到完全不同的气氛。借助环境气氛来表达人物的情绪，是处理环境的重要任务。比如在动画电影《狮子王》中荣耀石的两场戏的气氛营造就是一个很好的范例。一场戏草原由辛巴的父亲统治时，荣耀石的环境是明亮的暖调气氛。而当篡权者统治荣耀石时，环境是阴冷的冷色调，表现了残酷的生存环境。

（4）展示作品风格：环境是为塑造人物服务的。设计环境是为了塑造典型环境中的典型性格。人物的成长不能离开特定的环境，在一定环境中成长起来的人物才能真实可靠。

2．前景处理

什么是前景？有两种解释：近镜头的景和人物，位于主体前离镜头比较近的景或物。两种说法均可。前景是环境的组成部分。前景在画幅中位置无一定之规，可以处在画面上边、下边、左边、右边，也可以处在画幅的四周，构成框架结构。

前景在画面中的作用有以下几个方面。

（1）用于直接表达画面内容。在《僵尸新娘》中前景中的枯树枝直接表达了剧情中的重要叙事因素，维克多把戒指套在枯树枝上练习，引出了地下的僵尸新娘艾米莉，展开了故事的情节（见图6-17）。

图6-17　前景应用示例图（1），选自美国动画影片《僵尸新娘》

（2）前景是大景深构图不可缺少的元素，有助于表现画面的空间深度。电视屏幕是二维的，要表现三维主体空间深度，必须借助于不同的物距形成近大远小的透视效果，因此在构图中有目的地选择一些前景（人和物），可以增加画面的空间深度感。拍摄双人镜头以一人做前景的过肩镜头就比较有深度，而且使用的焦距越短，深度感越强。动画影片《萤火虫之墓》的镜头运用有效地表现了画面的深度（见图6-18）。

图6-18　前景应用示例图（2），选自日本动画影片《萤火虫之墓》

（3）表现故事、事件的时间、季节、时代特征和地方特色。表现时间、地点是环境的重要功用。前景有时可以突出地表现环境的时间、季节、时代特征和地方特色。比如用桃花、嫩绿的树枝、水柱等形象做前景，可以表现不同的季节。不同的前景还可以给画面增添了不同的韵味。

动画影片《花木兰》表现故事，利用盛开的花与荷叶，表现季节特征（见图6-19）。

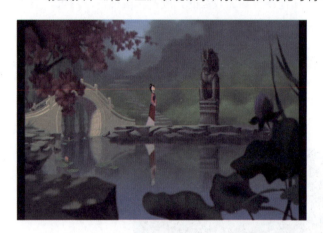
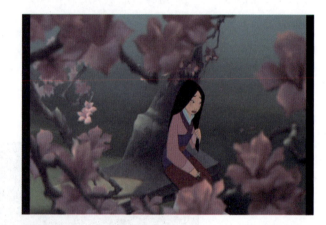

图6-19　前景应用示例图（3），选自美国动画影片《花木兰》

（4）有助于画面气氛的表达。《萤火虫之墓》开篇中用"火"做前景，以增加战争场面的气氛（见图6-20）。

图6-20　前景应用示例图（4），选自日本动画影片《萤火虫之墓》

（5）表现运动节奏。运动是影视艺术最显著的特征。平时我们有这种感觉，运动速度相同的物体，越近感觉越快。前景位于镜头最前面，如果是固定镜头画面利用活动前景就会增强镜头的速度感。如果是运动镜头（横移）利用固定前景或与摄像机逆向运动的前景也会增强画面的动感。比如，你跟移拍摄一辆汽车，以一排路障做前景就会增强汽车的运动速度感，这是造成强烈运动节奏感的有效方法。

如《千年女优》中,摄影师拿着摄像机在士兵中奔跑的镜头处理,就是利用士兵手中拿着的兵器与旗子做前景来增强人物跑步的速度感(见图6-21)。

图6-21 前景应用示例图(5),选自日本动画影片《千年女优》

(6)美化画面,均衡构图。《花木兰》表现父女情感的一段精彩话"今年院里花开得真好!可是你看,这朵迟了,但等到它开花的时候,一定会比其他的花更美丽"。父亲用枝头待放的花蕾安慰、比喻木兰,给木兰以希望。前景的花不仅隐喻了父亲的话,同时也美化了画面(见图6-22)。

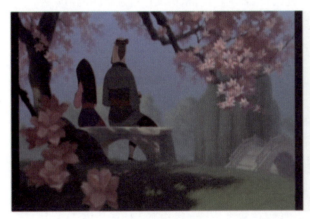 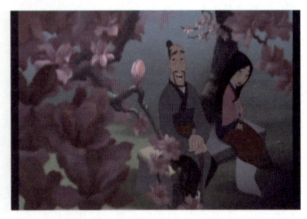

图6-22 前景应用示例图(6),选自美国动画影片《花木兰》

(7)增加画面的生活气息。可以利用活动前景是影视构图不同于照相构图之处。合理地利用活动前景可以增加画面生活气息,增加画面的真实感(见图6-23)。

图6-23 前景应用示例图(7),选自韩国动画影片《美丽密语》

(8)前景如果是角色,则通常是画面中的陪体,与主体形成画面空间的多层次,共同构成画面的叙事元素(见图6-24)。

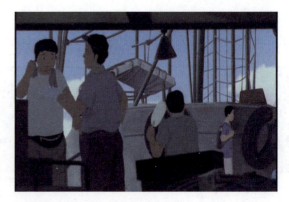

图6-24　前景应用示例图（8），选自韩国动画影片《美丽密语》

3．背景的处理

位于主体之后渲染、衬托主体的景物被称为背景。它在内容上表现为点明主体事物所处的客观环境、地理位置及时代气氛；在表现形式上则体现为利用色调和空间来衬托主体，展现环境，积极发挥线条结构的影响。

任何一门艺术或一位艺术家在作品中交代一个事物，刻画一个人物时，都要借助环境来烘托、陪衬和描写。对摄影画面来讲，无论画面景别大小，环境中的背景常常占有相当大的比例，它是组成画面语言的一个重要因素，是一幅画面的基础。

背景在画面中的作用有以下几个方面。

（1）交代环境与被摄人物的关系；展示环境特征、特点；利用环境形成的丰富的画面语言说明主题内容，使主体得到最佳衬托与表现。

如《千年女优》中讲述了千代子的演艺生涯与她自己的爱情交织的故事，千代子的戏跨越了几乎整个日本从古到今的历史，从冷兵器时代一直到热兵器时代，甚至连未来世界和月球的场景都包括。其中每个时代都有每个时代的不同的风格、不同的景物。影片就如同日本每个时代的包括建筑、服饰、风格在内的简单缩影，经历了一场日本的历史文化之旅，要完成如此大量的不同时代的场景需要下不少功夫。影片利用丰富有特色的场景设计，使主人公得到了很好的衬托（见图6-25）。

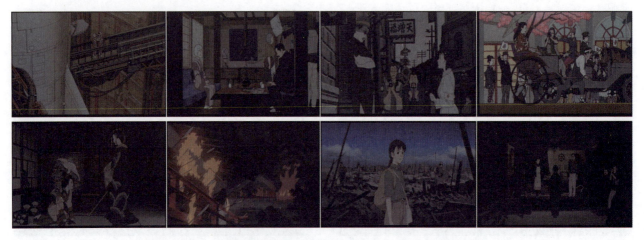

图6-25　背景应用示例图（1），选自日本动画影片《千年女优》

（2）动画画面是以视觉形象为载体传达作者的思想和主题内容的，背景可交代时代气息，给人以明显的时代感，使表现的主题内容与时代同步。《蒸汽男孩》中的背景真实再现了1866年英国曼彻斯特的景象（见图6-26）。

❂ 图6-26　背景应用示例图（2），选自日本动画影片《蒸汽男孩》

（3）背景能很好地体现画面中人物的职业特征，性格爱好和思想追求。在画面造型中，环境是人的真实写照，塑造好了环境实际上等于描写和塑造好了人物。在画面设计中，环境与人物的表现具有同等重要的意义。《小马王》中，小马王被抓到了军营，第一次遇见了中尉。军营的环境塑造了中尉的军人特征（见图6-27）。

❂ 图6-27　背景应用示例图（3），选自美国动画影片《小马王》

（4）背景具有很强的暗喻色彩，导演的创作想法可通过画面的环境背景体现出来。进入画面背景的每一样东西都应该认为是作者精心处理所至。观者在了解画面主体的同时，会借助背景的"暗示"作用更好更准确地理解主题内容。背景形成的视觉语言比较含蓄、间接，令人回味，引发思考。《千与千寻》中汤婆婆喜欢金钱，性格贪婪，她住在中西结合的华丽寓所。而钱婆婆喜欢田园生活，她的家设计的朴实无华，充满了生活气息（见图6-28）。

汤婆婆的家　　　　　　　　　　　　　　　钱婆婆的家

❂ 图6-28　背景应用示例图（4），选自日本动画影片《千与千寻》

第三节　画面的结构布局

自然界的景物姿态各异，线条与块面变化无穷，我们将它们按一定的规律和视觉习惯排列起来，满足人们的审美需要，这就是画面结构布局的任务。在影视摄影中由于画框是固定的，在画幅内主要有以下几种结构形式。

一、画面结构几种布局参考

1. 平列式构图

平列式构图以并列的形式横穿画面，成为画面构图上的主要结构。由于拍摄角度稍俯，画面中前后一排排的层次能够区分开来，表现出一定的空间深度感，产生开阔、伸延、舒展的效果。这种平列式构图，左右的透视变化不大，显得比较稳定，但缺乏动感，如《小马王》中的平列式构图（见图6-29）。

图6-29 平列式图例，选自美国动画影片《小马王》

2. 垂直式构图

垂直式构图可以促使视线上下移动，显示高度，造成耸立、高大、向上的印象。画面中的垂直线体现了坚强、局促、突出、矛盾、距离（见图6-30）。

图6-30 垂直式图例，选自动画短片《父与女》

3. 稳定、严谨的三角形构图

画面中排列的三个点或被摄主体的外轮廓形成一个三角形，也称为金字塔形构图，它给人以稳定感（见图6-31）。

图6-31 三角形示意图，选自法国动画影片《国王与小鸟》

倒三角形产生一种不稳定的危机感。在两排房和两行树之间,常出现V形缺口,这个缺口又带有某种神秘感,选取这样的环境安排人物活动,可引起人们丰富的联想。

4．十字形构图

在十字形构图中,垂直线和水平线既可以是实的,也可以是由一些点组成的虚线。十字形构图用好了,可产生"笔断意不断"的艺术效果,使画面富有多样的变化,增强画面的艺术表现力,能创造出富有意境优美的画面。在取景构图时有意在笔先的效果（见图6-32）。

图6-32　十字形示意图,选自韩国动画影片《美丽密语》

5．富有美感的S形构图

S形构图具有流动感,显得柔和、舒展,给人以快意。在设计时,如果画面上的景物很多,只要能设计一条S形曲线,便能使杂乱的画面得到统一,整个画面就会显得十分活跃。例如,一条河流或者道路,它们的蜿蜒曲折部分都可以成为画面上流畅、优美的S形主线。S形构图有更强烈的动感,多为了强调画面的纵深感和动感,使画面结构更加丰富,更富有艺术性（见图6-33）。

《美丽城三重奏》　　　　　　　　　　　　　　《埃及王子》

图6-33　S形图例

6．轻松舒适的C形构图

我们截取S形的一部分,画面就成了C形构图,这种构图形式能使人感到轻松舒适。在画面上,如果主体人物沿着线条运动,就会十分引人注目（见图6-34）。

《埃及王子》

《飞屋环游记》

图6-34　C形示意图

7．圆形构图

圆形象征着团圆、完满。圆形构图充实而饱满，可以引导人们的视线随之旋转，比如车轮的运动富有动感，使画面结构更加丰富，更富有艺术性（见图6-35）。

《超人总动员》

《埃及王子》

图6-35　圆形图例

8．曲线形构图

我们在设计曲线构图景物，例如，设计一排排的座椅和天花板上所形成的许多曲线时组成了一幅明显的曲线形构图。这些曲形线条从前景位置向画面的纵深延伸过去，有力地表现出宏伟的大厅的空间深度感，使视线时时改变方向，引导视线向重心发展。设计这种有纵深透视效果的画面，最好使用广角镜头效果。广角镜头的景角大，能够使我们尽量靠近被摄对象进行拍摄，可以加强近大远小的透视效果（见图6-36）。

动画短片《父与女》

美国动画影片《小鸡快跑》

图6-36　曲线形图例

9．斜线式构图

斜线式构图会使人感到从一端向另一端扩展或收缩，产生变化不定的感觉，画面由此会产生动感（见图6-37）。

图6-37　斜线式构图图例（1），选自法国动画影片《美丽城三重奏》

如果斜线达到极致对角线状态，是最能给人以动感的构图形式，体现了一种极度的危险。在《美丽密语》镜头中用对角线式的构图表现在最危急的关头灯塔的守护神阻止了海啸，形成了强大的气流；《蒸汽男孩》中用对角线式的构图体现了最危险的追逐场景（见图6-38）。

韩国动画影片《美丽密语》　　　　　　　　日本动画影片《蒸汽男孩》

图6-38　斜线式构图图例（2）

斜线还用来表现不安、紧张等异常的心理精神状态，斜线的画面构图由于失去了平衡感，会使观众在观看时产生紧张的心理感受。在《僵尸新娘》中维克多误入地下世界，当他醒来时，多采用斜线构图来表现他紧张不安的情绪（见图6-39）。

图6-39　斜线式构图图例（3），选自美国动画影片《僵尸新娘》

10．满布式构图

满布式构图是在整个画面中都布满被摄对象，而无明显的空白。这种构图可以突出表现被摄对象数量众多，且易使画面收到均衡稳定的效果。例如，拍摄水果、蔬菜时常用到这一构图。

为了表现出被摄对象的数量和所占据的空间，这种满布式构图往往要采取俯视角度拍摄，假若被摄对象位于视平线的上方，则多采取仰视角度拍摄。在《美丽密语》中当主人公罗武经过学校前面的文具店时，发现里面摆放着一粒闪亮的神秘玻璃球。用满布式构图表现罗武在一堆玻璃珠间的惊奇发现（见图6-40）。

☆ 图6-40　满布式示意图（1），选自韩国动画影片《美丽密语》

在满布式构图中如果留有较小的空间，而不影响总的满布效果，也是可以的。在画幅中并没有把被摄对象塞得满满的，而留有一些空隙（地面、墙壁等）（见图6-41）。

☆ 图6-41　满布式示意图（2），选自美国动画影片《花木兰》

11．散点式构图

散点式构图是以许多分散的点状对象构成画面。例如，一些珍珠散落在盘子里，使有形画面产生了"大珠小珠落玉盘"的音韵变化效果。这种构图往往留有一定的空间，虚实结合、疏密相间，但又以实体占据画面的主要部位，所以它很容易取得画面的均衡。这种散点式构图往往采取俯视角度拍摄，能表现出一定的空间深度感（见图6-42）。

12．放射式构图

放射式构图是利用被摄对象本身形成的一些明显的线条，由一点向周围辐射，呈放射形状。

如图6-43所示是利用枪支形成的线条，向周围作圆形辐射，使构图增加了多样的变化，使画面结构更为活泼。

图6-42 散点式示意图

图6-43 放射式满布画面示意图,选自美国动画影片《狮子王》

13．富有装饰意味的框架式构图

我们透过门窗、洞口,甚至一些装饰架或隔栅进行设计画面构图,使这些物体的外框会成为画面的又一边线,就好像给一幅画镶上了镜框一样,使画面平添了一种装饰意味,同时也增加了画面的空间深度（见图6-44）。

图6-44 框架式示意图,选自韩国动画影片《美丽密语》

二、画面构图的均衡处理

1．均衡含义

均衡是指以画面中心为支点,画面的左右上下呈现的构图诸元素在视觉上的均势。均衡构图给人以稳定、

舒适、和谐的感觉。

对称是最彻底的均衡。所谓对称是指画面左右上下形象完全相等的构图形式。对称构图可以产生一种极为稳定、牢固的心理反应，构成平稳、安宁、和谐、庄重感。对称也有不足之处，绝对的对等往往对人视觉刺激不强烈，往往会产生呆板、单调、缺少变化之感。对称在古代建筑，雕刻及绘画中应用最广、最普遍，在近代只在少数建筑和装饰艺术中才采用（见图6-45）。

图6-45　均衡构图图例，选自中国经典动画影片《大闹天宫》

不均衡构图则给人以不稳定、异常的感觉。画面构图一般应使画面均衡。但画面均衡是可以突破的，在开放式构图中画面不均衡是它的表现特点，常常以此表现人物异常的心理状态。构图作为一种表现形式有强烈的主观性，均衡是一种方法，不均衡也是一种方法。均衡和不均衡各有各的表意特点，比如，你绘制反映主人公处于混乱中的情景，采用不平衡、混乱的构图，也许更有利于对这一情形的描述。相反，当你要表现庄重、肃穆的场景时，就需采用平衡完整、优美和谐的构图。所以画面均衡和不均衡完全看你表现什么和如何表现而定，并不是要求每幅画面都必须达到均衡。再有影视以动态构图为主，不是对象动就是设计的摄像机动，在一个镜头中往往是均衡与不均衡处于不断变化之中，有时均衡构图是表现在一组画面镜头的总体感受之中。单独一个画面令人感到不均衡，几个镜头组接起来后，又令人感到很均衡（见图6-46）。

《花木兰》　　　　　　　　《飞屋环游记》　　　　　　　《僵尸新娘》

图6-46　不均衡构图

2．常用的均衡形式

常用的均衡形式有两种：一种是实体均衡。实体是指实际存在的有形的被摄对象。另一种是利用虚体和实体相结合达到画面均衡。比如利用云雾、光影、色调、人物的视线以及声音等无形的元素和实体配合，取得均衡效果。比如设计动态和静态人物总是在其视线方向多留一些空白，以取得均衡。画面均衡是指画面视觉心理上的平衡状态。视觉心理重量和物理重量有本质上的区别（见图6-47）。

| 美国动画影片《埃及王子》 | 日本动画影片《幽灵公主》 |

图6-47　均衡构图

构图元素的视觉重量大小有如下规律。

（1）物体不论大小，动的重于静的。在画面中一边是大而静的景物，另一边只需小而动的对象就能使画面平衡。

（2）两个同样的物体或人物在画面位置右边的比左边的要重些。因为观众的视线是由左向右运动的。

（3）一个孤立的物体（或人物）比堆积的群体重。

（4）处于画面边缘附近的物体显得较重，处于画面中心附近的物体或人物较轻。

（5）矗立的物体比倾斜的物体重。

（6）一个明亮的物体要比黑暗的物体具有较大的视觉重量，因此画面局部黑暗面积要比明亮的面积大才能取得平衡。

（7）暖色调的物体比冷色的物体重，明度高的色彩比暗的色彩重，饱和度高的色彩比饱和度低的色彩重。

3．平衡画面的具体方法

（1）主体在画幅位置的安排

画面主体可以放在画幅任意位置，可以安排在几何中心、趣味中心，也可放在边角，在不同幅面位置会产生不同的表意效果。画面构图单纯用于叙事，应放在趣味中心位置，如果强调用构图来表意可以安排其他位置。如果主体是人物，人物靠画面右侧，视线向左可以达到平衡。主体位于画面几何中心，视线向前最为平衡，但过于呆板（见图6-48）。

图6-48　平衡画面构图示例（1），选自日本动画影片《攻壳机动队》

（2）利用前景和后景平衡画面

前景在画面构图中作用很多，在静态构图中，调整画面的平衡是最有效的方法之一。主体安排在画面一边或一角，可用适当的前景（人与物）来使画面达到平衡。

（3）利用相继效应平衡画面

在上一个镜头画面里，主要被设计的主体安排不平衡，造成失重，但不在这个镜头画面中调整，而是在下一个镜头画面安排中，在其相对位置安排另一对象与其呼应，利用相继效应使画面得到平衡。比如上一镜头主体位置偏左，下一镜头主体偏右，两个镜头组接连续起来，就觉得平衡。

（4）利用画外音平衡画面

声音虽然不占有空间位置，但观众可以感到声源的存在。声源是占有空间位置的。构图中的平衡是相对的，不平衡是绝对的，关键要看画面是否有韵律感和动作感。

（5）视线方向、运动方向

动画片中的人物不可能全然僵死不动，视线方向更不可能不发生变化，视线的左右上下向度变化，也是影响画面均衡感的重要因素。一般来说，视线向空白较大的方向投去，画面容易显得均衡，视线向画面空白较小的方向看去，则画面肯定显得失重，失去均衡感。所以，在设计分镜头的构图中，视线方向对画面均衡与否影响很大，有时会有"一瞥重千斤"的效果。同样道理，线条走向、运动指向也会对人的视觉心理造成影响，一般来说，其指向方会给人以较重的量感（见图6-49）。

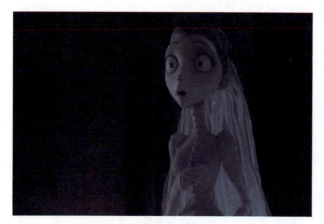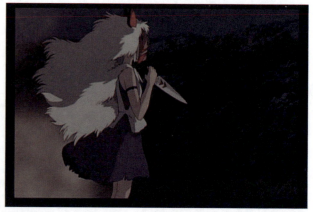

图6-49 平衡画面构图示例（2），选自动画影片《僵尸新娘》《幽灵公主》

（6）色彩、影调运用

利用色彩搭配、影调调整可以起到均衡画面的作用，不同的色彩可以给观众带来不同的轻重、大小感觉，明暗不同的事物也会给人带来轻重不同的感觉，将事物的色彩、明暗与事物的位置、大小进行合理的搭配，可以形成画面的均衡感。

（7）光影配置

影视是"光和影的艺术"，在分镜头的构图当中，尽管阴影不是实际存在的实体，但是它却有实际存在的形象。在对视觉的影响上，阴影的作用并不比实体的作用差，在画面中它同样占有一定的空间、具有一定的面积、具有一定的量感，它的位置、大小处理对画面均衡有着很大影响。

第四节　动画画面构图形态

一、动画构图的四种主要形态

由于动画画面构图是要将动态和静态被摄主体有机地组织在一起,不但要表现被摄物的动态、静态,而且还要在运动中加以表现,这就从根本上使画面电视画面构图有了如下4种基本的变化形式。

1. 被摄主体和摄像机均固定不动

这种构图的形态基本不变,要求摄影师在构图布局、经营画面位置、光线时机选择、色彩配置、被摄主体的位置、机位角度等方面的设计应极为精细,具有较强的绘画性,依靠画面构图本身的形式和画面张力来吸引观众。

2. 被摄主体固定不动,而是摄像机运动

这种构图形态的特点主要是依靠画面外部形式、通过摄像机的运动变化来渲染画面视觉,因此构图变化具有强制性色彩,其变化形式主要是随着摄像机的运动在画面的景别、方向、透视、背景上有所变化,这种变化主观倾向比较明显。

由于被摄主体固定不动,而是摄像机在运动,因此要有鲜明的机位调度意识,有明确的画面形式追求,拍摄时尤其要设计好景别、机位的运动方式、机位的运动轨迹和摄像机的运动速度。

3. 摄影机固定不动,而是被摄主体运动

这种构图形态的特点是要让被摄主体调度(运动)符合场景造型特征,通过被摄主体运动,既表现了被摄主体的运动特点,又表现了运动所存在的空间特点。

由于在拍摄过程中,被摄主体每一瞬间都会发生光线变化、位置变化、面积变化、方向变化、透视变化、构图变化、背景变化等,因此必须要有好的构图形式。

4. 被摄主体与摄像机的机位都在运动

这是一种综合运动形态,画面构图的形式特点是被摄主体与摄像机的机位始终都在运动,在不断的变化中。因此,我们要重视和关注这种综合运动镜头画面从开始到结束这一段运动过程中,画面构图的变化形式。

相对而言,这种构图拍摄较为容易,至少比拍摄静态画面的拍摄构图要简单很多,不必为每一幅画面讲究而费心,而只要注意构图的过程流畅,构图变化有特点就可以了。

从宏观上分析,这4种情况所产生的构图形式是相对独立的,各有其造型特点。但作为电视摄影师,在实际拍摄中,在电视片的若干镜头中,如何交替使用这4种画面构图形式,并有目的地排列和重复、有序地运用,使之在画面构图形式上形成该电视片独特的构图形式风格。

二、静态构图

静态构图用来表现相对静止的对象和运动对象暂处的静止状态。与绘画、照片构图有相同之处,不同之处在于影视可以表现其时间过程。影视静态构图时观看者的视点、视线、视野处于固定状态下,是观看者集中注意力

去看清对象的一种心理活动的体现形式。静止对象占据的空间是有限的、约定的,占有的时间却是无限的、可延伸的。因此,对观众来说,静态构图是感知在接收信息上时容易"一目了然"的。

静态构图易于看清对象的体积、空间位置及对象与环境的空间关系。它尤其能激起观众对空间的注意。其特点是在镜头画面有效展示时间内构图结构不变,构成的格局不变。静态构图追求单镜头画面的绘画性、完美性、平衡感。静态构图形式本身也会超越构图结构,成为影片叙事语言的造型风格。

1. 静态构图的方法

（1）位置安排：影视主体面位置安排自由度最大,主要取决于表现什么和怎样表现。它既可能被安排在几何中心、趣味中心,也可能安排在意味中心,在不同幅面的位置上,产生不同的效果。主体安排在几何中心位置,人物正面,视线向前（或背面向后）,易得到均衡效果。

（2）视线方向：主体安排在趣味中心或意味中心上,如果视线一直向幅面小的方向看,这种布局,定然产生失重的感觉。因为主体和其视线角度所构成的重量远远大于空白处。但如果主体视线向着空处,均衡感立刻得到恢复。

（3）光和影的配置,用光影配置来取得画面构图布局平衡,对称效果是摄影画面处理最古老,也最为有效的方法。凡是主体对象处于幅面位置的非几何中心,特别是在边角位置上,其面前（或背后）定然是极大的"空白"空间,无疑会给视感知以失重印象。

（4）前景的运用：前景作用很多,在静态构图中,调整画面平衡,只要配置得当,它是最有效的方法之一。

（5）色阶运用：利用色阶调整画面结构不仅起平衡作用,常具情感色彩,甚至具有明显的象征含义。

（6）声音：声音和画面在现代电影和电视中可以有各种配合关系,在达到构图形式美方面,也起着非常重要的作用。声音虽不实地占有空间位置,但它在某一空间中发出,就会给那空间增加分量。这可能是使人联想到声音的缘故。想象出的实体虽然并无具体视像出现,由于联觉作用,空间就被填满了。

（7）相继效应：在一个镜头画面内,主要被摄对象空间安排或由于空间运动而破坏均衡,造成失重,但不在这个镜头画面中进行调整,而是在下一个蒙太奇镜头画面的空间布局中,在相对位置安排另一对象与其相呼应,观众从上一个蒙太奇镜头画面感到失重,很快会在这里得到补偿。影视是组接连续叙述的,它之所以能补偿失重感是视知觉的相继效应在起作用。

作为人物的造型静态构图,要在构图上富于装饰性。利用构图反映出人物的心态、情态、神态。当然,人物在画幅中的位置、朝向、角度、姿态、光线,都能更多地产生出这种思想、情绪的效果（见图6-50）。

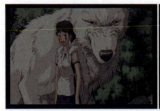
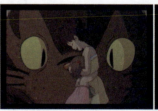

《幽灵公主》　　　　　　　　　　　　　　《龙猫》

图6-50　静态构图（1）,选自日本动画影片

对景物的静态构图,我们要强调两种关系：景物与空间在造型上的关系。景物在画面中的唯美效果关系。背景要有衬托,角度可以大胆。处理方式上可以有倾向性,客观性,象征性。客观性纯粹是交代、展示的方法。象征性富有一定的情感,可以将画面美化处理（见图6-51）。

图 6-51　静态构图（2），选自韩国动画影片《美丽密语》

静态构图要讲究，构图处理要严谨，要具有章法，那样会更增强视觉的造型表现力。充分考虑视觉心理需要，安排好光线、色彩，控制好镜头的时间长度，以免让观众视觉分散和视觉呆板。静态构图由于自身静止的特点，要顾及镜头画面构图之间的匹配。利用视觉规律，造成视觉连贯性，并在每一个镜头中，保持画面上兴趣点的位置。

2．镜头画面静态构图的作用

（1）运用静止构图，能更好地展示被表现对象的性质、形状、体积、规模、占有空间位置与其他对象的空间关系。

（2）人或其他动物处于静止状态，或在一定时间进程内无大的行为动作，着重表现的是被摄对象的另一种运动形态，展示其静止时的神态、情致、心态、境况，这时运用静态构图将起到烘托、衬映效果。

运用静态构图形式，强调相对静止内容，如果这一内容和形式将与上下展开的情节内容和表现形式相反，构成对比关系，静和动的对比就会相得益彰，就更能展现两者独自具有的感人魅力。这种手法，在任何一个影视作品中，都是最常采用的。

（3）有时情节进展中，矛盾冲突即将来临，却有意以外部静态进行表现，即能获得以"静"代"动"或"静"中伏"动"的动人效果。而在观众完全掌握情境之后，该处理的效果尤为强烈。

（4）表现对象是静态的，行为动作的运动形式是静态或近于静态的。它要求运用静态构图结构以充分展示其静态性以使其起比喻、象征作用。

（5）静态构图，多层景次运用，会给镜头画面增加信息量。观众能在静观中，尽情全面感受。

（6）静态构图能展示对象的空间距离，如果这种空间距离可表示对象之间的情感关系，从而空间距离的保持和改变都能体现情感关系的变化。

三、动态构图

影视画面中的表现对象和画面结构不断发生变化的构图形式称为动态构图。由于镜头的动态变化是产生构图的根本，所以，我们在设计中要注意构图变化的目的性和有序性，并将其作为一种风格追求。

1．构成动态构图的基本条件

（1）镜头画面内体现情节的主要表现对象处于运动状态，其外部的行动形式、动作形态及运动过程是描绘的重点。而对象内在情感、情绪、目的、愿望也须通过可视的外部行为动作体现出来。对象内心情绪的激越、消逝等变化过程在艺术和生活中一样，主要是通过外在的行为动作，行动的空间位移、速度、节奏的变化来表现。行动及其过程就必然成为构图的主要元素。

（2）对象情感、情绪不通过细节强调、重点揭示就无法体现。如果上述情境体现为一个连续过程，为展示这

一运动过程中具有情意性质的细节,运动拍摄、动态构图处理将是最为有效的。

(3) 动态构图具有不断变化的多构图形式。在对象运动、摄像机运动,或两者同时运动的表现中,构图结构定然不断变化。

① 景别变化;

② 方位变化;

③ 角度变化;

④ 景次、背景和前景变化;

⑤ 幅面位置安排变化;

⑥ 光线和色彩配置变化,乃至幅式变化。

动态构图随着情节的进展及情节表现重点的转换而不断变换构图结构,与静态构图有本质区别。

(4) 动态构图属散点透视,在一个镜头画面中,透视关系,是不断变化着的。它充分体现了人"走着看"的观看心理及看视方式。

《僵尸新娘》中维克多被僵尸新娘在桥上追上后,惊恐的状态运用了360°的旋转加推镜头来刻画。通过这组动态构图的空间位移、速度、节奏的变化来强调主人公的恐惧(见图6-52)。

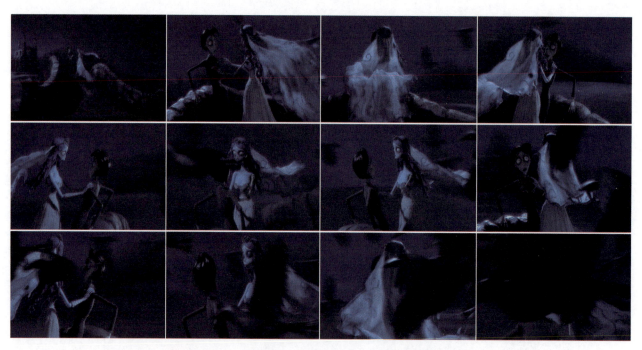

图 6-52 动态构图(1),选自美国动画影片《僵尸新娘》

2. 动态构图的调整原则

在运动构图中,结合运动,恰当安排、配置运动对象也是可行的重要原则,但运动造成的变化还须有自己的原则。

(1) 运动的对象在量比上重于静止的对象。

(2) 对着摄影机镜头(不论是沿光轴,还是对角线)走来的对象比远离镜头的对象量重,景别变化越大越显沉重。

(3) 自画左向画右的运动比自右相左的运动造成的重量感要大。

(4) 垂直走向的形式,感觉重量比那些倾斜走向小很多。

（5）向幅面某部位集中的运动和趋势比分散的，固定不动的产生更大重量。

（6）运动速度快的重量轻，速度慢的显得沉重。

（7）向上的运动比向下的运动重量感要轻，等等。

构图结构之初就应考虑这些原则，并在拍摄运动对象和运动拍摄中，调度、配置运动构图元素时，遵守这些原则，才能取得充分表达内容，令人愉悦的视觉效果。

3．处理好动态构图要掌握的原则

（1）以起幅和落幅作为结构画面。

（2）掌握住节奏。速度的快慢影响节奏。速度的快慢影响观众的情绪并使观众产生不同的心理效果。速度和节奏不一定成正比。

（3）在运动中尽量合理应用前景。比如我们设计跟镜头中一个人跑步，若无前景气氛比较平静，若透过树丛和栏杆设计跟摄，树丛和栏杆在镜头前不断掠过，再加上光影忽明忽暗地变化，会使观众产生紧张情绪。

4．动态构图有以下造型特点

（1）动态构图可以详尽地表现对象的运动过程以及对象在运动中所显示的含义，以及动态人物的表情。图 6-53 为角色与运动镜头同时运动构成的动态构图，通过一个摇镜头，展示了角色在不同空间的运动，由于画面中角色的运动吸引了观众的注意力，画面构图的均衡性降低了。要注意角色运动的开始与结束时的画面构图设计。

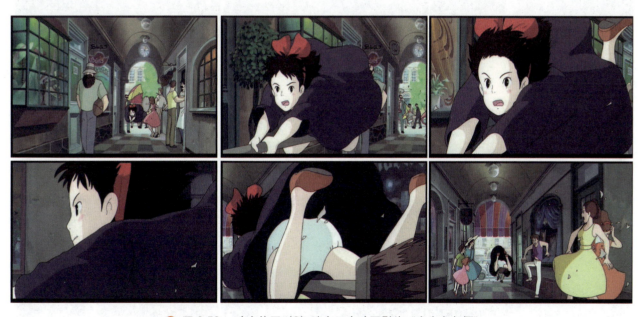

图 6-53　动态构图（2），选自日本动画影片《魔女宅急便》

（2）画面中所有造型元素都在变化之中。比如光色、景别、角度、主体在画面的位置，环境，空间深度等都在变化之中。

（3）动态构图对被摄体的表现往往不是开门见山、一览无余，有一个逐次展现的过程，其完整的视觉形象靠视觉积累形成；图 6-54 为拉镜头构成的动态构图。运动镜头构图的动态构图重在表现画面情绪，这个拉镜头有远离现场的感觉。

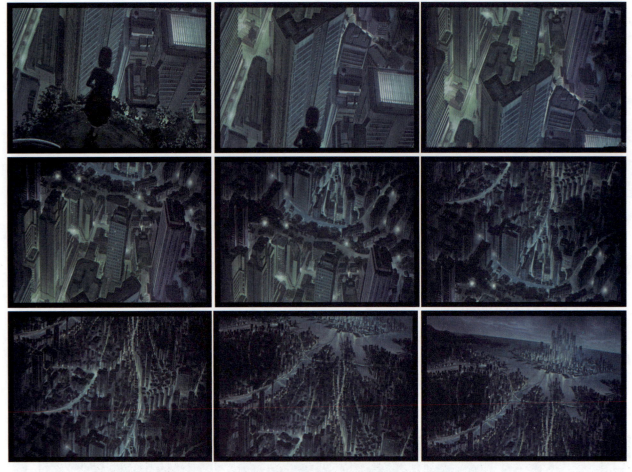

图 6-54　动态构图（3），选自日本动画影片《攻壳机动队》

（4）动态构图在同一画面里，主体与陪体、主体和环境关系是可变的，有时以人物为主，有时以环境为主，主体可变成陪体、陪体可变成主体；如动画影片《虫虫特工队》中蝗虫的头目霸王要吓死飞力，不料出现了一只真鸟，而霸王以为这还是飞力的诡计，毫不退让，于是成了鸟儿的腹中餐。这段镜头的处理利用焦点的转换，出现的真鸟由陪体变成主体，主体霸王变成陪体，人物关系明了（见图6-55）。

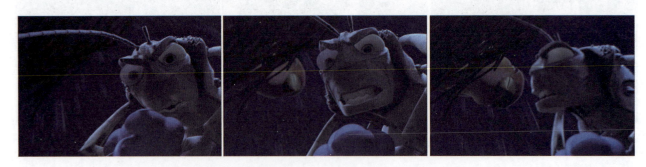

图 6-55　动态构图（4），选自美国动画影片《虫虫特工队》

（5）运动速度不同，可表现不同的情绪。图 6-56 为角色与运动镜头同时运动构成的动态构图，《玩具总动员3》中抱抱熊以为自己被遗弃，雨夜里三个玩具坐在车的后面漫无目的地行进时，却被颠了出去。人物在地面上打滚朝镜头前滚来，镜头同时运用了一个快速的推镜头，迎上前来的人物。镜头先运用了倾斜构图方式，再运用了两个快速的运动镜头体现人物的处境。

图 6-56 动态构图（5），选自美国动画影片《玩具总动员3》

四、封闭式构图

封闭式构图是创作者遵循传统的构图规则，强调把框架看成画面的空间与画面外空间的界限，不敢越雷池一步。因此，着眼点、着力点都集中在画框的边缘内布局对象、结构空间，经营画面内的完整天地，追求画面内部的统一、完整、和谐、均衡。所以，有人称封闭式构图为完整构图。这种结构习惯于把被摄主体处理在画面的几何中心，形成一种相对的完整感、对称感和平衡感，对人像的近景、特写要求完整性，绝不出现半个身体、半张脸或一只眼睛的画面。如果人物处在画面的边缘，他的视线必定是向心的并且在视线前留有空间，而不是把空间留在他的身后。如设计人物，人处在画面的一侧，另一侧就有一定的视觉形象与之构成均衡格局。

处理动态构图时，摄影师不仅注意镜头起幅、落幅的完整与均衡，而且在动体或摄影机的运动过程中也非常注意。这种构图讲究画面结构严谨、合乎规范，镜头平稳，给人以宁静的气氛、和谐的韵律。

封闭式构图一般不适用运动着的前景，使用静态前景时，也给人一种"框住"的封闭感。而开放式构图不受这种限制，经常处于完整性与不完整性的变化之中；不把观众视觉感受局限在可视的画框之内，而是有意引导观众突破画框，产生更广、更多的画外空间的联想。

封闭式构图源于绘画，一幅成功的画要有完整性、均衡性，而且所表现的内容只限于画面之内（见图6-57）。

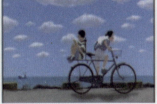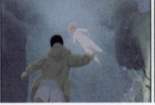

图6-57 封闭式构图，选自韩国动画影片《美丽密语》

五、开放式构图

开放式构图源于法国新浪潮电影。在20世纪60年代法国提出电影银幕是"窗户"的理论，电影院没有窗户，一片黑暗，在放映时，只有银幕是亮的，像一扇"窗户"。电影好像是透过这扇窗户看到的景象。电影空间就是窗户外面的空间。因此电影空间仅是现实空间的一部分，所以电影所表现的空间始终是不完整的，透过窗户看窗子

外景象总是现实的一部分。画面构图总是不完整的。在银幕画框外面看不到景物,不等于没有景物,只是被墙遮挡掉了。墙外还是存在着景物的,所以开放式构图追求画外空间的表现,要打破画外空间限制。

开放式构图,不受传统构图规律的约束,着眼于画框内外空间的联系,以不完整、不均衡的画面构图,重视画外空间表现。开放式构图常以不完整、不均衡结构形式出现。日本动画影片《蒸汽男孩》中有不少场面是开放式构图(见图6-58)。

↑ 图6-58　开放式构图(1),选自日本动画影片《蒸汽男孩》

主体多处理成边角位置、视线离心,有时在人物背后故意留出大片空间,强调构图不均衡、不协调。开放式构图常用画外音作为结构的依据,从而在心理上产生一种完整感和均衡感。《美丽密语》中运用了大量的开放式构图,使这样一个题材更具生活化(见图6-59)。

↑ 图6-59　开放式构图(2),选自韩国动画影片《美丽密语》

开放式构图表现主体与画外空间联系,不要求人物、摄像机在运动过程中都必须保持构图均衡,而是使画面出现均衡—不均衡—再均衡的多样变化。开放式构图喜欢使用活动前景,如来往的人物、车辆,以显示画面内外空间整体联系。开放构图也经常采用移动摄影的手法表现银幕画框内外空间,构图呈现出超越画框的开放性。《美丽密语》中罗武送俊浩时镜头以开放式构图开始,随着摄像机的移动,展示了两位主人公活动(见图6-60)。

这种不完整构图,往往以画外音构成的画外空间来调节,并诱发观众的联想,使构图产生向画面外部延伸的张力。音响所具有的表现力和感染力远远超出它所传达的信息,它的作用是多方面的。

第六章 画面构图

图 6-60　开放式构图（3），选自韩国动画影片《美丽密语》

思考与练习

1. 画面构图的目的与特点有哪些？
2. 构图处理中有几种基本画面形式？
3. 画面构图中对主体、陪体、环境这三个部分的组合关系有什么要求？
4. 突出画面主体具体的方法有哪些？
5. 静态构图与动态构图的主要特征是什么？

153

第七章 电影声音

学习目标：

掌握动画声音基本元素、声音与画面的关系等基础知识；掌握动画片中的声音创作手法；理解人声、音乐、音响的表现功能与特点。

学习重点：

掌握对声音元素的表现功能与特点；掌握动画片中的声音创作手法。

第一节 声音的构成

在视听语言当中，声音是影响画面的一个重要因素。声音对动画片的意义重大，动画片与真人演出的电影不同，它的动画角色在现实生活中并不存在，完全是人工绘制出来的。而声音的加入则为这些虚拟存在的动画角色注入了生命和活力，使观众相信它的真实，认同它的存在。在分镜头设计时，导演要充分考虑声音的存在，对声音设置要预先留有较大的创作空间。贝拉·巴拉兹曾经说过："我们对视觉空间的真正感觉，是与我们对声音的体验紧密相连的，一个完全无声的空间在我们感觉上永远不会是很具体的、很真实的。只有当声音存在时，我们才能把这种看得见的空间作为一个真实的空间。"

动画影片作为电影艺术的独特门类，向来就是被认为是最具有想象力的影片种类，它是一种极端假定性的艺术，不受任何物理性质的约束，也不受任何物质现实的制约。在动画片当中，任何物体都可以开口说话，《幻想曲》中的米老鼠用魔杖都能操纵世界。动画影片中充满了无数的创意，这些创意不仅是通过动画片的角色来完成，也必须通过声音来表达，优秀的声音会使得动画片更为真实、精彩。动画史上第一部有声动画是1928年迪士尼公司出品的《威利号汽艇》，米老鼠首次开口说话，声音给动画片注入了新的生命，使动画角色更加丰满。片中声音与人物动作配合得天衣无缝，同时音响的运用也使环境更加真实。声与画的完美结合使这部动画非常受欢迎，让人们充分地认识到声音设置对动画片的重要意义。在后来不断的发展中，声音元素逐渐体系化，同时形成了自己独特的表现手法和艺术价值。现代动画片的创作过程当中，声音创作与视觉造型创作相结合，不断带来更加广阔的表现空间和更真实的环境，丰富着动画影片。

声音是动画片中的一个重要的元素，声音形象既有具体的可感性，又有概括性。它的存在是与人的感官生活常识与印象分不开的，人们往往根据感性经验辨识声音要素。声音不仅仅是简单解释画面，它可以作为一个重要的创作元素出现，所以声音创作的好坏也直接关系到动画片的艺术优劣。动画被赋予了声音才使片中的世界更

加真实可信。所以动画导演在绘制动画分镜头时,要充分考虑声音的存在,对声音设置要预先留有较大的创作空间。在动画片中,导演通过分析、提炼、加工生活中的声音素材,创造出与动画画面内容、动作、情绪相符或具有特殊含义的声音形象,成为动画片形象的重要组成部分。

我们知道电影中的声音是由人声、音乐、音响三个基本元素构成的。这三个元素之间的关系是密切的,它们相互交织,以听觉造型的方式与视觉造型一起共同构成影视艺术的美学形态。动画片也不例外。

一、人声

动画片叙事的主体一般都是人或是拟人化的动物,而对人来说,语言是人们表达自我、相互交流、传达信息的最基本方式,因而在影视艺术中的人声是声音最活跃、信息量最丰富的部分。人声的音调、音色、力度,特别是节奏等问题对塑造人物性格起着重要作用,是角色的重要组成部分。

动画片在人声的使用上,呈现出两种对立的风格:一种是排斥人声的使用,叙事表意大量通过视觉形象、音效和音乐来展开,片中较少出现分散观众视听注意的对白,因而在视听感知上更易吸引观众的注意力,在影片的解读上也更加明了,此类影片主要为动画短片;另一种作品中出现较多的语言声,声音在作品结构中具有重要作用,去除语言声后,动画作品将变得难以解读,此类影片主要为动画剧情片。

根据动画片创作的需要,有意刻画声音,声音不仅具有剧作功能,能够传达内容和情绪,也可以赋予影片以新的意义。声音赋予角色性格和情感,担负着交流和沟通的使命,展示着剧情的发展和变化,使这个完全虚拟的动画世界变得真实。

人声主要由对话、独白、旁白组成。影视艺术中的对话声音是指两人或者多人相互交流的声音。它是影视中使用最多的也是最为重要的语言。通过对话,可以交代剧情,塑造人物形象,甚至传达内涵丰富的潜台词。动画片最大的受众是儿童,所以对白要生活化,简洁易懂,不可超出儿童的理解能力,否则无法与儿童产生共鸣。

独白是指剧中人物在画面中对内心活动进行的自我表述。它是影视作品直接表现人物内心的有效手段之一。画面适合表现人物的行为状态等外部信息,而独白作为人物的自述,可以游刃有余地表现人物复杂的内心世界。还有一种是画面中的角色并没有开口,以画外音的方式表现角色的内心活动,称为内心独白。内心独白可以表达画面与对白都无法表现的隐秘情感。

旁白是指由画面时空以外的人所发出的声音。一般可分为两种:一种是剧中人的主观性自述,以第一人称的口吻回忆过去或展开情节,能给人以亲切之感。另一种是局外人对故事的客观性叙述,概括说明故事发生的背景及原委,或对人物、事件表明态度,直接进行议论和抒情。旁白具有叙事的功能。在影视作品中,创作者常常运用人物旁白,使整部电影叙事节奏紧凑,交代故事的发展进程。在《百变狸猫》中的开篇也是以旁白的形式介绍影片的主人公狸猫,也以旁白的形式介绍剧情,交代剧情。在动画影片《小马王》开篇中就是通过小马王斯普瑞特以第一人称的旁白辅助介绍故事发生的时空,画面展现的美国西部风光。

人声的作用主要体现为四个方面。

1. 人声与人物性格、人物形象的塑造

与实拍电影的声音创作相比,动画片中声音的创作具有其自身的特殊性。由于动画角色是虚构的,在真实生活当中并不存在,而声音的加入则为这些动画角色注入了生命,使得他们能够真实地存在。在动画片中,声音得到了无限的延伸,无论是客观世界存在的,还是主观创造出来的物体,都可以畅所欲言,而且动画声音中音色也可以自由表现。每个人的年龄、性别和性格不同,他声音的音色、音质,甚至语速等也都具有自己的个性特点,因而

动画作品在塑造人物形象时,就将人声给予充分考虑。成功的动画作品中不同角色的用词、音调、语速都具有各自不同的特点,传达出不同的性格,有助于动画角色的个性化表现。

如动画片《怪物史瑞克》中驴子说话语速很快,声音稍尖,一开口就滔滔不绝,表现了驴子热情的性格,而黑人演员艾迪·墨菲的配音准确把握了驴子的性格,在音调、力度和节奏上成功地表现出驴子的幽默、热情的性格,语言表现出人物的性格、身份等(见图7-1)。

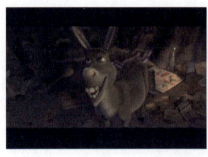
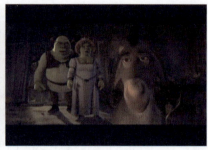

图7-1　人物形象塑造,选自美国动画影片《怪物史瑞克》

不同的音调、音色也可塑造不同的个性。动画片《狮子王》中,父亲木法沙声音稳定而浑厚,正符合了狮子王的身份和威严的性格;刀疤的声音设计则是阴阳怪气,对不同的人是不同的口气,对木法沙说话语气中带着谄媚和酸味,而对土狼说话则是威胁的语气。幼年的狮子王辛巴的音色天真无邪,成年后的辛巴的音色也威严深沉。在优秀的动画影片中,除了鲜活的角色令观众过目不忘之外,为这些动画角色所配的声音,也会给观众留下深刻的印象。

2．人声与动画片的整体艺术风格的创作

不同的影视作品类型、形态风格往往具有不同的艺术风格。而这种风格的形成不仅与画面、蒙太奇等因素相关,而且也与人声相关。实际上,在不同风格的动画作品中,各自的声音处理方式是完全不同的。在喜剧类型的动画片中,人物的声音处理有夸张欢快的特点。像《埃及王子》这样严肃题材的动画片,人声才处理也比较庄严、理性。动画短片《种树人》中,贯穿影片始终的男性旁白,从第一人称角度平静地讲述了种树人在荒山之上几十年不停种树的过程,朴实平静之中透露创作者的人生感悟。人声在该片中发挥了重要作用,这也使得影片具有了某种纪实风格的美感(见图7-2)。

图7-2　艺术风格塑造,选自动画短片《种树人》

3．人声与画外空间的创作

人声可以通过处在画外的声音调动观众的想象,扩展银幕空间。动画影片《花木兰》中,当花木兰凯旋归来,

李翔也赶来向花木兰表达爱意,中国传统美德在表达爱意时非常含蓄,李翔说是给木兰送头盔的,木兰想留李翔吃晚饭,不说破却浓情蜜意。突然睿智的老祖母用她沙哑的声音通过画外音直白地说"你愿意永远留下来吗"。留给观众会心一笑,与影片开始时木兰相亲失败相呼应,也使得影片的大结局画上了完美的一笔(见图7-3)。

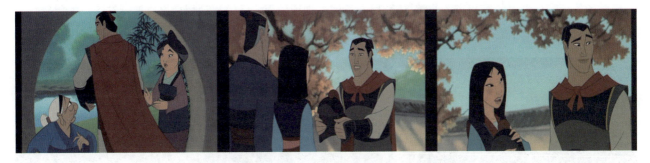

图7-3　画外音创作,选自美国动画影片《花木兰》

4．副言语的运用

有声语言的最大特点集中体现于副言语。副言语是角色在说话时表现出来的语音特点,包括音量、音质、速度、节奏、语调及其他的独特方式,如口音和发音习惯等,还包括面部表情和肢体语言,它不是纯物理意义上的语音特征,更多的是由此体现出来的社会文化内涵。同样,非常精确的副言语的运用,是将动画片里的虚拟角色形象进行拟人化。

在《冰河世纪》中性格急躁但善良的猛犸象曼尼,声音底气十足;剑齿虎迪耶戈的声音低沉而有磁性,塑造出一个具有计谋的形象;树懒希德则是一个大舌头的话痨,心地善良、温情。在为婴儿找食物的段落,出现了一群愚蠢至极的渡渡鸟,他们的声音都是男性声音,但异常得尖锐,与情节交织在一起,有非常强的喜剧效果(见图7-4)。

图7-4　副言语的运用,选自美国动画影片《冰河世纪》

二、音乐

电影音乐是指专为影片创作而编配的音乐,是一种艺术载体。它是声音中最早进入电影的。在无声片时代,音乐就以现场伴奏的方式,来渲染故事的气氛,帮助观众解读画面内人物的情绪。随着有声电影的问世,音乐逐步加入影片内容,成为电影综合艺术的一个重要元素。电影音乐有其自身的特性,它的创作构思以影片的思想内容、艺术结构为基础,将音乐听觉形象与画面视觉形象以及语言(对白、独白、旁白、内心独白)、音响等元素互相结合,融为一体。动画片中音乐也具有同样的功能。

1．抒发感情,渲染气氛

音乐是一种最细腻、最直接、最丰富地表达感情的艺术形式,所以,抒情也是音乐在影片叙述中最突出的功能。在动画片中,在人物感情世界发生剧烈变化或者剧中情节可能会给观众带来强烈的情感冲击时使用音乐来

渲染、强化感情力量。

动画片中往往会出现各种具有典型意义的场景,可以是人文场景,也可能是战争、灾难等突发事件,而音乐对这样场景的描绘,可以说也是非常擅长的。尤其乐器的音色本身具有很强的表现力,比如铜管乐器组的乐器,与狩猎时的号角和战斗时的军号音色非常接近,用来表现这种场面很合适。如动画短片《彼得与狼》中用三只圆号吹奏出狼出现时的主旋律,将狼的性格特点和阴森、凶险的气氛塑造得很好(见图7-5)。

图7-5　音乐渲染气氛,选自动画短片《彼得与狼》

而弦乐器的泛音,竖琴、长笛的轻奏音色飘逸而甜美,又具有虚幻的色彩,适合表现天堂、仙境的美景。除了音色之外,音乐的节奏和音型也具有独立的表现特征,如进行曲、圆舞曲、波尔卡舞曲等,鲜明的音乐形象对描绘各种场景是非常有帮助的。而对欢快、恬静、紧张、恐怖等各种环境氛围而言,没有比音乐更适合烘托、渲染这样的气氛了。

《怪物史瑞克》开头部分史瑞克一个人在沼泽地里洗澡、洗漱时音乐明朗欢快,体现了史瑞克当时快乐的心情。结尾部分为史瑞克和公主幸福地结婚,驴子像明星在开演唱会一样高歌,童话中的角色们一起随着节奏跳舞,这时的音乐是欢快的黑人音乐,作为民间音乐的体现,呈现出民间大众的狂欢性,体现了史瑞克的幸福和大家的快乐。

2．抒发人物内心情感,刻画人物形象

音乐的最大长处在于抒发人物最内在的难以言喻的心理体验及微妙丰富的思想状态。因此,用音乐抒发人物的内心情感,是影视音乐的主要功能之一。音乐在动画影片中是通过挖掘人物内心的感情来烘托表现人物形象和揭示人物的内心世界的,同时和画面紧密相结合达到抒发人物内心情感,刻画人物形象的作用。

如《狮子王》中艾尔顿·约翰的《今夜你能感受到我的爱吗》,表达了辛巴与娜娜久别重逢,相互爱慕的真情流露。此时音乐完美地表现了主人公的情感,与画面相互映衬。画面中和谐的音乐音响不仅可以起到表达人物的内心情感的作用,而且许多音乐本身就具有审美价值,从动画片中独立出来的音乐也受到人们的喜爱(见图7-6)。

图7-6　音乐抒情,选自美国动画影片《狮子王》

第80届奥斯卡最佳动画短片的《彼得与狼》的音乐是俄罗斯作曲家普罗柯菲耶夫1936年为儿童写的一部交响乐童话,其中旋律的走向和丰富的配器手法完美地展现了俄罗斯音乐的精髓,把这部童话故事活灵活现地

展现在观众眼前。故事里面的人物都是用各种不同的乐器来扮演的。音乐中用长笛、双簧管、单簧管、大管、弦乐四重奏、定音鼓和大鼓所奏出的具有特性的短小旋律和音响,分别代表小鸟、鸭子、猫、爷爷、彼得和猎人的射击声等。

3. 参与叙述

音乐可以用来表现时间和人物的变化,从而推动情节的发展。在动画影片《埃及王子》中,对"摩西姐姐的歌唱"的运用手法很特别。此时她的歌唱完全相当于旁白,拥有全能全知的视角,既有预叙功能,又隐藏于整体叙事之中。这种旁白式的歌唱因其和动画片整体音乐型声音风格的合拍,不但没有打断观影思路和情绪,反而自然地运用了旁白这样的形式进行叙事,进而成为一种高级形态的间离手法。而这种对音乐的使用方式,也是本片独有的风格。

《僵尸新娘》中维克多与僵尸新娘相遇的音乐则是阴森恐怖、紧张尖锐的。在尖锐的音乐以及女声的哼唱中,僵尸新娘逐渐升起,这让维克多吓破了胆。随着音乐的渐强,乐器快速的演奏出不和谐的音符,再加上几声乌鸦的鸣叫,僵尸新娘的出场让每一位观众为已经吓得惊慌失措的维克多捏了一把汗。作为影视的表现手法,音乐可以作为一条有力的线索将画面的情绪保持下来,最终达到把观众的情绪逐渐引向主题的目的(见图7-7)。

图7-7　音乐叙事,选自美国动画影片《僵尸新娘》

动画短片《父与女》中没有出现任何语言声,短片以悠扬的风琴声配合画面表现女孩对父亲的深深眷恋,在深沉的音乐类似水墨风格的画面所营造的情感氛围下,作品主题得到完美的阐释,使音乐具有不可替代的作用。

4. 展现环境,描绘景物

音乐在影视作品中还可以起到展示地方色彩、时代氛围的作用。一首特定的乐曲或歌曲可以比布景、服装,甚至台词更能够生动、简明地展现动画故事所处的时间和空间环境。音乐在动画片中是作为烘托画面的辅助手段,传统化音乐的加入必须与画面和谐,完美地为画面服务,音乐和画面互相诠释,真正把动画片中声音的作用发挥出来。

动画影片《狮子王》中开头部分,是辽阔的非洲草原全景,而在音乐上配的则是非洲风格的音乐。大红色的天空中太阳升起,无数的动物奔驰在大草原上,那种富有张力的画面与音乐的结合展现了非洲的自然风光与非洲草原上无限的生命力(见图7-8)。

著名音乐家金桥先生在《动画音乐与音效中》提出"动画片大都会有一个较为明确的时代、地理、民族的背景,为了与影片的风格协调一致,应当由画面和音乐共同完成对以上背景的交代。而音乐在这方面具有得天独厚的优势,由于音乐艺术历史悠久、脉络清晰、流派纷呈,每个时代、每个地区音乐的风格差异是非常明显的"。一部动画如果能够合理地利用有民族特色的音乐,不仅能给人留下深刻的印象,更能通过动画作品传播一个民族的文

化底蕴。我国传统动画吸取了各地方具有特色的音乐。动画短片《阿凡提的故事》也充分发掘了地方音乐的特色,新疆音乐的运用使动画片呈现出独特的风情。片子的音乐是地道的新疆民族音乐。片中加入了许多新疆舞蹈,渲染了气氛,给片子注入了情感。

图7-8　大远景镜头,选自美国动画影片《狮子王》

5．有助于形成画面节奏,强化影片结构

音乐是节奏的艺术。音乐为影片提供了强烈的节奏感,因为其本身就有着不同的韵律感、节奏感。在动画片中画面同音乐一样,也存在着不同的节奏,如画面长短、镜头推拉摇移的速度等。二者相结合运用得当,有助于形成画面节奏,强化影片结构。

音乐要有节奏,动画片的制作也有着严格的时间要求,于是共同的时间尺度使得音乐和画面保持精确的同步成为可能。动画片音乐一般具有夸张性和喜剧性,滑稽动作和音乐精确的吻合会产生一种令人兴奋的喜剧效果。动画片中不乏音乐歌舞的场面,这样的片段更是具有强烈的节奏感,这种节奏感往往配合动感的画面使影片达到高潮。

如《花木兰》练武的镜头组接中,配以节奏感很强的音乐,把一个不断推进的长镜头进行了分切,中间穿插了各种不同的训练场景,利用并列式组接的结构形式,不仅丰富了视觉信息,也使段落组接流畅,有一气呵成之感(见图7-9)。

图7-9　选自美国动画影片《花木兰》(1)

音乐声在节奏形成和氛围营造方面有着不可替代的重要作用。许多动画短片甚至采用了无语言声的声音设计，通片声音构成中只有音乐和效果声，影片以音乐声、效果声和画面这些人类通用艺术语言形式传达作者的创作意图。动画短片《父与女》中没有出现任何语言声，短片以优美的风琴声配合版画般画面表现女孩对父亲的深深眷恋，在情绪化的音乐和装饰风格的画面所营造的情感氛围下，作品主题得到完美的阐释。

6．加强动画影片艺术的连贯性和完整性

影视音乐对观众的影响是潜移默化的，它用一种全新的方式进入观众的内心，使人立刻产生一种思想上的反应，但这种反应通常是下意识的，当人们感觉到它时，那已经是一段时间以后的事了。音乐作为电影声音的一部分，以它独特的艺术表现形式和作用来达到电影整体所要表达的效果。有的动画片中很少用到对白，因此，音乐的作用非常突出。音乐经常被用来代替对白和音响，借以渲染气氛、强调角色动作、解释画面内容。

在《三个和尚》中，没有一句对白和旁白，音乐的运用刻画了人物性格，渲染了人物情绪和环境气氛，推动了情节的发展。另外在某些场景转换时，音乐还能发挥音乐蒙太奇的作用，即由音乐来衔接和交代故事情节，表现画面之外的情节转换。

有些动画片中的音乐甚至成为动画片主要的表达方式，与画面相互映衬、难分主次。比如 1940 年迪士尼公司制作的《幻想曲》就是一部以音乐为主要表现手段的动画片，影片通过音乐与画面的结合，展现了作者丰富的想象力和对故事情节的巧妙构思。《幻想曲》由八首经典乐曲贯穿其中，分别是巴赫的《托卡塔和 D 小调赋格曲》、柴可夫斯基的《胡桃夹子组曲》、杜卡的《魔法师的弟子》、斯特拉文斯基的《春之祭》、贝多芬的《田园交响曲》、蓬基耶利的《时间舞蹈》、穆索尔斯基的《荒山之夜》和舒伯特的《圣母颂》。《幻想曲》短片组中的八首乐曲都采用了西方的管弦乐作品。该片用抽象的画面来表现欧洲巴洛克时期巴赫的复调音《托卡塔和 D 小调赋格曲》，迪士尼的代言人——米老鼠也成了保罗·杜卡斯的管弦乐谐谑曲《魔法师的学徒》中的主角。具有现代音乐风格特征的斯特拉文斯基的芭蕾舞曲《春之祭》被诠释为对远古时代的回忆，每一幅自然界演变的画面都以鲜明的色彩给人带来深深的震撼。自然界的各种花草树木被拟人化，在柴可夫斯基《胡桃夹子组曲》那轻盈舒展的芭蕾音乐中翩翩起舞。贝多芬美妙动听的《田园交响曲》被描绘成另一幕更为神幻的画面，宙斯和他的女眷们在犹如世外桃源般的奥林匹斯山中纵情享乐。《时间舞蹈》选自蓬基耶利的歌剧，盛大的花园宴会里不同的动物舞蹈展现了晨昏变化及时间的永恒轮回。而穆索尔斯基的《荒山之夜》和舒伯特的《圣母颂》这两首风格及意境截然不同的乐曲也被巧妙地结合为一个完美和谐的整体，在音乐与戏剧性的交互中，死亡与光明形成鲜明的对照。

《幻想曲》虽然由上述八首不同风格的乐曲和相应的动画形象构成，但并非凌乱地拼凑，而是一部完整的"音乐故事片"。迪士尼说过，音乐能在不同人的心目中诱发出不同的形象和感情。其创作出发点就是希望观众能够把这部影片看作是一种对伟大音乐作品的个人解释，是音乐内涵和视觉形象的成功结合。《幻想曲》对音乐的表现可以看成是音乐的动画片，是动画片中音乐的极致表现。这类音乐动画片毕竟是少数，但是成功的动画片都是画面和音乐完美结合的作品（见图 7-10）。

图7-10　音乐的连贯性，选自美国动画影片《幻想曲》

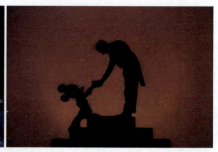

▲ 图 7-10（续）

动画音乐按照在影片中出现的方式分为现实性音乐和功能性音乐。现实性音乐又叫客观音乐，在影片画面上看到声音来源：如画面音乐会表演的器乐、声乐节目，剧中人物的唱歌、拉琴、街头演唱以及画面中的收音机、录音机播放音乐等。功能性音乐又称主观音乐，在银幕上看不到声音来源而有作曲家为电影创作的音乐，着重表现画面人物的心理活动、情绪和渲染环境，好的电影音乐应当和影片画面结合得天衣无缝。

动画音乐和画面的结合关系通常分为音画同步、音画平行、音画逆行、音画游离和音画对位。

音画同步即音乐基本上与画面吻合，情绪、节奏一致，视听统一，观众在观看画面时，不知不觉地接受音乐。这是最常见的一种音画关系，即音乐与画面的内容完全相同，音乐随着画面的变化而变化。

音画平行即音乐并不解释画面，而以自己的独特方式将画面贯串起来，造成一种完整的形象。比如画面是一组短镜头，描写时间过程、人物成长或脑海中回忆的各种片段时，音乐只表现出一种情绪或着力刻画人物的内心世界，使画面的蒙太奇更为凝聚集中，以加深观众对影片的理解。

音画逆行即音乐与画面所表现的内容截然相反，形成强烈的反差，给观众一种视觉和听觉的不协调的感觉，并由此产生心中的震撼。

音画游离电影音乐并不直接为剧情服务，而是起到扩大空间、延续时间的作用，它并不渲染影片的细节，而是用相当独立的姿态以自身的音乐力量来解释或发掘影片的内涵。观众可以在音乐与画面游离的情况下，自己领悟影片的真谛，得到丰富的联想与感受。

音画对位即音乐与画面形成类似音乐中两个声部的对位关系。音乐与画面时而同步，时而不同步，甚至与画面在情绪、气氛、格调、节奏、内容上造成对立、对比，从另一个侧面来丰富画面的含义。产生一种潜台词，形成新的寓意，使观众得到更深的审美享受。

三、音响

音响是除了语言音响及音乐音响之外的一切自然界及人类活动产生的声音。这种音响，是时空环境中最重要的物质特征，是再现现实最重要的因素，是影片中必不可少的组成部分，是除语言和音乐之外电影中所有声音的统称。在音响方面动画与其他电影最大的不同是：其他影视作品都会有对真实世界的音响进行不同程度的记录与还原，而动画中的一切都是虚拟的。在虚拟出的音响世界中，要表现出真实的感受。音响在"还原"，或者说再创造一个令人感受真实的全新时空环境的方面，具有非常巨大的能力。

音响通常被分为下面几类。①动作音响：由人或动物的行为所产生的声音，如人的走路声、开关门声、打斗声、动物的奔跑声等。②自然音响：自然界中非人的行为动作而发出的声音，如山崩海啸、风雨雷电、鸟叫虫鸣等。③背景音响：亦称群杂，如集市上的叫卖声、战场上的喊杀声等。④机械音响：因机械设备运转而发出的声音，如汽车、轮船、飞机的行驶声、电话铃声等。⑤枪炮声响：各种武器、弹药所发生的声音，如枪声、炮弹、地雷的爆

炸声等。⑥特殊音响：人为制造出来的非自然音响或对自然声进行变形处理后的音响，这类音响在动画片中运用较多。这类音响在动画片中运用得较多。《花木兰》中，小蟋蟀被当作唤起花木兰起床的闹钟，每天在固定的时间发出"叮铃铃"的声音，蟋蟀发出闹钟的声音，这一创意体现出的想象力让观众难忘。

在动画片中，音效具有表意真实性和区域共通性，能够唤起不同生活地区的人群相似的心理感受，因而在动画作品中得以广泛使用。基于生活真实的效果声在听觉感受上可引发观众强烈的临场环境感，对动画场景的建立具有不可取代的听觉辅助功用。音效不只是重复画面物体的发声，而且是作为剧作元素进入影视声音创作中，成为声音艺术创作的重要手段。写实和写意是各种门类艺术表达意义的不同创作手法和特征。同样也是声音表现意义的两种风格形式。对影视动画创作来说，写实手法力图逼真地描绘客观现实；写意手法则以刻意表达创作者的主观意图为旨趣。动画后期制作时，要同时考虑到音响效果，利用音响效果达到镜头向自然衔接和场景的过渡。

1．音响还原逼真感

自然界万事万物都以各种不同的方式发出声音，音响既是对现实社会的还原，也是对人的感知愿望的满足，音响使动画片中的世界有声有色。由于动画影片的人物、画面，乃至空间内一切道具的假定性存在，而观众在脑海中所建构起的世界是建立在其经验背景之上的，因此，为使观众觉得这些虚拟的东西像在现实生活中存在一样，为使观众产生亲切感，动画影片的声音在增加真实感方面表现更加突出。

《冰河世纪》中，开头因为大犬齿松鼠试着藏埋松果而导致雪崩。从冰面的破裂，冰山的碎裂，到最后雪崩，只有制作细致而气势非常宏大的音响效果，才能使观众在观看时感到恐惧和紧张。在中后段落表现火山喷发时，岩浆滚流、冰山迅速消融、几次火山喷射出岩浆的音响极其细腻，强有力地表现出情节中紧张的气氛。

如动画影片《海底总动员》的音效设计师加里·里德斯托及其声音团队为了营造真实感做出了很大的努力。片中每条鱼都有其独特的鱼鳍划水声：胆小怕事的鱼爸爸马林，它的尾巴总是摆个不停，这需要一种连贯细密的声音，而大大咧咧的多瑞在游动时几乎从来不摆尾巴。为了取得真实的鱼缸内的效果，创作者们跑到了当地的一家水族馆，用水下麦克风收录了鱼缸中换水泵和气泡的声音。他们期望营造一种受限制的环境效果——尼莫被关在鱼缸中缺乏自由。他们还在换水泵的马达上安装了接触式传声器，用来拾取更加真实和令人烦恼的声音。有时实录的声音效果并不理想，比如说鱼缸里的气泡声。他们后来把水喷射到一个塑料桶里，拾取带回声（见图7-11）。

图7-11　音响还原真实，选自美国动画影片《海底总动员》

《虫虫特工队》中当菲力第一次从蚁岛来到城市中时，各种昆虫川流不息，配以人类城市中的汽车声、刹车声、商店的背景音乐声，一个拥挤嘈杂繁忙的都市跃然眼前。音响把一个完全想象中的昆虫世界变得真实，让观众丝

毫不觉得虚假。而且对生活中人们习以为常的音响的模拟和再创造，像汽车声、城市的嘈杂声音都让观众觉得没有距离感和陌生感，昆虫世界的环境让观众觉得熟悉，增加了观众对角色和故事的认同感。录音师为了表现昆虫世界的拟人化，精心设计了很多细节：用飞机的轰鸣声代替蝗虫飞行发出等声音，好像轰炸城市的机群，蚂蚁们用蜗牛壳吹出的是报警的号声，种子撞在一起发出的是礼花声，雨滴落地则是呼啸的炸弹爆炸声……（见图7-12）。

图7-12　选自美国动画影片《虫虫特工队》

水墨动画《山水情》在音效上增添了许多元素。风声、流水声、鸟鸣声、青蛙叫声、雄鹰鸣叫声、湍急的水声……这些写实的音效与写意的水墨画相得益彰。山水之间天地万物的声音，赋予了山水情感。

除了这样大面积的环境音响外，很多细节性的音响也增强了影片的感染力。《虫虫特工队》中，雅婷公主在查对账目时焦急地扑动翅膀的声音；蚱蜢第一次出现时拍动翅膀的声音与众不同，这种细节的差异使得形象听起来清晰可辨。这些巧妙的音响与细致的雕刻，使得动画片的艺术感染力大大提升。导演使用实际人类生活中的元素进行重新建构，从而神奇地塑造出了一个属于昆虫们的真实环境。

2．音响刻画人物

音响在影视作品中具有积极的造型能力，是塑造人物，特别是刻画人物心理的一种重要手段。在影视作品中音响经常被用来强化或烘托人物的心理，如用时钟放大的声音效果来表达人物的焦灼心理，用火车轮的轰鸣声来表达人物内心的激烈冲突，像风雨交加、雷鸣海啸以及小桥流水、蝉声鸟语等在影视作品中被用来表达人物特殊的心理活动。

动画影片《三个和尚》中没有对白，完全以音乐的节奏来充当叙事的手段。"三个木鱼，三种不同的音调、音色，充分体现了人物的性格特征。较快的节奏，富有穿透力和漂浮感的木鱼声，表现了小和尚的聪明机灵；节奏平稳但有些迟缓的木鱼声表现了长和尚的迟钝固执；节奏波动、音调张扬的木鱼声表现了胖和尚的急躁、粗暴。而音域狭窄的木鱼准确表现了三个和尚自私的共性。" 而三个和尚出场时的音乐分别是小和尚是板胡的乐声，欢快清脆，体现出了小和尚天真；长和尚是坠胡的乐声，浑厚、低沉，体现了长和尚的严肃呆板；胖和尚过河时是管子的乐声，舒缓的节奏和胖和尚轻举慢放的动作结合，体现出胖和尚小心翼翼的心态（见图7-13）。

图7-13　音响刻画人物，选自中国动画影片《三个和尚》

3．音响表达情意

音响不仅是对生活声音的还原，而且是对创作者思想情感的传达。在动画片中音响的运用往往可以产生出含蓄隽永、意味深长的艺术效果。与语言声不同，效果声具有表意真实性和区域共通性，能够唤起不同生活地区

的人群相似的心理感受,因而在动画作品中得以广泛使用。基于生活真实的效果声在听觉感受上可引发观众强烈的临场环境感,对动画场景的建立具有不可取代的听觉辅助功用。动画影片《大炮之街》中,随时出现的令人焦躁的蒸汽喷发声和机器轰鸣声,将一家三口身处穷兵黩武国家机器重压之下的生存状态表现得淋漓尽致,在这其中效果声扮演了重要角色(见图7-14)。

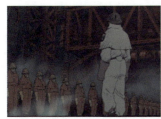

图7-14 音响表达情意,选自日本动画影片《大炮之街》

4．提供信息,拓展视觉空间

人们通过视觉和听觉感知世界,但听觉并不只是对视觉形象的说明或者仅仅是视觉形象的附属,音响往往能够补充视觉形象的不足,表达视觉形象无法表达的生活内涵。在动画片中,音响的这种创造性功能得到了充分的发挥。

对动画片来说,音响的艺术动能不仅在于它能增强影片的生活感和真实感,同时通过对它进行夸张变形处理,使它与画面相配合,将会得到出人意料的效果。音响的真实性用来认同画面的高度假定性,使虚拟的动画世界变得真实可信。

动画片《新装的门铃》是导演阿达在音效上的尝试。该片没有音乐也没有对话,而是运用了大量的音效、音响。导演借用荷兰著名现代派大师蒙德里安独特的"水平线—垂线"极简风格绘画图式巧妙地把画面划分成不同大小、颜色各异的方块,构造出楼上、楼下、房内、房外的抽象空间。这样一个固定视点犹如舞台效果似的空间,限制了观众的视野。因此音响尤显重要,观众需要有声音传达视觉以外的信息。例如主人屋内听到的过往车辆声,暗示出画外存在的街道空间。胖子走后,传来由远而近的摩托车声,接踵而至的是上楼的脚步声,这时的音效传递出又有人出场的信息。这些音效提供信息,起着拓展影片视觉空间的作用。

5．音响具有组接影片结构的作用

音响组接影片结构的作用即所谓的音响"蒙太奇",主要是用来使影片的时空转换,情节变幻呼应与贯通,呈现出别具风采的艺术形式。一个声音可以把两个不同的时空联系起来。《埃及王子》中片头字幕和第一个镜头之间有一个因为淡出而造成的简短的黑场,风声的出现不仅是一个真实的自然音响,更是使画面转换不突兀、所谓"声带先行"的声画分立。而此镜头的音乐是异常舒缓、遥远、古老而带有几分伤感的小号,和随后快节奏分切的旋律以及画面剪辑形成对比(见图7-15)。

 风声起 小号渐入

图7-15 音响组接影片结构,选自美国动画影片《埃及王子》

6. 无声

无声在动画片中是一种特殊的音响存在形式，它是一种具有积极意义的表现手法，在影视片中通常用于恐惧、不安、孤独、寂静以及人物内心空白等气氛和心情的烘托。

无声可以与有声在情绪上和节奏上形成明显的对比，具有强烈的艺术感染力。在暴风雨后的寂静无声，会使人感到时间的停顿，生命的静止给人以强烈的宁静感。但这种无声的场景在影片中不能过多使用，否则会降低节奏，失去感染力，使观众产生烦躁的主观情绪。

在声画关系中还有一种特殊的组合现象"静默"，它是指在有声的动画片中，所有声音在画面上的突然消失而产生的一种艺术效果。静默所创造的是一种"此时无声胜有声"的美学效果。如动画影片《幽灵公主》中，山兽神的几次出场便成功地运用了"静默"的艺术手段（见图7-16）。

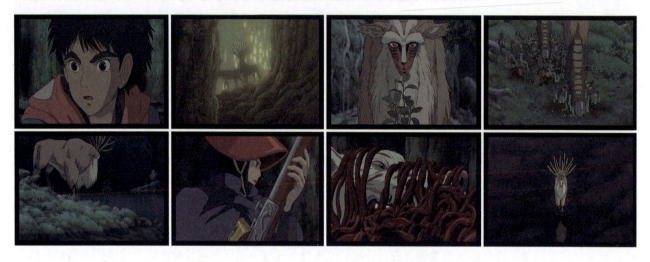

⇧ 图7-16　无声，选自日本动画影片《幽灵公主》

一部动画片中音响如运用适当，可以使某一特定场景和画面产生特殊的感染力，能给观众产生各种联想的效果。语言、音乐、音响是动画片中声音元素的基本组成，各种声音元素应该有目的地选择、有组织地运用，才能产生创造性的构思和创造性的艺术。

第二节　动画片的声画关系

如果说在视听语言当中，声音是影响动画片的一个重要因素，那么声音与画面是什么样的关系是影响动画片关键的要素。"视听"某种意义上就是"音画"的一种总的称谓。音画关系是指音乐与画面在影片中的结合关系。音乐是听觉艺术，画面是视觉艺术，两者都是通过一定的时间延续来展示各自艺术魅力的，它们势必要以不同的形式结合在一起。

影视艺术是一种视听综合艺术，它的艺术形象的创造也来自视听综合造型。一方面声音离不开画面；另一方面画面也需要声音的补充和丰富。画面与声音既相互依赖、依存，同时也相互独立、自主。所以声音并不只是对画面的说明或注释，而同时也是一种不可缺少的审美造型手段。声音与画面相互配合，并不只是画面加声音，而是一种新的审美创造。习惯上把影视艺术中的声音与画的结合方式称为声画蒙太奇。

一、动画片的声画关系类型

随着电影声画的逐步走向成熟,动画片中的声画关系逐渐固定为三种主要类型。

1. 声画同步

声画同步即画面中的视像和它所发生的声音同时呈现并同时消失,两者步调协调一致。其依据是人类视听接受的同步习惯和立体思维,作用在于加强真实度,丰富影像表达的层次性和立体感。这种关系是电影中最常用最基本的一种声画关系,有时是唯一使用的一种关系。声画合一时的声音完全依附于画面形象,为写实声音。当写实声音和画面同时作用于观众的感官后,两种不同的感觉相互渗透和互为补充,使观众的感受变得更为深刻、真实。如紧张的战斗场面与激烈的枪炮声就是用声画同步的方式来共同营造扣人心弦的搏斗效果。

2. 声画对位

声画对位在下面"二、动画片中的声音创作手法"中还有论述。

3. 声画分立

声画分立是指画面和声音性质相反,存在强烈反差。人声和画面内的声源对应关系不确定,依靠对比方式来联结。声音和画面彼此具有相对独立性。导演和作曲有意使画面与声音形象之间在情绪、气氛、节奏以及内容等方面互相独立,从而深化影片主题。

如《皇帝的新装》中,当皇帝赤身裸体出现在欢呼的人群当中时,运用充满欢快的音乐来讽喻掩耳盗铃式的从皇帝到百姓那种愚昧无知的做法。声音对比的价值正是在声音与画面的差异间显现别具一格的风格特征。

二、动画片中的声音创作手法

动画片具有高度假定性。这种高度假定性使它在声音的表现上得到最大限度的自由,录音师的想象力和创造力在这里得到充分发挥。在动画艺术中,创作者通过选择、提炼、加工生活中的声音素材,创造出与画面内容、动作、情绪、相符或具有特殊含义的声音形象,这些声音形象成为动画片形象的重要组成部分。

1. 图解音乐

图解音乐是指用各种各样的图形、画面及其运动来表现动画片中音乐的手法。当声音进入动画片后,德国的动画家O.费辛格尔把古典音乐搬上银幕,企图从视觉上来解释这些乐曲。第二次世界大战后,加拿大的W.N.麦克拉伦也曾进行过此方面的尝试,他创作的实验动画影片《水平线》引起了极大的反响。他用不同颜色的线条代表乐队中各种不同音色的乐器;线条的长短代表着各个音色在乐曲中所持续的时间;而线条的粗细则代表着各个音色的强度。随着音乐的进行,我们看到的是色彩斑斓、令人眼花缭乱、充满丰富变化,不断运动的画面,使音乐完全成了视觉化的东西。正如谢尔曼·杜拉克所说,这是一个"投射在银幕上的视觉交响乐"。

不仅实验动画片可以图解音乐,普通的动画片也可以图解音乐,不同的是后者的角色不再是线条和色块,而是可以展开故事情节的"人物"。1940年迪士尼公司拍摄的《幻想曲》就是一部完全为音乐而创作的动画片。它是影坛首次尝试将音乐和美术所做的一次伟大的结合,以美术来诠释音乐,巧妙地将古典音乐与动画紧密结合,使得动画片的走向更加多元化。《幻想曲》的"幕间休息",迪士尼的艺术家们从电影胶片上的声带得到启发,

用动画图解了几种不同的声带,并赋予每种声音以独特个性。影片对几种乐器声音轨迹的动画图解,不但给人知识启迪,而且给人艺术上的享受。

2. 夸张变形处理

夸张变形处理是指对动画角色声音的音色、音调、语气、节奏进行夸张变形的处理手法,使声音具有一定的形象特征,符合角色的性格、情绪、气质以及特定的场景,或用来强调特殊的动作效果。在动画片中,人声的主体得到了无限的延伸,无论是客观世界存在的还是主观创造出来的物体,都可以具有语言的功能:一只会讲话的小猪,一棵会发怒的老树……只要你能想得到!语言的音色也是无限的,可以是男声、女声、童声、金属声,甚至是组合声。语言的内容可以是有实意的也可以是无实意的。有时候,一些角色甚至没有具体的台词,而"语言"部分则是一些简单的语气词、笑声等。在这时,语言甚至都不再具有原本最重要的叙述情节的作用了,而更多的是作为一个形象的构成元素出现。

在迪士尼公司1994年推出的动画影片《狮子王》中,就有这样的一个角色。三只与刀疤狼狈为奸的鬣狗中,有一只叫艾德的是哑巴,整个电影中,他只出现过若干次咻咻的笑声,但鬣狗龌龊而凶狠的形象则完美地通过这样简单的声音与画面体现出来。经典动画影片《米老鼠和唐老鸭》中,唐老鸭就发出嘎嘎的声音,节奏较快的声音,来表现唐老鸭脾气急躁,并且笨头笨脑的性格特点。这些鲜明的声音特点,不仅同角色的性格、年龄以及造型相符合,还使得听过这个声音的观众能够留下深刻的印象。捷克斯洛伐克经典动画片《鼹鼠的故事》中的小鼹鼠,只有一些简单的语气词,"咦、呀、哦、啊"而没有整句的能够表意的台词,但是这些没有意义的语气词的运用体现出鼹鼠可爱有趣的特点,让观众喜爱。这些简单的语气词不仅不妨碍观众的欣赏,还增添了无尽的童趣,形成了独特的艺术效果(见图7-17)。

图7-17 声音夸张,选自捷克斯洛伐克动画影片《鼹鼠的故事》

声音形象的产生是与人的各种感官印象之间存在着的相互联系分不开的。在《美女与野兽》中,为了符合野兽出身高贵的气质,选择了磁性的低哑的声音作为它的代言人,而野兽脾气暴躁的性格,则在原有声音的基础上提升低频,并且还混入了野兽的咆哮声,对野兽的语言音色进行了变形处理,这样野兽暴躁却又不失优雅的声音形象就被树立起来了。动画片本身就具有夸张的特点,所以这种夸张变形的手法是它最常用的声音创作手法(见图7-18)。

图7-18 选自美国动画影片《美女与野兽》

《鼹鼠在城市》中,为了符合以鼹鼠、兔子、刺猬为代表的小动物的弱小、无自我保护能力的形象,选择了儿童

的细弱、稚嫩的声音形象,而人类的自然界霸主的形象则用工业时代的代表——推土机、吊车、汽车的低沉的轰鸣声来塑造,同时对推土机、直升机音响的变形处理,使人类破坏动物家园的残忍形象被树立起来了。动画本身就具有夸张性的特点,所以这种夸张变形的手法使它最常用的声音创作手法。

3．声画对位

声画对位是动画片创作的一种常用手法,对位概念借自音乐的对位法,原指复调音乐中两个以上的,有独立表现的旋律的同时存在。音调不同、节奏不同的若干声部可以结合,共同构成一首乐曲并形成复杂多变的对位。各声部的强音高潮、终止都不同时出现,各声部动力度、音色各不相同,但在统一风格的统领下,多声部可以达到和谐。就人声而言,声画对位意味着它和形象的关系应是同质异构的,也就是说,人声的形式与画面内的形象运动并无必然性,但在隐喻的意义上,二者可以借助蒙太奇手段获得同质性。这种形式强调声音与画面的独立性与相互作用关系,通过观众的联想,达到对比、象征、比喻等对列效果,产生某种声画自身原本所不具备的新的寓意,拓展了作品的信息量,又增加了作品的艺术感染力。

这里是指声音和画面没有必然联系,根据神似或者形似的关系结合在一起,产生一种强烈的幽默效果的创作手法。在影视艺术中,声画对位则用来指声音和画面之间通过差异来达成和谐,是一种对立统一的辩证关系。声画对位所产生的结果不是画面与声音的相加,而是通过对位创造了一种超过了声音的表现力的新的意义。在《鼹鼠在城市》的开头,小刺猬摇动鼹鼠家门口的小花发出的是门铃的声音;鼹鼠弹到充气树桩上发出的小鼓声;蜜蜂飞翔时发出的飞机轰鸣声;鼹鼠启瓶塞时发出的炮弹爆炸声……声画对位的运用不仅加强了动物世界的真实性,同时还增添了影片的趣味性和欣赏性。

《迷墙》当中有一段镜头运用有毒的花朵在不同角度、不同环境、不同变化下的展现,揭示社会制度不合理,人与人之间互相欺诈的关系等,运用大胆错位而又合理的音乐冲击听觉,着实给人一种震撼。声画对位以自身独特的表现方式从整体上揭示影片的思想内容和人物的情绪状态,在听觉上为观众提供了更多的联想空间和潜台词,从而扩大了影片在单位时间内的内容容量。

谈起动画片中的声画对位,沃尔特·迪士尼是世界上第一个使动画片的声画如此非富多彩而又有无穷表现力的艺术大师。他不遗余力地发挥音乐和音响在影片中的作用,使音乐音响和画面的结合产生一种新的喜剧效果。在《骷髅舞》中,几个骷髅随着乐曲跳起芭蕾舞,这些骷髅把四肢脱下来,用胫骨敲着他们干瘦的胸膛,发出"丁丁当当"的钢琴声,使影片产生强烈而有趣的节奏,创造了别开生面的形式,开创了美国动画片的活泼风格。

动画片《猫和老鼠》中钢琴的急速琶音是猫和老鼠追逐与逃跑的急促脚步,鼓声和镲声是他们的剧烈撞击,小提琴的快速滑奏则是种种令人捧腹的滑稽动作;《花木兰》中小蟋蟀被木须龙当作闹钟,每天时间一到就会发出"叮铃铃"的声音,叫醒赖床的花木兰,小蟋蟀在木须龙的唆使下,在纸上蹦跳配有现代的打字声音,打出了机密文件,使观众忍俊不禁。画面和配音设置不能相得益彰的动画片是难以取得成功的。这种令人惊叹的想象力正是动画片最吸引人的地方。声画对位也是动画片创作的一种常用手法,恰当地使用可以产生非常强烈的观影效果(见图7-19)。

图7-19　选自美国动画影片《花木兰》(2)

另外，部分动画片中的音乐有着很明确的音响化趋势。此类音乐不断地挖掘各种乐器的表现力；在作品中旋律已经变得不重要，重要的是各种音响的音色之间是否能碰撞出喜剧的火花来。《猫和老鼠》就是这样的作品。

如果说影视艺术是视觉与听觉的综合艺术，那么也可以说它是画面与声音的综合艺术，声与画共同构成了影视艺术的审美魅力。声音在发生作用的同时与画面是紧密结合在一起的，缺少它们之中的任何一种表现手段，影片都会失去它们本身应该具有的完整性、和谐性和统一性，因此声音与画面需要相互作用、互相渗透、任何一方都不能偏废。动画片具有高度假定性，所以无论它的声音还是画面都拥有极度自由的创作空间，二者必须作为一个整体来进行不断的探索和研究。我们必须明确我们的创作意图，在创作动画时，要综合考虑，这样才能达到完美的艺术效果。

思考与练习

1. 试论声音在动画片中的意义。
2. 动画片中声音的创作手法有哪些？
3. 声画的关系有哪些？

第八章 剪辑技巧

学习目标：

结合样片来反复地观看与分析，掌握剪辑的基本类型和技能。

学习重点：

熟练掌握动画剪辑的各种技巧及规律。

第一节 剪辑概论

一、剪辑的概念

剪辑俗称"剪接"，是影片制作工艺过程中最后的一次再创作，"剪辑"的英文是 editing，和"编辑"是同一个词。"剪辑"在俄文中的原意为装配、组合，音译成中文，就是"蒙太奇"。剪辑是电影的艺术手段，影片的蒙太奇最后完成于剪辑台。

剪辑电影制作的工序之一，影片拍摄完成之后依据剧情发展和结构的要求，将各个镜头的画面和声音，经过选择整理和修剪，然后按照蒙太奇原理和最富于银幕效果的顺序结合起来，成为一部结构完整、内容连贯、含义明确并具有艺术感染力的影片。剪辑是电影声像素材的分解重组的整个工作，也是一部影片制作过程中的一次再创作。电影的剪辑手段，主要是为了保证人物刻画的鲜明性、故事情节的连贯性、时间空间关系的合理性、节奏处理的准确性。

二、动画创作中的剪辑意识

动画作为一种特殊形态的电影，剪辑除了遵循电影剪辑的规律外，还有着自身的规律。动画由于自身创作方式的独特性，动画剪辑是创作者在动画前期创意与绘制分镜头阶段就需要去严谨细致考虑的问题。剪辑意识由此在动画创作的前期就产生并奠定了动画作品的基本格调。

动画剪辑是通过镜头的组合进行场面构建的过程。动画片和影视片的剪辑在性质上是一致的，都是运用蒙太奇原理对影片进行再创造，使影片剪接更为顺畅，内容讲得更透彻，更清楚。动画片就其程序本身而言很复杂，动画剪辑相对更简单一些。因为动画片制作程序复杂、耗资大，所以不能和电影一样制作那么多的备用素材。

一部动画片的蒙太奇结构,早在导演创作的构思阶段分镜头时就已基本形成,动画镜头毕竟是绘制或虚拟出来的,在中后期制作当中不可能做过多的改动,否则会造成很多不必要的麻烦。这一带有强烈预见性的"先剪后接"工作意识,要求动画导演前期必须具有精巧的构思,估算镜头长度,处理各种动作,达到最小的镜头误差和最少的额外浪费。动画片要求导演在制作详尽的导演台本,电子分镜头等时就确定了影片的整体结构,对剪辑的许多因素进行了充分的考虑,动画的剪辑在分镜中就能够很好地得以体现,因此动画片导演前期做的大量工作大大方便了后期剪辑。动画的每一镜都会清晰、明了,包括镜头间、场景间的衔接转换方式,等等。二维动画的中期原画绘制人员在绘制镜头时将动作多画几格,保证后期剪辑的需要,动画片的导演做好前期工作就方便后期的剪辑了,因此,也有人称剪辑为"分镜头的后期工作"。但"后期"并不意味着单纯的工艺的操作,它是一个富有创造性劳动的阶段。镜头组接是否恰当,直接影响到银幕形象的完整性和感染力,决定着影片的质量。

从后期剪辑的角度来说,动画的剪辑更多的是处理镜头和场景之间的连接技巧,调整镜头的时间,处理声画的关系,调整影片的节奏,不进行影片大的结构调整。针对动画的特性,这一章动画片剪辑主要从镜头的组接、场景的组接、动作的组接、声音与画面的组接的角度进行论述,对动画片整体结构的控制涉及较少。

动画片的结构,尽管早在导演创作的构思阶段制作分镜头时就已基本形成,但是它的最终实现,还是在原动画创作、背景合成和剪辑的过程中逐渐变得更为具体,更为精确。动画导演必须同剪辑师通力合作,反复观看动画镜头的素材,根据分镜头台本,把所有镜头进行有序的衔接。尽管动画剪辑不像实拍电影那样可以控制与调整影片的整体结构,后期剪辑时要根据影片的总体构思,参考分镜头,对镜头进行组接、调整、组合,保证影片最终达到叙事流畅、节奏明快、主题鲜明等完美的形态。

剪辑是一项既繁重又细致的工作。一部动画片往往少则几百个,多则上千个镜头。动画片中的重要镜头因绘制或技术的原因,往往要反修数次,剪辑时要进行选择。大部分的镜头都拍得较长,需从中寻找最为理想的剪接点。有些要做长短镜头交叉出现的画面,连续用在重复镜头上,需要在剪辑时分切成很多的镜头,再按照最有效的镜头顺序排列起来。

对剪辑依赖的程度因导演不同的工作方式而异,剪辑师除了较完整地体现导演创作意图外,还可以在导演制作分镜头剧本的基础上提出新的剪辑构思,建议导演增加某些镜头或删减某些镜头,重新调整和补充原来的分镜头设计,以使影片的某个段落,某个情节的脉络更清楚,含义更明确,节奏更鲜明。因此,动画片的剪辑是镜头动作分解与组合的再创作。动画影片诞生于剧本,制作于原动画和背景创作过程,完成于剪辑,影片的剪辑作为动画片创作的最后一道"工艺",是一次重要的艺术再创作。

三、动画剪辑的一般方法

从镜头到场景、到段落、到完成片的组接,往往要经过初剪、复剪、精剪乃至综合剪等步骤。

初剪一般是根据分镜头剧本,将人物的形体动作、对话、反应等镜头连接起来;复剪是在初剪的基础上进行修正;精剪更为细致、准确,对镜头反复推敲;综合剪是在整个动画片所有的镜头都齐全、每个场景基本剪好后,再对整个动画片的结构和节奏做整体考虑的基础上进行调整和增减。有些镜头孤立地看是可行的,但与前后镜头连接起来看,会感到太紧凑或太松弛,这就需要通过剪辑加以调节。这关系到动画片总体结构和节奏的调节工作,通常是导演和剪辑师共同研究决定的。

1. 初剪

初剪是剪辑师将导演拍成的许多镜头(画面)有机地、艺术地组接在一起,使之产生基本的连贯、对比、联想、

衬托、悬念、强弱等。其中各个镜头排列的顺序已产生了电影感,有着基本的节奏,转换的地方也是流畅的。流畅性是电影剪辑的基础,也是贯彻剪辑始终的。当然初剪时更强调剪辑师的感觉,剪辑师也要经常征求导演的意见。由于动画片和电影不同,动画片素材都是按导演台本做好的,所以不用花很多时间去选择素材。

2. 精剪

精剪是在初剪的基础上,再次处理这些素材,通过分剪、挖剪、拼剪的方法对剪接的初稿进行加工,进一步加强影片的戏剧性,调整不合理的时空关系,增强影片节奏感,使影片更符合戏剧性和客观事实,并能完美地体现导演的意图。后面的内容我们就精剪中的技巧和方法来进行简单学习。

四、镜头组接技巧

1. 阶梯式镜头剪辑

一种特殊的蒙太奇手法。在同一方位上,对同一人物从全景、中景、近景、特写逐步跳切的画面组接,或反过来从特写依次跳切到全景的画面组接。这种手法只有在特定场景中,为了刻画人物的内心世界,强调造型的对比,渲染气氛,加强节奏,才能运用。

动画影片《千年女优》开篇镜头处理随着剧情的展开,景别由远景、全景向近景阶梯式镜头剪辑。这种循序渐进的组接方法,可以使观众逐渐进入情节当中(见图8-1)。

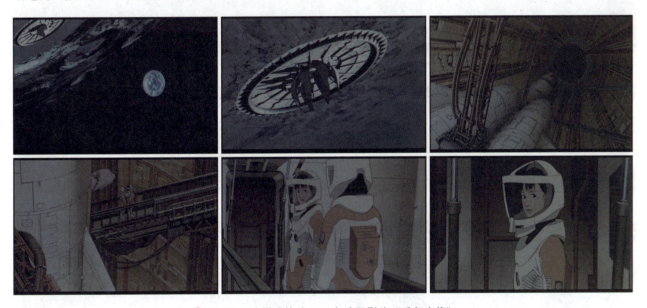

图8-1 阶梯式镜头,日本动画影片《千年女优》

2. 变格剪辑

剪辑者为达到剧情的特殊需要,在组接画面素材的过程中对动作和时间空间所做的超乎常规的变格处理,造成对戏剧动作的强调、夸张和时间空间的放大或缩小,是渲染情绪和气氛的重要手段。它可以直接影响影片的节奏。

所谓变格剪辑,是相对于每秒钟24格的常速正格而言,通过对该素材画格的延长、缩短等技术处理,以达到改变其播放速度的效果。这种效果能够创造动画作品较为独特的时间流,因为故事是在时间中展开的,对时间的压缩、延长等变格处理,也能体现创作者的审美价值观念。从剪辑的最终追求上说,剪辑是通过镜头的组接,增

强艺术的表现力和感染力，准确地体现作品的主旨。变格剪辑在一定程度上，让创作者的风格和思想得以良好的展示。

变格方法有以下两种。

（1）摄影机以常规速度拍摄，但是导演和剪辑师为了突出渲染某一场戏的特殊气氛和戏剧效果，而用剪辑手段拉长或缩短某一事件或某一悬念的发生、发展直至结局的时间过程和空间距离，用以加强观众对所发生事件的印象。

慢镜头有利于表达思想，产生象征意义。动画影片《小马王》中小马王摧毁了营地，逃了出来，士兵们紧追不舍，当逃到一处悬崖时，顽强不屈的小马王纵身一跃，飞跃了山谷，跳到了对面。影片此时把小马王的凌空一跃用慢镜头多角度进行渲染与刻画，象征着不屈与坚韧（见图 8-2）。

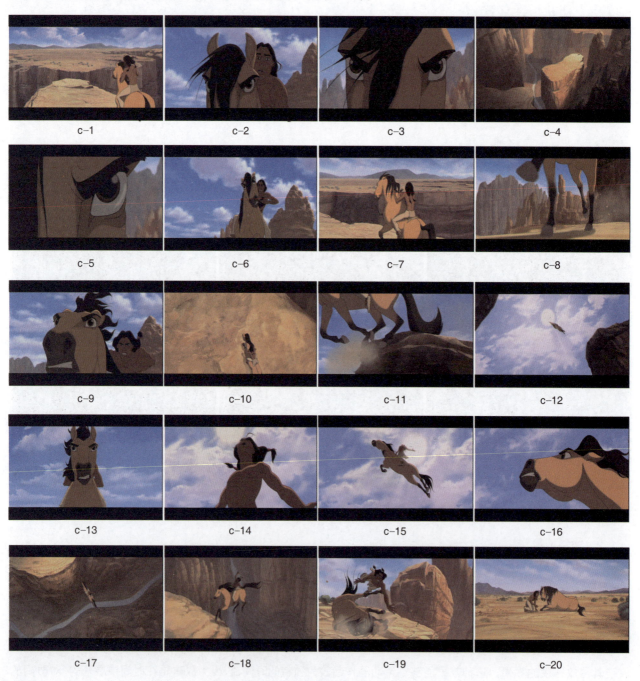

图8-2　慢镜头，选自美国动画影片《小马王》

(2)为了突出某一人物的情绪和动作的强度而在剪辑过程中剪掉某些动作过程。定格剪辑即把有代表性的画面固定不动,延长该画面的时间,取得照相的效果。这种方法被马塞尔·马尔丹称为"画面停顿法",曾经很流行的做法是把它用在影片的结尾处。定格剪辑的艺术效果可能只有两个突出的目的,即强调该画面和让时间停留。定格剪辑可以显示作品的风格。《迷宫物语》(1987)的第二个故事中,父女的房间就是长时间的定格画面。旁白结合画面叙事,这也是作品的悬疑风格的因素之一。

定格剪辑同时也有交代说明的作用,如作品中间的黑底字幕(结合淡出)等,也可使用定格的字幕。《千年女优》开篇千代子在接受访问开始讲述回忆时,一本老式相册被轻轻打开,一串充满了日本传统韵味的纪实画开启女主角传奇的一生,这些照片,以及千代子的成长,用前景女主人公的奔跑和背景的静态切换表达。通过老照片颜色的缓慢过渡,将观众从观赏旧照片场景转变成同主人公处于同一时代的场景。定格剪辑也能表达作品的思想(见图8-3)。

图8-3 定格镜头,选自日本动画影片《千年女优》

3.分剪

将一个镜头剪成几段,分别在几个地方使用。有时是因为所需要的画面素材不够,不得不把一个镜头分作几次使用;有时是有意重复使用某一镜头,以表现某一人物的情思和追忆;有时是为了强调某一画面所特有的象征性含义以发人深思;有时是为了造成首尾呼应,从而在艺术结构上给人以严谨而完整的感觉。

如日本动画影片《听见涛声》中,当小拓凝望远处灯光下的高知城时,回忆起与里伽子相处的点点滴滴,感慨万千。这时旁白声响起:"这在灯光照耀下,特别耀眼的高知城,如果只是自己一个人看,恐怕只会觉得浪费电,但是如果能和里伽子一起看,一定觉得美丽非凡。" 影片运用了一个慢拉的长镜头切换了六个回忆镜头,随着时间的流逝,当初的不愉快,都变得亲切无比。把一份青春的情感表现得非常美好且耐人寻味(见图8-4)。

4.挖剪

解决某个镜头内,在拍摄过程中由于某种原因造成的遗憾和不足而采取类似医学上外科手术切除的办法,来

抠掉诸如某一多余的表演过程、某一过长的停顿，以及由于镜头运动过程中某一推拉摇移动作与演员表演配合不准等必须剔除的画面段落的技术措施。

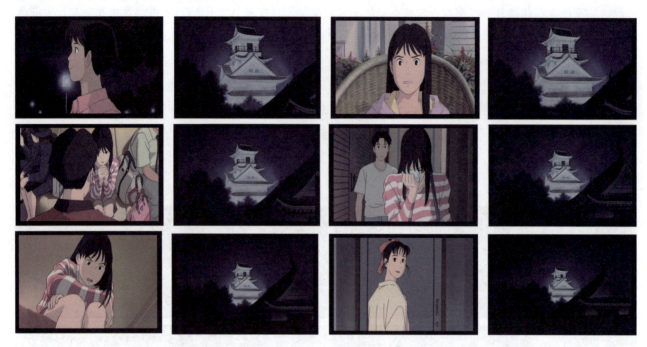

图8-4　分剪镜头，选自日本动画影片《听见涛声》

5．拼剪

在实拍的影视作品中，用拼接来补救画面长度的不足。有些画面素材由于拍摄过程中的种种原因和困难，效果不理想。如拍摄野生动物活动的镜头，动物不听指挥，更不能满足拍摄人员的一些特殊要求，只能听其自然。因而有时虽然拍摄多次，拍摄的尺数也很长，但可用的尺数却很短，达不到所需的长度和节奏的要求。在这种情况下，如果有同样或相似画面内容的备用镜头，就把它们当中可用的部分剪下来，然后拼接在一起，以达到画面的必要长度。由于动画影片的镜头在分镜头阶段就有全面、完善的设计，所以制作中拼剪较少使用。

6．分剪插接

为加强戏剧效果或弥补拍摄过程中的缺憾和不足，而把表现一定动作内容的两个镜头，分别按比例分割成两段、三段乃至更多小段，然后按故事发展顺序交替组接起来的重要剪辑手段。

使用分剪插接的方法，可以解决以下两种类型的问题。

（1）在剪辑过程中有时发现某两个镜头或某一组镜头（如两个人物谈话、争吵、追逐或互相射击），如果按照原来分镜头剧本所规定的排列顺序原封不动地组接在一起，就显得镜头过长，节奏太慢，人物间的情绪交流和心理反应不能及时而迅速地表现出来，既减弱了戏剧冲突的强度又冲淡了应有的艺术感染力。为此就需要运用分剪插接的手段，对原有素材作重新分切组合的处理，以改变原来的缓慢节奏，使之紧凑、流畅、明快。

（2）有时规定情境本身要求清晰地表现出某个人物对其一事件、某一句话的反应，以及由此而产生的强烈变化的内心活动和两种互相矛盾着的思想互相撞击时迸发出的火花，但在剪辑过程中发现恰在此时此处拍摄的素材缺少表现上述内容的一些镜头。在这种情况下，就可以把原有素材中已经用过然而又符合规定情境要求的某些镜头的剪余部分拿来，根据需要把它分割成两段乃至数段，和与之有关的其他蒙太奇因素穿插在一起，反复交替使用，以渲染某种情绪和气氛，揭示某种含义或借以加强某一戏剧高潮。

7. 插入镜头

插入镜头亦称"夹接"。在一个镜头中间切断,插入另一个表现不同主体的镜头。插入镜头有两种:一种是导演为了揭示某一人物生活经历中的一个侧面或者隐私,在一场戏的进行过程中,比如一个人正在马路上走着或坐在汽车里向外看,突然插入一个代表人物的主观视线镜头;表示他意外地看到了什么人和事以后的直观感受或引起了联想的镜头。另一种与挖剪有密切关系。有时为了使挖剪后的镜头不露痕迹,不产生跳动感,而不得不用插入镜头作间隔。

在动画影片《功夫熊猫》中,当泰狼越狱后,来找师父复仇,对决中不忘埋怨师父当年不支持他做神龙大侠,此时镜头组接了当时龟仙人拒绝泰狼时的场景,插入的回忆镜头用暖黄的怀旧色调表现。通过这种组接技巧,展现了泰狼对当时的决定耿耿于怀,决心复仇的缘由(见图8-5)。

图8-5　闪回的镜头组接,选自美国动画影片《功夫熊猫》

8. 常见的剪辑手段

(1)为了调整时间空间关系,或延伸时间扩大空间,加重戏剧渲染和调整节奏,采用分剪多用、反复插接和移植借用的手法。

(2)画面中间挖格省略法和画面拼接延长法。

(3)利用动作衔接镜头和利用动作错觉转换镜头法。

(4)为了取得情绪外延的回味或突兀的震惊效果,采用镜头长度的特殊处理。

(5)利用短镜头的反复跳切增强剧情节奏感,和利用静态的短镜头跳切造成动势感。

(6)利用特殊的"剪辑留格"(指动作和镜头运动后的停顿格数所造成的稳定瞬间)起到电影语法上的标点符号的作用。

(7)运用隐、显、化、划、叠印等附加的光学技巧或专用的特殊技巧作为场面、段落间的过渡。

第二节　动作剪辑中的基本原理

由于电影镜头大部分是动态的,所以导演在剪辑两个镜头时,必须考虑到两种形式的运动:一种运动是蕴藏在镜头本身之中的;另一种运动是由镜头的组接产生的。剪辑可以使运动加强或削弱,使动势增加或消失,这种情况由剪辑的特性决定。速度、方向、动势是描述运动状态的三个变量,也是动态剪辑中必须考虑的形式因素。

一、动作剪辑中的基本原理

1. 速度

屏幕上的运动速度包括三方面内容：主体运动速度、镜头运动速度和镜头转换速度。无论哪一种速度，都会对观众的欣赏心理节奏产生影响，掌握好速度及不同镜头的速度配合关系，可以引导观众的预期情绪反应。

在景别运用中，我们曾经谈到，同一运动主体在不同景别状态下，景别越小，速度感越强，这种速度感还与画面内有无前景及前景的疏密程度有关。

如果有前景移动，或者由于主体运动而产生的前景流动，比如前景中有车流横向驶过，人物在密林中穿行而树木似乎也在逆向运动等，在这些情况下，画面内运动的位移加快，从而加强了动体运动的速度感。因此，利用某种形象在前景中闪过，是加强紧张感、速度感和节奏感的镜头处理技巧。

2. 方向

运动的方向性，被一些研究视知觉艺术的专家认为是"电影（视）中最强大的知觉因素"。剪辑中所说的镜头画面的方向性指的是以多个镜头表现主体运动时，镜头运动方向在各种不同的镜头中保持基本的一致。在动画影片中，为表现不同空间与主体运动，镜头的组接中画面的方向性有不同的表现方式。

（1）运动物体的出画与入画的规则

角色方向：画面中人物向纵深走去，越走越小，给人一种"走了"的感觉。如画面中人物向前不断走近，就会产生"来了"的感觉；人物由画面外进入叫入画，人物由画面中走出画叫出画。

主体运动方向的一致性首先表达主体清晰的位置移动，如果上一个镜头的人物从屏幕左边走到右边，下一个镜头又从右边走到左边，那么观众会认为这两个动作之间没有连续性，是两个不同的动作过程；如果下一个镜头继续保持从左到右，那么观众会自然认定，镜头2的动作是镜头1动作的延续，视觉心理上会觉得顺畅自然。如果运动物体从画左出画后接的不是从画右入画的运动物体，连贯的运动方向便会被破坏，观众的视觉习惯便会受到干扰。这种运动轨迹的连续是剪辑中所有运动方向规则的基础。镜头画面方向的一致可以使主体运动路线清晰、连贯，又表现了清晰的银幕空间。

在《千与千寻》的一组镜头中，千寻去探望变成猪的父母时，在桥上遇到了无面人。千寻始终是从画右入画到画左出画。3个镜头延续的方向感把物体在不同场景中的运动连续了起来，因此千寻在观众的头脑中运动是连续的（见图8-6）。

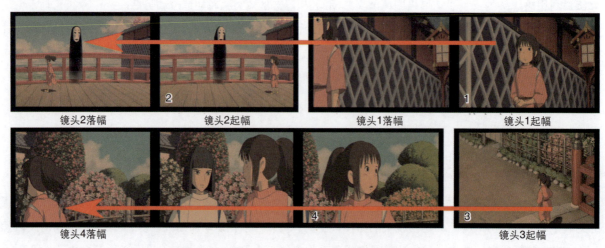

图8-6　方向镜头，选自日本动画影片《千与千寻》

各种交通工具,都具有方向性。而一些交通工具如汽车、火车等的方向,往往又是根据动画片的故事内容和要求进行安排的,都有其必然性,这个必然性正是我们必须掌握的,如一辆从屏幕右边向左边开出的汽车,在下一个画面是又从左边驶入画面,造成汽车刚从右向左开出,又从左边开回来了,使观众的视觉和心理都产生方向性的混乱。对运动剧烈的物体,要采用同一角度进行设计,主体运动方向要一致。

综上所述,应该牢记运动方向的事物:人物、景物及活动的车辆。应遵循左进右出,右进左出,后进前出,前进后出,上出下进,下出上进等规则,这里就不一一举例了。

(2) 在画面中保持相同的运动方向

所有的镜头,不论使用什么样的拍摄方法,在这段影片中要保持相同的运动方向。这样对观众来说方向感始终清晰。人物在同一场景内中保持相同的运动方向,在多个场景中也要保持相同的运动方向。在《魔女宅急便》的这一组镜头中,琪琪在不同的多个场景中的连续运动中,都保持了从画右到画左的运动方向。正因为琪琪在多个场景中保持相同的运动方向,观众的视觉感受上始终是连贯流畅的(见图8-7)。

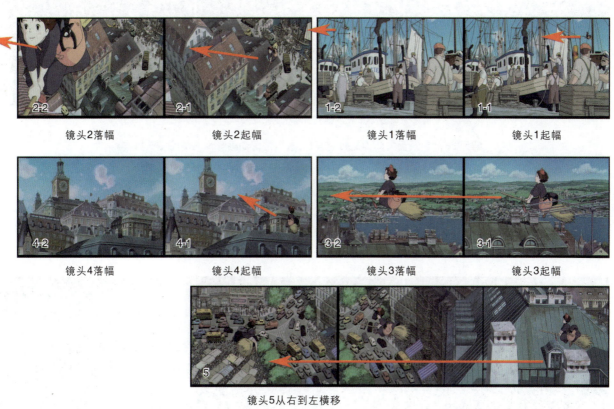

图8-7 多场景保持相同的运动方向,选自日本动画影片《魔女宅急便》

一人从左进画,下一镜头另一人从右进画,给观众的感觉是二人要碰头见面。又如 A 队伍从左进画走,B 队伍从右进画走,C 队伍从上而向下进画走,D 队伍从下往上进画走,给人感觉是这四支队伍在向中心地集中。A 向右跑,B 进画也向右跑,感觉是后面的人 B 在追赶 A;如 A 向右跑,B 向左跑,感觉二人急于要碰头。

(3) 通过画面中物体的运动改变运动的原有方向

在同一场景中,人物运动的距离和间隔的时间都有限,如要改变运动方向,一定要表现改变时的关键点。比如,人物的转身、转向等必须要交代清楚,让观众看清人物在转变方向。如果观众在画面中看到了运动物体在改变自己的方向,那么在下一个镜头中出现不同的或者相反的方向也就理所当然了。《美丽城三重奏》中的一组镜头是一个由远到近然后又由近到远的纵深运动方向的改变的例子(见图8-8)。

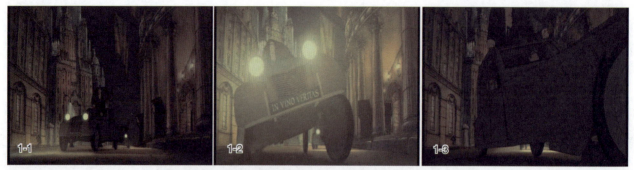

镜头1中黑手党的汽车从纵深驶来,在前景完成90°的转向,从画右出画

镜头2中镜头从画左入画驶向纵深,完成了180°方向的转换

🔹 图 8-8　画面方向性的转变(1),选自法国动画影片《美丽城三重奏》

(4) 通过中性镜头改变物体运动的原有方向

中性镜头是指画面中主要物体没有表现出位移或富于动感的指向性。通过中性镜头改变画面中物体的运动方向是指在两个不同方向的、无法连接的画面之间插入中性的镜头,使得在改变画面方向的同时表达了合理的镜头空间(见图8-9)。

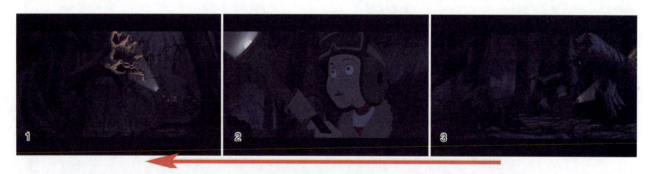

镜头1、镜头2、镜头3豪加打着手电到森林里追踪怪物,他的运动方向是从画右往画左

镜头4、镜头5当他发现一条被怪物闯出的一条大道时,他惊呆了。镜头3后接的是一组各种景别的中性静止镜头表现豪加的视线

🔹 图 8-9　画面方向性的转变(2),选自美国动画影片《铁巨人》

从镜头7开始,当豪加继续往前走时,他的运动方向已经从画左往画右运动

➊ 图 8-9(续)

(5) 通过虚拟摄像机的运动改变物体运动的原有方向

虚拟摄影机通过自身的旋转与移动使画面中运动的物体看上去变换了原有的运动方向。这一改变就像观众自己围绕着主体观察一样。因此观众不会对运动方向的改变感到疑惑。如《小马王》的一组镜头,虚拟摄影机采用了一个逆时针的运动轨迹,同时摄影机还有垂直空间范围内的环绕运动。这种旋转、环绕的镜头得益于三维数码成像技术(见图8-10)。

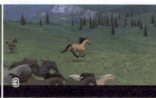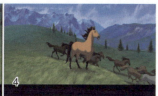

镜头1:机位在小马王的左侧后方,小马王的运动方向是从画左到画右
镜头2:机位运动到了小马王的正后方
镜头3:机位继续运动至小马王的右侧,这时小马王的运动方向是从画右到画左
镜头4:小马王停止奔跑,机位继续运动

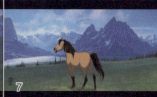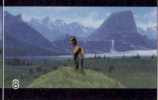

镜头5:机位继续运动至小马王的正面
镜头6、镜头7:机位继续围绕着小马王作弧线的运动,边运动边拉镜头
镜头8:机位停在小马王的正后方,向观众展示了广阔的景象。这个机位已经围绕着小马王旋转了360°

➊ 图 8-10 画面方向性的转变(3),选自美国动画影片《小马王》

动画片中要用具体的形象,通过画面来描绘。所以表现角色行动的方向很重要,行动不仅限于人物,而且包括画面里所有的事物。所以要正确地将运动的方向整理清楚,准确地表达戏的内容。

3. 动势

当物体发生位移时,我们看到的不仅仅是位移,而且还能感受到推动这种位移的那股动力,这股动力就是动作的动势,它受到速度和方向的双重制约。比如,镜头1是一个人从左向右奔跑,其动势显然是向右的,有明显的力的作用,如果下一个镜头运动主体或者是运动镜头的运动方向也是从左向右,而且速度一致,那么上下镜头动势一致;如果后一镜头方向一致,但是速度有明显差别,那么动势就不一样。 人们常说"顺势而下",其原理在

动态剪辑中也同样起作用,"顺势"而接,镜头组合很流畅。在动态剪辑中,应该充分考虑到上下镜头运动的速度、方向和动势关系。

一般来说,要保持运动连贯和谐,可以遵循以下两条原理。

(1)等速度连接上下镜头无论是运动主体之间还是运动镜头之间,或者是运动主体和运动镜头之间,尽可能保持速度一致,这样会给人以平稳流畅的感觉。如果镜头运动不匀速,在推拉摇等运动中速度不一致或者速度不一样的镜头组接在一起,会使观众明显感觉到别扭,有较强的视觉跳动感。通常在绘制动画镜头时就要保证运动的速度相同。

在剪辑中,"和谐"与"反差"同为处理镜头、段落的思维方法。一般情况下,保持和谐的状态是剪辑的基本要求,比如等速度连接可以使镜头转换流畅,但是,在表现特殊情绪、节奏或段落间隔时,反其道而行之,加大反差也是很好的选择,比如利用在速度上的"骤变"来强化前后段落的差别或者形成情绪或节奏上的对比。

(2)同趋向(动势)连接在动态连接中,上下镜头的运动的趋向尽可能保持一致,这样在镜头转换中,运动节奏不至于产生明显的改变,也符合人们顺序观看的视觉习惯,镜头转换自然。在一组综合运动的剪辑中,尤其要注意设计运动的轨迹,要合理地安排运动镜头的方式方向。如果一组镜头中有横摇、推近、特写(固定)、拉全(拉开至全景)等镜头,这样的依次组接,比横摇、推近、拉全的组合效果好,因为前者中通过加入中性镜头,冲淡了连续推拉导致的视觉不适,运动的总体轨迹保持了统一的运动趋向,形成了一气呵成的效果。

在表现有序运动时,可以利用运动体的动势,使不同主体运动趋向一致,人的视线就顺着动势导向自然从上一镜头转向下一镜头,比如,体操运动员往上腾跃,接跳高运动员跃起到最高位置,接跳水运动员往下跳,这样的连接就像是一个动作的延续。

同趋向连接是保持运动连贯的基本技巧,但是,在动态表现中,并不是所有的时候,都必须保持运动方向的一致。比如,一组运动镜头连接,基本上不是为了讲述一个动作过程,而是要表现一种运动的韵律和特定的情绪,有序平稳的运动只是其中的一种状态。

在表现繁杂或热烈的运动时,有时常用交叉运动的组合,比如在表现车水马龙的街景、青春活力的运动场面等,可以有意将反向运动组接在一起,展示运动的丰富性,来加强镜头内部的节奏张力。

二、动作剪接点

剪接点是连接两个不同内容的镜头之间的点。而剪辑师在连接两个镜头时要保证镜头的完整、流畅。因此首要一点就是对镜头的剪接点进行准确的把握。选择剪辑点时要对素材作细致的分析。作为动画片剪辑,总的来说是以动作为主,结合声音来处理镜头的组接。所以动作点的选择和处理在动画剪辑中变得极其重要。在这里我们主要分析画面中的运动连接的剪接点。

动态接静态画面时比较好掌握,而动态画面接动态时就比较复杂,动接动的剪接点一般会是动作的转折点。再细微的动作都有转折点,这个点可能就一两格。通常情况这个剪接点一般在一部分动作已经结束后,下部分动作刚刚开始的地方。这样接到下一个镜头时正好是下一个动作的过程。因为在上一个镜头有了预备的动作,所以观众心理上能接受。

在选择剪辑点时,先要分析动作,要有主要动作也要有次要动作,动作本身也有运动和停顿的节奏变化,在动作的转折处选定一个合适的剪接点。一般情况下,动作接动作时,无论角色带着何种情绪,我们都保持这个点在转折点,但不是动作的结束点。《三个和尚》中胖和尚跳的预备动作切到下一个镜头就是胖和尚落地,剪切得流畅。动作很自然。如果我们把这个剪接点放在胖和尚奔跑完脚落地那一步,接到下一个镜头他落地喝水就会显

得不合理，胖和尚那种心急如焚的情绪也出不来。

起幅动作的衔接就是人物动作的开始，在第一个镜头中人物没有跨镜头动作，但即将做一个动作，下镜头人物开始做动作，通过这个动势，两个镜头能顺畅地衔接在一起，也能有效地吸引观众的注意力，让观众忽略镜头间的断口。美国动画影片《花木兰》中的镜头，利用木兰拿扇子的起幅动作，完成了镜头的转换（见图8-11）。

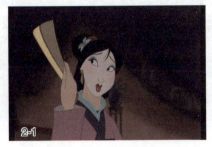

⬆ 图8-11　动作的衔接镜头，选自美国动画影片《花木兰》

在运动过程中剪接，当一个完整的单独动作切割为两个镜头时，一般原则是运动的1/3（开始）放在第一个镜头的末尾，运动的2/3（结束）放在第二个镜头开始。比如一个角色抬手捡东西，我们可以把这个动作分成两部分：先是抬手到一定高度，接着手往下去捡，导演可能会分成两个镜头（角度不同）来表现这个动作，而剪辑师获得这两个镜头以后，在哪里剪会显得比较流畅呢？一般我们不会把这个剪接点放在手抬到最高的地方，也不会在抬手动作还没完成就剪。通常我们会在角色抬手到最高后手往下落了一两格时。这样就给了观众一种动作的暗示，接下来的动作观众自然能接受。在动接动时，通常忌讳在一个动作刚好结束或开始的地方进行剪辑。如《千年女优》中千代子奔跑中摔倒的这场戏，在第一个镜头中全景交代千代子从左入画向前跑，由于拐弯的惯性，人物即将摔倒，摔倒的2/3（结束）动作放在第二个，用近景表现人物倒地时的状态。动作剪辑流畅（见图8-12）。

⬆ 图8-12　选自日本动画影片《千年女优》

三、动作剪辑技巧

1．运动性镜头之间的组接

两个在视觉上都有明显动态的相连镜头的切换方法。动接动应与动作剪接点严格区分。动作剪接点是同一主体的镜头切换方法，而动接动则是不同主体镜头的切换方法。例如，上一镜头是行进中的火车，下一镜头如果接沿路景物，那么，一定要接和火车车速一致的运动景物的镜头，这样才能符合观众的视觉心理要求。

动接动也包括各种运动镜头的组接，在剪辑处理中，要紧紧抓住各种动的因素，如人物的运动、景物的运动、镜头的运动等，借助这类因素来衔接镜头，节奏上可以流畅而自然（见图8-13）。

镜头继续上移，保持机位运动速度，叠出下一镜头

图 8-13　运动性镜头组接（1），选自日本动画影片《僵尸新娘》

在《千与千寻》中，千寻的父亲在搬家的途中误入魔界，开车途中车速越来越快，颠簸中千寻无意发现了路边的神秘石像，飞速的汽车接和车速一致的运动石像镜头非常流畅（见图 8-14）。

图 8-14　运动性镜头组接（2），选自日本动画影片《千与千寻》

又如美国动画影片《埃及王子》中的以赛马一场为例，技术的成熟为传统的电影语言元素带来了新的表现力。摄影机被设计异常灵活，而且其运动轨迹是故事片所无法企及的，这是种假定性极强的超现实的夸张的运动。片中运用了动接动的剪辑手法，兰姆西斯追赶摩西的段落中有一次跳轴，该段镜头的角度、运动方式、运动速度以及前后景关系都衔接得天衣无缝，强化复杂的运动感（见图 8-15）。

2．固定性镜头之间的组接

在视觉上没有明显动感的镜头切换方法。在电影表现方法中，没有绝对的静态镜头。静接静是相对而言的，多数是指镜头切换前后的部分画面所处的状态。由于固定镜头的画面本身不运动，上下镜头衔接时主要考虑主体动作和造型因素的影响。在这里，"静接静"具有两种意思：一是静止物体间的组接；二是静止动作间（包括瞬间静止）的组接。例如，甲听到乙在背后叫他，甲转身观望，下一镜头如果乙原地站着不动，镜头就应在甲看的姿态稳定以后转换，这样才不会破坏这场戏的外部节奏。因此，静接静也同样是保证镜头转换流畅的一种组接方法。静接静还包括在场景段落转换处和各种运动镜头之间在头尾静处的组接；它更多注重镜头的连贯性，不强调运动的连续性。

⬆ 图8-15　运动性镜头组接（3），选自美国动画影片《埃及王子》

　　有时静接静用于以心理动作为依据的情绪贯串，舍掉外部动感明显的镜头转换，采用寓情于静的镜头组接，渲染深沉凝重的情绪。如《千年女优》中藤原千代子的爱恋与追逐就像莲花一样纯真。在整个暗色调的影片中，唯独这一池莲花的画面鲜翠欲滴，大红大绿地盛开着，如同那个高雅似莲的女子在动荡混乱的年代朝气蓬勃地演绎自己的热血人生。虽然莲花在影片中只出现过三次，但每次都像画龙点睛般映衬着女主人公纯真美好的品格。千代子死之前，莲花的鲜活似乎预示她的这种品质永远不灭（见图8-16）。

图8-16　固定性镜头之间的组接，选自日本动画影片《千年女优》

3. 固定性镜头与运动性镜头之间的组接

静接动实质上是动感不明显的镜头与动感十分明显的镜头之间的连接方式。静接动是镜头组接的特殊情况。由上一个镜头的静止画面突然转换成下一个镜头动作强烈的画面，其节奏上的突变对剧情是一种推动。有时则表现为视觉的强刺激，常用于段落转换。值得注意的是，前面镜头的静止画面中往往蕴藏着强烈的内在情绪。

如上一个镜头是某人忧伤地注视远方，下镜头跟拍他策马飞奔，这样的静接动在衔接上是跳跃的，利用动作强烈对比暗示人物情绪上的飞跃。《千年女优》中，千代子从算命先生处听到了关于钥匙主人的踪迹时，说道："我知道是他，请告诉我去哪里找他。"下一个镜头直接接一个大远景，一辆火车在飞驰。这组镜头从特写接远景，静接动，成为明显而有力的段落转换方式，也表现了千代子急切的心情（见图8-17）。

图8-17　固定性镜头与运动性镜头的组接，选自日本动画影片《千年女优》

4. 运动性镜头与固定性镜头之间的组接

在镜头动感明显时紧接静感明显的镜头的衔接方法，是镜头组接的特殊情况。动接静是在镜头连接由明显的动感状态转为明显的静态镜头。这种连接会在视觉和节奏上造成突兀停顿的效果，这种动静明显对比，是对情绪和节奏的变格处理。

在以运动见长的影片构成中，动接静的特殊作用甚至超过静接动的某些效果，在特殊节奏变化的转场处理中，可以造成前后两场戏在情绪和气氛上的强烈对比。比如，前一镜头是行驶中车内所拍摄的运动外景，如果后面直接切换成一个静止的建筑、红绿灯等固定镜头，就会显得很跳，一般只能采用叠化特技使前后镜头重叠，来弱化视觉跳动感。但是，如果后面接一个车内拍摄的镜头，如汽车司机的特写等，由于车体本来的运动，所以司机也相对在动，只要方位关系正确，这两个镜头就能够自然衔接。因此，在运动镜头和固定镜头相接时，只有利用主体运动的动势以及情绪节奏的作用，"动接静"或者"静接动"才能够使镜头连接保持和谐统一。

在《花木兰》中一组欢快的行军镜头突然接一个战争残骸的静止镜头，镜头也从冷色调转变成暖色调，动接静的组接造成前后情绪和气氛上的强烈对比（见图8-18）。

🔼 图8-18 运动性镜头与固定性镜头的组接，选自美国动画影片《花木兰》

在连接固定镜头和运动镜头时，要处理好"动接静"或"静接动"的关系，还应注意以下几点。

（1）利用主体运动动势把镜头运动与固定镜头内主体运动协调在一起。比如，汽车行驶的跟拍镜头，可以直接切换到一个汽车驶向画面深处的固定镜头，这里，跟拍的动势与汽车行驶的动势及方向是一致的，后一镜头虽然是固定的，但具有内在的运动性和动势的承接性，因而这两个镜头能够被自然连接在一个运动流程中。

（2）利用因果关系：比如足球比赛进球的镜头，接一个观众欢呼的固定镜头，这就是利用了顺应观众心理的呼应关系，实现由"动"到"静"的连接。

（3）利用情绪节奏的显著变化。

（4）利用相对运动因素：诸如前景的遮挡运动等。比如，前一镜头是从行进的车内向外拍摄景物从镜头前划过，跳接一个固定镜头，站台上一群人出站。这里利用画面内物体遮挡所带来的瞬间停滞效果及注意力的暂时分散，来转换动静关系。

在连接镜头时，"动接动""静接静"只是基础原理，还应该根据上下镜头的主体动作、镜头运动及情绪节奏发展的具体要求，结合画面的造型因素，才能寻找到最适宜的镜头连接方式和剪接点位置。以上是镜头运动剪辑的规则，不过有些时候规则也是可以打破的，可以通过非常规的镜头剪辑的方式表达创作的意图。

四、人物形体动作的剪接

1. 动作分解法

电影镜头中人物完整的形体动作是由若干既相互连贯又有瞬间变化的动作片段组成。各个动作的片段可以由不同的方向、景别和角度来拍摄。一个完整动作可以通过两个不同角度、不同景别将它表现出来。组接时剪接点应选择在动作变幻瞬间的转折处，也就是镜头转换、景别和角度变化所在之处，这样可以使一个完整的动作流畅不间断，动作的转换具有外在的连续性而无跳跃感。

即上一个镜头人物动作去掉下一半，下一个镜头人物动作去掉上一半，把上一个镜头的上半部动作与下一个镜头的下半部动作连接起来，还原成一个完整动作，就是分解法。简单来说，分解法就是一半一半地剪辑，又称为常规减法。

分解法包括人物的起坐、拥抱、握手、脱帽、开关窗、喝水、穿衣、起卧、走路等，在拍摄过程中将一个个完整的动作通过不同景别、不同角度分别拍摄而成。剪辑就是把这些不同景别、不同角度的动作组接起来。剪接点选择在动作变换瞬间的暂停处，而这个暂停处也就是镜头景别转换的所在地。这样剪辑才能保证一个完整的动作不间断且流畅、无跳跃感地通过不同景别表现出来。动作分解法在剪辑处理上的一个特点是：上下镜头的动作长度大致保持相等，即上一个镜头留多少，下一个镜头也留多少。一般来说，人物的坐立、握手、拥抱、走路、开关门窗等动作都可以采用分解法，人物的动作和表演速度快慢均匀。景别角度无特殊变化的镜头的作用是将人物形体动作还原于真实的生活，从而完成戏剧动作的任务。

分解法主要抓住主体动作的瞬间停顿处即可。但是要注意,在所有运用分解法的主体动作连接时,上一个镜头必须将瞬间的停顿处全部保留,下一镜头从主体动作的第一帧用起。这样才能保持主体动作的连贯及画面的流畅。

2. 动作增减法

一个完整动作要通过两个角度,两个景别把它表现出来,即上一个镜头也许留用动作 1/3 或 2/3,下一个镜头也许留用动作 2/3 或 1/3,将上一个镜头留用的 1/3 或 2/3 动作与下一个镜头所留用的 2/3 或 1/3 动作连接起来,就是要选用的这个完整动作,这就是增减法,也叫变格剪辑。

在影视镜头中,在拍摄人物的形体动作时,如果由于景别、角度变化较大,出现动作的快慢不一致,人物的情绪不连贯的情况,就需要用增减法来剪接。如上一个镜头是远景、全景,那就多留一些;下一个镜头是近景、特写,就少用一些。原因是不同景别使得画面的视觉感觉不一样。

所拍摄的电影镜头中,如果人物动作景别角度变化大,形体动作的速度快慢不一样,人物的情绪又不连贯,在组接这些动作时,上下镜头中的人物形体动作留用的动作长度,可根据动作与剧情的具体要求而变化,让某个动作特意留长些,造成动作的延续感,称增格法。去掉动作的某一部分,造成动作的快速感,称减格法。

动作增减法剪辑处理上的特点:上下镜头动作的尺寸长度不要求相等,根据需要可长可短,增减法的剪辑对生活中人物的回头、低头、抬头、转身、弯腰、直身等最为适用,既要使人物形体动作符合生活的逻辑,更要体现出戏剧动作的艺术真实。

3. 动作错觉法

错觉法是利用人们视觉上对事物的暂留及残存的影像,恰当地运用影视艺术的特殊手法,根据上下镜头主体动作快慢的相似,镜头景别的相似,角度变化与空间大小的相似以及主体动作形态的相似等相似之处切换镜头,造成观众的错觉,误认为动作是连贯的,从而获得视觉上残存的影像的连续性效果。

动作错觉法是通过恰当的运用电影特性的某些错觉,加强动作性和节奏感,这种方法有利于动作衔接在时间和空间上的大跳跃。如上一个动作刚摆出动势,就跳接下一个动作,从静的画面看,动作是不连贯的。

错觉法一般应用于武打片、动作片、枪战片、惊险片等武斗场面,以获取某种动作的特殊效果,达到一种艺术表现力。错觉法的运用过程应注意以下几点。

看两个画面的动作(人物、镜头、景物)是否相似(相同主体、相异主体、速度快慢)。

看两个画面的造型是否相似(构图、景别、方向、角度、光影、色彩)。

看两个画面的时空(背景)是否相似(时空变化,环境气氛)。

看两个画面的打斗速度快慢是否相似(动作、造型、时空、速度四个方面)。

错觉法主要有四个作用:加强节奏感、制造紧张气氛、解决失真问题、增强可视性。

第三节　镜头的衔接规律与方法

我们看到的影片都是由一个个镜头组接起来的。镜头是每部作品的最小组成单元,它们有机地结合在一起表达着制作者的思想。观众能把这些零散的镜头看成一个完整体,那是因为镜头的发展和变化服从了一定的规律。同样一部动画电影可能是由成千上万个镜头组成的,每个镜头分别是单独制作的。把这些制作好的镜头按

照一定的排列次序组接起来的就成为一部动画片。镜头组接贯穿于动画片的全过程,是影视动画艺术所特有的表现形式与手段。这些镜头之所以能够延续下来,使观众能从影片中看出它们融合为一个完整的统一体,是因为镜头的发展和变化要服从一定的规律。剪辑的功能主要是把一个个各自独立的、分散的镜头,创造性地组织成一个相互关联的、有机结合的整体。

由于动画片制作成本比较高,不可能像摄影机拍摄那样,可以拍摄很多的素材来进行剪辑。因此,就需要动画分镜人员在进行分镜头台本制作时,就要对每个镜头的衔接作认真的考虑。由于一个镜头画面总是会在持续了一段时间之后结束,继之以另外的一个镜头画面,这两个组接镜头,中间的断点总是可以明显感觉到的。如何使不同内容的镜头画面相连接,并构成一个完整的动作或概念,使这个断点看上去合情合理,直接起到塑造人物形象的蒙太奇作用,从而使得动画片的内容和情节的发展更合乎生活的逻辑和艺术的节奏。这就需要在镜头间的跳跃和衔接关系上能准确地掌握接点。

一、镜头组接原则

1. 镜头的组接必须符合观众的思维方式和影视表现规律

镜头的组接要符合生活的逻辑、思维的逻辑。不符合逻辑观众就看不懂。动画影片要表达的主题与中心思想一定要明确,在这个基础上我们才能根据观众的心理要求,选用恰当的镜头,然后确定怎么样将它们合理地组合在一起。

动画影片在镜头组接时都要考虑镜头衔接、场景转场、段落构成的逻辑性。所谓镜头组接的逻辑性,包含三个主要方面:故事情节进展的逻辑、人物事件关系的逻辑、时间和空间转场的逻辑。也就是说,影片镜头组接既要使故事情节进展、人物事件关系、时间空间转场合乎生活的逻辑,又要合乎影视的视觉逻辑。所谓生活逻辑是指事物本身发展变化的客观规律;所谓视觉逻辑是指人们在观看欣赏影视片时的心理活动规律,即观众欣赏影视片的思维逻辑。只有在剪辑中正确处理上述三大逻辑关系,影片的视听语言才能准确流畅,情节内容、思想内涵和艺术底蕴才能得到完美的表现。

2. 符合景别的变化规律

电影的"景别"变化不是随心所欲的。过分剧烈的变化,会造成镜头组接的困难。相反,"景别"缺少变化,同时镜头角度变换不大,拍出的镜头也不容易组接。由于以上原因,在设计镜头时"景别"的发展变化需要采取循序渐进的方法。循序渐进地变换不同视觉距离的镜头,使镜头间连接顺畅,形成各种蒙太奇句型。

(1)前进式蒙太奇句型:这种叙述句型是指景物由远景、全景向近景、特写过渡。用来表现由低沉到高昂向上的情绪和剧情的发展。

(2)后退式蒙太奇句型:这种叙述句型是由近到远,表示由高昂到低沉、压抑的情绪,在影片中表现由细节扩展到全局。

(3)环行蒙太奇句型:这种叙述句型是把前进式和后退式的句子结合在一起使用,由全景—中景—近景—特写,到特写—近景—中景—远景,或者也可反过来运用。这类句型一般在影视故事片中较为常用。

在镜头组接时,同一机位、同景别又是同一主体的画面是不能组接的。因为这样设计出来的镜头景物变化小,画面看起来雷同,接在一起好像同一镜头不停地重复。另一方面这种机位、景物变化不大的两个镜头接在一起,只要画面中的景物稍一变化,就会在人的视觉中产生跳动或者好像一个长镜头断了好多次,破坏了画面的连续性。遇到这种情况的处理办法,可以采用一些过渡镜头。这样组接后的画面就不会产生跳动、断续和错位的感觉。

3. 符合"动接动""静接静"的规律

详见第二节中的"动作剪辑技巧"。

4. 画面组接中的拍摄方向轴线规律

影片主体物在进出画面时,我们需要注意虚拟摄像机拍摄的总方向,从轴线一侧拍,否则两个画面接在一起主体物就要"撞车"。所谓的"轴线规律"是指拍摄的画面是否有"跳轴"现象。在镜头设计时,如果虚拟拍摄机的位置始终在主体运动轴线的同一侧,那么构成画面的运动方向、放置方向都是一致的,否则应是"跳轴"了,跳轴的画面除了特殊的需要以外是无法组接的。

美国动画影片《铁巨人》中豪加与铁巨人初次交流的这场戏中,虚拟机位始终在主体轴线的同一侧,用了几个内反拍与外反拍等机位,流畅地进行叙事(见图8-19)。

图8-19 轴线规律,选自美国动画影片《铁巨人》

5. 镜头组接的时间长度

每个镜头的时间长短,首先是根据要表达的内容难易程度,观众的接受能力来决定的,其次还要考虑到画面构图等因素。如由于画面选择景物不同,包含在画面的内容也不同。远景、中景等镜头大的画面包含的内容较多,观众需要看清楚这些画面上的内容,所需要的时间就相对长些,而对近景、特写等镜头小的画面,所包含的内容较少,观众只需要短时间即可看清,所以画面停留时间可短些。

另外,一幅或者一组画面中的其他因素,也对画面长短起到制约作用。如同一个画面亮度大的部分比亮度暗的部分能引起人们的注意。因此如果该幅画面要表现亮的部分时,长度应该短些,如果要表现暗部分时,则长度应该长一些。在同一幅画面中,动的部分比静的部分先引起人们的视觉注意。因此如果重点要表现动的部分时,画面要短些;表现静的部分时,则画面持续长度应该稍微长一些。

6. 镜头组接的影调、色彩、光线的统一原则

影调是指以黑的画面而言。黑的画面上的景物,不论原来是什么颜色,都是由许多深浅不同的黑白层次组成软硬不同的影调来表现的。对彩色画面来说,除了一个影调问题还有一个色彩问题。无论是黑白还是彩色画面

组接都应该保持影调色彩的一致性。如果把明暗或者色彩对比强烈的两个画面组接在一起(除了特殊的需要外)，就会使人感到生硬和不连贯，影响内容的流畅表达。

动画影片《功夫熊猫》，影片的回忆片段就非常有创意地采用了偏黄的暖色调为基调，营造了温暖的影像风格，以怀旧的暖黄调巧妙地将小时候的泰狼与现在凶狠的泰狼两个不同时空中的人物做了交代（见图8-20）。

图8-20 镜头统一原则，选自美国动画影片《功夫熊猫》

7．画面组接节奏

动画影片的样式、风格以及情节的环境气氛、人物的情绪、情节的起伏跌宕等是画面组接节奏的总依据。影片节奏除了通过演员的表演、画面的转换和运动、音乐的配合、场景的时间空间变化等因素体现以外，还需要运用组接手段，严格掌握画面的节奏。镜头组接要从影片表达的内容出发来处理节奏问题。如果在一个宁静祥和的环境里用了快节奏的画面转换，就会使得观众觉得突兀跳跃，心里难以接受。然而在一些节奏强烈，激荡人心的场面中，就应该考虑到种种冲击因素，使画面的变化速率与观众的心理要求一致。

在美国动画影片《铁巨人》中的，铁巨人看到铁就要果腹，所以把铁轨拽起，准备吃掉它。而恰在这时火车马上就开到这里，情况紧急，豪加极力阻止铁巨人，要求他放回铁轨并接好。在这组镜头的组接，节奏非常明快。画面的变化速率与观众的心理要求一致。在短短的几秒钟，分切了十几个镜头，延长了心理时间，全面地交代了情节。这一组接使观众情绪随着剧情而起伏（见图8-21）。

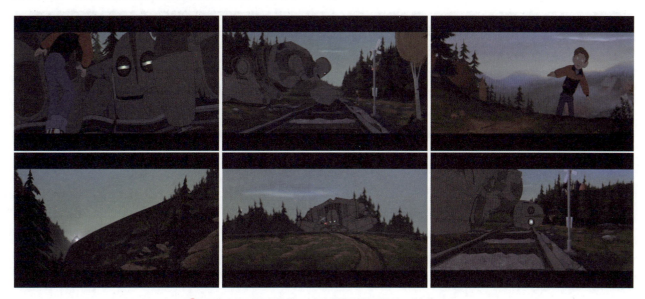

图8-21 镜头节奏，选自美国动画影片《铁巨人》

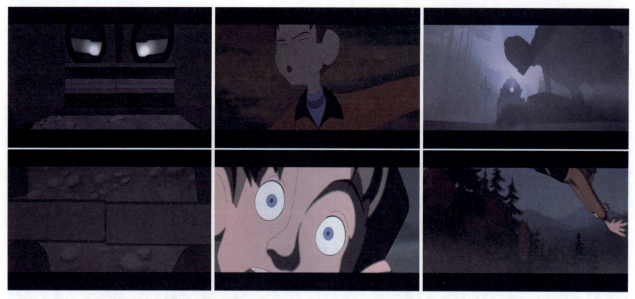

图 8-21（续）

二、镜头的组接方法

镜头的组接技法是多种多样的，按照创作者的意图，根据情节的内容和需要而进行组接，画面的组接可以通过衔接规律，使画面之间直接切换，使情节更加自然顺畅，以下我们介绍几种有效的组接方法。

1. 多屏画面转场

多屏画面转场这种技巧有多画屏、多画面、多画格和多银幕等多种叫法，把银幕或者屏幕一分为多，可以使双重或多重的情节齐头并进，大大地压缩了时间。如在电话场景中，打电话时，两边的人都有了，打完电话，打电话的人戏没有了，但接电话人的戏开始了。

如美国动画影片《功夫熊猫》中阿宝跟随师父努力习武，镜头的组接就运用了多画面的处理手法，使得情节富于变化（见图8-22）。

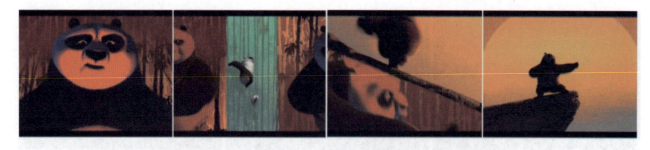

图8-22　多画屏转场，选自美国动画影片《功夫熊猫》

2. 连接组接

连接组接是指相连的两个或者两个以上的一系列画面表现同一主体的动作。如日本动画影片《龙猫》中，爸爸带着两个可爱的女儿到医院去探望妈妈，在这场戏中，影片用了几个不同角度进行拍摄，运用不同景别的镜头来表现这一场景（见图 8-23）。

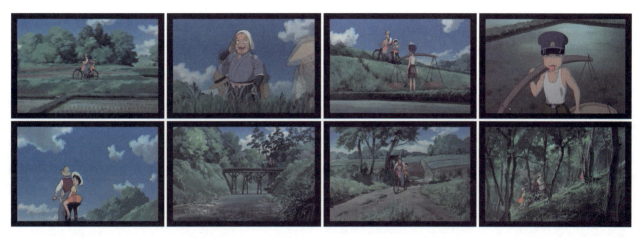

图8-23 镜头连接,选自日本动画影片《龙猫》

3. 景物画面的组接

在两个画面之间借助景物画面作为过渡,一种是以景为主,物为陪衬的画面,可以展示不同的地理环境和景物风貌,也可以表示时间和季节的变换,也是以景抒情的表现手法。另一种是以物为主,景为陪衬的画面,这种画面往往作为画面转换的手段。法国动画长片《美丽城三重奏》中,孙子得到了自己梦寐以求的自行车后,兴奋地在院中绕着圈,影片以后退式蒙太奇句型由近到远地展现了这一情节。最后的远景景物镜头,通过春夏秋冬的演绎,预示着时间的推移,也预示着第一场戏的结束,表现得非常恰当(见图8-24)。

图8-24 景物画面组接,选自法国动画影片《美丽城三重奏》

4. 队列组接

队列组接是指相连画面但不是同一主体的组接，由于主体的变化，下一个画面主体的出现，观众会联想到上下画面的关系，起到呼应、对比、隐喻烘托的作用，往往能够创造性地揭示出一种新的含义。

5. 黑白格的组接

为造成一种特殊的视觉效果，如闪电、爆炸、照相馆中的闪光灯效果等，组接的时候，我们可以将所需要的闪亮部分用白色画格代替。在表现各种车辆相接的瞬间组接若干黑色画格，或者在合适的时候采用黑白相间画格交叉，有助于加强影片的节奏、渲染气氛、增强悬念。如美国动画影片《铁巨人》中的镜头组接，运用夜晚中环绕的灯塔亮光，完全照射在画面中，以白色画格代替，接早晨海面上初升的太阳，渲染了影片的气氛，过渡自然流畅（见图8-25）。

图8-25 黑白格组接，选自美国动画影片《铁巨人》

6. 闪回画面组接

用闪回画面，如插入人物回想往事的画面，这种组接技巧可以用来揭示人物的内心变化。如美国动画影片《功夫熊猫》中，龟仙人告诉师父"泰狼"会越狱回来复仇时，师父的镜头处理用了几个泰狼的闪回画面，向观众交代泰狼的凶残（见图8-26）。

图8-26 闪回画面组接，选自美国动画影片《功夫熊猫》

7．插入画面组接

在一个画面中间切换，插入另一个表现不同主体的画面。如一个人正在马路上走着或者坐在汽车里向外看，突然插入一个代表人物主观视线的画面（主观画面），以表现该人物意外地看到了什么或该人物联想的画面。

在法国动画影片《美丽城三重奏》中，狗百无聊赖地等着主人的归来，一会儿看表，一会儿注视着门。镜头的组接插入了两个主观视线的画面，以表现狗的等待（见图8-27）。

图8-27　插入画面组接，选自法国动画影片《美丽城三重奏》

8．同镜头分析

同镜头分析是指将同一个画面分别在几个地方使用。运用该种组接技巧的时候，往往是出于这样的考虑：或者是因为所需要的画面素材不够；或者是有意重复某一画面，用来表现某一人物的情愫和追忆；或者是为了强调某一画面所特有的象征性的含义以引发观众的思考；或者是为了造成首尾相互接应，从而达到艺术结构上给人以完整而严谨的感觉。

9．动作组接

为了能使镜头衔接流畅自然，在动画片中，最常见的就是利用角色的动作来衔接，来切换镜头，可以使观众感觉不到镜头转换的痕迹。而这个角色动作是以单纯外部形体动作为依据。还有可以利用人物角色的情绪变化为依据，利用前后两个镜头在情绪上的一致性来衔接镜头，同样可以使镜头流畅合理。

人物动作衔接的接点是以人物的"形体动作"为基础，画面上人物的动作能够引起视觉的特别注意，因此，在接点上安排比较明显的动作，有助于吸引观众把注意力集中在动作上，而忽略镜头间的断点，这样衔接的镜头就会达到动作流畅，无跳跃感。跨镜头动作的衔接即一个连续动作在两个镜头中完成，用两个不同景别，不同角度表现同一个动作的两个镜头。在这样的衔接中，人物跨镜头的动作要自然连贯，才能使镜头衔接非常自然。因此跨镜头动作是使镜头间完成自然衔接的有效办法。《千年女优》中千代子追赶火车的镜头段落中，在第一个镜

头中千代子向下摔倒,第二个镜头中接千代子摔倒的远景,从近景接远景,强化了视觉冲突,处理得流畅自然(见图 8-28)。

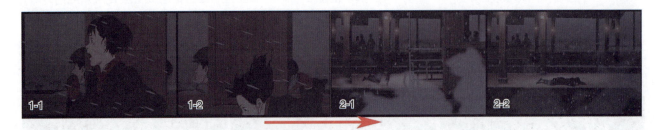

图 8-28　动作的衔接镜头,选自日本动画影片《千年女优》

10. 人物视线的衔接

人物视线是无形的,但人物视线的调整和转动,观众可以很清楚地看出来。那么,通过人物的视线,把观众的视线自然引向画中人物看到的事物,也能有效地掩盖镜头间的断口,进行叙事。利用人物的主观视线进行镜头间的衔接也是分镜人员绘制画面分镜头时较常用的方法之一。

美国动画影片《埃及王子》的序幕片段中,摩西被放在摇篮里,顺着尼罗河漂流。这段影片的叙事完全依靠摩西姐姐的视线镜头进行,这里视线的运用在全片中起到了非常重要的作用。她一直跟随着在尼罗河里漂流的摇篮,看着他躲过重重危险,最后安然漂进了王宫,被王后发现。通过这段姐姐视线镜头的叙述,姐姐知道了摩西的归属,为影片的发展做了铺垫(见图 8-29)。

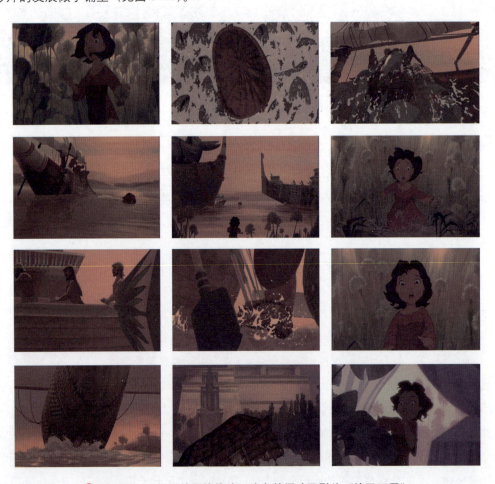

图 8-29　人物视线衔接镜头,选自美国动画影片《埃及王子》

11. 声音、音乐的衔接

以声音元素为基础，根据内容要求和声画有机关系来处理镜头的衔接，主要指上下镜头中声音的连接点。声音的连接点大多选择在完全无声处，要考虑到画面所表现的情绪、声音转换节奏和声音连贯性及完整感。在整个旁白、对白的过程中，根据谈话的内容与谈话人物的言语速度、情绪节奏来选择接点。谈话的内容与画面要有相应的联系，可以是看图说话式的，也可以是其他方式，只要能使观众通过旁白的画面引起一定的联想就行。另外，声音语言与镜头的切换要有节奏上的联系。观众就会因声音的引导作用，与画面的对应关系而忽略断口。

美国动画影片《埃及王子》中有一段精彩的声音衔接镜头，摩西将血灾降临到了尼罗河，法老兰姆西斯的儿子在船上伸手探进尼罗河中，突然惊慌失措地转头对兰姆西斯说："父王，都……"接下来镜头随着台词切换到摩西姐姐的镜头，她吃惊地说道："是……"之后站在水里的埃及士兵大叫道："血……"本段落用了一系列简短的台词，衔接了三个不同的镜头，不仅使观众没有跳跃感，也交代了突发状态下，周围所有人的反映，组接非常流畅（见图8-30）。

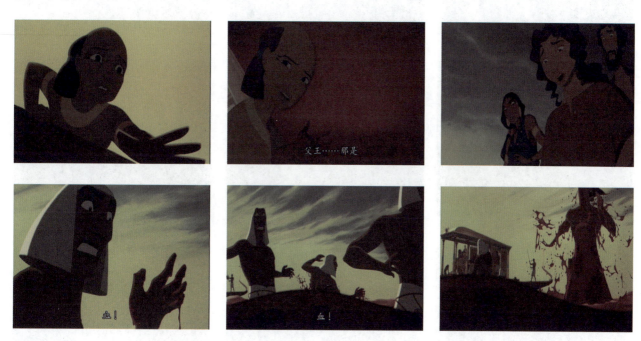

图8-30　人物对白衔接镜头，选自美国动画影片《埃及王子》

音乐也同样要利用音乐的节奏点，使画面的切换和组接与音乐的节奏相一致，也能使一组画面顺畅地组接在一起。音乐的剪接点大多选择在乐句或乐段的转换处截断音乐或声音，会破坏完整感，在这里，镜头的接点必须同音乐的节奏点相吻合，才能更顺畅。

影片《埃及王子》的结尾段落中，当摩西带领希伯来人穿过红海后，红海迅速闭合。惊魂未定的人们被这个场面惊呆了。

影片在处理这段声音时非常有特点。

镜头1至镜头10只有红海的巨浪声、风声这些自然音效，随着人们的情绪逐步恢复时，这些音效也逐渐弱了下去。

直到镜头11，音乐才逐渐响起，把观众与剧情带入胜利的喜悦中。音乐的节奏与剧情相互融合，取得了精彩的视听效果（见图8-31）。

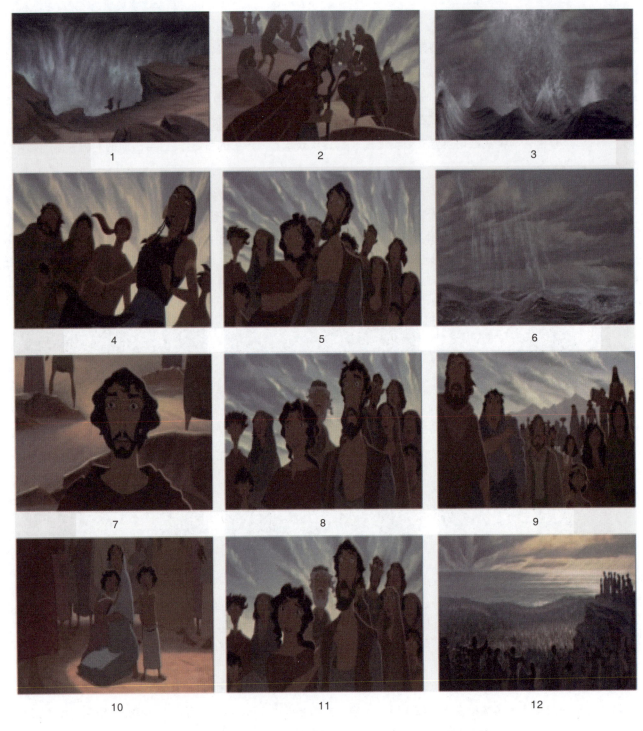

音乐起……

图 8-31 音乐衔接镜头（1），选自美国动画影片《埃及王子》

日本动画影片《幽灵公主》中，麒麟兽为阿西达卡疗伤的一段戏中，为表现麒麟兽的神秘感，镜头中没有任何的声音，一片宁静。随后镜头通过露珠从树上滴落的自然音效，转换到恢复了的阿西达卡。无声与自然音效的完美组合，使得这场戏衔接自然（见图 8-32）。

图 8-32 音乐衔接镜头（2），选自日本动画影片《幽灵公主》

第四节 场景转换技巧

构成电影的最小单位是镜头，若干个镜头连接在一起形成的镜头序列叫作段落。每个段落都具有某个相对独立和完整的意思，如表现一个动作过程，表现一种相关关系，表现一种含义，等等。它是电影中一个完整的叙事层次，就像戏剧中的幕，小说中的章节一样，一个个段落连接在一起，就形成了完整的影片。因此，段落是电影最基本的结构形式，影片在内容上的结构层次是通过段落表现出来的，而段落与段落、场景与场景之间的过渡或连接，就叫作转场，它关系着整部影片的节奏与叙事的流畅性。

在动画片中为了使影片流畅，导演要根据故事内容的主次，情节的发展等运用组接技巧进行场景转换。场景转换的特技效果有多种方法，由于情节的段落和场的转换，是画面逻辑关系和画面内容跳跃较大的地方，所以，要特别注意场与场转换的流畅性，使观众不产生随意跳动的不适之感。

转场一般可分为"技巧剪接"和"无技巧剪接"两种。

一、技巧性转场方式（光学技巧转场剪辑）

用光学印片方法印出的附加技巧表示时空和段落的转换，是传统的电影手法。这些手法有省略时间和空间过程的作用。在传统的电影形式中，为了表示时间和空间变化，往往在场面、段落之间，特别是在大的情节段落起伏之间运用诸如"叠印""化出""化入""渐隐""渐显"和"划"之类的技巧。在一般情况下，用"叠印"表现回忆，用"渐隐""渐显""化出""化入"表示时间过程和空间的转换，用"划"表示一些内容单一、篇幅简短、快节奏的过场戏的时空交替。但因每部影片风格不同，在用法上也不尽相同。

（1）淡出、淡入：也叫渐隐、渐显。画面形象渐渐变暗到黑，（淡出）再从黑渐渐显现出另一场景（淡入），这是表现时间间隔的一种表现方式。影片开头或结束，以及场景或一场戏情节的终结及开始，使观众有个短暂的间歇，这同舞台戏剧演出的幕起和幕落相似。

渐显一般用于段落或全片开始的第一个镜头，引领观众逐渐进入；反之，渐隐是画面由正常逐渐暗淡，直到完全消失，常用于段落或全片的最后一个镜头，可以激发观众回味。通常，渐隐、渐显连在一起使用，这是最便利也是运用最普遍的段落转场手段。由于渐影、渐显表现大的时空转换和内容转换，视觉效果突出。因此，过多使用渐影、渐显，会使整体布局显得比较琐碎，结构拖沓。

图8-33是日本动画影片《龙猫》中渐隐、渐显的镜头，表现了一个场景的结束，另一场戏的开始。

图8-33　渐隐、渐显的镜头，选自日本动画影片《龙猫》

（2）叠入、叠出：也叫化入、化出或叠化。叠入、叠出是最常用的镜头连接方式，由前一镜头结束前与后一镜头开始叠在一起，两个镜头由清楚到重叠模糊再到清楚，变成后一镜头。两个镜头连接给人连贯流畅感觉。

叠化的方式可以是前一个画面叠化出后一个画面，也可以是主体画面内叠加其他画面，最后结束在主体画面上。不同的叠化方式具有不同的表现功能，可以表现明显的空间转换和时间的自然过渡，表现时间省略在同一时空里时间或季节变化，常用在幻觉、错觉、回忆等。还有不同环境变化，不同人物和场景的连接，往往需要这种方式来处理。在表现时间流逝感方面作用突出，这不仅体现在段落转场中，也体现在镜头连接后情绪效果上。叠化的方式可表现丰富的视觉效果，尤其是一组镜头的连续叠化，视觉流动感强，便于营造氛围、深化情绪。

如日本动画影片《幽灵公主》中的叠化镜头，阿西达卡在听到达拉城的人给他讲述黑帽大人发明火枪后，屠杀猪神的故事，影片运用了叠化镜头的镜头，表现阿西达卡似乎亲临了那一场战争，也使他了解了邪神的痛苦与对人类的诅咒（见图8-34）。

图8-34　叠化镜头（1），选自日本动画影片《幽灵公主》

美国动画影片《埃及王子》中的叠化镜头，当摩西逃出埃及后，人物慢慢叠入黄色天空的背景中，之后镜头慢移下来，场景转换到了沙漠中。这一转场利用了叠化下移，转换流畅，不着痕迹（见图8-35）。

（3）化入、化出：这是划变镜头的一类。前面一个镜头画面好像被后一个镜头画面擦掉一样，后一个镜头画面逐步代替了前一个镜头画面，表现同一时间里同时发生在不同空间中的另一件事，可以加快时间进程，可以在较短的时间内展现多种内容，所以常用于同一时间不同空间事件的分割呼应，节奏紧凑明快。

这种处理比切换要柔和一些。画线的运动方向可以从左到右，可以从右到左，也可以从上到下，可以从下到上，还可以从一角出发，呈对角线的运动。"划"的结果是两幅画面表达的内容有较大的距离，但同时告诉观众画

面之间存在某种特别联系。在20世纪40年代后，"划"被认为过于生硬，逐渐被摒弃不用，只在某些怀旧的影片中，为表现旧日风格而使用。

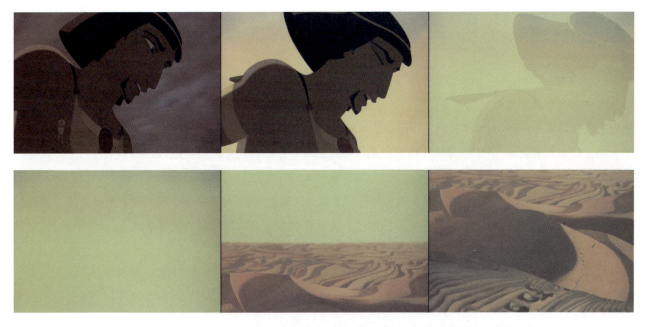

🔺 图8-35　叠化镜头（2），选自美国动画影片《埃及王子》

（4）圈入、圈出：这是划变的又一类型。圈入就是从黑画面一个小圆点开始，逐渐扩大到整个画面。而圈出则相反，满画的圆向内收小，直到最后一个圆点消失，呈黑画面。这种手段比较柔和。镜头有连续效果，还具有推拉镜头效果。观众注意力也容易集中某一人某一物。

（5）甩切：是种快闪镜头，让观众视线跟着快速闪动的画面转移到另一场景。在甩动时，画面呈现模糊不清的流线，并立即切入另一画面。这种处理有一种强烈感和不稳定感。一般甩切长度有4~6个画面，时间按格数放5~9格。

（6）多画面镜头：在同一画面里出现两个或多个画面，产生多空间并列、对比的艺术效果。这是一种快节奏的时空组合，表现同一时间发生的多种不同空间画面。

（7）定格（或称静帧）：这是电影中最常用的一种有特色的转场方法。前一段的结尾画面作静态处理，产生瞬间的视觉停顿，接着出现下一段落的画面，比较适合不同主题段落的转换，而且，一般来说，定格具有强调作用。因此，采用定格转场的段落结尾镜头通常选择有强调必要、有视觉冲击力的镜头。

由于定格具有画面意义强调性和瞬间静止的视觉冲击性，因此，在强化画面意义、制造悬念、表达主观感受、强调视觉冲击性（比如：运动镜头、运动主体突然静止）等场合中被使用。

（8）翻转、翻页：翻转是画面以屏幕中线为轴转动，前一段落为正面画面消失，而背面画面转至正面，开始另一个段落。一般来说，翻转比较适宜于对比性或对照性强的两个段落。在屏幕上同时出现多幅同一影像或者同时多幅的不同影像，构成多画屏，产生多空间并列、对比的艺术效果，它可以使发生在不同地点的相关事物同时出现，然后各自表述。它的功能有些像"划"像，但间隔要比"划"像小，有些相当于书面语言中的顿号。每幅画面中的内容是并列、连续地翻出，表明对它们只是做一个连续性的并列交代。

（9）虚实互换利用变焦点使画面内一前一后的形象在景深内互为陪衬，达到前实后虚或前虚后实的效果，使观众的注意力集中到焦点突出的形象上，实现内容或场面的转换。虚实互换也可以使整个画面中由实变虚或由虚变实，前者一般用于段落结束，后者用于段落开始，来达到转场的目的。

（10）甩出、甩入：这种技巧的特征是镜头突然从表现对象上甩出或者镜头突然从别处甩到表现对象上，反映了空间的联系，将一个空间内容快速与另一个内容联系在一起。

二、无技巧转场方式（直接切换）

众所周知，动画片与实拍电影的一个重大区别是，前者的剪辑工作是在影片开始制作之前就完成的，而后者则是在全部素材拍摄完毕之后进行的。也就是说在动画片里，每一个镜头拍什么景别、怎么拍、上下镜头怎么衔接都必须在事先设计好，因为事后的一点点改动可能会牵扯到成百上千张画稿。那么，利用前后镜头在内容或意义上的关联来切换转场，就需要导演在构思和画分镜头阶段经过艰苦地思考和创造，因此，"无技巧剪接"往往包含着更多的"技巧"。

（1）切：也叫切换，这是影片中运用最多的一种基本镜头转换方式，是最主要也最常用的组接方法。切换画面是一种最富现代感的组接方法，采用切换的组接方法也是最能体现导演对镜头组接的水准，如镜头的反打、时空的转换、运动的方向，等等。

如美国动画影片《怪物公司》中，大眼怪训练斯利文的一场戏的镜头组合中，不同的景别与视点镜头采用了直接切换的转换方式，表现得直接流畅（见图8-36）。

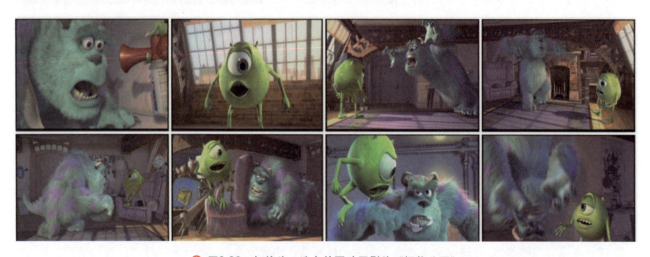

图8-36 切镜头，选自美国动画影片《怪物公司》

（2）利用运动镜头或动势转场：导演可以借助人物、动物或其他一些交通工具等的动作，作为场景或时空转换的手段。这是一种较为常用的手法而转换效果也比较自然和流畅。例如，用人物和动作走向镜头满画面结束这场戏，接着再用人物离开镜头走向某处以展开另一场戏。这是导演在处理转场时常用手法。找准前后镜头的主体动作的剪接点，转场会流畅。

运动镜头本身也是时空的调度关系，如摇镜头的运用。通过摇镜头转换了空间。同时人物的出画、入画是转换时空的重要手段，有时出画代表暂时结束，入画代表新的开始，可以将不同的时空联系在一起。

如日本动画影片《魔女宅急便》中利用小魔女迎向镜头满画面进行了转场，接着通过人物纵深运动镜头展开下一个镜头（见图8-37）。《埃及王子》也有精彩的运用，利用装摩西的摇篮冲向镜头进行转场，转场非常流畅。

（3）利用相似性因素转场：利用上下镜头具有的相同或相似的主体形象，或者利用形状相近、位置重合的物体来转场，以此来达到视觉连续、转场顺畅的目的。

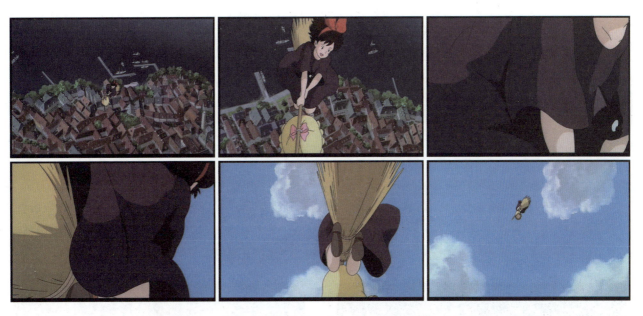

图8-37 利用动势转场镜头,选自日本动画影片《魔女宅急便》

如动画影片《僵尸新娘》中,维多利亚和保姆倾诉不想嫁给男爵,保姆走后留下维多利亚无奈的背影,下一个镜头在维多利亚的身边叠出了男爵,场景也变换到了教堂。利用相似性因素顺利地进行了转场,达到了视觉的顺畅(见图8-38)。

图8-38 相同的主体形象转场镜头(1),选自美国动画影片《僵尸新娘》

在不同场景中,可以利用物体在运动方向、位置重合、速度等方面的一致性,来进行转场,以达到视觉的连续。如动画影片《花木兰》的开篇中,利用水墨风格的长城叠出实景中的长城。位置的完全重合,使二维的画面特征转换为三维的画面,视觉的连续性很好(见图8-39)。

图8-39 相同的主体形象转场镜头(2),选自美国动画影片《花木兰》

《千年女优》中利用相似性因素位置重合转场的例子。前一个镜头用了一个摇镜头,摇到女主人公的右侧面,在这个位置角度叠出了千代子的年轻时代,进入了回忆。场景过渡自然流畅,一气呵成(见图8-40)。

图8-40 位置动作重合转场镜头，选自日本动画影片《千年女优》

利用心理内容的相似性进行转场，如《红辣椒》中如敦子、时田和小山内经过分析得知冰室有重大嫌疑后，敦子站起身来问："冰室在哪里？"下一个镜头接的是三人正开车赶往冰室家中。在这些例子中，虽然前后镜头表面上看没有关联，但是利用心理的相似性进行转场从而实现了不同场景间的自然过渡（见图8-41）。

图8-41 心理内容的相似性转场镜头，选自日本动画影片《红辣椒》

（4）利用特写转场：导演也可以用特写画面来结束一场戏或从特写画面拉开进入另一场戏。这种以特写画面作为转场的一个主要目的，就是让观众的注意力集中在某一人物表情或某一件具体事物时，在浑然不知的情况下，就转换了场景和情节内容。这种转场方式，就是指这场戏最后结束在某人物的某一局部，或头部，或眼睛等部位。再从特写开始，逐渐扩大视野，而展示另一场景和情节故事，这都是为了强调人物的内心活动和情绪。有时特写落在某一物件和道具上，比如钟表、书信等，含有时空概念及具有某个象征意义，形成完整的段落而转入另一个场景和情节，使镜头没有跳动感，非常自然流畅。

在影片《红辣椒》中千叶来到助手的房间查找DC丢失的线索，寻找中出现了幻觉。当她凭借视觉看到的景象试图翻越栏杆时，身体差点从阳台翻下，幸亏被同行的人抓住。影片用了一个千叶惊魂未定的特写镜头，切到了下一场戏，三人已到了餐厅（见图8-42）。

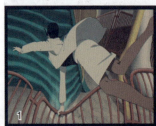

图8-42 特写转场镜头，选自日本动画影片《红辣椒》

特写 ——→ 转场

↑ 图 8-42（续）

（5）利用景物镜头（空景或建筑物）转场：展示不同的地理环境和风貌，也可表示时间和季节的变化。通过空景的过渡，在转入另一场景和情节内容。景物镜头是借景抒情的重要手段，它为情绪的延伸提供了空间，同时又使高潮情绪得以缓和，从而转入下一段落。运用景物镜头转场，具体镜头的选择应与前后镜头的内容情绪相关联，同时还要考虑与画面造型匹配的问题。

如美国动画影片《埃及王子》中的一组跳舞的镜头，上一个镜头上移至天空镜头3，镜头下移至镜头4后已变换了场景。本段利用景物镜头进行转场，使前后镜头的内容情绪得到关联与延伸，表现得自然到位，起到了承上启下的作用（见图8-43）。

↑ 图8-43　景物组接镜头，选自美国动画影片《埃及王子》

（6）利用遮挡元素（或称挡黑镜头）转场：遮挡是指镜头被画面内某物暂时挡住。基本分为两类：一是主体迎面而来挡黑画面。形成暂时黑画面；二是画面内前景暂时挡住画面内其他形象，成为覆盖画面的唯一形象。当画面形象被挡黑或完全遮挡时，一般是镜头的切换点，它通常表示时间地点的变化。主体挡黑在视觉上能给人强烈的冲击，同时制造视觉悬念，省略了过场戏，加快了画面的节奏。

如美国动画影片《小鸡快跑》中，农场主在加紧修理馅饼机，用一个道具将镜头挡黑进行转场，制造了某种视觉悬念。之后切出小鸡金婕带领大家赶制飞机的镜头。遮挡镜头的转场充满了出人意料的趣味性，流畅而简洁。利用遮挡转换镜头，不仅是一种转场技巧，同时也是镜头剪辑点的重要依据（见图8-44）。

图8-44 挡黑镜头的转场,选自美国动画影片《小鸡快跑》

(7) 利用声音进行连续的切换,利用后一场戏对白首句与前一场戏对出末句的衔接或重复的行机联系来达到场景转换的自然过渡。这种切换方法主要方式是声音的延续、声音的提前进入、前后段落声音相似部分的叠化,利用声音的呼应关系实现时空大幅度转换,或利用前后声音的反差,加大段落间隔,加强节奏性。

《千年女优》中,前一个镜头是在开往满洲的轮船上,千代子与岛尾咏子在对话,下一个镜头是已经在满洲的她们在戏中针对同一话题的对话,不仅节奏紧凑,也过滤掉了众多不必表现的情节(见图 8-45)。

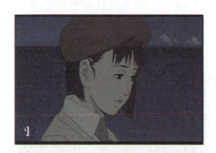 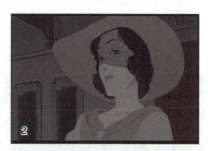 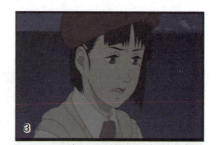

我不太清楚　　　　　　　你准备怎么找那位神秘的情郎　　　我只知道他画画

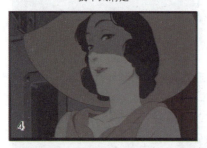 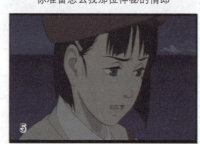 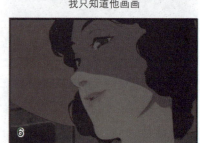

画什么　　　　　　　　这个　　　　　　　　　　　这个也不确定

 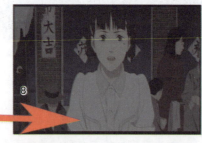

是　　　　　　但是他在满洲,我可以确定这一点　　真的吗?我从来没听说有这样一个人

图8-45 利用对白衔接转场,选自日本动画影片《千年女优》

如美国动画影片《铁巨人》中利用声音、动作进行的衔接镜头,当肯特探员在向政府汇报的过程中,声称"事态要严重得多,所以……"这时,镜头利用台词进行了切换,镜头转到了豪加与铁巨人的场景。豪加说到"所以,我们不能……"这段中不仅台词进行了延续、衔接,相同的动作状态也使镜头的转场没有跳动感(见图8-46)。

图8-46 声音转场镜头,选自美国动画影片《铁巨人》

(8)利用主观镜头转场:主观镜头指借人物视觉方向所拍的镜头,按前后镜头间的逻辑关系来处理转场,可用于大时空转换。比如前一个镜头主人公抬头凝望,下一个镜头可能是所看到的景物,有时可以是完全不同的景物。

《千年女优》中,千代子拉开火车厢的门后,吃惊地看着镜头,紧接着又切了个摄影师的特写镜头后,场景随着主观镜头直接转场到另一个时空,千代子再出场时已是古代的公主。两个时空行云流水般剪接在一起(见图8-47)。

图8-47 主观镜头转场,选自日本动画影片《千年女优》

(9)利用反差因素转场:利用前后镜头在景别、动静变化等方面的巨大反差和对比,来形成明显的段落间隔,这种方法适合于大段落的转换。常见的方式是两极景别的运用,由于前后镜头在景别方面变化大,能制造明显的间隔效果,段落感、节奏感强。

美国动画影片《埃及王子》中,摩西的母亲把装有摩西的竹篮放进了河里,内心非常痛苦,此时镜头运用了两极景别的组合,母亲含泪的特写接尼罗河的大远景镜头,强化了视觉的跳动感,表现了人物内心的悲痛情绪,也预示了摩西不可知的命运(见图8-48)。

图8-48 转场镜头特写,选自美国动画影片《埃及王子》

（10）利用承接转场：利用上下镜头之间的造型和内容上的某种呼应、动作连续或者情节连贯的关系，使段落过渡顺理成章，有时，利用承接的假象还可以制造错觉，使场面转换既流畅又有戏剧效果。利用人们自动承接的心理来转换画面，使转场流畅而有趣。利用两个镜头在动作上的错觉，使转场连贯紧凑。

《千年女优》中利用动作的相似性因素转场，前一个镜头是饰演刺客的千代子被绳索绊倒，下一个镜头是饰演艺伎的千代子跌倒在地，两段戏被顺畅地衔接起来（见图8-49）。

图8-49　利用动作的相似性因素转场，选自日本动画影片《千年女优》

在实际的应用中，一次场景的转换，可能不止包含一种转场方式，比如在影片节奏舒缓的段落，无技巧剪接可以与技巧剪接结合使用，这样可以综合发挥它们各自的长处，既能给观众以视觉上的短暂休息，又能使情节过渡更加顺畅自然。

随着计算机和影像技术的高速发展，"技巧剪接"的手法理论上可以有无数种，但由于"技巧剪接"往往带有比较强的主观色彩，并且会给影片情节带来明显的停顿和割裂感，一般不能多用，因此在现代电影中都会较多地使用"无技巧剪接"。

三、镜头的组接要素

对一部动画片的创作来说，分镜头的作用是不言而喻的。它能够将剧本中的构思和设想展现为一幅幅的画面。一个导演或分镜人员不仅要精通摄影中的造型的运用，还要能够绘制出非常到位的单一镜头，而且针对整部动画作品的所有镜头都能控制得完美得体，并且能够使段落中镜头与镜头之间连贯流畅。导演通过他的艺术才华在绘制分镜头时合理地设计与调度，会使作品的情节更具有表现力。因此，对导演或分镜人员来讲，不仅需要具备创作过程中造型的知识，而且还要掌握镜头与镜头之间衔接的后期剪辑知识，这样其所创作的镜头才会更加富有表现力，起到应有的作用。

1．景别与镜头的组接

景别是指被摄影主体和画面形象在画面中所呈现出的大小和范围。它是影视剧画面中非常重要的一个造型元素，是影视剧画面最外面的视觉形式，可以这样理解，任何一部影视剧作品都是由不同的景别排列组合构成的。在影视艺术中景别可以分为九种：大远景、远景、大全景、全景、中景、中近景、近景、特写、大特写。

多种景别的运用将会使叙述的故事更流畅、更客观，在表现具体的情节点时也需要相应的景别，也需要为观众设置合理的视点位置。比如要表现某一空间，我们首先通过远视点即远景把整个空间交代清楚，进入空间里面，其次选择近视点即小景别，交代具体的空间关系。而表现人物心理情绪变化时往往需要选择近视点即小景别，通过展示人物的面部表情来反映人物心理变化。同样，在一场戏的拍摄中，如果这场戏中有了某种新的发展，那么，在景别的处理上就应有所改变。例如，房间里几个人物在交谈，对每个人物采用的景别就是近景，但如果有新的

人物进入此房间时,我们必须采用远景或全景将这个人物和原来几个人物联系起来。再有,在表现一些流畅的动作时,画面的选择也是利用大景别表现动作的起动,再用小景别表现动作的具体过程。所以在分镜的过程中导演或分镜人员需要具备完善的剪辑意识和思维方式,只有这样,他所绘制的画面才能准确地反映出所需要表现的内容。

2．构图与镜头的组接

影视作品中构图是指在时间拍摄中把被摄对象及摄影中的多种造型元素有机地配置在画面中,构成画面形式的一种活动。构图时构成动画画面非常重要的创造活动,它往往需要与画面必须表现的对象及环境的特征相结合,而且还需要根据剧本的要求合理地设计光线、色彩、线条、影调等造型元素。构图过程中经常涉及画面主题、陪体、前景、背景、环境五大元素的处理。

画面的构图与剪辑息息相关。比如,如果制作中剪辑要求采用画面相似法即象征法来表现一些特殊的艺术想法时,在分镜的时候,导演或分镜人员就应从构图的构成上配置相似的效果。这样,在上下两个镜头中无论是主体的位置还是前、后景的选择都应注重画面的相似处理。还有,为了保证动画作品的连贯性和流畅感,我们在构图时,除了要保持上下镜头中主题位置的准确处理外,还应注意前景、后景的一致性。比如,我们要绘制男女主人公在街边谈话的一场戏时,我们首先会通过全景景别把男女二人所处的环境空间交代清楚,再通过近景或特写等小景别描述他们的谈话具体过程。此时,假如全景中的空间里男主人公的左后侧有一电线杆,而在女主人公的右后侧有一个花坛,那么,我们在对男女主人公近景、特写景别的构图时就应注意,需将电线杆这一背景,安排在男主人公的左后侧,而不能放在其他地方,而对女主人公的构图需将花坛这一背景安排在她的右后侧,也不能放在其他地方。只有这样,这场对话戏才会从视觉上真实、流畅、自然。

3．角度与镜头的组接

在影视创作中,摄影角度可分为两种:一种是摄影机位角度;另一种是摄影心理角度。摄影机位角度是指实践拍摄过程中根据场景的特点,被摄对象的特征及影片叙事的要求所确定的机位角度。在分镜的过程中,导演或分镜人员需要在脑海里有虚拟的摄影机位。摄影心理角度可以分为客观性角度和主观性角度。客观性角度是影视片为观众提供的贴近生活、真实自然、冷静观察的角度。而主观性角度有一种参与感,通过主观性角度观众可以成为影视片中的某一角色,而置身于影片的叙事过程中。

摄影角度既代表画面的方向又代表摄影师的位置,所以摄影角度对一部影视作品的连贯与完整起着非常重要的作用。比如,我们要设计男女主人公在某一空间坐着的对话戏,假设男主人公在左、女主人公在右,那么,我们在设计这场戏的时候,首先通过全景镜头将男、女主人公所处的空间关系和位置关系交代清楚。接下来我们要表现男女主人公近景、特写的对话镜头时,可以选择的角度有四个,男女主人公各两个,对女主人公来讲,第一个角度是越过男主人公的右肩绘制其左前侧,第二个角度直接绘制其左前侧,这两个角度能够非常正确地表现出女主人公对话的表情状态。当然这两个角度也有区别,前一个角度所设计的画面有空间感、纵深感,但不能非常突出地表现主人公的心理状态,后一个角度可以突出表现主人公的表情状态但画面缺乏空间感。对男主人公来讲也同样有两个角度,其优缺点也一样,对这场对话戏以上几个角度的选择绘制与剪辑将会是流畅的。

还有比如我们要表现一个人物在某一空间的活动状态时,我们选择一个合适的方向角度来表现人物的全身状态及其空间关系(即全景镜头),下一个镜头我们需要表现人物上半身的动作和表情状态(即近景、特写镜头),那么,这时我们在选择第二个镜头的反方向角度时,最合理的想法是要避开全景镜头的方向角度,而且避开的角度幅度越大(不能超过90°),最终剪接效果会越好。

4. 光线与镜头的组接

影视艺术是光的艺术。光线在影视艺术中的作用是举足轻重的,它可以表现主体的立体形态,可以营造画面的空间效果,可以渲染环境的真实气氛,可以表现画面的时间概念,也可以推动剧情叙事的发展。任何一部动画作品的制作往往会通过光线处理突出它的风格和特点,也往往会通过光线处理表现出导演独特的艺术思想和艺术表现力。光线在创作中,按照光线的造型作用可以分为主光、辅助光、环境光、修饰光和效果光。

影调是指画面中景物的明暗过渡层次。影调可以分为亮调(高调)、暗调(低调)、中间调。亮调(高调)的画面中景物的亮面多于暗面,画面有轻松、明快的感觉。动画影片中在表现积极向上或活泼开朗,轻松浪漫等主题的镜头中往往采用亮调画面。暗调(低调)的画面中景物的暗面多于亮面,大面积的黑占据整个画面,只有少量的亮面作为点缀和修饰,暗调画面有低沉,压抑的感觉,影视剧中在表现沉闷、低落等主题的镜头中往往采用暗调画面。中间调的画面中景物层次丰富,明暗过渡分明,画面中物体的立体感均能得到表现,景物的空间感也能得到表现。中间调是动画影片中经常采用的调子。

分镜过程中对光线的控制与把握也应具备剪辑的意识。比如我们要表现主人公在教室上课的一场戏,我们首先要绘制一个大全景交代主人公及其他学生上课的地点、时间、环境,这时,我们在拍摄主人公的近景、特写景别时,就应考虑大全景中光线的性质、方向及主人公所处的位置。

日本动画影片《阿基拉》的这场戏中,画面中的聚光灯形成的强烈的光线来源,烘托了场景中的气氛(见图8-50)。

⬆ 图8-50 镜头组接,选自日本动画影片《阿基拉》

影调表示不同的情绪和戏剧效果,暗调及昏暗的光线条件表示低沉的艺术效果,亮调即明亮的光线条件会使人开朗。比如,片中的某一段落中由于戏剧的需要,前面的镜头采用暗调画面,后面镜头采用亮调画面,通过前后镜头影调的对比,能够使观众从视觉上感受到前后画面的反差,从而突出前面镜头的暗和后面镜头的亮,给观众以比较大的视觉反差。除此之外,画面的视觉反差还可以给观众以心理上的影响,通过后面的亮使观众会更加感受到前面暗调镜头的悲凉与低沉,通过前面暗观众也会更加感受到后面亮调镜头的明朗与舒畅。

5．运动与镜头的组接

运动是影视艺术的生命，是影视艺术区别于其他艺术的有效手段。影视艺术中的运动可以分为画面内部运动和画面外部运动，画面内部运动主要包括画面中主体人物或景物的各种动作与运动，例如，画面中舞蹈演员脚和手的动作、走动的人群、飞舞的蜜蜂、行驶的汽车、摇动的树叶等都属于画面内部运动。画面外部运动主要包括摄影（像）机镜头的运动，例如，推、拉、摇、移、跟、升降拍摄等都属于画面外部运动。

动画片可以表现推、拉、摇、移、跟、升、降等运动方式，每一种运动方式都有助于动画作品叙事的表达，有助于画面节奏的营造，等等。分镜过程中在处理运动时，无论是画面内部运动即主体运动，还是画面外部运动即虚拟运动摄影的控制，都应与后面镜头紧密衔接。

运动对影视作品的影响主要有三个方面，即运动的方向、运动的节奏和运动的速度。而导演为了使整部影视作品连贯、流畅，也需要从以上三个方面来处理。例如动画作品中有很多时候会出现上下镜头主体动作与镜头运动的衔接，那么，分镜人员在设计这些镜头的时候，只有使主体动作的节奏与镜头运动的节奏相一致，才能保证上下镜头衔接的连贯和流畅。在画面的剪接中，一组镜头中同一时空中不同景别的画面要求运动主体的方向是一致的。这里的方向不仅是运动，还有视线和人物之间的关系。如果设计时没有保持统一的屏幕方向，会产生视觉上的不舒畅，也会让观众产生认识的混乱。又如上一画面镜头设计虚拟摄影（像）机从右往左摇摄主体，如果下一画面设计摄影（像）机还是从右往左摇摄，观众就会觉得视觉不舒服，所以下一个画面就应采用从左往右的拍摄方法。

表现同一空间中同一主体运动的一组镜头里，如果没有交代变化，其运动的速度和节奏应该是统一的。因为有时一个场景是从不同角度绘制的，绘制原画时每一次主体运动的速度要尽可能统一。

思考与练习
1. 转场的技巧有哪些？结合动画片论述各类转场的意义。
2. 简述动作剪辑的技巧。
3. 无技巧剪接有哪几种？每种组接方式能够产生什么样的效果？

第九章 蒙太奇

学习目标：

掌握基本的蒙太奇、长镜头方法和技能；熟练掌握蒙太奇、长镜头的运用与作用；掌握蒙太奇类型；掌握叙事蒙太奇、表现蒙太奇、理性蒙太奇的艺术表现手段。

学习重点：

掌握蒙太奇技巧知识；灵活运用蒙太奇的叙事和表意两大功能；掌握蒙太奇类型。

第一节 蒙太奇概论

一、蒙太奇的概念

1. 蒙太奇的基本含义

（1）渊源

蒙太奇，法文 montage 的音译。原为建筑学术语，意为构成、装配，借用到电影艺术中有剪辑和组合之意，表示镜头的组接。它既指影片的总体结构安排，包括时空结构、段落布局、叙述方式等，也指镜头的分切组合、镜头的运用、声画组合等技巧。最先由路易·德吕克借用到电影中来，到现在已成为世界通用的电影专门术语。

蒙太奇的发明和进步是同摄影机摆脱固定状态相联系的。启蒙时期的电影，电影的构成单位是场面而不是镜头，所以，那时期的电影没有蒙太奇手法。创造最初蒙太奇技巧的是英国布赖顿学派的斯密士，他在1900年《祖母的放大镜》中首次采用了在同一场面里交错运用全景和特写的手法。

电影史上真正把蒙太奇作为电影创作元素，促使电影语言向前迈出决定性的一步的是美国导演大卫·格里菲斯。他把影片的结构单位由场景改变为镜头，并创造了画面景别、景位转换和视角变动等各种镜头组合变化和剪辑的技巧手法，电影从此脱离了对戏剧的依附，成为一种独立的艺术。他的两部经典性影片《一个国家的诞生》和《党同伐异》因此被赞誉为电影艺术大厦的两块基石。在格里菲斯电影实践的基础上，完成蒙太奇理论建构工作的是以爱森斯坦为代表的苏联蒙太奇学派。"蒙太奇"这个电影术语，也是首先由苏联艺术家们从法国建筑学中借用过来加以推广应用的。

（2）广义

在电影制作的过程中，导演按照剧本或影片的主题思想、情节的发展、观众的心理，将影片的内容分解为不同

的段落、场面、镜头,分别进行拍摄,然后再根据原定的创作构思,把这些不同的镜头有机地、艺术地组织和剪辑在一起,使之产生连贯、对比、联想、衬托悬念等联系以及快慢不同的节奏,从而有选择地组成一部反映一定的社会生活和思想感情、为广大观众所理解和喜爱的影片,这种构成一部影片的艺术方法称为蒙太奇。

(3) 狭义

蒙太奇是指电影语言符号系统的修辞手法或技巧。作为电影的基本结构手段和叙述方式,它包括分镜头和镜头、场面、段落的安排与组合的全部艺术技巧,进而包括电影剪辑的具体技巧和技法。其中最基本的意义是画面的组合,即在后期制作中,将镜头、画面、声音、色彩诸元素进行编排、组合的手段。

(4) 镜头与蒙太奇

电影的基本元素是镜头,镜头是最小的语言单位,相当于文学作品中的词语。场面是指在同一时间和地点发生的一个统一的动作,相当于文学作品的句子。蒙太奇就是将镜头组合成场面、段落的一种结构技巧,是电影语言最独特的基础。因为蒙太奇,电影终于发展为一种艺术语言。

现在一部故事影片,一般约由五百至一千个的镜头组成。每一个镜头的景别、角度、长度、运动形式,以及画面与音响组合的方式,都包含着蒙太奇的因素。在对镜头的角度、焦距、长短的处理中,就已经包含着制作者的意志、情绪、褒贬。就以镜头来说,从不同的角度拍摄,自然有着不同的艺术效果。如正拍、仰拍、俯拍、侧拍、逆光等,其效果显然不同。就以同焦距拍摄的镜头,如远景、全景、中景、近景、特写、大特写等,其效果也不一样。再者,由于拍摄所用的时间不同,又产生了长镜头和短镜头,镜头的长短也会造成不同的效果,镜头从开始就已经在使用蒙太奇了。

同时,在连接镜头场面和段落时,根据不同的变化幅度、不同的节奏和不同的情绪需要,可以选择使用不同的连接方法,例如淡、化、划、切、圈、掐、推、拉等。总而言之,拍摄什么样的镜头,将什么样的镜头排列在一起。用什么样的方法连接排列在一起的镜头,影片摄制者解决这一系列问题的方法和手段,就是蒙太奇。如果说画面和音响是电影导演与观众交流的"语汇",那么,把画面、音响构成镜头和用镜头的组接来构成影片的规律所运用的蒙太奇手段,那就是导演的"语法"了。对一个电影导演来说,掌握了这些基本原理并不等于精通了"语法",蒙太奇在每一部影片中的特定内容和美学追求中往往呈现着千姿百态的面貌。

在镜头间的排列、组合和连接中,制作者的主观意图就体现得更加清楚。因为每一个镜头不是孤立存在的,它的形态必然和与它相连的上下镜头有关系,而不同的关系就产生出连贯、跳跃、加强、减弱、排比、反衬等不同的艺术效果。另外,镜头的组接不仅起着生动叙述镜头内容的作用,而且会产生各个孤立的镜头本身未必能表达的新含义来。格里菲斯在电影史上第一次把蒙太奇用于表现的尝试,就是将一个在荒岛上的男人的镜头和一个等待在家中的妻子的面部特写组接在一起的实验,经过如此"组接",观众感到了"等待"和"离愁",产生了一种新的、特殊的想象。又如,把一组短镜头排列在一起,用快切的方法来连接,其艺术效果,同一组的镜头排列在一起,用"淡"或"化"的方法来连接,就大不一样了。再如,把以下①、②、③三个镜头,以不同的次序连接起来,就会出现不同的内容与意义。

① 一个演员在笑。

② 一把手枪。

③ 这个演员恐惧的表情。

方法一:按①—②—③顺序连接,会使观众感到那个人是个懦夫或胆小鬼。

方法二:按③—②—①顺序连接,在死神面前笑了他给观众的印象是一个勇敢的人。

结论:不同顺序的镜头组接会传达出不同意义。

改变一个场面中镜头的次序,就完全改变了一个场面的意义,很可能得出与之截然相反的结论,收到完全不同

的效果。从上面的例子,我们可以看出这种排列和组合的结构的重要性,它是把材料组织在一起表达影片的思想的重要手段。同时由于排列组合的不同,也就产生了正、反、深、浅、强、弱等不同的艺术效果。由此可见,运用蒙太奇手法可以使镜头的衔接产生新的意义,这就大大地丰富了电影艺术的表现力,从而增强了电影艺术的感染力。

2. 蒙太奇的基本原理

(1) 蒙太奇的心理学基础

蒙太奇来源于人们日常生活经验,人类观察和认识世界的方式之一,是分割地、跳跃地看或想。蒙太奇原理就是根据人们日常生活中,人们观察事物的规律和经验,建立起来的,这种不同空间范围视觉感受,始终是不间断进行着,在我们生活的每一时刻都是如此。心理学的研究成果表明,人的视觉注意力会依次地集中在各种不同的空间范围,人的眼睛总是不断地转移视线,不断地变换角度去观察世界。联想可以同时引起对过去的回忆和对未来的想象,是架设在蒙太奇结构中前后镜头画面之间、沟通画面联系的心理桥梁,通过引起回忆和启迪想象,诱导观众对蒙太奇结构产生从分析到综合、从部分到整体的艺术感受。

(2) 蒙太奇的完整内容

蒙太奇的完整内容至少应当包括以下三个方面。

① 影视作品具体的剪辑技巧和技法。

② 影视创作的基本结构手段、叙述方式,包括分镜头和镜头、场面、段落的安排与组合的全部艺术技巧。

③ 影视艺术反映现实的独特艺术思维方式——影像思维,也可以称蒙太奇思维,它贯穿在影视创作的始终。

综上所述,蒙太奇的功能主要是通过镜头、场面、段落的分切与组接,对素材进行选择和取舍,以使被表现内容主次分明,达到高度的概括和集中。引导观众的注意力,激发观众的联想。每个镜头虽然只表现一定的内容,但组接一定顺序的镜头,能够规范和引导观众的情绪和心理,启迪观众思考,创造独特的影视时间和空间。

动画影片由于制作工艺的不同,电影中拍摄的镜头,动画片中全部是绘制出来的,所以导演在前期绘制分镜头的阶段就应全面考虑到蒙太奇的运用,这样才可以使最后镜头的组接合理。

二、蒙太奇理论探讨

为此,格里菲斯进行了一系列自觉的尝试。1908 年,他在电影《道利冒险记》首先创造了闪回手法。1909 年在影片《凄凉的别墅》中首次尝试了平行交叉蒙太奇剪辑手法。之后 1915 年在其经典名作《一个国家的诞生》结尾部分,他用纯熟的技巧将受攻击的一家三 K 党以及增援队伍在同一时间的不同表现交替剪辑在一起,极大地增强了高潮的叙事张力,在电影史上被誉为"最后一分钟营救"手法。这一手法在此后 1916 年的影片《党同伐异》中得到更成熟的运用,影片同时将母与法(母亲营救被误认为是要犯的儿子)、耶稣的受难(犹太长老让罗马军队抓耶稣)、教堂屠杀(圣巴尔特雷米对新教徒的大屠杀)、巴比伦的陷落(山村女子爱上王子、解救王子)四个发生在不同时代、不同地点的故事交叉剪接起来,深刻阐释了哲理化的内涵。

第一次世界大战之后,苏联电影人吸收了格里菲斯的经验,并经过了很多的实验,终于使得蒙太奇有了早期有意识的理论尝试,著名的代表人物是库里肖夫和普多夫金。库里肖夫认为,电影的本质在于影片的构成,在于怎样由一个镜头转换到另外一个镜头,以及前后两个镜头之间的时间关系、意义关系等。于是他进行了一系列的尝试。库里肖夫首先进行了"创造性地理学"实验,将男子从左向右走来(国营百货大楼前)、女子从右向左走来(果戈理纪念碑前)、他们相遇握手而后男子指点远方的景物(大剧院附近)、白色的建筑物(白宫)、两人走下台阶(教堂)五个不同时空的动作片段组接在一起,利用观众的心理错觉将他们构成一个连续的整体过程。还有下面的镜头尝试,见图 9-1。

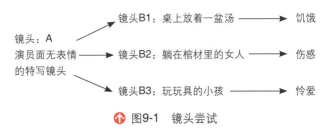

图9-1　镜头尝试

结论是单个镜头不具备明确表意功能，只有镜头组接在一起才能产生意义。

同时期普多夫金提出了这样的观点：一个孤立的物像即便在摄影机前是活动的，但放映在银幕上还是死的，只有将这个物像和其他物像放在一起，作为各个视觉形象组合的一部分被表现时，这个物像才具有生命。普多夫金还在电影《母亲》中，尝试将冰河解冻与游行队伍剪辑在一起。通过实验，他们将蒙太奇的焦点更多地关注在单镜头和片段之间的关系，而非格里菲斯时期的两个戏剧场面之间的关系。

真正使蒙太奇理论系统化、完善化的，是苏联电影大师爱森斯坦。库里肖夫的两个实验，成为爱森斯坦建立系统蒙太奇理论的重要依据。他据此研究强调指出，把无论两个什么镜头对列在一起，就必然产生新的表象、新的概念、新的形象。之后他将理论探索付诸电影的实践，在《战舰波将金号》中切入了三个与剧情毫不相干的石狮子镜头，在《十月》中插入了沙皇铁像和拿破仑雕像的镜头，表达哲理隐喻。这就是他杂耍蒙太奇、理性蒙太奇理论的核心思想。爱森斯坦关于蒙太奇的理论论述非常丰富，提出了多种分类，并且进行了阐述，将蒙太奇理论真正推向系统和成熟。他提出了蒙太奇的至理名言："两个蒙太奇镜头的对列，不是二数之和，而更像是二数之积。"它之所以更像二数之积而不是二数之和，就在于对排列的结果在质上永远有别于各个单独的组成因素。例如卓别林把工人群众赶进厂门的镜头，与被驱赶的羊群的镜头衔接在一起；普多夫金把春天冰河融化的镜头，与工人示威游行的镜头衔接在一起，就使原来的镜头表现出新的含义。用匈牙利电影理论家贝拉·巴拉兹的话说，就是"上下镜头一经连接，原来潜藏在各个镜头里异常丰富的含义便像火花似地迸射出来"。例如《乡村女教师》中，瓦尔瓦拉回答"永远"之后接上的两个花枝的镜头，就有了单独存在时不具有的含义，抒发了作者与剧中人物的情感。

爱森斯坦把辩证法应用到蒙太奇理论上，强调对列镜头之间的冲突。对于他，一个镜头不是什么"独立自在的东西"，只有在与对列的镜头互相冲击中方能引起情绪的感受和对主题的认识。他认为单独的镜头只是"图像"，只有当这些图像被综合起来才形成有意义的"形象"。正是这样的"蒙太奇力量"才使镜头的组接不是砌砖式的叙述，而是"令人激动的充满情感的叙述"。正是"蒙太奇力量"使观众的情绪和理智被纳入创作过程之中，经历作者在创造形象时所经历过的同一条创作道路。

蒙太奇作为一种手法，随着电影中新元素的不断增多，它的形式和手法也在不断丰富。譬如，声音的出现，改变扩大了蒙太奇的表现领域，产生了声画结合的新的蒙太奇形式。彩色、宽银幕、立体声等因素的出现，也为蒙太奇的组合增添了新元素，从而使蒙太奇发展成为一种更多彩的艺术技巧和反映现实的表现方法。另外还要提一提的是镜头内部的蒙太奇，它是由场面调度和移动摄影的运用来完成的。这就是影视中的长镜头。关于长镜头将在后面作专门的论述，这里不再多说。

由此可见，蒙太奇既是电影反映现实生活的艺术方法，也是作为电影基本结构手段、叙述方式和镜头组合的艺术技巧。它是在电影创作中根据表达意义的需要以及情节发展，把全片内容分解成不同的段落、场面和镜头，分别进行拍摄，然后再根据原定的创作构思，运用艺术技巧将这些镜头、场面和段落作合乎逻辑、富有节奏地重新组合，使之通过形象间相辅相成的关系产生多种艺术效果，构成一个连绵不断的有机的艺术整体。

因此，在一部影片中对蒙太奇的思考分析可以是多层次的，首先是作为一种独特的形象思维，蒙太奇指导着导演、摄像以及编辑人员对形象体系的建立；其次它也是影片结构的总体安排，包括叙述方式、时空结构、场景、

段落的布局；它也可指画面与画面之间、声音与声音之间以及声音与画面之间的组合关系，以及由这些关系产生的意义；它还可指镜头的运用（内部蒙太奇）、镜头的分切组接以及场面段落的组接和切换等。

蒙太奇叙事是影视艺术独特的形象思维方式。蒙太奇手法在引入动画艺术的创作中后，其时空关系显得更加灵活，影片的创作也显得愈加自由开放。影视动画的假定性和制作的非实拍性为它的蒙太奇叙事提供了无限的自由元素，很多实拍影视无法表达的故事、情节、场景和镜头，在动画片中却被表现得淋漓尽致，挥洒自如。镜头无须因为拍摄物理条件的限制而妥协改变，它可以依照情节的需要让镜头保持最初创作时的意图，也因为动画艺术在观众心中形成的天马行空般画面定式，在观影时带来的不同以往的视觉感受所造成的影响。正是这样一些原因才使得动画在画面组接中更能突破以往的模式，发挥更大空间。因此，影视动画的蒙太奇叙事较实拍影视蒙太奇叙事更精彩、更丰富、更富有形式感和视听美感，这是影视动画在艺术上独具的特色。

在动画电影的制作中，动画的镜头是绘制出来的，而非拍摄。作为动画导演必须运用蒙太奇在视觉上，还有它内在"思维"的方式和规律等方面，进行有意识、有目的的指导和运用下，去制作组合动画画面，并按照实拍电影规律去制作影片，才能创作出优秀的动画作品。

第二节　蒙太奇的类型

动画片属于影视艺术，只有懂得蒙太奇的基本规律，才可以充分发挥影视艺术的特性表现生活和人物。动画导演在进行分镜头台本的创作时，应该学会运用蒙太奇手法来进行创作。构思并塑造形象、分切镜头，以求做到更具有电影化和动画化。现今蒙太奇的手法也随着电影业的发展在不断地翻新，许多前辈艺术家开创的各种蒙太奇手法，仍启示着从事动画创作的人们。

蒙太奇产生的心理依据是人类喜欢联想的天性，或者说是因为人天生有一种在画面与画面之间寻找联系和逻辑关系的能力。因此，苏联的蒙太奇大师们认为："蒙太奇不仅仅是将各个拍摄下来的片段加以连接从而使观众对连接发展着的动作获得完整印象的表现手段，而且是将各种现象的隐蔽的内在联系变得明显可见，不言自明的最重要的艺术方法。"根据这一论述，我们可以得知电影中蒙太奇有保证连续、完整的叙事和使镜头产生新的含义两种功能。由于蒙太奇的这两种不同功能，我们可以将其分为叙事蒙太奇和表现蒙太奇两类。

蒙太奇的分类非常纷杂，本书采取最普遍的分类方式，将其分为叙事蒙太奇和表现蒙太奇，前一种是叙事手段，后一类主要用以表意。在此基础上还可以进行第二级划分， 又可细分为心理蒙太奇、抒情蒙太奇、平行蒙太奇、交叉蒙太奇、重复蒙太奇等，具体如下。

一、叙事蒙太奇

电影艺术是叙事艺术，因此，叙事蒙太奇是电影艺术中最基本的一种叙述方式，是进行电影叙事的客观要求。叙事蒙太奇是由美国导演格里菲斯首创，是电影最常用的叙事方法。以叙事为功能，镜头的切换服从于叙事逻辑，其基本特点是按照时间的线性和动作的连贯性来组接镜头。不管是一条或多条叙事线，叙事蒙太奇通常在镜头间寻找基本的联系是从时间维度出发的，相邻镜头的组接服从于事件的先后顺序或情节的因果规律。

叙事蒙太奇以交代情节展示事件为旨，按照事物的发展规律、内在联系、时间顺序，把不同的镜头连接在一起，叙述一个情节，从而引导观众理解剧情。这种蒙太奇组接逻辑连贯，明白易懂。叙述蒙太奇又可分为顺叙、倒叙、插叙、分叙等几种。

叙事蒙太奇又包含下述几种具体技巧。

1．平行蒙太奇

平行蒙太奇常以不同时空（或同时异地）发生的两条或两条以上的情节线并列表现，分头叙述而统一在一个完整的结构之中，或者几个表面毫无联系的情节或事件互相穿插、交错表现，统一在共同的主题中。平行蒙太奇应用广泛，首先因为用它处理剧情，可以删减过程以利于概括集中，节省篇幅，扩大影片的信息量，并加强影片的节奏；其次，由于这种手法是几条线索平列表现，相互烘托，形成对比，易于产生强烈的艺术感染效果。平行蒙太奇灵活的时空转换极大地拓展了影片的时空结构，其自由的叙事方式从不同的角度表现事件发展，使影片叙事更加完整。

如美国动画影片《海底总动员》中，导演就运用平行蒙太奇的叙事手法。一条线索表现小丑鱼马林与多丽寻找儿子过程中的种种历险，另一条线索表现儿子尼莫在牙医诊所的浴缸中逃亡经历。两条线索分头叙述，最后通过鹈鹕从众鸟口中救了马林和多丽，把它们带到了牙医诊所处，使得两条线索统一在一个完整的结构之中，并列表现。两条线索共同推动叙事，相互烘托，造成了紧张的节奏扣人心弦，使剧情更为紧凑（见图9-2）。

图9-2　平行蒙太奇，选自美国动画影片《海底总动员》

2. 交叉蒙太奇

交叉蒙太奇又称交替蒙太奇，由平行蒙太奇发展而来。两种手法时常并用，称为"平行交叉蒙太奇"。比之平行蒙太奇，交叉蒙太奇的特征在于，它将同一时间不同地域发生的两条或数条情节线迅速而频繁地交替剪接在一起，其中一条线索的发展往往影响另外线索，各条线索相互依存，最后会合在一起。这种剪辑技巧极易引起悬念，造成紧张激烈的气氛，加强矛盾冲突的尖锐性，是掌握观众情绪的有力手法，惊险片、恐怖片和战争片常用此法制作追逐和惊险的场面。

如美国动画影片《小鸡快跑》中制造飞机逃跑的一段，同一时间内将农场主修理馅饼机器与小鸡们制造逃跑飞机两条线索以频繁交替的方式剪接在一起，两方不论谁提前完工将决定胜局。通过交叉蒙太奇造成了紧张激烈的气氛，加强矛盾冲突的尖锐性和激烈程度，展现了那场惊心动魄的出逃（见图9-3）。

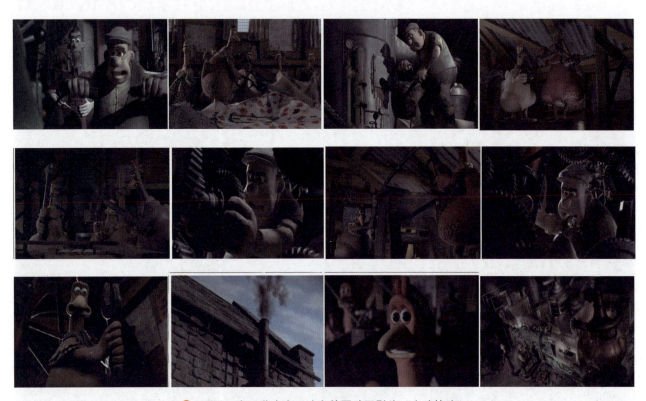

图9-3　交叉蒙太奇，选自美国动画影片《小鸡快跑》

3. 颠倒蒙太奇

颠倒蒙太奇是一种打乱结构的蒙太奇方式，先展现故事的或事件的现在状态，然后再回去介绍故事的始末，表现为事件概念上过去与现在的重新组合。它常借助叠印、划变、画外音、旁白等转入倒叙。运用颠倒式蒙太奇，打乱的是事件顺序，但时空关系仍需交代清楚，叙事仍应符合逻辑关系，事件的回顾和推理都以这种方式结构。颠倒蒙太奇的叙述会造成剧情的跌宕起伏，造成悬念，可以吸引观众的观赏兴趣。

如《萤火虫之墓》开篇的镜头中，用颠倒蒙太奇的叙述方式先表现哥哥的境遇，"昭和1920年9月21日晚，我死了"。一个衣衫褴褛的少年此时已到弥留之际，他怀里紧紧抱着的仅有一个糖果盒子，好像那就是他的全部一样。他无声地躺在人来人往的车站，在飞舞的萤火虫的照耀下，正慢慢走向他那14岁短暂生命的终点。恍惚间，少年仿佛看到了他死去的妹妹节子，看到了那个飞满萤火虫的夏天。全局以死亡开始，以死亡结束，自始至终贯穿着悲情。颠倒蒙太奇用色调或者其他的表达方式来表现时空的变化（见图9-4）。

🔸 图9-4 颠倒蒙太奇，选自日本动画影片《萤火虫之墓》

4．连续蒙太奇（线性蒙太奇）

连续蒙太奇不像平行蒙太奇或交叉蒙太奇那样多线索地发展，而是沿着一条单一的情节线索，按照事件的逻辑顺序，有节奏地连续叙事。这种叙事自然流畅，朴实平顺，但由于缺乏时空与场面的变换，无法直接展示同时发生的情节，难以突出各条情节线之间的并列关系，不利于概括，易有拖沓冗长、平铺直叙之感。因此，在一部影片中绝少单独使用，多与平行、交叉蒙太奇手交混使用，相辅相成。

如《龙猫》中姐妹俩和父亲刚刚搬到乡下家里的一场戏中，就运用了连续蒙太奇的镜头组接，沿着单一的情节线索表现了姐妹俩到了新环境时，好奇、迫切的心情，观众的视线也跟随着她们对新家的探索慢慢地展开，逐一丰富了视觉信息，也使段落组接流畅，有一气呵成之感（见图9-5）。

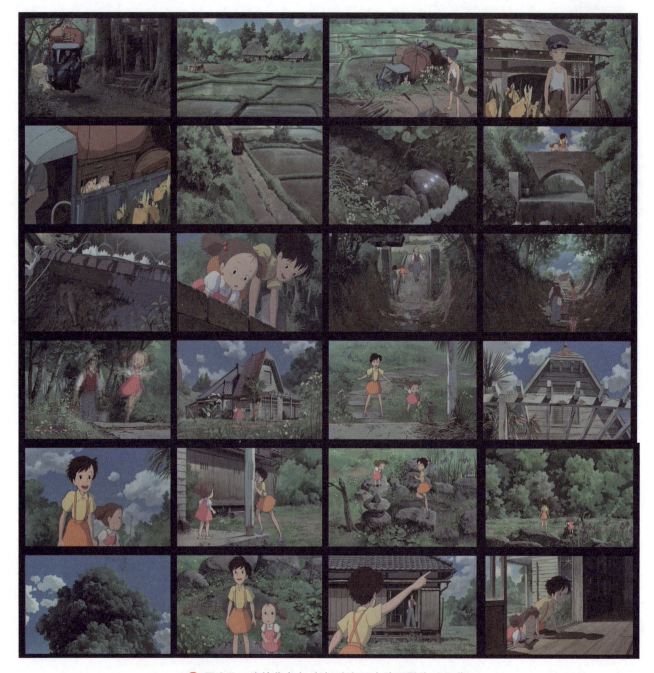

图 9-5 连续蒙太奇（1），选自日本动画影片《龙猫》

影片《千年女优》中有个长达一分钟的连续蒙太奇镜头，是影史上永恒的经典，千代子先是骑马从抓捕中逃走，随着倒幕运动的一声炮响，硝烟散尽，千代子坐着马车进入明治维新时期，车轮转动变成一柄纸伞，时代走进战前的黄金发展阶段，千代子乘着人力车背景是朝气蓬勃的人群，人力车夫不小心跌倒，车轮在转动中，千代子穿着大正时代的学生装，骑着自行车快活地溜下坡路，背景以浮世绘的风格流畅地宣泄在画面中，樱花散落下，百年日本沧桑已经过去。连续蒙太奇的运用还以场景的不断转换浓缩了时空，拓展了影片的容量（见图 9-6）。

5．重复蒙太奇（复现式蒙太奇）

重复蒙太奇是指影片中代表一定寓意的镜头或场面乃至各种元素在关键时刻一再出现，造成强调、对比、呼应、渲染等艺术效果，深化观众的印象。重复蒙太奇往往以镜头重复表现一个人物的特定细节、特定空间场景、特

定道具或台词,在不断地重复中赋予表现对象以深刻的寓意,并且每一次出现都起着推动影片情节发展或转折的作用。它包括内容与形式两个方面。这种手法容易产生节奏感,利于影片的结构完整。

图 9-6　连续蒙太奇(2),选自日本动画影片《千年女优》

如动画影片《花木兰》中,花木兰在不得已的相亲中,作弊时用的扇子这一道具,在影片最后她与单于对决时,重复出现。在最危急的关头她用扇子把单于的剑夹住,顺势夺走单于的剑,反败为胜,并设计让木须把单于送向燃烟花的地方,把单于炸得粉身碎骨。导演用扇子进一步点出了角色冲破性别歧视,实现价值理想的主题。这一道具承载了推动剧情发展的功能(见图 9-7)。

图 9-7　重复蒙太奇(1),选自美国动画影片《花木兰》

重复蒙太奇还可以带来视觉感受上的照应,动画短片《父与女》凭借其短小精湛的演绎,带给了人心灵上的无比感动。导演抓住女儿往返于湖岸等待父亲这一不变的过程,在影片中进行了 10 次展现。短片中特定的场景镜头重复出现,女儿每一次来到湖岸,无论她是在同学、恋人的陪伴下,还是在丈夫、子女的陪伴下,女儿总是朝向父亲离去的方向眺望,企盼载着父亲的小船归来。重复蒙太奇中戏剧因素的反复出现构成了剧情的递进,不断深化了主人公的情感脉络(见图 9-8)。

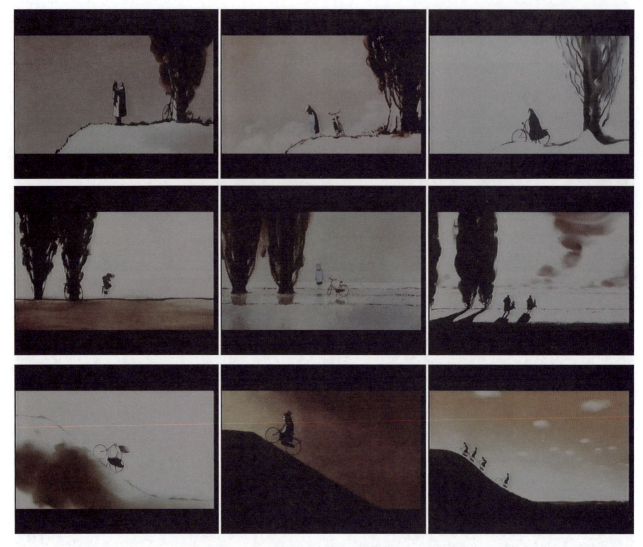

图 9-8　重复蒙太奇（2），选自动画短片《父与女》

6．声画蒙太奇

影片中声音不是画面表现内容的简单重复，也不是画面意外信息的简单叠加，而是与画面在相互补充、相互提示。声画蒙太奇指声画结合共同达到的叙事或表意功能的蒙太奇形态。利用画面与声音之间的画面有机联系来进行叙事，二者结合共同完成影片的叙述与表意。以画面的连续组接来展现一条叙事线索。而以声音的连续组接来展现另一条线索。为达到不同的艺术效果，通过声音与画面的合成来建立或平行或交叉的对位关系。不同的声画关系产生不同的声画蒙太奇效应。较多用于有旁白的影片。声画关系的不同形式在第七章中已详细探讨。

又如《红辣椒》中千叶涉险化作红辣椒进入了冰室的梦境，试图解救时田。在冰室的梦中，她发现了盗窃"微型DC"的另外两人，这两人正是她的上司，研究所理事长和他的助手小山内。回到现实世界千叶敦子和岛开车前往理事长的住处。车上有两人通过一段对白与画面的组合运用了隐喻蒙太奇的手法，声画的结合共同完成了影片的叙述与表意（见图9-9）。

镜头2　千叶说：那已经不是冰室的梦了。

　　　　所长岛说：没想到他也是受害者。

镜头3　千叶：他的意识就像个空壳，被各种各样的梦的集合体侵蚀。

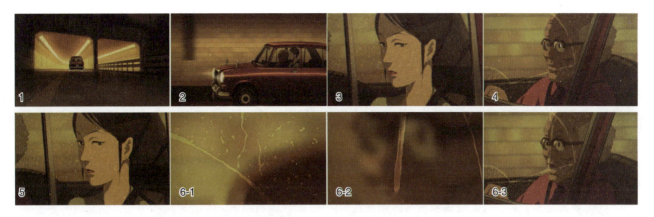

图9-9 声画蒙太奇，选自日本动画影片《红辣椒》

镜头4　岛：梦的集合体。

镜头5　没有连接控制器的DC,所有的精神治疗仪都有可能被入侵。

镜头6　千（画外音）：接触的梦一个个被吞噬，并且增值产生出巨大的妄想。

　　　　岛（镜头拉出）：就是那个妄想症的主人吗？

在这组对白中，镜头6的画面车窗上的滑落的水珠一个个地兼并别的水珠，最后汇合在一起落下，这切合了千的对白，使观众通过画面简洁明了地理解了千的专业推测。

7. 错觉蒙太奇

错觉蒙太奇这种手法，首先是故意使观众猜想到情节的必然发展，但是，在关键时刻，忽然来一个180°转弯，下边接上的，竟不是人们预料中的镜头。

例如，卓别林在1917年拍摄的影片《移民》中的一个场面。

一艘摇摆得很厉害的船，所有的旅客都晕船了，他们用手扣住嘴，蹒跚地走向船边。接着，观众看见一个人背着大家，头朝下吊在船栏上，双脚乱踢。于是，观众以为他正在呕吐。忽然，他站直了身子，转过身来，原来他用手杖钓起一条大鱼。这就是错觉式蒙太奇。这种艺术效果，需要观众理性的抽象的理解思维能力，去发现线索间的情节关系，由于小观众的理解力的缘故，所以在动画片中应用较少。

二、表现蒙太奇

表现蒙太奇以加强艺术表现力和情绪感染力为主旨，它不能依据不同的时空标志去辨识，而是将切换的镜头强制性地连接起来，去表现创作者所要表现的特定意图。更多的是一种创作者的主观创造。正如贝拉·巴拉兹所说："上下镜头一经联结，原来潜藏于各个镜头里的异常丰富的含义便像电火花似的迸射出来。"可以说，表现蒙太奇不只能够实现镜头之间叙事线索的连贯，更可以通过在形式上或内容上的相互队列来激发观众的联想和想象，产生出新的含义，使影片获得独特的艺术效果。

表现蒙太奇又称为"对列蒙太奇"，它以镜头的对列为基础，通过相连或相叠镜头在形式上或内容上的相互对照冲击，产生一种单个镜头本身无法产生的概念与寓意，以表现某种情感情绪、心理或思想，给观众造成心理上的冲击，激发观众联想，启迪观众的思考。表现蒙太奇细分为并列式、交叉式、对比式、象征比喻式等几种。它着重于主观表现，主要是在银屏幕上再现生活。其目的不是在于叙述情节，而是在于表达情感，表现寓意，揭示含义，激发现众的联想，启迪观众的思考。

对影院动画片来说,表现蒙太奇无疑是刻画人物性格、揭示影片主题的极好手段。特别是由于动画片制作的高度假定性,使它在运用蒙太奇方面拥有比真人电影更加自由的想象空间和创作余地。今敏就曾经说:"在动画里,所有场景都有导演的深刻含义,没有毫无意义的场景。不像真人电影,有些可能是无意拍出来的,比如天上云彩的形状。动画是画出来的,都是有意而为,不会出现没有意图的东西,没有意图是无法作画的。"电影作为一种艺术,它像文学、绘画、音乐等任何艺术创作一样,必须在各种可能性之下进行选择和安排,而研究创造者做出这样的选择和安排无疑是分析其创作思路和创作风格的重要手段。

1. 抒情（诗意）蒙太奇

抒情蒙太奇是一种在保证叙事和描写的连贯性的同时,表现超越剧情之上的思想和情感。通过画面的组接,创造意境,使剧情的发展富有诗意,故而又被称作"诗意蒙太奇"。让·米特里指出:它的本意既是叙述故事,亦是绘声绘色地渲染,并且更偏重于后者。意义重大的事件被分解成一系列近景或特写,从不同的侧面和角度捕捉事物的本质含义,渲染事物的特征。最常见,最易被观众感受到的抒情蒙太奇,往往在一段叙事场面之后,恰当地切入象征情绪情感的空镜头。

如中国的水墨动画影片《山水情》中,用画面再现师徒之情难以割舍的意境。影片的结尾处,少年端坐在崖巅,手抚琴弦,深情的琴声在山川大河间回荡,老琴师的琴声渐行渐远,终于消失在云海之中,这一曲将故事推向高潮,画面音乐不停地在山水间切换变化,让人思绪万千。而琴声连绵不绝,"天人合一"的高远境界通过水墨淋漓的画面和优雅的音乐体现了出来。通过画面的组接,恰当地抒发了人物间的情感（见图9-10）。

图9-10 抒情蒙太奇,选自中国的水墨动画影片《山水情》

2. 心理蒙太奇

心理蒙太奇则是一种通过镜头间不同内容的组接来展示人物心理活动和精神状态的蒙太奇形式,是人物心理描写的重要手段,它通过画面镜头组接或声画有机结合,形象生动地展示出人物的内心世界。它是影视创作中用来表现人物的回忆、梦境、遐想、幻觉,乃至潜意识活动等心理状态的重要手段。其特点是形象（画面或声音）的片段性,叙述的不连续性,节奏的跳跃性,多用对列、交叉、穿插的手法表现,声画形象带有人物强烈的主观色彩。虽然它在叙事上是不连贯的,在形象上是不完整的,但在情绪上却是统一的。

又如美国动画影片《小马王》中,当小马王被士兵抓到火车上运到营地的过程中,失去自由的小马王注视着车窗外漫天的大雪,仿佛看到了伙伴们在草原上自由地驰骋,本段通过心理蒙太奇这种组接技巧,展现了小马王思念母亲与家乡并渴望自由的心情（见图9-11）。

图 9-11 心理蒙太奇（1），选自美国动画影片《小马王》

日本动画影片《阿基拉》中，当阿基拉引发了毁灭性的爆炸后，金田与铁雄也被卷入爆炸中心，面对毁灭一切的力量，镜头组接了金田与铁雄无忧无虑驾驶摩托的场景与小时候第一次见面时的景象。通过心理蒙太奇这一叙述手段，展现了死亡瞬间的感受（见图 9-12）。

图 9-12 心理蒙太奇（2），选自日本动画影片《阿基拉》

3．隐喻蒙太奇

隐喻蒙太奇是将意义相近但又在内容上没有直接联系的镜头连接在一起，它的作用在于进行一种类比，以突出其中相类似的特征，从而含蓄而形象地揭示它们之间潜在的联系，表现某种意义。马赛尔·马尔丹曾经这样解释电影中的隐喻："所谓隐喻，那就是通过蒙太奇手法，将两幅画面并列，而这种并列又必然会在观众思想上产生一种心理冲击，其目的是为了便于看懂并接受导演有意通过影片表达的思想。"他还进一步提到，这些画面中的第一幅往往是一个戏剧元素，第二幅可以取自剧情本身，隐喻蒙太奇一出现便产生隐喻，也可以同整个剧情无关，只是同前一幅画面建立联系后才具有价值。

它相当于文学作品中的比喻手法,即通过镜头或场面的对列进行类比,含蓄而形象地表达创作者的某种寓意。在隐喻蒙太奇中往往有一个镜头是影片要表现真实的内容,另一个或几个镜头是象征或比喻的内容。有时隐喻蒙太奇也利用音响手段达到隐喻的效果。建构隐喻蒙太奇的关键在于镜头表达的不同事物之间的共同本质特征。这种手法往往将不同事物之间某种相似的特征凸显出来,以引起观众的联想,领会导演的寓意和领略事件的情绪色彩。隐喻蒙太奇在运用时要服从影片整体的情节和主题的需要,虽然要含蓄的表现,但要表意清晰。

《宝莲灯》中有一段戏导演设计了二十多个镜头画面,描写萤火虫与小猴之间互相追逐、扑跳、飞舞等天真活泼的优美嬉戏动作。配以一首抒情的歌曲《想你的三百六十五天》,沉香身体斜靠在大树下闭目休息,这时想念的母亲仿佛来到了身边。在歌声中,无数萤火虫闪烁着点点荧光飞入宝莲灯中,点亮了这盏神灯。这一段情节运用隐喻蒙太奇的手法,借助优美的歌声和抒情的画面,抒发了沉香对母亲的思念之情,预示着他将下决心长途跋涉去寻找自己的母亲(见图9-13)。

图9-13　隐喻蒙太奇(1),选自中国动画影片《宝莲灯》

可见,隐喻蒙太奇侧重于通过揭示镜头间的内在联系,使画面产生导演想要传达的新的含义,心理蒙太奇则通过镜头的队列表现人物情绪、感情的或细微或激烈的变化。

又如《千年女优》中千代子在看过画家留给自己的信后情绪失控的奔跑片段,运用了心理蒙太奇与隐喻蒙太奇相结合的手法。在这个蒙太奇的段落里,以现实中的奔跑为主线,不断插入主人公的回忆、想象、幻觉和"戏中戏"画面,同时又巧妙地安插了白发老姬、钥匙等隐喻画面,它们与为了寻找画家的无数次奔跑镜头叠加在一起,在千代子奔跑的过程中一直在变换不同的时空,使得各个时空交织起来,最终将千代子的感伤情绪推向顶点,也将观众的感动推向高潮。此时的高频率的剪接应该也有要表现千代子已经没有了迟疑与顾虑,就算记不起来那个人的样子也要继续追寻下去的决心!隐喻式蒙太奇和心理式蒙太奇借助事物之间的内在联系,借助观众的积极联想在一定程度上实现了这种表现意义,以此来表达创作思想、刻画人物内心,取得了更加动人的艺术效果。导演今敏将两者有机结合在一起使用,使它们互相作用而产生的寓意效果和心理冲击成倍增加,从而创造出更加动人心魄的观赏效果(见图9-14)。

4．对比蒙太奇

类似文学中的对比描写,即通过镜头或场面之间在内容(如贫与富、苦与乐、生与死、高尚与卑下、胜利与失败等)或形式(如景别大小、色彩冷暖,声音强弱、动静等)上的强烈对比,产生相互强调、相互冲突的作用,以表达创作者的某种寓意或强化所表现的内容和思想。

在《埃及王子》中摩西召唤十灾来到埃及的段落,用对比蒙太奇剪辑技巧来表现矛盾的激化与升级,表达出了剑拔弩张、针锋相对的情景。埃及经历天灾的过程,并糅合了摩西与兰姆西斯的对立,将冲突、矛盾以及人物的情绪状态表现得淋漓尽致,形成强烈的戏剧性(见图9-15)。

图 9-14 隐喻蒙太奇（2），选自日本动画影片《千年女优》

图9-15 对比蒙太奇，选自美国动画影片《埃及王子》

5．杂耍蒙太奇

杂耍蒙太奇属理性蒙太奇范畴。爱森斯坦给杂耍蒙太奇的定义是：杂耍是一个特殊的时刻，其间一切元素都是为了促使把导演打算传达给观众的思想灌输到观众的意识中，使观众进入引起这一思想的精神状况或心理状态中，以造成情感上的冲击。这种手法在内容上可以随意选择，不受原剧情约束，只要达成最终能说明主题的效果的目的即可。与表现蒙太奇相比，这是一种更注重理性、更抽象的蒙太奇形式。为了表达某种抽象的理性观念，往往硬摇进某些与剧情完全不相干的镜头。现代电影中杂耍蒙太奇使用较为慎重。而动画片因其假定性的风格和接受心理而拥有了从整体上，至少以段落为单位复活了杂耍蒙太奇的可能。

例如动画影片《埃及王子》为我们提供了范例。摩西回到王宫后两个祭司的表演段落堪称现代杂耍蒙太奇的经典。各种毫不相干的雕像、怪异的符号、光影烟雾以越来越快的速度剪辑在一起，在突兀的运动、骤变的影调以及夸张的造型中经过冲突产生出这些孤立的镜头本身没有理性的含义，在咒语的音乐中更显得神秘莫测（见图9-16）。

图9-16 杂耍蒙太奇，选自美国动画影片《埃及王子》

三、蒙太奇的功能

蒙太奇的力量在于它通过生动的影像、独具的结构形式,使观众不仅看到影视片中的各个形象,而且还经历了各个形象聚集的过程,从而充分体现了导演创作作品的世界观和艺术观。

1. 概括与集中

通过镜头、场面、段落的分切与组接,对素材进行选择和取舍,选取并保留主要的、本质的部分,省略烦琐、多余的部分,以使表现内容主次分明。这样就可以突出重点,强调具有特征的、富有表现力的细节,使内容表现得主次分明、繁简得体、隐显适度,达到高度的概括和集中。

2. 吸引观众的注意力,激发观众的联想

每个镜头都表现一定的内容,按照一定顺序组接,就能引导和规范观众的注意力,影响观众的情绪和心理,激发起观众的联想和思考。这样不仅可以帮助观众理解新闻的内容,而且可以引导观众的参与心理,形成主客体间的共同"创造"。

3. 创造独特的影视时空

运用蒙太奇的方法对现实生活的时间和空间进行选择、组织、加工、改造,可以创造独特的影视时间和空间。每个镜头都是对现实时空的记录,经过剪辑,实现对时空的再造,形成独特的影视时空,并且使画面时空在表现领域上极为广阔,在选择取舍上异常灵活,在转换过渡上分外自由,从而形成不同的叙述方式和结构方式,以反映丰富多彩的现实生活。

4. 形成不同的节奏

这里讲的节奏主要是指主体运动、镜头长短和组接所形成的节目的轻重缓急。蒙太奇是形成影视节目节奏的重要手段,它可以将新闻内部节奏和外部的视觉节奏、听觉节奏有机组合,以体现事物发展变化的脉律。

5. 表达寓意,创造意境

镜头的分切和组接,可以利用相互间的作用产生新的含义,即产生单个的画面或声音所不具有的思想内容;可以形象地表达抽象概念,表达特定的寓意,或创造出特定的意境。

影视蒙太奇是影视特有的观察世界观和揭示各种人物、事件的手段和方法。因此,蒙太奇不仅单纯地起到连接镜头的作用,更重要的是蒙太奇应是动画导演必须具备的观念和思想。蒙太奇是导演用来讲故事的一种方法;要调动起观众的联想,引起观众的兴趣。观众不仅仅满足于弄清剧情,或一般地领悟到影片的思想意念,而是要求清晰而流畅地感知影片叙述流程的每一个环节和细部。

随着时代进步,计算机技术与艺术的发展,观众对待影视作品的思维水平与接受能力也正不断提高,人们对动画已经形成了潜意识中公认的不同于一般影视印象概念。这将使影视动画在画面剪接、排序方面能够突破更多以往的定式,发挥空间更大。从这几点分析来看,蒙太奇在动画中的运用的确使镜头场景之间的衔接拥有了更加广阔的空间。因此,动画是蒙太奇发展的一个重要平台,随着动画的发展,动画蒙太奇也会变得更加多样化,我们将会运用它来设计更优秀的影视作品。

影视动画视听语言

第三节 长 镜 头

一、长镜头的概念

所谓长镜头,是在实拍电影中指单个镜头的胶片超过17米或延续时间30秒,连续地用一个镜头拍摄下一个场景,一场戏或一段戏,以完成一个比较完整的镜头段落,而不破坏事件发展中时间和空间连贯性的镜头。即在一个镜头内部通过演员和场面调度以及镜头的运动(推、拉、摇、移等视距和视角的变化),在画面上形成各种不同的景别和构图。它以基本上等同于实际时空的镜头画面来表现所摄对象的全过程。

动画影片由于制作工艺的特殊性与局限性,在传统手绘的动画影片中很难表现长镜头。随着计算机技术的飞速发展,使动画有了翻天覆地的变化,如今在很多动画影片中使用了长镜头进行叙事,丰富了动画影片的语言。

长镜头并没有绝对的标准,其长度并无明确的、统一的规定,是相对而言较长的单一镜头。通常用来表达导演的特定构想和审美情趣,如影片开始时的交代环境、文场戏的演员内心描写、武打场面的真功夫等。

二、长镜头的美学功能

作为电影艺术语言的长镜头的艺术功能有如下几种。

1. 创造完整的时空

因为长镜头在本质上更加符合现实,更少人工性,银幕上出现的不是分切得很破碎的镜头,而是完整的动作和四周中的环境。动画片中的长镜头运用已经基本失去了影视作品中展现连续时空的纪实表现作用,更多的目的在于制造一种视觉奇观,即通过连续的画面,提供流畅的观影感受。而这种视觉流畅中往往整合了不同时空的表现对象,使得在时间与空间上相去甚远的画面主体被不留痕迹的组接在一起。镜头的运动本性又不断提示着画外空间,使得画外空间与画内空间连成一个整体,时间也呈现出连续性的特点。这也就是电影表现时空的完整性。

《小马王》片头,开篇部分一个完整的镜头连续展现了平面、山脉、河流的广阔空间以及欢快驰骋的马群,环绕奔跑马群的运动镜头,包含了升降、移动等综合运动形式,酣畅的镜头空间运动,突出表达了马儿自由自在的生存状态。在实拍影片中作如此复杂的镜头运动几乎是无法实现的。此时的长镜头为观众呈现了一种连续流畅的自然生存环境,现实生活中,这些场景或许不会共存同一连续空间,但动画作品通过长镜头运动使之成为现实(见图9-17)。

2. 渲染烘托情绪和环境气氛

长镜头还常常有助于渲染和烘托情绪及环境气氛,能帮助形成影片凝重、舒缓、纪实性强的抒情风格。

如《回忆三部曲》之一的《大炮之街》,虽然只有18分钟,导演大友克洋大胆地使用了近乎苛刻的长镜头语言。本片长镜头主要运用在场景的转换、时间的缩延。场景转换的长镜头主要是利用景物、相同角色、声音联系来转换,用来延长时间。在一个画面里转换场景和镜头运动都是缩延时间的手法,镜头的综合运动方式避免了长镜头的单调沉闷(见图9-18)。

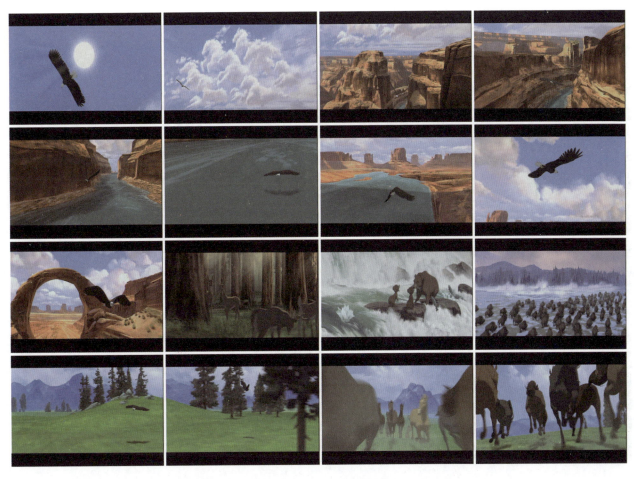

图 9-17　长镜头（1），选自美国动画影片《小马王》

图 9-18　长镜头（2），选自日本动画影片《回忆三部曲》之一的《大炮之街》

图 9-18（续）

影片带有强烈的讽刺寓意，开炮是全民族的任务，战争是他们唯一的精神支柱。然而他们甚至都不知道自己在向谁开战，为何而战。导演大友克洋用这样一个枪炮林立的灰色乌托邦，讽刺了日本的专制军国主义。本短片运用长镜头创造了独特镜头语言，体现了影片凝重的风格。

3．形成丰富的表意性

长镜头为观众提供了多方面的观察事物，多角度地理解被表现的对象的可能性。现实本身具有多义性的特点，长镜头体现了对现实的多义性的尊重，即把思考的权利交还给观众，符合现代人的欣赏要求。

三、《回忆三部曲》的《大炮之街》开篇长镜头分析

大友克洋《回忆三部曲》的《大炮之街》中，20分钟的影片通过巧妙的镜头运动及场景转换技巧，连续展现了一天时间内一家人在不同空间的生存状态，通片为一个连续运动镜头拍摄而成，运动镜头技巧增强了观影的趣味性（见图9-19）。

第九章 蒙太奇

从钟的特写拉镜头——大全景,x小男孩起床下床　　　　　　跟镜头,全景孩子起床去厨房

孩子停下敬礼,中景后拉镜头——大全景,出现将军的画像　　　中景,跟移镜头随着孩子跑向镜头

连续跟镜头,孩子来到厨房,镜头跟移母亲在厨房的走动,父亲与孩子出门

镜头移到走廊,从全景——中景,跟移人物到电梯

↑ 图 9-19　长镜头(3),选自日本动画影片《回忆三部曲》之一的《大炮之街》

233

镜头随电梯不断地下移到火车站,父亲下电梯

镜头继续下移,俯视,远景,孩子下楼梯

镜头跟移孩子走向人群,俯视

镜头上移到出现红色大炮,红色大炮摇向镜头,近景

镜头下移到17号站台,停格,火车进站喷出气体,镜头缓慢前推

图 9-19(续)

第九章 蒙太奇

镜头推到火车厢门口,随着士兵下车,跟移到站台的动员海报,停格

快移镜头,士兵们打卡停格,出现父亲等人在换衣服,推镜头到父亲的近景,继续推镜头直至家人照片的特定

继续推到孩子的照片　　照片随着衣柜门被打开,出现同　　小男孩向右面看,镜头随着小男
　　　　　　　　　　　　一个更让孩子在课堂上的特写　　孩的视线摇到上课的老师

摇镜头跟着老师摇到窗外,随后摇回到孩子的近景

随着孩子的回头,拉镜头在云雾中出现一个奇特的大炮,叠化去孩子

图 9-19(续)

四、蒙太奇与长镜头

有人把长镜头称作"镜头内部蒙太奇",可见蒙太奇与长镜头是一种分与合的截然不同的创作理念,蒙太奇是利用对时空进行分割处理来达到讲故事的目的,而长镜头追求的是时空相对统一而不作任何人为的解释;蒙太奇的叙事性决定了导演在电影艺术中的自我表现,而长镜头的纪录性决定了导演的自我消除;蒙太奇理论强调画面之外的人工技巧,而长镜头强调画面固有的原始力量;蒙太奇表现的是事物的单含义,具有鲜明性和强制性,而长镜头表现的是事物的多含义,它有瞬间性与随意性;蒙太奇引导观众进行选择,而长镜头提示观众进行选择。蒙太奇艺术只能加深这种地位的荒唐性与欺骗性,始终使观众处于一种被动的地位。而长镜头理论出于对观众心理真实的顾及,则让观众"自由选择他们自己对事物和事件的解释"。

长镜头是在一个镜头里不间断地表现一个事件的过程,甚至一个段落。它通过连续的时空运动把真实的现实,自然地呈现在屏幕上,形成一种独特的纪实风格。这种以纪实性美学为特征的长镜头叙事方式与蒙太奇的叙事方式有许多的不同之处,代表它们各自风格的影视作品在美学上也有明显的不同,一个是纪实性的,一个是分解性的。

它们在叙事观念上的不同特征可归纳为以下几点。

1. 蒙太奇的叙事具有创作者的主观性,而长镜头则具有客观性

在蒙太奇的叙事中,创作者常常以事件参与者的姿态出现,表现出对事件和人物的明显的主观反应。主张通过直接的造型和剪辑手段来影响观众,使他们接受创作者对事件的看法。对事件矛盾冲突和人物性格的变化往往采用人工化的艺术手段来处理,以求得一种戏剧性的效果。而长镜头则不同,在长镜头的叙事中,创作者往往以观察者的旁观姿态出现,保持冷静、客观,力求把创作者的主观倾向,包括自己对美学的追求、对造型的那种欲望隐蔽在客观纪录的事实的影像后面,采用一种间接的表现形态,使创作更接近现实生活的本来面貌,而且避免了叙事蒙太奇所惯用的对素材的浓缩与整合。

2. 蒙太奇叙事内容紧凑凝练,而长镜头叙事内容丰富全面

在蒙太奇的叙事中,结构上往往比较集中,情节很紧凑;性格发展过程往往由生活中几个关键点来构成,力求简练明了;而长镜头的叙事中却重视人物与日常生活环境的有机联系,而且经常会有较多的过程性镜头。

3. 在造型处理上蒙太奇有较多的人工手段,而长镜头则是很自然的

长镜头是与蒙太奇相对的电影叙事规则。蒙太奇的叙事规则是镜头的剪辑和组接,强调对电影时空的重新构筑;长镜头是指用一个镜头连续地对一个场景进行拍摄而形成的一个比较完整的镜头。从形式上讲,长镜头拍摄的时间较长,单个镜头的长度可达 10 分钟;从内容上讲,它在一个镜头内保持了动作与空间的相对完整。

思考与练习

1. 简述蒙太奇的含义。
2. 观看动画影片《超人总动员》并分析各种蒙太奇的叙述方法。

参 考 文 献

[1] 赵前. 动画影片视听语言 [M]. 重庆：重庆大学出版社，2007.

[2] 聂欣如. 动画剪辑 [M]. 上海：上海人民美术出版社，2006.

[3] 李稚田. 影视语言教程 [M]. 北京：北京师范大学出版社，2004.

[4] 王晓红. 电视画面编辑 [M]. 北京：北京广播学院出版社，2002.

[5] 张会军. 电影摄影画面创作 [M]. 北京：中国电影出版社，1998.

[6] [英] 沃德. 电影电视画面镜头的语法 [M]. 范钟离，黄志敏，译. 北京：华夏出版社，2004.

[7] 王川, 武寒青. 动画前期创意 [M]. 北京：高等教育出版社，2003.

[8] 肖永亮. 影视动画视听语言 [M]. 北京：电子工业出版社，2009.

[9] 彭吉象. 影视美学 [M]. 北京：北京大学出版社，2002.

[10] 邵清风, 李骏, 俞洁, 彭骄雪. 视听语言 [M]. 北京：中国传媒大学出版社，2007.

[11] 孙立. 动画视听语言 [M]. 北京：北京联合出版公司，2010.

[12] 彭玲. 动画的创作与创意 [M]. 上海：复旦大学出版社，2007.

[13] [法] 马塞尔·马尔丹. 电影语言 [M]. 何振淦，译. 北京：中国电影出版社，1980.

[14] [美] 梭罗门. 电影的观念 [M]. 齐宇，译. 北京：中国电影出版社，1983.

[15] 郑国恩. 影视摄影构图 [M]. 北京：北京广播学院出版社，1998.

[16] 许南明. 影艺术词典 [M]. 北京：中国电影出版社，1986.

[17] [法] 安德烈·巴赞. 电影是什么 [M]. 崔君衍，译. 南京：江苏教育出版社，2005.

[18] 孙立军, 马华. 影视动画影片分析 [M]. 北京：中国宇航出版社，2003.

[19] 丁海祥, 姚桂萍. 动画概论 [M]. 北京：清华大学出版社，2005.

[20] 姚国强, 孙欣. 审美空间延伸与拓展：电影声音延伸理论 [M]. 北京：中国电影出版社，2002.

[21] 赵前, 何嵘. 动画片场景设计与镜头运用 [M]. 北京：中国人民大学出版社，2009.

[22] 张凤铸. 影视声画艺术 [M]. 北京：北京广播学院出版社，1997.

[23] 宋曦业, 申载春. 影视艺术基础 [M]. 太原：山西人民出版社，1999.

参 考 片 目

[1] 《三个和尚》 中国 导演：阿达

[2] 《天书奇谭》 中国 导演：王树忱,钱运达

[3] 《宝莲灯》 中国 导演：常光希

[4] 《大闹天宫》 中国 导演：万籁鸣

[5] 《埃及王子》 美国 导演：布兰黛·察普曼,史提夫·西克诺,赛门·威尔斯

[6] 《花木兰》 美国 导演：托尼·班克罗夫特,巴里·库克

[7] 《狮子王》 美国 导演：罗伯特·明科夫,罗杰·阿勒斯

[8] 《小鸡快跑》 美国 导演：彼得·洛德,尼克·帕克

[9] 《僵尸新娘》 美国 导演：蒂姆·波顿

[10] 《铁巨人》 美国 导演：布莱德·柏德

[11] 《玩具总动员2》 美国 导演：约翰·拉塞特

[12] 《玩具总动员3》 美国 导演：李·安魁克

[13] 《怪物公司》 美国 导演：彼特·道格特

[14] 《幻想曲》 美国 导演：詹姆斯·阿尔加

[15] 《海底总动员》 美国 导演：安德鲁·斯坦顿

[16] 《美食总动员》 美国 导演：布拉德·伯德,简·皮克瓦

[17] 《虫虫特工队》 美国 导演：约翰·拉塞特,安德鲁·斯坦顿

[18] 《功夫熊猫》 美国 导演：马克·奥斯本,约翰·斯蒂文森

[19] 《魔女宅急便》 日本 导演：宫崎骏

[20] 《回忆的点点滴滴》 日本 导演：宫崎骏

[21] 《千与千寻》 日本 导演：宫崎骏

[22] 《幽灵公主》 日本 导演：宫崎骏

[23] 《萤火虫之墓》 日本 导演：宫崎骏

[24] 《天空之城》 日本 导演：宫崎骏

[25] 《风之谷》 日本 导演：宫崎骏

[26] 《龙猫》 日本 导演：宫崎骏

[27] 《起风了》 日本 导演：宫崎骏

[28] 《攻壳机动队》 日本 导演：押井守

[29] 《千年女优》 日本 导演：今敏

[30] 《红辣椒》 日本 导演：今敏

[31] 《阿基拉》 日本 导演：大友克洋

[32] 《蒸汽男孩》 日本 导演：大友克洋

[33] 《回忆三部曲》 日本 导演：大友克洋

[34] 《秒速五厘米》 日本 导演：新海诚

[35] 《五岁庵》 韩国 导演：成百烨

[36] 《美丽密语》 韩国 导演：李成疆

[37] 《美丽城三重奏》 法国 导演：希勒万·舒梅